난생 처음 한번 들어보는

클래식 수업

3 바흐,
세상을 품은 예술의 수도사

사회평론

난생 처음 한번 들어보는 클래식 수업 3
_ 바흐, 세상을 품은 예술의 수도사

2020년 6월 15일 초판 1쇄 펴냄
2023년 1월 25일 초판 5쇄 펴냄

지은이 민은기

대표 권현준
책임편집 김희연 고명수
편집부 노현지 윤다혜 강민영 임수현
마케팅 정하연 김현주
경영지원 나연희 주광근

디자인 씨디자인
그림 강한
교정 박수연
속기 윤선영
인쇄 영신사
사진제공 북앤포토

펴낸이 윤철호
펴낸곳 ㈜사회평론

등록번호 10-876호(1993년 10월 6일)
전화 02-326-1544(마케팅), 02-326-1543(편집)
팩스 02-326-1626
주소 서울시 마포구 월드컵북로 6길 56
이메일 naneditor@sapyoung.com

ISBN 979-11-6273-115-4 03600

책값은 뒤표지에 있습니다.

난생 처음 한번 들어보는

클래식 수업

3 바흐,
세상을 품은 예술의 수도사

민은기 지음

바흐,
드디어 만나러 갑니다

- 3권을 열며

안녕하신가요? 벌써 우리의 세 번째 수업입니다. 수업을 시작하기 전에 감사 인사부터 드리고 싶습니다. 2년 전, 난생처음 시작하는 클래식 수업을 앞두고 걱정이 많았습니다. 정말 이 수업에 귀 기울여 주실 독자가 있을까, 혹시 제 의욕만 지나치게 앞선 게 아닐까 하고요. 그 걱정이 무색하게도 그동안 독자 여러분께서 정말 많은 사랑과 응원을 보내주셨고, 덕분에 큰 힘과 용기를 얻어 여기까지 올 수 있었습니다. 감사드립니다.

● ● ●

이번 수업의 주인공은 바흐입니다. 바흐는 시리즈의 첫 번째로 삼았어도 전혀 손색이 없었을 중요한 음악가입니다. 당대까지 존재한 모든 음악을 받아들여 이후 누구나 따라 할 수 있는 모범을 만들어냈고, 그 음악은 감동적이고 숭고하기까지 하죠. 그를 일컬어 음악의 아버지라고 하는 말은 전혀 과장이 아닙니다.

사실 바흐는 그 세간의 칭송과는 별개로 참 겸손한 사람이었습니다. 예나 지금이나 유명한 클래식 음악가들 대부분은 자부심이 대단합니다. 자기야말로 진정한 예술가라는 듯 콧대가 높기 마련이지요. 하지만 바흐는 달랐습니다. 그저 평생토록 신이 주신 재능으로 소명을 다

할 뿐인양 묵묵히 일했습니다. 당대의 누구보다 뛰어난 작곡가이자 연주자였는데 말이죠. 소년 시절 부모를 모두 잃고 어려운 환경에서 성장했지만 언제나 겸허하고 경건한 삶을 살았던 바흐. 평생 아내와 아이들에게 충실했던 좋은 남편이자 아버지였고 수많은 학생들을 받아 정성스럽게 가르친 좋은 선생님이기도 했습니다.

● ● ●

그런 인생사를 알고 있어서일까요? 바흐의 음악은 들으면 들을수록 단순한 소리의 모음이 아니라 영혼의 언어로 느껴집니다. 인간이 만든 음악이라고 하기엔 너무나 아름답고 순수하며 반듯하거든요. 교회 파이프 오르간을 통해 울려 퍼지는 바흐의 음악을 들으면서 온몸에 전율을 느끼지 않기는 어려울 겁니다. 그 음악을 듣다가 "바흐 때문에 기독교인이 될 뻔했다"고 말하는 분을 본 적이 있습니다. 감동이 얼마나 대단했으면 그럴까요. 더 놀라운 점은 바흐의 음악에는 일체의 허영이나 과시가 없다는 겁니다. 그래서 거장이겠지요. 감성을 절제해서 감동을 주는 건 결코 쉽지 않은 일이니까요.

그러나 바흐가 그런 숭고한 음악을 만들 수 있었던 이유를 따져보면 조금쯤 평범하고 또 당연합니다. 끊임없는 연습과 노력을 통해 음악의 이론과 지식에 해박했으며, 대를 이어 전수 받은 탁월한 연주 실력까지 겸비한 사람이었기 때문이죠. 숭고한 음악은 내용과 형식에 대한 정확하고 깊은 이해 없이는 절대로 만들어지지 않으니까요.

● ● ●

그를 어떻게 한 마디로 묘사할 수 있을까요. 최고의 실력을 가졌으나 한없이 겸손했던 사람. 좋은 음악을 위해서라면 조그만 타협도 하지

않았던 열정가. 늘 배움에 목말라했고 다른 사람들과 소통했던 젊은 영혼. 당대에 충실했지만 미래를 바라보았던 선견자. 평생 독일의 변방을 벗어나지 못했지만 온 세계를 가슴에 품었던 예술의 수도사.

듣고 싶은 소리보다 거슬리는 소리가 더 많고, 닮고 싶은 사람보다 멀리하고 싶은 사람이 더 많은 이 세상에 바흐라는 음악가가 있어 얼마나 다행인지 모릅니다. 300년이 지나도록 언제나 변함없이 숭고함을 느끼게 해줄 바흐를 이제 만나러 갑니다.

민은기 드림

차례

클래식 수업을
더 생생하게 읽는 법

1. 음악을 들으면서 읽고 싶다면

방법 1. QR코드 스캔 :

특별히 중요한 곡의 경우 ☞ QR코드가 있습니다.
코드를 스캔하면 음악을 들으실 수 있는 페이지로 연결됩니다.

참고 QR코드 스캔 방법 (아래 방법은 스마트폰 기종에 따라 달라질 수 있습니다)

❶ 네이버, 다음 등 포털 사이트 앱 설치

❷ 네이버 검색 화면 하단 바의 중앙 녹색 아이콘 클릭 ⋯▸ 렌즈 ⋯▸ QR/바코드
다음 검색창 옆의 아이콘 클릭 ⋯▸ 코드 검색

❸ 스마트폰 화면의 안내에 따라 QR코드 스캔

방법 2. 공식사이트 난처한+톡 www.nantalk.kr

공식사이트에서 QR코드로 들을 수 있는 음악뿐만 아니라
스피커 표시 🔊가 되어 있는 음악 모두를 들을 수 있습니다.

위치 메인화면 ··· 난처한 클래식 ··· 음악 감상

2. 직접 질문해보고 싶다면

공식사이트에서는 난처한 시리즈를 읽으면서 궁금했던 점을
저자에게 직접 질문할 수 있습니다.
좋은 질문은 책 내용에 반영할 예정입니다.

3. 더 풍부한 정보를 얻고 싶다면

클래식 음악에 대한 더 많은 이야기들이 궁금하시다면
공식사이트에 방문해주세요. 더 풍성하고 재미있는 클래식 이야기들을
만나보실 수 있습니다.

※ QR코드는 일본 및 여러 나라에서 DENSO WAVE INCORPORATED의 등록상표입니다.

일러두기

1. 본문에는 내용 이해를 돕기 위한 가상의 청자가 등장합니다. 청자의 대사는 강의자와 구분하기 위해 색글씨로 표시했습니다.

2. 미술 작품의 캡션은 작가명, 작품명, 연대 순으로 표기했습니다. 독서의 편의를 위해 본문에서는 별도의 부호로 표시하지 않았습니다.

3. 단행본은 『』, 논문과 신문 지면은 「」, 음악 작품과 영화는 〈〉로 표기했습니다.

4. 외국의 인명, 지명은 국립국어원 어문 규정의 외래어 표기법을 따랐습니다. 다만 관용적으로 굳어진 일부 용어는 예외를 두었습니다.

5. 성경 구절은 『우리말 성경』(두란노)에서 발췌했습니다.

I

다 바흐에게서 시작되었다
- 음악의 전통과 혁신

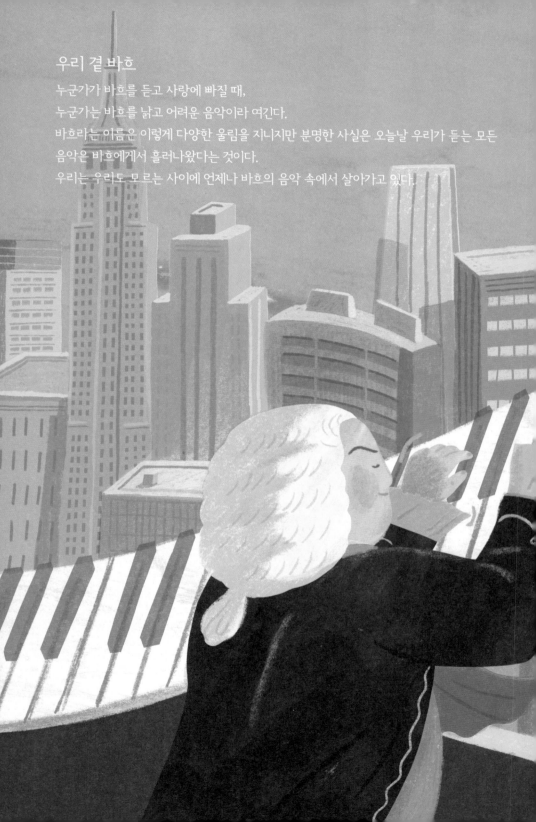

우리 곁 바흐

누군가가 바흐를 듣고 사랑에 빠질 때,
누군가는 바흐를 낡고 어려운 음악이라 여긴다.
바흐라는 이름은 이렇게 다양한 울림을 지니지만 분명한 사실은 오늘날 우리가 듣는 모든
음악은 바흐에게서 흘러나왔다는 것이다.
우리는 우리도 모르는 사이에 언제나 바흐의 음악 속에서 살아가고 있다.

그의 소리는 사라진 것이 아니라
언어로 표현할 수 없는 신의 명성에 오른 것이다.

- 슈바이처 박사

01
인간이 만든
가장 위대한 것

#글렌 굴드 #요요마

만약 이 세상 모든 음악가 중에 단 한 명만 소개할 수 있다면 저는 주저하지 않고 이 사람을 고를 겁니다. 요한 제바스티안 바흐, 클래식의 뿌리에 있는 음악가죠. 우리가 길을 잃을 때 별을 바라보게 되는 것처럼, 늘 같은 자리에서 빛나 우러러볼 수 있는 음악가입니다.

'음악의 아버지는 바흐, 어머니는 헨델' 하는 말은 들어봤어요.

옛날에는 그 비유를 많이 썼지요. 음악 교과서에서조차 바흐를 그렇게 소개했을 정도입니다. 하지만 지금 와서는 낡아버린 감이 있죠. 논리적으로 봤을 때 정확한 표현도 아니고요.

하긴, 다시 생각해보니 음악에 갑자기 부모가 생겼다는 것도 이상하네요.

맞아요. 음악은 바흐와 헨델이 나오기 훨씬 이전부터 있었으니까요. 그런데 바흐를 음악의 아버지라고까지 말했던 데는 확실한 이유가 있습니다. 음악사에서 바흐의 위상은 누구와도 비교할 수 없거든요. 바흐의 음악을 본격적으로 다루기 전에 바흐가 얼마나 대단한 위치를 차지하는 음악가인지 조금 이야기해드릴게요.

바흐로 '돌아가는' 이유

결론부터 말하자면 우리는 모두 바흐가 가르쳐준 음악을 듣고 있습니다. 클래식의 거장들, 모차르트며 베토벤이며 모두 바흐가 착실하게 쌓아둔 토대 위에서 자랐고 바흐 음악의 DNA를 충실히 물려받은 사람들이에요. 19세기 음악가들도 마찬가지였습니다. 요하네스 브람스는 "바흐를 공부해라. 거기서 모든 것을 찾을 수 있다"는 말을 했어요. 프레데리크 쇼팽은 멀리 여행을 떠나면서 새로운 음악의 기준으로 삼으려고 바흐의 악보를 챙겼을 정도였죠. 그리고 21세기인 지금까지 바흐의 영향력은 막강합니다. 오늘날까지도 음악대학 작곡 시험에

다 바흐에게서
시작되었다

는 바흐의 악보를 주고 빈 곳을 채워 넣으라는 문제가 단골로 출제되곤 해요.

교수님도 학생 때 바흐를 공부하셨나요?

당연히 샅샅이 공부했습니다. "바흐 할아버지는 이 화음 다음에 이 화음을 썼구나. 다음에는 왜 이 화음을 안 썼지?" 하며 바흐 작품을 하나씩 분석했던 기억이 납니다.
과장이 아니라, 바흐 이후의 음악가들은 모두 바흐의 제자입니다. 바흐가 먼저 길을 만들어놓았기 때문에 이후의 음악가들은 기꺼이 그 지름길을 밟으며 훌륭한 음악을 만들어낼 수 있었죠.
요즘은 그 푸근한 인상 덕분인지 바흐가 편하게 여겨지기도 하는데,

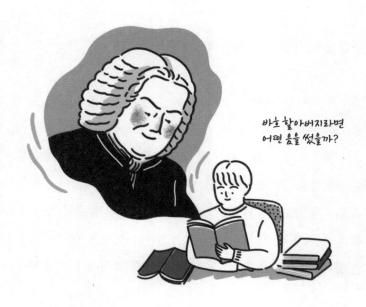

바흐 할아버지라면
어떤 음을 썼을까?

예전에는 상상도 할 수 없는 일이었습니다. 바흐는 절대적인 경외의 대상이었어요. 모르긴 몰라도 역사상 가장 중요한 작곡가로 바흐를 꼽는 데 주저하는 음악가는 거의 없을 거예요. 자신들이 아는 음악의 기준이 다 바흐에게서 나왔다는 사실을 부인하긴 어려울 테니까요.

작곡가에게는 불멸의 스승이겠네요.

작곡가뿐 아니라 연주자에게도 마찬가지예요. 어쩌면 TV나 신문에서 유명한 피아니스트가 "다시 바흐로 돌아가겠다"는 내용으로 인터뷰하는 모습을 본 적이 있을지도 몰라요. 워낙 그런 피아니스트가 많거든요. 어렸을 때 멋모르고 화려한 기교를 뽐내는 데에만 매달렸다가도, 원숙한 경지에 오르면 바흐의 음악에 제대로 도전하고 싶어지는 게 음악가들에게는 자연스러운 듯합니다.

글렌 굴드, 바흐를 사랑한 피아니스트

바흐를 사랑하는 피아니스트 중에서 가장 유명한 사람은 20세기의 중요한 피아니스트로 자주 언급되는 글렌 굴드일 겁니다.

굴드와 바흐의 인연은 실로 끈끈합니다. 굴드는 바흐의 작품을 녹음한 음반들로 명성을 얻었어요. 바흐의 작품 역시 굴드의 음반들을 통해 다시금 생명력을 얻었고요. 특히 **1956년에 발매된 굴드의 〈골드베르크 변주곡〉**이 누린 인기는 정말 굉장했어요. 혜성같이 나타난 이 젊은 피아니스트는 이전의 연주자들은 미처 발견하지 못했던 바

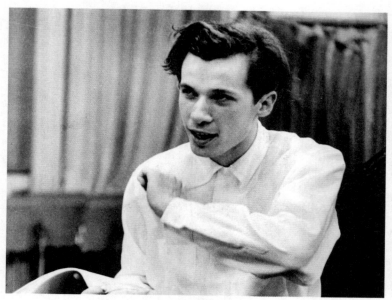

글렌 굴드, 1959년
캐나다 출신의 피아니스트. 1932년 태어나
1982년에 사망했다.
바흐의 작품을 탁월하게 해석한 피아노 연주로 잘
알려져 있다.

흐 음악이 지닌 심오한 매력을 표현해 사람들의 마음을 사로잡았고
대중적인 '바흐 붐'을 이끌었습니다.

그 전까지는 다들 바흐를 잘 듣지 않았나요?

많이 듣긴 했지만 분명 대중적으로 인기 있는 작곡가는 아니었어요.
물론 역사적인 가치를 알고 있었던 사람들은 들었지만요. 아무튼 굴
드가 그라모폰과의 인터뷰에서 아래와 같은 유명한 말을 합니다. "만
약 제가 여생을 아무도 없는 사막에서 보내야 하는데 단 한 작곡가의

음악만 들거나 연주할 수밖에 없다고 한다면, 틀림없이 바흐일 겁니다".

사실 굴드와 같은 연주자로서는 바흐를 사랑하지 않는 게 더 어려울 겁니다. 강의를 통해 잘 알게 되겠지만, 바흐는 감정을 화려하게 과시하지 않고 단순한 음악의 재료만으로 창의적이면서도 위대한 음악을 만들었거든요.

모든 게 솟아나는 샘 같은 음악

그러고 보니 한국인이 가장 좋아하는 첼리스트라는 요요마 역시 바흐를 사랑하기로 손꼽히는 연주자 중 하나죠.

연주 중의 글렌 굴드, 1955년
글렌 굴드는 청중이 있으면 방해가 된다며 녹음 스튜디오에서만 연주했다. 녹음할 때 음악의 내면에 감춰진 소리를 끌어내기 위한 허밍을 멈추지 않아서, 굴드의 음반에는 그의 목소리와 낡은 의자가 내는 삐걱거리는 소리가 고스란히 담겨 있다. 사진에서 보는 것처럼 어린 시절 아버지가 직접 다리를 잘라준 이 낮은 의자를 평생 고집하는 바람에 유난히 구부정한 자세로 연주를 했다.

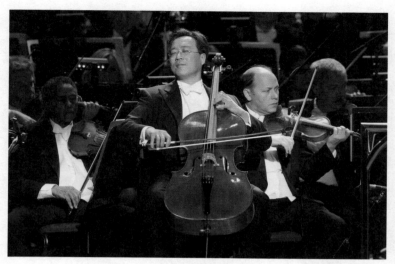

**필라델피아 아카데미 오브 뮤직에서 연주하는
요요마, 2012년**
1955년 파리에서 태어난 요요마는 현재까지 90장이
넘는 앨범을 발표한 세계적인 첼리스트다. 1999년
인간 조건을 더 풍요롭게 만든 예술가에게 수여되는
'글렌 굴드 상'을 받았다.

얼마 전 요요마가 바흐의 〈무반주 첼로 모음곡〉 전집을 다시 녹음해
발표하면서 바흐에 대해 이런 이야기를 했습니다. "나는 바흐의 음악
이 단지 클래식 음악 또는 바로크 시대 작품이라 생각하지 않는다.
바흐의 음악은 인간이 만든 가장 위대한 것 중 하나다".

이 정도면 신앙의 수준인데요?

그런 느낌을 받을 수도 있겠네요. 하지만 이 같은 고백들이 절대로 호
들갑스러운 예외는 아니에요. 실제로 바흐의 음악은 모든 게 솟아나
는 샘 같은 음악이니까요. 진지한 연주자라면 인생에 한 번쯤 바흐의

음악에 도전하고 싶어질 만합니다.

해석하기 나름의 '바이블'

연주자에게 바흐 음악의 가장 큰 매력은 뭘까요?

글쎄요, 사람마다 다르겠지만 분명한 건 바흐의 음악은 지금껏 배워
왔던 대다수 클래식에 비해 굉장히 유연하다는 사실입니다. 바흐 이
후의 고전주의 작곡가들이 만든 작품과는 비교할 수 없을 정도로 연
주자에게 선택의 자유를 주는 음악이에요.

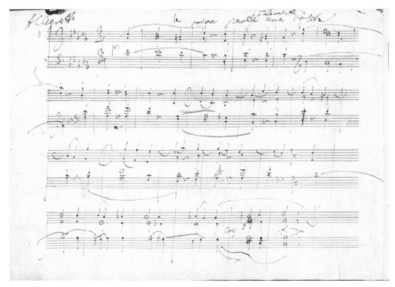

베토벤의 〈월광 소나타〉 자필 악보
흔히 〈월광 소나타〉로 알려진 〈피아노 소나타
14번〉의 악보다. 악보 상단에는 조금 빠르게
연주하라는 뜻의 Allegretto, 반복하지 않고 첫 번째
부분을 연주하라는 뜻의 le prima parte senza
repetizione란 지시가 적혀 있다. 이 외에도 연주를
지시하는 기호를 여러 가지 써 넣었다.

고전주의 작곡가라면 베토벤 같은 사람들 말인가요?

그렇죠. 이를테면 베토벤의 악보에는 어떤 연주가 잘하는 연주인지 확실한 답이 있어요. 베토벤이 직접 모든 음표와 빠르기를 세세하게 지정해놓았거든요. 그런 작품을 연주할 때는 작곡가의 의도를 정확히 파악하고 구현하는 게 무엇보다 중요해요. 반면 바흐의 음악은 그렇지 않아요. 나중에 보겠지만 연주자가 알아서 채워야 하는 빈 부분이 많습니다. 심지어 연주할 악기조차 정해놓지 않은 작품도 많고요. 우리 상식과는 좀 다르지요. 예를 들어 베토벤의 〈월광 소나타〉는 당연히 피아노로만 연주하잖아요? 반면 바흐의 〈푸가의 기법〉 같은 곡은 여러 악기들의 합주로 연주할 수도 있고 건반 악기 하나로도 연주할 수 있어요. 그러니까 정말 열려 있는 거예요. 말 그대로 음악을 완성하는 게 연주자의 몫인 거죠.

그러면 바흐의 작품은 누구의 연주를 듣는지가 정말 중요하겠어요.

그렇죠. 사실 안 그런 음악이 어디 있겠습니까만, 바흐의 작품은 유독 누가 연주하는지에 따라 음악이 아주 달라지곤 하는 편입니다.

클래식 중의 클래식

바흐가 베토벤 같은 음악가들보다 많이 옛날 사람인가요?

시간상으로 그리 큰 차이가 나는 건 아닙니다. 바흐가 1750년에 죽었는데 베토벤이 그로부터 겨우 20년 후인 1770년에 태어나요. 하지만 둘은 엄연히 다른 시대의 음악가입니다. 바흐는 그 이전까지 이어지고 있었던 바로크 시대 음악을 완성한 음악가예요. 반면 베토벤은 바흐 다음에 오는 고전주의 시대의 대표 주자였고 동시에 낭만주의 시대를 열었던 음악가고요.

이쯤에서 서양음악의 시대 구분이 헷갈릴 것 같아 아래 간략하게 연대기를 정리해보았습니다.

서양음악의 시대 구분

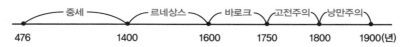

중세가 시작되는 476년에만 정확한 연도가 표시되어 있는 이유는 뭔가요?

476년은 서로마제국이 멸망한 해입니다. 보통 서로마제국이 붕괴하는 시점을 서양 고대의 종말이자 중세의 시작이라고 보거든요. 딱 그해에 음악과 관련된 무슨 사건이 있었다는 뜻은 아닙니다.

그럼 시대마다 음악은 많이 다른가요?

보통, 문화 현상은 무 자르듯 전격적으로 바뀌지 않습니다. 그렇기에

시대를 어떤 방식으로 구분할지 역시 학자들마다 의견이 천차만별이에요. 하지만 음악의 경우 모두 동의하는 지점이 있는데, 바로 1750년 바흐의 사망과 함께 한 시대가 끝났다는 거예요. 바흐는 단 한 명의 개인이 아닙니다. 과거의 유산을 종합해 새로운 시대로 나아갈 자양분이 되어준 유일무이한 음악가죠.

한 사람의 죽음으로 시대가 막을 내리다니⋯ 정말 대단한 음악가긴 했나 봐요.

맞아요. 이전에 나온 모든 음악들의 종합판이라고 할 수 있어요. 유명한 말이 있죠. "세상의 음악이 다 사라진대도 바흐의 『평균율 클라비어곡집』만 있으면 복원할 수 있다".
바로크 시대가 바흐의 죽음과 함께 막을 내리면 본격적으로 모두가 잘 아는 고전주의 시대로 접어듭니다. 우리가 잘 아는 하이든, 모차르트, 베토벤이 활약하는 화려한 빈의 시대 말이지요. 참고로 클래식의 시대를 구분할 때 바흐까지를 고(古)음악으로, 그다음부터를 현재 음악으로 칭하기도 한답니다.

고음악이라고 하니 왠지 화석 같아요. 베토벤이나 모차르트보다 더 오래되었다고 하니 어쩐지 지루할 것 같기도 하고요⋯.

강의를 준비하며 저도 같은 걱정을 했어요. 바흐라고 하면 지레 겁먹고 고리타분한 경전 같을 거라고 상상하는 사람들이 많으니까요. 하

지만 막상 들으면 생각보다 현대적이라 꽤 놀랄 거예요. 어쩌면 이후에 나오는 웅장한 교향곡들보다 세련되었다고 느낄 수도 있고요.

절제된 세계로 떠나는 모험

의외로 바흐 음악 중에는 우리에게 친숙한 곡이 많아요. 예를 들어, 보통 'G선상의 아리아'라는 별명으로 알고 있는 〈관현악 모음곡 3번 D장조〉 BWV1068 같은 곡이나 〈프렐류드와 푸가 C장조〉 BWV846 같은 곡의 첫 소절만 들어보세요. 제목은 몰랐어도 듣자마자 "아!" 소리가 절로 나올 겁니다.

물론 막 클래식에 입문하려는 사람들이 "어떤 작곡가부터 들으면 좋을까요?"라는 질문을 해올 때 자신 있게 바흐를 추천하기에는 약간 망설여지긴 합니다. 아무래도 다른 음악가에 비해 다소 밋밋하니까요.

보통은 어떤 음악가를 추천하시는데요?

그때그때 다르지만 19세기 음악가인 **요한 슈트라우스 2세의 왈츠**나 **차이콥스키의 교향곡** 등을 자주 추천하죠. 둘 다 초심자 입장에서 접근하기 좋아요. 일단 왈츠는 춤곡이잖아요? 몸을 저절로 움직이게 하는 리듬이 있어요. 리듬에 육체가 반응하면 음악에 빠지기 수월합니다.

또, 오케스트라 음악에는 다양한 악기의 음색이 나와서 듣는 재미가 있는데다, 특히 차이콥스키는 선율의 천재거든요. 말초신경을 감미롭

게 자극합니다. 비교적 힘들이지 않고 빠질 수 있는 음악들이지요.

오히려 최근으로 갈수록 쉬워지네요.

쉽다기보다는 감각적이라고 할까요? 그런 음악을 듣다가 조금 감정이
과하다고 느껴지기 시작하면 절제된 음악을 하나둘 섞어가면서 듣는
범위를 넓혀가면 돼요. 저는 그 끝에 바흐가 있다고 생각합니다.
그런 맥락에서 가끔 농담처럼 하는 이야긴데, 클래식 좀 아는 척하고
싶으면 바흐를 좋아한다고 말하라고 해요. 바흐를 좋아하는 사람은
높은 경지에 오른 청취자일 가능성이 크거든요. 클래식 많이 들은 사
람들은 바흐 좋아한다고 하면 대충 짐작하죠. 저 사람은 초보자가 거
치는 흥미 단계는 이미 넘었구나, 음악의 깊은 맛을 알게 된 사람이구
나 하고요.

갑자기 열심히 바흐를 알고 싶어졌어요.

너무 단언하는 것처럼 들리겠지만, 바흐는 완벽한 음악가입니다. 음악
가도 사람인 이상 강점이 있으면 약점이 있는 게 당연한데 정말 약점
을 찾기 어려워요. 철저한 장인 정신으로 전통과 혁신이라는, 대척점
에 있는 가치를 모두 끌어안아 서양음악의 한 시대를 완결 짓고 다음
단계로 나아가게 해줬습니다.

전통과 혁신이라니 무슨 이야기인지 잘 모르겠어요.

인간이 만든
가장 위대한 것

전통과 혁신을 조화시키다

어느 분야에서나 비슷할 텐데요, 성공하는 방법으로는 보통 두 가지 노선이 있습니다. 철저히 기존의 질서를 좇는 방식이 있고, 전통에 구애받지 않고 자신만의 영역을 개척해가는 방식이 있어요. 그런데 대부분은 이 중에서 어떤 길을 선택하는지에 따라 약점이 생깁니다.

음악가를 예로 들면, 전통을 옹호하는 음악가에게는 혁신에서 오는 재미가 부족해요. 반면 혁신을 추구하는 음악가에게는 전통이 주는 안정감이 부족한 경향이 있습니다. 사실 상식적인 일이죠. 인간의 능력과 수명에 한계가 있는데 어떻게 다 가질 수 있겠어요?

그런데 바흐라는 음악가는 그런 상식으로 이해가 안 돼요. 아까 완벽

전통 방식

성공!

혁신과 개척

하다고 했던 건 바로 그런 의미입니다. 바흐는 천년 교회음악의 전통을 지키면서도, 그 누구도 시도하지 못했던 혁신적이면서 아름다운 음악을 꾸준히 만들어냈어요.

왜 다른 전통이 아니라 교회음악의 전통인가요?

바흐 시대까지 음악의 전통을 만들고 지켜온 곳이 교회였으니까요. 그 전통은 주로 음을 조합하는 규칙입니다. 화성법이나 대위법 같은, 이름만 들어도 까다로운 법칙들을 포함하죠. 바흐는 자기 멋대로 작곡을 하는 게 아니라 이 모든 법칙을 능숙하게 활용했어요. 그리고 그 위에 견고한 멜로디를 세웠습니다.

당장은 무슨 말씀인지 감이 잘 안 오네요. 그러면 혁신을 이뤘다고 생각할 만한 근거는 뭔가요?

그건 동시대 다른 음악을 들어본 적 있다면 쉽게 이해할 거예요. 바흐는 그 시대 음악의 모든 까다로운 법칙을 다 지키면서도 완전히 차원이 다른 세련된 음악을, 마치 이후 세대의 작곡가들처럼 자신만의 개성을 담아 만들었어요. 대체 바흐 말고 인류 역사상 누가 그런 단정하고 아름다운 선율을 만들 수 있을까요? 바흐가 그저 옛 규칙을 철저하게 구현해낸 음악가기만 했다면 지금 이렇게 사랑받지 못했겠지요. 당대 명성을 떨쳤지만, 이제는 까맣게 잊힌 수많은 사람들처럼 말입니다.

그런 대단한 음악가를 잘 모르고 살고 있었다니… 아쉬워요.

지금이라도 호기심이 생겼다면 다행이에요. 이 강의가 바흐의 음악을 들어볼 계기가 되어준다면 그것만으로도 아깝지 않은 시간이 될 겁니다.

오늘날 우리는 모두 바흐의 음악 세계에 살고 있다고 해도 과언이 아니다. 바로크 음악을 완성한 바흐의 깊이 있고 세련된 음악은 현재까지도 많은 사람들에게 영감을 주고 있다.

모든 음악가의 스승	**요하네스 브람스** "바흐를 공부해라. 거기서 모든 것을 찾을 수 있다".
	글렌 굴드 "여생을 아무도 없는 사막에서 보내야 하는데 단 한 작곡가의 음악만 듣거나 연주할 수밖에 없다고 한다면, 틀림없이 바흐".
	요요마 "바흐의 음악은 인간이 만든 가장 위대한 것 중 하나".

바흐 음악의 특징	❶ 감정을 과시하지 않고도 감동적임.
	❷ 대다수 클래식에 비해 연주자에게 선택의 여지가 많음.
	⋯▶ 연주자의 해석에 따라 얼마든지 유연하게 표현할 수 있음. 연주할 악기조차 지정해두지 않은 경우도 있음.
	참고 고전주의 음악은 작곡가의 의도를 파악하고 구현하는 것이 중요했음. 예를 들어, 베토벤은 모든 음표와 빠르기를 지정해두었음.
	❸ 절제되어 단정한 느낌을 주면서도 아름답고 세련됨.

음악사에서 바흐의 의미	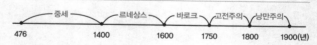

중세 르네상스 바로크 고전주의 낭만주의
476 1400 1600 1750 1800 1900(년)

❶ 바로크 시대의 음악을 완성함.
⋯▶ 1750년, 바흐의 사망과 함께 음악사에서 바로크 시대도 끝남.
참고 클래식의 시대를 구분할 때 바흐까지를 고(古)음악, 이후를 현재 음악이라고 칭함.

❷ 전통과 혁신이라는 상반된 가치를 모두 구현함.
⋯▶ 화성법, 대위법 등 교회음악의 전통적 규칙들을 지켜 견고한 멜로디를 세우면서도 자신만의 개성이 담긴 새로운 음악을 만들어냄.

예술과 기술은 종이 한 장 차이

과거에 음악가는 번뜩이는 영감으로 작품을 써내는 예술가라기보다
주어진 재료들을 꾸준히, 성실하게 조립해내는 기술자였다.
바흐 역시 모든 영광을 신에게 돌리며 뚝딱뚝딱 음악을 만들어낸 일꾼이었다.
마치 스테인드글라스처럼, 그 음악들은 오늘날도 여전히 찬란하게 빛나고 있다.

바흐는 암호의 도움으로
가장 멋진 별들을 발견하는 천문학자다.

- 프레데리크 쇼팽

02

세계를 품은
예술의 수도사

#보에티우스 #바로크 음악 #BWV

바흐와 관련된 기록은 남아 있는 게 별로 없습니다. 편지는 많이 썼다는데 지금까지 전해지는 건 단 한 통뿐입니다. 그 외에 바흐와 맞닿아 있는 사료는 바흐를 고용했던 교회나 관청에서 기록한 짤막한 문장들, 유품 목록, 아들과 제자들이 쓴 회고록 정도입니다.

위대한 예술가가 남긴 기록치곤 그리 많진 않네요.

하나 짚고 가자면, 바흐가 살던 시대에는 음악가를 예술가라고 우러러보지 않았어요. 그 시대 음악가의 역할은 지금 우리가 뮤지션에게 기대하듯 개성 있는 음악을 펼쳐나가는 일이 아니었습니다. 다양한 이벤트에 쓸 적절한 음악을 공급하는 하인일 뿐이었죠. 그래서 베토벤이 "나는 하인이 아니라 예술가다. 세상에 공작은 수백 명 있지만 베토벤은 나 하나"라고 선언했을 때 음악사에 한 획을 그었다고 하는 거고요.

하지만 음악가가 특별히 낮은 계층은 아니었죠?

그럼요. 훌륭한 음악가의 경우는 기술을 갖춘 장인으로 존경받기도 했어요. 음악을 생업으로 삼았다고 비천한 지위였던 건 아닙니다.

네? 음악가도 장인이라고 불렀나요?

왠지 장인이라고 하면 음악보다는 금속 세공 같은 일을 했을 것 같죠? 하지만 바흐도 금속 세공 장인처럼 작곡을 했을 겁니다. 물론 금속이라는 재료가 아니라 음, 리듬, 대위법, 화성 등의 재료를 가지고 작품을 만들었을 테지만요.
이렇게 바흐가 장인의 태도로 조립하고 다듬어서 만들어낸 촘촘한 음악은 번뜩이는 영감을 받아 일필휘지로 쓴 음악과 전혀 다른 느낌을 줍니다. 선택한 재료의 잠재력을 이끌어내기 위해 엄청나게 정성을 쏟았기 때문이에요.

상상이 안 되는데, 논문 같은 느낌인가요?

글쎄요, 이를테면 다음과 같은 식이에요. 만약 여덟 개 음을 쓰기로 했다고 쳐요. 그러면 이제 그 여덟 개 음을 재료로 삼아 까다로운 규칙을 지켜가며 이리저리 조합해봅니다. 그 여덟 개 음이 낼 수 있는 적합한 가능성을 끝까지 탐구해가는 거죠.

신을 향해, 가족을 위해

왜 그랬을까요? 고작 탐구심 때문에 작곡을 한 건가요?

당연히 탐구심이 매우 대단했던 것 같습니다. 그런데 더 확실한 동기가
있어요. 신앙심입니다. 바흐는 독실한 루터교 신자였어요. 그렇기에 자
기에게 종교적인 소명이 있다고 믿었습니다. 바흐에게 음악을 한다는
건 정말로 '신을 찬양하고 마음에 선한 쾌락을 얻기 위해서'였답니다.

그냥 하는 말 아닌가요? 진지하게 그렇게 믿었을까요?

종교가 삶의 중심이 아닌 우리 현대인이 중세의 장인이었던 바흐를 이
해하긴 좀 어렵지요. 중세 사람들에게 종교는 모든 일의 시작과 끝이
었습니다. 관습이기도 했습니다만 바흐는 언제나 자기가 작곡한 작품
끝에 이렇게 서명을 했어요. '하나님께 영광을(Soli Deo Gloria)'.

바흐의 자필 악보
바흐는 늘 자기 악보 끝에 '하나님께 영광을(Soli Deo
Gloria)'이란 서명을 남겼다.

실제로 바흐가 불가능의 경계까지 스스로를 밀어붙여 작품의 완성도를 높은 수준으로 올려놓으려 했던 가장 큰 이유는 그 음악을 신에게 바친다고 생각했기 때문이에요.

잘 납득이 안 돼요. 그래도 작곡을 했을 때 떨어지는 콩고물이 있지 않았을까요?

물론이죠. 기본적으로 바흐에게 음악이란 생계수단이었으니까요. 음악에 정진했던 이유 중 하나는 분명 가장으로서 가계를 꾸려나가기 위해서였습니다. 바흐는 가족을 굉장히 중요하게 여겼던 사람이에요. 첫 번째 아내와 두 번째 아내, 둘 모두와 사이가 돈독했고 자식의 교육을 위해 직장을 옮기기까지 했죠.
하지만 그래도 수많은 사람들이 의문을 품습니다. 신앙심과 가족, 이두 가지 이유만으로 그토록 필요 이상으로 열심히, 또 너무 많이 작곡을 한 이유를 설명할 수 있을까 하고요.

얼마나 많이 만들었는데요?

바흐가 작곡했다는 작품은 많이 소실되었는데도 불구하고 전해지는 것만 1천 곡이 훌쩍 넘습니다. 사실 거의 대부분의 기간, 바흐는 작곡을 더 한다고 돈을 더 벌 수 있는 상황이 아니었어요. 악보는 거의 출판되지 않았고 판권 개념은 아예 없는 시대였으니까요. 바흐 자신의 명예욕이 엄청났던 것 같지도 않아요. 만약 그랬다면 자기 실력을 뽐

내고 싶었을 테니 일찍부터 큰 도시를 열심히 기웃거렸겠죠.

거의 수도사의 마음을 가진 작곡가라고 할 수 있겠어요.

비범하고 성실한 천재

어쨌든 바흐가 음악 그 자체에 대해 어려서부터 엄청난 열정이 있었다는 건 확실합니다. 독학으로 작곡 기술을 깨칠 정도였어요.
바흐 가문은 음악가 집안이긴 했습니다만 가문이 배출한 전문 작곡가는 바흐가 최초입니다. 다른 사람들은 작곡가라기보다 연주자였죠. 작곡을 가르쳐줄 사람도, 가르쳐줬다는 사람도 없습니다. 아마 아주 어렸을 때 아버지에게서 음악의 기초 개념을 배우고 난 후에는 여기저기서 주워듣거나 간혹 대가들의 악보를 접했던 게 작곡을 익힐 수 있었던 기회의 전부일 거예요. 겨우 그 정도의 기회만으로 스무 살 무렵에 이미 훌륭한 작곡가로 활약할 수 있는 수준에 올랐지요.
일찍이 오르간 주자로 직업 전선에 뛰어들었지만 사실상 오르간 연주 기술도 혼자 익힌 것과 마찬가지입니다. 누가 붙잡고 가르쳐줬다기보다는 그냥 어깨너머로 보고 스스로 익힌 기술에 가까운 듯해요.

와, 음악이라면 뭐든 딱 보고 따라 할 수 있었던 천재 같은 건가요?

모르긴 몰라도 타고난 음악성이 대단했을 거예요. 그런데 제가 더 중요하게 생각하는 바흐의 자질은 언제나 열린 태도로 새로운 견해나

경험을 두려워하지 않고 다 빨아들이고자 도전했다는 겁니다. 그러면서도 매우 성실하기까지 했고요. 바흐는 제자들에게 "부지런히 연습하면 나만큼 할 수 있다"며 항상 근면을 강조했다고 합니다.

편한 선생님은 아니었겠는데요.

좀 깐깐한 선생님이었을 수 있지만, 그래도 동시대에 바흐에게 배운 제자들은 정말 행운아였어요. 바흐는 제자들을 꽤 아끼는 스승이었던 데다, 그 제자들은 스승의 훌륭한 작품을 베끼는 것만으로도 심오한 음악 이론을 자연스럽게 익힐 수 있었을 테니까요.

아니, 바흐가 제자들에게 자기 작품을 베끼게 했나요?

연습곡조차 아름다운

사실 스승의 작품을 베끼는 것만큼 좋은 학습 방법은 없을 겁니다. 바흐처럼 훌륭한 음악가의 악보는 베끼기만 해도 저절로 공부가 돼요. 교회의 수도사들이 의무적으로 성경을 필사하는 것처럼요.
게다가 당시에는 악보 인쇄술이 발달하지 않았기 때문에 연주자에게 악보를 전달하기 위해서라도 일단 악보를 여러 장 따라 그리는 작업이 필수였어요. 설령 출판한다 해도 원 악보를 깔끔하게 옮기는 작업이 필요했고요.

그렇다고 바흐의 제자들이 언제나 베끼는 방식으로만 음악을 배웠다는 말은 아니에요. 바흐는 〈**인벤션과 신포니아**〉 BWV772~801처럼 제자들의 교육을 위해 연습용 작품을 만들어주기도 했어요. 제자들은 이런 연습곡을 열심히 연주하면서 음악 이론을 체계적으로 학습할 수 있었습니다. 대단한 점은 연습용으로 쓴 작품이 또 아름답기도 해서 오늘날에도 즐겨 연주된다는 거죠.

좋은 선생님이었네요. 굳이 교육용 곡까지 아름답게 만들어줄 필요는 없었을 텐데요.

바흐가 헌신적인 교육자였던 건 분명합니다. 당대 유명했던 다른 음악가들과 달리 일생 수많은 제자를 성의 있게 가르쳤죠. 바흐가 교육에 너무 치중한 나머지 정작 자기의 작곡 활동에 집중하지 못했다고 아쉬워하는 학자들이 있을 정도입니다.

바흐는 왜 그렇게 제자 교육에 열중했던 건가요?

그 역시 장인이라는 연장선에서 이해할 수 있습니다. 장인의 세계에서 공동체는 가장 우선시돼요. 기술 혁신도 중요하지만 빠르기만 한 변화보다는 세대와 세대를 이어 전수해나가는 긴 호흡의 혁신을 지향합니다. 그러다 보니 개인의 재능을 뽐내기보다 일단 길드와 같은 실기 공동체에서 성실하게 일을 도우며 배우는 걸 중요하게 생각했어요.

바흐도 그렇게 음악을 배웠나요?

비록 부모가 일찍 세상을 떠나서 아주 안정적으로 교육받은 건 아니
었지만 결국 형의 집에서 살며 음악을 배웠으니 그랬다고 할 수 있겠
네요.

도제 교육을 받고 도제 교육을 하다

스승이 제자와 함께 살다시피 하며 밀착해 기술을 전수하는 전통적
인 교육 방식을 도제식 교육이라고 하죠. 바흐는 도제식으로 제자를
교육했던 대표적인 음악가예요.
가족 중에 프라이버시를 중요시하는 사람이 있었다면 좀 끔찍했을
텐데, 장인의 집은 작업장과 거의 분리되지 않았습니다. 바흐 역시 계
산해보면 적어도 네 명 정도의 제자는 항상 집에 데리고 살았어요. 이
러니 나중에 둘째 아들이 "우리 집은 늘 비둘기 집 같았다"고 회상하
는 것도 당연하죠.

제가 바흐의 자식이라면 좀 싫었을 것 같네요….

음악이 가업인데 할 수 없지요. 바흐가 제자를 헌신적으로 교육한 이
유는 타고난 품성도 품성이지만 현실적인 이유도 컸을 겁니다. 장인에
게 좋은 제자는 많으면 많을수록 좋거든요. 음악뿐만이 아닙니다. 건
축이나 미술, 악기 제작 같은 중세의 수공예 작업장은 반드시 제자들

을 한 축으로 하여 운영됐어요. 장인의 권위와 명예는 철저하게 그 이름을 단 작업장이 만들어내는 결과물에 달려 있었고, 좋은 품질의 결과물을 지속해서 생산해내려면 장인 개인의 능력도 중요하지만 조직이 받쳐줘야 하니까요.

요즘의 회사처럼 일할 사람이 많이 필요하다는 말씀이시죠?

네, 음악 장인의 작업장을 예로 들어볼까요? 일단 스승이 멋지게 작곡을 해서 제자들에게 악보를 넘겨줍니다. 제자들은 그 악보를 연주자들에게 깔끔하게 베껴서 전달하기도 하고, 연주자가 모자라면 직접 연주를 맡기도 하고, 스승이 건반이라도 치고 있으면 때 맞춰 악보를 넘겨주기도 하고, 가끔 스승의 대타를 뛰기도 했어요. 이렇게 제자들이 많은 영역을 담당하니 솜씨 좋고 센스 있는 제자들이 많을수록 그

저기, 조용히 좀 해주실래요…

작업장에서 나오는 음악의 수준이 높아지겠지요?

바흐가 어떤 음악가인지 상상해보면 예술가가 아니라 유능한 관리자 같은 느낌이에요.

확실히 이후에 나오는 음악가들보다 직업인으로서의 면모를 강하게 느낄 수 있을 겁니다. 바흐는 프리랜서였던 적이 없었고 내내 교회나 궁정에 소속된 음악가로 일했으니까요.

이론과 실제를 섭렵하다

바흐는 이 시기의 다른 음악가와 비교해 상당한 수준의 인문학적 소양이 있었습니다. 대학은커녕 제대로 학교를 다닌 적도 없었지만 유품을 보면 학문에 관심이 많았고 박학다식했던 것 같아요. 각계의 지적인 명사들과 교류했으며, 대학 교수들과 토론하기도 했다는 기록이 남아 있습니다.

대학 교수와 토론하는 게 대단한 일이었나요?

당시 음악가는 아무리 직위가 높다 하더라도 학자보다는 기술자에 가까웠어요. 물론 웬만한 대학에서는 음악을 필수과목으로 가르쳤지만 그 음악은 철학에 기반한 학문이었지 실기, 즉 실제 연주되는 음악이 아니었죠. 그런데 바흐는 실기에 뛰어난 음악가였으면서 대학에서 가

르치는 음악 이론에도 밝았던 거예요. 마지막으로 근무했던 성 토마스 교회 학교가 라이프치히 대학과 긴밀한 관계라서 일반 대학처럼 교양과목을 가르치기도 했고요.

음악의 이론과 실제 연주가 그렇게 차이가 있어요?

아래 그림을 보세요. 중세 초의 저명한 철학자이자 신학자인 보에티우스가 쓴 음악 이론서 『음악의 원리』 속 한 부분입니다. 보에티우스는 이 책에서 음악을 자연과학의 하나로 규정하되 나머지 분야가 진리 탐구만을 목적으로 하는 것과 달리 음악은 인간을 선하게 이끄는 윤리적인 힘이 있는 학문이라고 주장했어요. 보에티우스의 영향으

『음악의 원리』 중 한 페이지
보에티우스는 음악을 정수론, 기하학, 천문학과 함께
자연과학의 하나로 간주했다.

로 이후 천 년 동안 유럽 대학의 교과과정은 인문학에 해당하는 문법·수사학·논리학의 3학, 자연과학에 해당하는 정수론·기하학·천문학·음악의 4학, 이렇게 일곱 개의 교양과목으로 구성됩니다.

그래프 같은 게 그려져 있어서 그런지 제가 생각한 음악과 다른 느낌이에요. 설마 이런 지식을 익혀야 하는 건가요….

너무 걱정하지 않아도 됩니다. 바흐의 음악과 이런 이론 지식은 완전히 별개입니다. 다만 바흐는 음악가면서도 보에티우스 같은 학자들의 사상을 알고 있었어요. 단지 소리 나는 현상으로서의 음악만이 아니라 철학의 대상으로도 관심을 가졌던 거죠.

바흐 음악의 번호, BWV의 의미

슬슬 BWV가 무슨 뜻인지 궁금하지 않나요? BWV는 독일어로, 바흐 작품 총 목록 번호(Bach Werke-Verzeichnis)의 약자예요. 이 방대한 목록은 바흐가 죽고 난 후 볼프강 슈미더를 비롯한 음악학자들이 만들었습니다.
BWV는 공식적인 바흐의 첫 작품 목록인 셈인데, 바흐 사후에 바로 만들어진 건 아니에요. 바흐가 사망한 후 200년 되는 해인 1950년에 초판이 나왔고 1990년에야 개정판이 나왔습니다.

정말 늦었네요. 왜 그렇게 오래 걸렸나요?

정리하는 작업이 만만치 않았거든요. 바흐의 작품을 다 모아 장르별로 분류한 다음 작곡 연도 순으로 번호를 붙이기로 했는데, 이 연도를 밝히는 게 간단한 일이 아니었지요. 바흐가 따로 일지를 남긴 것도 아니고, 바흐 작품 대부분이 사후에 한꺼번에 출판되었기 때문에 출판 연도를 통해 추정할 수도 없습니다.

예를 들어 첫 번째 장르인 칸타타가 1번부터 216번까지인데, 작곡한 순서대로 붙인 번호라고는 하지만 백 퍼센트 정확한 건 아니에요. 그나마 칸타타 같은 교회음악의 경우는 교회의 기록을 통해 언제 연주됐는지 알 수 있고, 옮겨 다닌 지역마다 조금씩 다른 스타일로 작곡하기도 해서 대충이나마 연대를 가늠할 수 있습니다. 그런데 다른 장르, 몇몇 기악곡 같은 경우는 그냥 추정이에요. 특정 시기에 특정 스타일의 곡이 많이 필요했을 법하니 그때 만들었다고 짐작하는 식입니다.

학자들이 만들었는데 뭔가 허술하네요.

바흐가 계속 대도시에만 살았어도 참조할 만한 기록이 좀 더 남아 있었을 텐데 하필 작은 도시들 위주로 돌아다녀서 거의 기록이 없어요. 다른 유명한 클래식 음악가들에 비해 아직 정확히 밝혀지지 않은 게 많습니다.

바흐를 연구하면 뭔가 고고학자가 된 기분일 것 같아요.

맞아요. 전해오는 기록이 적은 만큼 바흐의 음악을 이해하려면 일단

바흐가 살았던 사회와 문화를 이해하는 게 중요할 수밖에 없습니다. 준비 운동은 이쯤 하고, 본격적으로 바흐와 만나러 갈까요?

우선 드문드문 남아 있는 기록을 통해 바흐가 어린 시절을 보냈다고 알려진 독일의 한 작은 도시로 가보겠습니다. 바흐의 여정을 따라가다 보면 바흐라는 사람을 알게 되는 건 물론이고 음악까지도 들리게 될 거예요.

바흐가 살던 시대의 음악가는 예술가라기보다 음악의 재료를 아름답게 조합하고 다듬는 기술자에 가까웠다. 바흐는 독실한 신앙심을 바탕으로 작품을 천 곡 이상 만들어낸 성실한 작곡가였으며, 훌륭한 가장이자 교육자기도 했다.

신 앞에 성실했던 작곡가	바흐는 독실한 루터교 신자로, 음악을 통해 종교적인 소명을 다하고자 함. ···→ '신을 찬양하고 마음에 선한 쾌락을 얻기 위해' 음악을 했음. 음악을 생계수단으로 삼은 충실한 가장이었음. ···→ 첫 번째 아내와 두 번째 아내 모두와 사이가 돈독했으며 자식의 교육을 위해 직장을 옮기기도 할 만큼 가족을 중요하게 생각했음.
헌신적인 교육자	제자를 위해 연습곡을 만들어주었음. ···→ 〈인벤션과 신포니아〉 BWV772~801는 제자들의 교육을 위해 만든 곡인데, 아름답기도 해서 오늘날에도 즐겨 연주됨. 도제식으로 제자들을 집에 데리고 살며 가르침. ···→ 제자를 성실하게 길러내는 것은 바흐의 품성과 장인 정신의 결과였음. **참고** 장인은 공동체에서 일을 도우며 배우는 것을 중시함.
박학다식한 음악가	인문학적 소양이 높은 음악가였음. ···→ 각계의 지적인 명사들과 교류하고 대학 교수들과 토론했다는 기록이 있음. 실기 연주와 음악 이론에 모두 능통했음. **참고** 당시 음악 이론은 실제 연주와 거리가 있는 철학 학문에 가까워 자연과학의 하나로 간주됨.
바흐의 작품 번호, BWV	독일어로 '바흐 작품 총 목록 번호(Bach Werke–Verzeichnis)'의 약자. ···→ 바흐 사후에 볼프강 슈미더를 비롯한 음악학자들이 만듦. **참고** 작품 연도를 추정하기 어려워 20세기 말이 되어서야 완성됨.

II

작은 독일 마을의 음악가
- 서양 기독교 음악의 역사

고단한 일상 속에서도 음악을 사랑하다가

종교 박해를 피해 고향을 떠나온 바흐의 선조는 빵을 굽고, 음악을 연주했다.
그 열정은 대를 이어 고스란히 전해져 바흐 가문은 음악 명문가로 거듭났다.
부모를 일찍 여의고 큰형 집에서 더부살이해야 했던 어린 바흐 역시
음악을 향한 사랑을 결코 멈추지 않았다.

우리의 밭을 가꿔야 합니다.

– 볼테르, 『캉디드』의 마지막 문장

01

핏줄에 새겨진
음악 사랑

#치터 #바흐 페스티벌

바흐는 1685년 3월 21일, 독일의 아이제나흐라는 도시에서 태어났습니다. 오늘날 모습을 보면 크지 않지만 아담하고 예쁜 동네예요.

아이제나흐라니, 처음 들어봤어요.

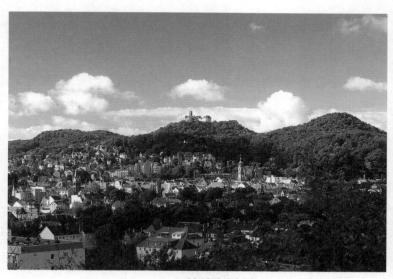

오늘날 아이제나흐의 모습
산 위에 도시 어디서나 보이는 거대한 바르트부르크 성이 있어 도시의 랜드마크 역할을 한다.

057

바흐가 아니라면 저도 잘 몰랐을 겁니다. 그래도 중부 독일에서 중요한 역할을 했던 유서 깊은 도시라고 해요.

마르틴 루터와 인연이 있는 곳이기도 하지요. 루터가 대학 들어가기 전까지 아이제나흐에서 살았어요. 훗날 교황청에서 파문당한 후에는 이 도시에 있는 바르트부르크 성에 몸을 숨기고 라틴어로 된 신약성경을 최초로 독일어로 번역하는 작업에 매달렸죠.

종교 박해를 피해 도착한 마을

의외로 많은 분들이 바흐가 종교 박해를 당한 음악가라고 잘못 알고 있습니다. 정확히 하자면 종교 박해를 당한 사람은 바흐의 4대조 할아버지인 파이트 바흐예요. 기록에 남아 있는 바흐 가문의 시조 격인 인물이죠.

독실한 루터교 신자였던 파이트 바흐는 본래 오늘날의 체코 서쪽, 보헤미아 지역에서 제빵업으로 먹고살았던 기술자였습니다. 그러다 종교 박해가 점점 심해지면서 16세기 중반 독일 튀링겐 지방으로 근거지를 옮깁니다.

종교 때문에 고향을 떠나다니, 믿음이 아주 깊었나 봐요.

독실한 신앙심으로 내린 결정이라기보단 피난에 가까웠어요. 당시는 루터가 95개조 반박문을 써 붙인 1517년으로부터 얼마 지나지 않았을 때라 곳곳에서 종교 갈등이 상당히 심각했거든요. 특히 17세기

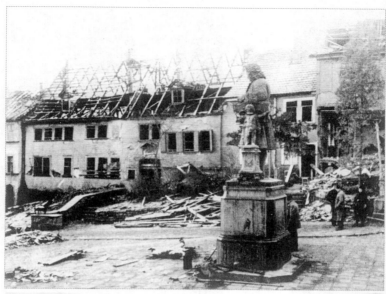

바흐하우스의 과거와 현재
바흐의 고향 아이제나흐에는 1907년 지어진 최초의
바흐박물관, 바흐하우스가 있다. 위 사진은 1945년
2차 세계대전 당시 파괴된 바흐하우스의 모습이고
아래는 2007년 재개관했을 당시의 모습이다(노란색
건물).

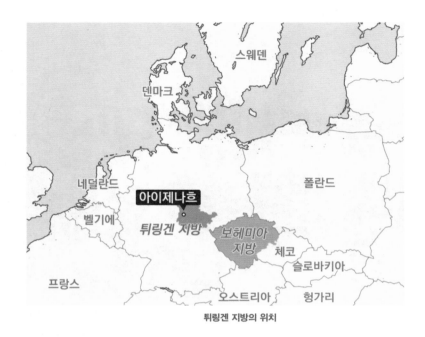

튀링겐 지방의 위치

초, 구교인 가톨릭과 신교인 개신교 국가들이 편을 갈라 일으킨 30년 전쟁은 그 정점이었습니다. 사상자 비율로만 따지면 인류 역사상 가장 참혹한 전쟁이었다고 하죠. 독일 전역은 이 30년 전쟁의 주 격전지로서 아주 심각한 피해를 입었습니다.

이상하네요. 파이트 바흐가 독일로 피했다는 건 독일이 루터교를 믿었다는 의미 아닌가요?

독일 전체가 루터교를 믿었던 건 아니에요. 지금은 독일이 하나의 국가지만 당시에는 수많은 나라들로 쪼개져 있었습니다. 그 나라가 구교와 신교 중 어떤 종교를 허용할지는 통치자의 종교에 따라 달라졌

고요. 튀링겐 지방은 루터가 성장한 곳이었기에 확실하게 루터교의
영향권이었어요. 그래서 파이트 바흐가 튀링겐 지방으로 도망쳐 왔을
거예요.

치터를 뜯는 제빵사

파이트 바흐는 튀링겐 지방에서도 본업인 제빵업을 이어갔지만 그 이
상으로 음악을 좋아했어요. 비록 본격적인 직업 음악가까지는 못 됐
어도 늘 악기를 들고 다녔대요. 파이트 바흐의 방앗간에서는 곡식을
빻는 방앗소리와 서툰 치터 소리가 함께 울리곤 했다죠.

치터가 악기 이름인가요?

네, 치터란 평평한 판 위에
현들이 묶여 있는 현악기
를 뜻해요. 우리나라 양금
도 치터의 한 종류예요.
이 치터에 건반 장치를 달

양금

면 또 다른 악기로 발전합니다. 바로크 시대의 클라비코드와 하프시
코드가 이런 식으로 만들어졌죠. 둘은 비슷하게 생겼지만 소리 내는
방식이 다릅니다. 클라비코드는 탄젠트라는 작은 금속 조각으로 현
을 때려서 소리를 내고, 하프시코드는 깃촉으로 뜯어서 소리를 내는
방식이에요. 하프시코드가 클라비코드보다 소리가 큽니다. 그러다가
아예 오늘날의 피아노까지 가면 더욱 큰 소리가 나고요.

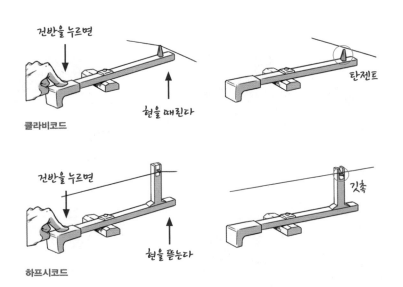

작은 독일 마을의
음악가

요즘도 가끔 옛날 치터를 연주하는 사람들이 있는데 보고 있으면 신 7

기해요. 넓은 판 위에 현이 있고 그걸 손으로 땅땅 치거나 뜯어서 연

주합니다. 소리가 크지는 않습니다.

족보 있는 음악가 가문

바흐는 자신의 가문에 긍지가 강했습니다. 쉰 살 무렵이던 1735년경

에는 직접 족보까지 편찬했을 정도예요.

우리나라에서 족보를 따지는 건 봤지만… 유럽에서도요?

어느 나라 사람에게나 뿌리는 중요한가 봅니다. 바흐 가문 남자 음악

가들에게 순서대로 번호를 매기고 간략하게 소개를 덧붙인, 일종의

역사서를 쓴 거죠.

예를 들어 자신에게는 24번

을, '런던 바흐'라고 불렸던

아들 요한 크리스티안 바흐

에게는 50번을 붙여놓았어

요. 그런 식으로 이 가계도

에 적힌 음악가만 6대에 걸

쳐 53명이나 됩니다.

아무리 6대라고는 해도 음

『음악가 바흐 가문의 기원』의 한 페이지

악가만 53명이 나왔다니… 바흐 가문의 남자들은 다들 음악가가 되었나 보죠?

거의 그랬던 것 같아요. 먼저 제빵사 파이트 바흐부터 기어코 아들 요하네스를 바흐 가문 최초의 직업 음악가로 길러내는 데 성공합니다. 그리고 그 요하네스는 하인리히와 크리스토프 형제를 낳았는데 둘다 음악가로 자랐어요. 크리스토프는 나중에 각자의 부인들조차 착각할 정도로 똑같이 생긴 쌍둥이 형제를 낳았고, 역시 둘 다 음악가로 자랐습니다. 그중 한 명이 바로 우리 강의의 주인공 요한 제바스티안 바흐의 아버지인 요한 암브로지우스입니다.

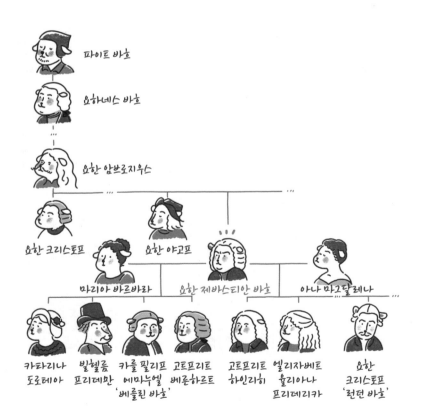

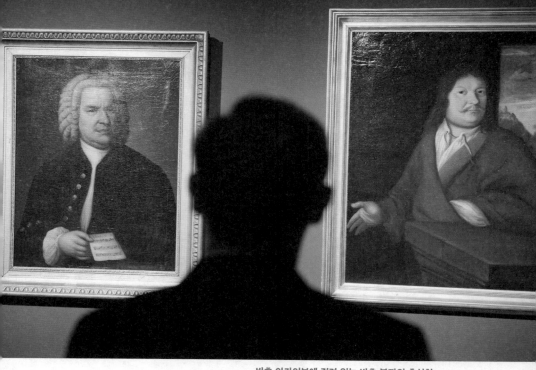

바흐 아카이브에 걸려 있는 바흐 부자의 초상화
2010년 3월 21일, 바흐의 325번째 생일을 맞아
재개관한 독일 라이프치히의 바흐 아카이브에서
호르스트 쾰러 독일 대통령이 나란히 걸린 바흐와
바흐의 아버지 요한 암브로지우스의 초상화를 보고
있다.

바이올린과 트럼펫 등의 악기를 잘 다루는 다재다능한 음악가 요한
암브로지우스는 슬하에 총 6남 2녀를 두었습니다. 이 중 장녀와 아들
셋만 성년까지 살아남았어요. 살아남은 아들들은 바흐를 포함해 모
두가 직업 음악가의 길을 걸었죠.

결국 파이트 바흐의 음악 사랑이 주렁주렁 결실을 맺었다고 할 수 있
겠네요.

이렇게 많은 음악가를 배출했으니 당연하게도 바흐 대까지 오면 튀링겐의 음악 명문가로서 이 가문은 위치가 확고했습니다. 튀링겐에서 바흐라는 단어가 음악가의 대명사처럼 쓰여서, 일반적인 음악가를 모집하는 공고에서도 "오르간을 잘 치는 바흐를 찾습니다!"라고 쓸 정도였어요. 이쯤 되면 튀링겐의 거의 모든 교회음악은 바흐 가문의 손에서 나오고 있었던 겁니다. 실제로 나중에 바흐가 교회 오르간 연주자로 일하다가 사정이 생겨 장기간 자리를 비웠을 적에 옆 동네 살던 사촌이 그 일을 대신 맡아서 해주기도 하고, 바흐가 직장을 옮기면 후임자는 거의 어김없이 바흐라는 성을 단 사람이었어요.

그 지역에서는 바흐 가문이 나름 힘을 좀 썼나 보네요. 음악가라는 게 큰 권력은 아니었겠지만….

큰형에게 몸을 의탁하다

바흐는 열 살을 채우기도 전에 고아가 되었습니다. 1694년에 어머니가, 그다음 해에는 아버지가 세상을 떠났지요. 독립하기에 너무 어린 나이였던 바흐는 아이제나흐에서 조금 떨어진 도시, 오어드루프에 살던 큰형 집에 작은형과 함께 몸을 의탁합니다. 큰형은 당시 지역 시의원의 딸과 결혼해서 성 미하엘 교회의 오르간 주자로 일하고 있었죠.

바흐에게 성공한 형이 있었군요.

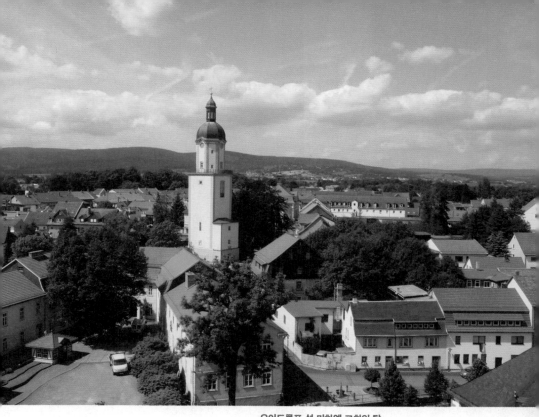

오어드루프 성 미하엘 교회의 탑
성 미하엘 교회는 현재 탑만 남아 보존되고 있다.
바흐의 형이 이 교회의 오르간 주자로 30년 넘게
일했다. 어린 바흐는 형의 집에서 숙식하면서 교회의
일을 도왔다.

굉장한 성공까지는 아니더라도 스물넷밖에 안 된 나이였으니 꽤 빠르게 자리를 잡은 편이죠. 아버지가 아직 살아 있을 때 결혼과 취업을 했으니 별 어려움이 없었을 거예요.

큰형이 오르간 주자로 일했던 성 미하엘 교회는 지금은 다 무너지고 위 사진처럼 탑만 남아 있습니다. 바흐가 여기서 형의 일을 도우며 얹혀살았던 건데요, 이 오어드루프라는 도시 자체가 옛날이나 지금이나 진짜 조그마해요. 현재 인구도 6천 명 조금 안 됩니다.

솔직히 도시라기보다는 시골 마을에 가까운 크기네요.

그런데 오어드루프뿐 아니라 바흐가 살았던 동네들이 다 보통 이 정도 규모예요. 아래 왼쪽 지도에 바흐가 살았던 곳들을 표시해드릴게요. 먼저 아이제나흐에서 태어났다고 했죠? 그리고 오어드루프에 있는 형한테 갔다가, 뤼네부르크로 유학을 가요. 튀링겐 지방으로 돌아와서는 바이마르에 잠시 머물렀다가 아른슈타트에서 첫 직장을 잡고요. 그다음에는 뮐하우젠이라고, 아이제나흐 위쪽에 있는 도시인데 거기에서 두 번째 직장을 잡았다가, 다시 바이마르로 돌아왔다가, 또 쾨텐으로 갔다가, 마지막으로 라이프치히에서 생을 마칩니다.

정말 거의 들어본 적 없는 지명들이에요.

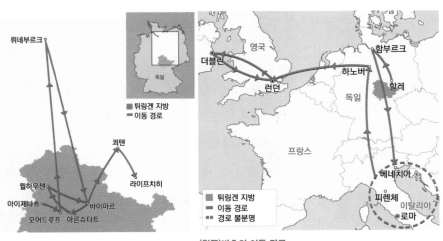

(왼쪽)바흐의 이동 경로
(오른쪽)헨델의 이동 경로

저도 바흐가 아니었다면 이 작은 도시들 이름을 언제 알았을까 싶어요. 게다가 이 도시들끼리 멀리 떨어져 있지도 않아요. 북쪽에 있는 뤼네부르크를 제외하면 한 도시에서 다른 도시까지 대부분 차로 1시간이면 닿는 거리입니다. 쾨텐에서 라이프치히까지라고 해봤자 겨우 70킬로미터 떨어져 있어요.

우리나라로 치면 경기도 내에서 왔다 갔다 한 셈이네요.

그렇죠. 바흐 같은 음악가가 평생 독일 내에서, 그것도 가까운 지역에서만 활동했다니, 당시로서도 흔치 않은 일입니다. 헨델만 해도 이동한 범위가 바흐와 비교할 수 없을 정도로 컸어요. 헨델은 바흐가 태어난 아이제나흐와 그리 멀지 않은 할레에서 태어났는데 10대 후반에는 독일 북부에 있는 도시 함부르크에서 활동하다가 20대 초반에는 이탈리아에 가서 명성을 얻었죠. 그다음에는 런던까지 진출했고요.

바흐와 헨델의 출생지가 가까운 줄은 몰랐어요.

두 사람은 고향만 가까운 게 아니라 태어난 해까지 똑같은 동갑내기입니다. 그런데도 워낙 삶의 궤적이 달라 만나지는 못했어요. 물론 서로의 명성을 들었기 때문에 몇 번 만나려고 시도했는데 다 엇갈렸죠. 런던에서 활동하던 헨델이 독일에 있는 고향을 방문했을 때는 바흐가 감기 몸살에 걸려 못 만났고, 한번은 바흐가 만남을 주선하려고 아들을 보냈더니 헨델이 이미 떠난 다음 날에 도착해서 기회를 놓쳤

어요. 통신이 발달하지 않았던 때라 아무리 대가끼리라도 만나는 게 쉽지 않았습니다.

아쉽네요. 평생 서로의 명성만 듣고 살았으니 서로에게 궁금한 것도 많았을 텐데요.

바흐가 나고 자란 동네의 풍경

여담이지만 얼마 전에 튀링겐 지방 쪽으로 여행을 갔다가 교통 표지판에서 바흐 얼굴을 발견하고 깜짝 놀랐던 적이 있습니다. 알고 보니 바흐 길이라고, 지방 정부에서 바흐가 살았던 지역을 답사할 수 있도록 자전거 도로를 만들어두었더라고요.

기왕 자전거 여행을 할 거라면 테마가 있는 여행이 훨씬 기억에 남을 것 같긴 해요.

맞아요. 시간만 있으면 천천히 자전거로 돌아보기에 제격인 길이에요. 이 길을 따라 바흐가 자라고 활동했던 독일 중부의 평화로운 풍경과 튀링겐 숲의 꾸미지 않은 자연 환경을 음미할 수 있습니다.

다니면서 바흐의 음악을 들을 수도 있나요?

매년 여름마다 바흐 음악을 주제로 축제가 열리긴 해요. 하지만 축제

(위)바흐 바이 바이크의 참가자들
(아래)자전거로 튀링겐 숲을 달리는 사람들의 모습
바흐 페스티벌 기간을 전후해 지역 음악가들이
주축이 되어 자전거를 타고 바흐가 살았던 곳을
답사하는 투어 프로그램이 운영된다. 지역의 과거와
현재를 바흐의 음악을 통해 이어가는 의미 있는
시도라는 평가를 받고 있다.

핏줄에 새겨진
음악 사랑

라고 해도 모차르트 페스티벌이나 잘츠부르크 페스티벌만큼 거창하지는 않아요. 사실상 동네 음악회에 가깝죠. 사람들이 많이 찾아오긴 하지만 인산인해를 이루는 것까진 아니고요. 지역 주민들이 모여 음악을 즐기고, 음식도 먹으면서 이야기 나누는 분위기입니다. 그래서 좋은 점이 있다면 음악회 입장료가 그리 비싸지 않다는 겁니다. 우리 돈으로 약 1~2만 원 하는 경우가 대부분이에요.

바흐를 주제로 지역 축제라니… 클래식이 생활 속에 자연스럽게 녹아 있는 느낌이라 신기하고 부럽네요.

라이프치히 바흐 페스티벌의 풍경
바흐 페스티벌은 1908년부터 매년 7월마다 독일 라이프치히 시에서 열리는 축제다. 오늘날로 치면 음악 감독에 해당하는 성 토마스 교회의 칸토르가 지휘하는 콘서트로 축제의 막을 올린다. 마지막에는 바흐의 〈미사 b단조〉로 끝맺는 전통이 있다.

맞아요. 사실 축제 기간이 아니라도 잘 찾아보면 기회는 많습니다. 튀링겐 지방 곳곳에는 바흐가 스쳐 간 교회들이 여러 군데 있어요. 그교회들에선 규모가 크지 않아도 대부분 상시로 오르간 음악회를 열어요. 가보면 직접 그 교회의 오르간 주자가 자기 교회의 오르간을 소개하고 연주를 해줍니다. 교회에서 여는 음악회라 크게 비싸지 않고 가끔 무료일 때도 있어요. 우리나라에서는 오르간 음악을 들을 기회가 많지 않으니 가면 꼭 참석해보세요. 분위기가 정말 좋습니다.

우애 좋은 음악가 형제?

바흐는 큰형에게 얹혀살면서 건반 악기, 그중에서도 오르간과 클라비코드 연주의 기초를 뗐을 겁니다. 음악을 가업으로 삼은 가문에서 태어났기 때문에 당연한 수순이었죠. 더군다나 얹혀살던 처지였던 바흐는 아주 열심히 익힐 수밖에 없었겠지요. 당장 뭘 좀 연주할 줄 알아야 형의 일을 도울 수 있었을 테니까요.

바흐는 큰형 집에 오래 머물렀나요?

5년 가까이 함께 살다가 큰형의 셋째 아이가 태어나는 1700년 무렵에 뤼네부르크로 떠났습니다. 이때 바흐의 나이가 열다섯이니, 그래도 요즘 기준으로 독립을 일찍 한 거예요.
한편 바흐보다 세 살 많은 작은형은 큰형에게 폐를 끼치기 미안했는지 오어드루프에 간 지 1년 만에 혼자 아이제나흐로 되돌아왔습니다.

다행히 아이제나흐에서 아버지의 후임자로 온 음악가에게 관악기를 배워 실력 있는 연주자로 성장했어요. 그리고 스웨덴에 왕실 음악가로 갔다가 마흔 살에 병으로 사망할 때까지 거기에서 살았습니다.

다들 일찍 독립했네요? 큰형이 얹혀사는 형제들을 구박하기라도 했나요?

실제로 많은 책에서 형한테 구박받는 모습으로 바흐의 어린 시절을 묘사해요. 바흐가 큰형 집에 얹혀살 때 일어난 한 사건 때문입니다. 한번은 바흐가 큰형에게 소장하고 있는 대가들의 악보를 보여달라고 애걸했었나 봐요. 그런데 형이 그걸 안 보여줘요. 바흐는 포기하지 않고 모두가 잠든 시간에 몰래 달빛에 비춰가며 악보들을 베꼈다고 합니다. 하지만 그마저도 형에게 들켜 다 뺏겼다지요.

너무했는데요. 큰형이 동생의 재능을 질투했던 건 아닐까요?

대부분 그런 식으로 해석하지만 제 생각에는 상황을 괜히 과장한 거 같아요. 형이 악보를 안 보여준 나름의 이유가 있었을 거예요. 아마 막냇동생이 그 악보를 이해할 수준이 못 된다고 판단해서 그랬을 가능성이 커요. 게다가 당시 악보는 고가인 귀중품이라 어린아이 손에 맡길 만한 것도 아니었고요.

그럼 형제끼리 사이가 나쁜 건 아니었나 보군요.

물론입니다. 오히려 사이가 아주 좋았다고 알려져 있습니다. 고아의 처지로 함께 고생한 경험이 있는 만큼 더 돈독했지요.

형들에게 바친 작품

바흐는 1704년, 작은형이 스웨덴으로 떠날 때 작품을 헌정하기도 했어요. 그게 **〈사랑하는 형의 여행에 즈음해〉 BWV992**라는 곡이에요. 그다음 해에는 큰형에게 〈요한 크리스토프 바흐를 찬양하며〉 BWV993라는 곡을 헌정했고요. 둘 다 바흐가 작곡가로서 막 경력을 쌓기 시작한 때 만든 곡이죠.

훈훈하네요. 작곡가가 되고 제일 먼저 형들의 은혜를 생각한 거군요.

참고로 큰형은 동생들이 다 떠난 이후로도 오어드루프의 성 미하엘 교회 오르간 주자로 30년 넘게 성실히 일하다가 1721년 마흔아홉의 나이에 사망했습니다. 더할 나위 없이 평온하고 평탄한 시골 음악가 의 삶이었죠.

필기노트

바흐 가문은 음악가를 많이 배출한 튀링겐의 음악 명문가였다. 바흐는 어린 나이에 부모님을 여의고 오르간 주자였던 큰형에게 얹혀살며 어깨너머로 오르간과 클라비코드를 배웠다. 바흐는 이렇게 음악가의 길을 걷기 시작했다.

바흐의 유년 시절	1685년, 튀링겐 지역의 도시 아이제나흐에서 태어남. **참고** 루터교를 믿었던 바흐의 4대조 할아버지 파이트 바흐는 종교 박해가 심해지면서 루터교 영향권이었던 튀링겐 지역으로 피신. 열 살이 되기 전에 부모를 여의고 작은형과 함께 오어드루프에 있는 큰형 집에서 더부살이함. ⋯ 오르간 주자였던 큰형 밑에서 오르간과 클라비코드 연주를 익힘. 열다섯 살이 된 바흐는 독립해 뤼네부르크로 떠남. 바흐는 형제들과 우애가 좋아 작곡가로서 경력을 시작한 지 얼마 되지 않았을 때 작품을 헌정하기도 함. 〈사랑하는 형의 여행에 즈음해〉 BWV992 작은형이 스웨덴으로 떠날 때 헌정. 〈요한 크리스토프 바흐를 찬양하며〉 BWV993 1705년, 큰형에게 헌정.
바흐 가문의 음악 전통	음악가를 많이 배출한 가문이었음. ⋯ 바흐가 1735년경에 편찬한 족보에 적힌 음악가만 53명. 파이트 바흐의 아들 요하네스가 바흐 가문 최초의 직업 음악가. 바흐 대에 이르러서는 음악 명문가로 이름남. ⋯ 튀링겐에서는 바흐라는 단어가 음악가의 대명사처럼 쓰여 "오르간을 잘 치는 바흐를 찾습니다!"라고 음악가 모집 공고를 내걸 정도였음.
바흐의 발자취	바흐는 작은 도시들을 옮겨 다니며 살았음. ⋯ 바흐가 활동했던 오어드루프, 바이마르, 아른슈타트, 뮐하우젠, 쾨텐, 라이프치히 모두 가까운 지역에 위치한 작은 도시들임. **참고** 튀링겐 지역에는 바흐가 살았던 지역을 답사할 수 있도록 자전거 도로를 만들어둠.

문 안쪽은 빛과 소리의 세계

스테인드글라스를 통과한 빛이 색색으로 반짝이고
높은 천장까지 꽉 채운 오르간 소리와 노래로 넘쳐나는 곳.
희미한 일상을 더듬거리며 살았던 중세 사람들에게 교회는
완전히 새로운 세계였다.

시는 합리적인 단어로
불합리한 신비를 표현한다.

- 블라디미르 나보코프

02

천년을 흘러
독일에 이르다

#그레고리오 성가 #오르가눔 #미사
#모테트 #코랄

옛날이나 지금이나 음악이 발달하는 데에는 두 가지 중요한 축이 있습니다. 바로 정치와 종교입니다. 실제 역사를 살펴보면 정치와 종교의 중심지에서 음악이 발달했어요.

아마 돈을 많이 가지고 있어서겠죠?

돈이 많다고 꼭 음악이 발달하는 건 아니에요. 그보다는 정치나 종교에서 음악을 필요로 했다는 점이 중요하답니다.

그럼 교회나 궁정 같은 장소에서 음악이 많이 쓰였다는 건가요?

그렇죠. 교회에서는 주로 신도들의 믿음을 고양하는 데 쓰입니다. 정치적으로는 다른 사람들이 서로 하나라는 의식을 갖게 하는 데 유용하지요. 병사들이 함께 군가를 부르면서 사기를 다지는 것처럼요. 아무튼 중세에 음악이 가장 필요했던 곳은 오랜 기간 정치와 종교의 중

심지였던 프랑스와 이탈리아 지역이었어요. 그래서 이 지역들에서 음악이 크게 발달했습니다.

왜 어떤 나라에서는 음악이 발전하는가

반면 독일은 적어도 15세기까지는 음악의 발전을 주도하지 못했습니다. 일단 몇십 개나 되는 작은 나라들로 나뉘어 있었으니 정치 권력이 분산되어 있던데다가 가톨릭교회의 본산인 것도 아니었으니까요.

독일이 음악 후진국일 때가 있었군요.

주의해야 할 태도가 있어요. 언제 어디에서나 음악은 다채로운 형태로 존재해왔습니다. 또한 문화마다 그 특징과 역할은 달랐고요. 그런 관점에서 어떤 문화의 음악이 다른 문화보다 더 후진적이라고 규정하는 건 유치한 태도라고 할 수 있습니다.

지금 여기서 이야기하는 발전은 서양음악에 한정한 겁니다. 앞서 프랑스와 이탈리아 지역의 음악이 독일 지역보다 발전했다고 말할 수 있었던 건 그 지역들에서 서양음악의 중요한 변화가 일어났기 때문이죠.

서양음악이라고 하면 클래식을 말씀하시는 건가요?

클래식뿐 아니라 지금 우리가 듣는 대부분의 음악은 사실상 과거 유럽에서 뿌리를 찾을 수 있어요. 그럼 말이 나온 김에 서양음악이 어떻

작은 독일 마을의
음악가

지역의 전통 음악을 시연하는 칠레 사람들
역사와 시대를 막론하고 어느 문화권에나 고유의
음악이 있다.

게 발전해왔는지 대강의 그림을 그려보도록 할까요?

처음에는 한 목소리로 부르다가

서양음악의 발전을 따질 때에는 몇몇 기준이 있습니다. 가장 중요한
기준은 화음이고, 그 외에도 형식이나 음계, 리듬 등 몇 가지 더 있어
요. 그 기준은 중세 교회음악을 통해 몇백 년 동안 서서히 형성되어왔
습니다. 한발 앞서 두각을 드러낸 곳은 프랑스예요. 12세기 프랑스에
서 다성음악이라는 새로운 스타일이 가장 먼저 발전합니다.

다성음악이 뭔가요?

독립된 여러 선율이 따로따로 흐르는 음악을 뜻합니다. 그 전까지는 그런 식의 음악이 없었어요. 혼자 부르든 여럿이 부르든 모두 함께 똑같은 선율을 노래했지요. 다성음악이 발전하면서 비로소 알토나 소프라노, 베이스 등 다양한 성부들이 각자 다른 선율을 노래하게 되었습니다.

처음으로 다성음악을 시도했던 흔적은 12세기 초 프랑스 중남부 수도원에서 나와요. 그리고 나서 12세기 말부터 13세기 초까지 파리 노트르담 대성당의 음악가들이 이를 더욱 발전시킨 양식을 내놓습니다. 덕분에 프랑스는 13~14세기에도 교회음악의 발전을 주도해요.

녹음기도 없었을 땐데 그걸 어떻게 알고 계세요?

중세 초기의 악보

작은 독일 마을의
음악가

지금 우리가 쓰는 악보와는 다르게 생겼지만 초보적인 악보 형태로 기록이 남아 있어요. 기독교도들이 중세 초에 고안한 악보죠. 왼쪽 그림을 보세요.

와, 지금 악보와 다르긴 해도 선 위에 도형 같은 걸 그려 넣은 건 비슷하네요. 악보가 생각보다 훨씬 일찍 만들어졌군요.

네, 이렇게 악보로 기록해두었기에 교회에서 음악이 이어지고 발전할 수 있었던 겁니다.

플랑드르가 바통을 이어받다

한편 궁정음악은 우선 15세기 플랑드르에서 꽃폈습니다. 정확히 말하면 부르고뉴 공국인데, 지금 국경으로는 프랑스 북동부와 네덜란드, 벨기에 쪽이에요.

부르고뉴는 와인 이름으로 들어봤어요. 그런데 부르고뉴 공국이라니… 그런 나라가 있었군요?

오늘날 부르고뉴는 프랑스의 한 지역을 가리키지만 11세기부터 15세기 말까지는 하나의 나라였어요. 형식상으로는 프랑스 왕으로부터 봉토를 하사받은 공작이 통치하는 공국이었죠. 하지만 이 시기 프랑스는 영국과 백년전쟁 중이었기 때문에 사실 부르고뉴 공작은 프랑스

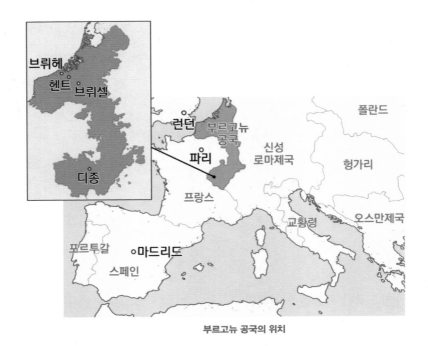

부르고뉴 공국의 위치

국왕보다 힘이 셌습니다. 게다가 공작이 예술을 좋아해 크게 장려한 덕에 부르고뉴 공국은 일찍이 음악 교육 시스템을 잘 만들어서 똑똑한 음악가를 여럿 배출했어요. 지금도 이쪽 지역에 명문 음악 학교가 많아요.

그러다 15~16세기에 이탈리아 지역의 도시국가들, 특히 해상 무역이 발달했던 베네치아가 부상합니다. 그때 플랑드르에서 좋은 음악 교육을 받은 음악가들이 돈을 벌기 위해 베네치아로 가요. 그러면서 바로크 시대에는 베네치아를 비롯한 이탈리아의 음악이 크게 발전합니다.

어떤 걸 보고 발전했다고 하시는 건가요?

네덜란드 암스테르담 예술대학 음악원
1884년에 설립된 암스테르담 최고의 음악 교육 기관이다. 현재 약 1천 명가량의 학생들이 교육을 받고 있다.

새로운 음악을 만들고 유행을 이끌었다는 뜻이죠. 대표적으로 오페라와 같은 대형 음악 장르가 이 시기 이탈리아에서 탄생해요. 이후로 한동안 유독 이탈리아에서 음악이 발달합니다. 다른 나라 궁정에서는 경쟁적으로 이탈리아 출신 음악가들을 불러들였고요.

그런데 시간이 지나며 이탈리아 음악가가 가서 활동한 나라들의 음악도 비슷한 수준으로 발전합니다. 대표적으로 독일이 그랬어요. 프랑스, 이탈리아 다음에는 바흐와 모차르트 같은 음악가들이 자기가 접한 선진 음악을 나름대로 소화해내면서 독일이 새로운 음악 강국으로 대두하죠.

영국은요? 유럽 하면 영국도 꽤 강력한 세력인데 안 등장하나요?

아무래도 섬이라는 지리적 한계가 있어 유럽 문화의 발전을 이끌진
못했습니다. 일단 로마에서 멀었기 때문에 가톨릭이 힘을 쓰기 어려
웠죠. 국가에 귀속된 영국 국교회가 그 자리를 대신했고요. 일찌감치
귀족 의회가 권력을 장악하는 바람에 왕실이 정치를 주도하지도 못했
어요. 음악을 즐기기야 했지만, 줄곧 다른 곳의 문화를 일방적으로 받
아들이는 편이었습니다.

그렇군요. 하긴, 예전에는 지리라는 게 더욱 무시할 수 없는 조건이었
을 테니까요.

이때까지의 흐름을 다시 정리해볼까요. 먼저 프랑스가 최초로 교회음
악의 강국 자리를 차지합니다. 그다음에는 플랑드르에서 궁정음악이
꽃폈고, 부유한 이탈리아가 음악 선진국의 자리를 이어받았죠. 그러
고 나서 이탈리아의 음악을 자기 식으로 발전시킨 독일이 새로운 강자
가 됩니다. 그런데 사실 그때그때 두각을 나타낸 지역이 있긴 해도 각
국의 교류가 워낙 활발했던 만큼 금방 평준화되곤 했어요.

시대별로 음악 발전을 주도했던 지역

| 프랑스 | 플랑드르 | 베네치아 | 독일 |

| 12세기 | 13세기 | 14세기 | 15세기 | 16세기 | 17세기 | 18세기 |

작은 독일 마을의
음악가

저는 쭉 독일이 음악 선진국이었을 거라고 생각했던 것 같아요. 이름을 아는 작곡가는 다 독일 사람이라서요.

최근 천 년 동안 유럽 역사에서 독일이 음악의 발전을 선도한 기간은 그리 길지 않습니다. 하지만 독일이 선진국이냐 프랑스가 선진국이냐 따지는 게 큰 의미는 없어요. 애초에 우리가 아는 나라들이 본격적으로 등장한 시점이 얼마 되지 않았으니까요.

서양음악의 발전에서 지역보다 더 중요했던 건 종교, 특히 기독교입니다. 서양음악의 핵심은 다 중세 교회음악에서 왔어요. 음정, 리듬 같은 음악의 기본 개념부터 음악을 기록하고 교육하는 방식까지, 음악과 관련된 모든 체계가 교회에서 나왔습니다. 게다가 지금 이 책의 주인공인 바흐는 인생의 대부분을 교회음악가로 일했던 사람입니다. 그러니 조금 낯설 수도 있겠지만 교회음악이 어떻게 변화하고 발전해왔는지 먼저 설명해드리는 게 좋겠네요.

노래가 풍성한 조직, 교회

종교 집단은 언제나 음악을 잘 활용하는 조직이었습니다. 전 세계의 수많은 교회 건물들은 음악가의 관점에서 보면 콘서트홀이에요. 그것도 청중이 절대 끊이지 않는 최고의 콘서트홀이죠. 우리나라도 물론이고요. 생산되는 음악의 양만 따지면 기독교를 따라갈 조직이 없습니다. 그렇게 많은 사람이 매일같이 모여서 합창 연습을 하는 곳이 교회 말고 또 어디 있겠어요?

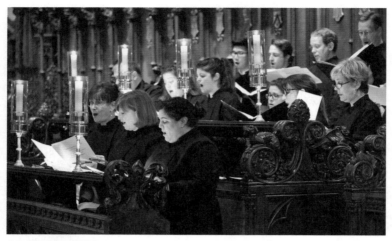

솔즈베리 대성당 합창단
영국 솔즈베리 대성당 합창단은 평신도들이 테너, 알토, 베이스 파트를 담당한다. 그 나머지 파트는 매년 7〜9세의 아이들을 모집해서 장학금을 주고 부르게 한다.

맞아요. 가톨릭이든 개신교든 예배라고 하면 자연스럽게 노래를 부르는 모습이 떠올라요.

다른 말로 하면 교회가 그만큼 음악가들을 먹여 살렸다는 뜻이기도 합니다. 심지어 지금까지도 교회는 음대 졸업생들의 일자리 중에서 큰 비중을 차지합니다. 저 역시도 고등학생 때부터 교회에서 반주 아르바이트를 했는데 대학을 졸업할 때까지 그 일이 가장 큰 수입원이었어요.

아, 그게 무보수 봉사활동이 아니었군요.

그렇습니다. 중세부터 교회음악가를 성직자로 여겼던 전통이 남아 있

어서인지 오늘날까지도 교회에서는 성가대 지휘자와 악기 연주자에게 거의 보수를 지급합니다. 아무튼 요지는 교회가 오랫동안 음악가들의 후원자 역할을 해왔다는 겁니다. 당장 바흐만 봐도 알 수 있어요. 바흐는 교회가 없었으면 살지 못했을 사람이거든요.

교회는 왜 그렇게 음악을 좋아하는 걸까요?

여러 가지 답을 할 수 있겠습니다만, 저는 모든 종교는 음악적이고 모든 음악은 종교적이라고 생각합니다. 종교가 음악적이라는 말부터 쉽지 않은데 음악이 종교적이라는 말은 더 이해하기 어렵죠?

보통 종교적이라는 말은 일상을 벗어난 초자연적인 체험과 맞닿아 있습니다. 가끔 음악을 들을 때 이성으로는 설명하기 어려운 황홀한 감각을 느낄 때가 있지 않나요? 음악이 신과 쉽게 교감할 수 있도록 만들어준다는 사고의 흐름은 그리 부자연스러운 일이 아닙니다.

실제로 세계 각지의 신화에서 음악은 신의 발명품으로 묘사됩니다. 영어로 음악을 의미하는 뮤직(music)의 어원만 하더라도 그리스 신화의 뮤즈에서 온 거예요. 뮤즈는 제우스가 므네모시네라는 여신과 낳은 아홉 명의 딸을 일컫지요. 아홉 명의 뮤즈들은 각자 예술이나 지식의 한 분야를 담당하고 있었어요. 그 분야에는 음악만이 아니라 춤, 노래, 마임, 시, 연극 등이 다 있었죠. 옛날 사람들의 머릿속에는 시가 없는 노래가, 노래가 없는 춤이, 춤이 없는 연극이 불가능했어요. 음악이 다른 예술과 동떨어져 존재하지 않았습니다.

무엇보다도, 의식이라는 행위의 성격상 음악과 종교는 좋은 파트너

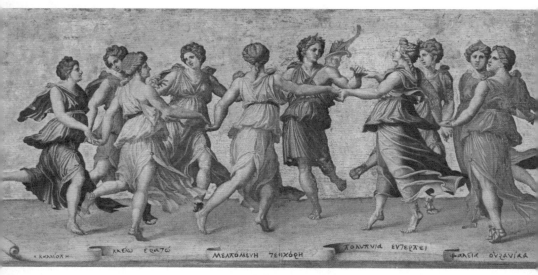

줄리오 로마노, 아홉 명의 뮤즈와 아폴로의 춤,
1540년경

관계일 수밖에 없습니다.

종교 의식 말씀하시는 거죠?

네, 예배 말이에요. 인간은 예나 지금이나 신과 직접 소통하기를 바라
왔어요. 하지만 신은 만나고 싶다고 만날 수 있는 존재가 아니잖아요?
그래서 특별한 의식을 통해 만나려고 노력했어요. 그때 음악을 동원하
기 좋지요.

확실히 음악이 있으면 분위기가 금세 경건해지는 것 같아요.

게다가 병을 낫게 해달라거나 축복을 내려달라고 신에게 기도할 때 평소에 친구에게 "밥 먹자"고 하듯 이야기하면 안 될 것 같지 않나요? 때문에 종교에서는 신에게 말하는 형식으로 자주 노래를 취하곤 합니다. 그러니까 음악은 신을 느낄 수 있는 매개이자 신에게 나의 말을 전달하는 매체였던 거죠.

기독교 말고 다른 종교들도 그런가요?

기독교만큼 의식 전체가 음악을 중심으로 돌아가는 종교는 드뭅니다. 하지만 신에게 메시지를 전하는 고대의 형식은 조금씩 서로 비슷한 느낌이 있어요. 불교 경전을 읽는 거나 코란을 독경하는 걸 들어보셨나요? 그 음조를 들어보면 중세 교회음악과 신기하게 비슷합니다.

유대교가 기독교에 전달한 유산

새삼스럽지만 기독교는 참 특이한 종교지요. 원래 지중해 동쪽 연안, 이스라엘이라는 한 나라와 그 민족인 유대인을 구원하기 위한 종교였는데 어쩌다가 전 유럽 사람들이 믿는 종교가 되잖아요. 그럴 수 있었던 이유는 기독교가 로마제국에서 국교의 지위를 얻어 각지로 퍼졌기 때문이에요. 그래도 시작이 유대교였던 만큼 기독교 안에는 유대교의 흔적이 짙게 남아 있습니다.

유대교는 좀 낯선 종교라 감이 안 와요.

오른쪽 사진을 보세요. 우
리나라에서는 보기 어렵지
만 유럽에서는 이처럼 검은
양복을 입고 중절모를 쓴
유대교 신자를 흔히 볼 수
있습니다.

유대교가 기독교에 물려준
가장 중요한 유산은 희생

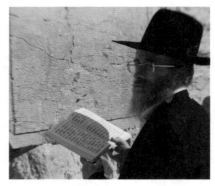

예루살렘 서쪽 벽에서 시편을 읽고 있는 유대인

제의예요. 유대교에서 인간은 원죄를 지닌 죄인이라고 보는데요, 죄인
이니 속죄를 해야겠죠? 그래서 죄를 용서해달라고 자신을 대신해 양
을 죽였습니다. 이 의식이 그대로 기독교에 전해져요. 다만 기독교에서
는 양 대신 신의 아들인 예수가 스스로를 제물로 삼았습니다. 그 의식
은 나중에 '미사'라는 예배 형식으로 자리 잡지요.

미사라면… 지금도 성당에서 하고 있는 거네요.

맞아요. 유대교에서 전달한 중요한 유산이 하나 더 있어요. 구약성경
의 『시편』입니다. 다윗 왕이 신앙을 고백하는 시가 주를 이루는데, 매
우 파란만장한 삶을 살았던 다윗 왕이라선지 주제가 아주 다양합니
다. 신에게 잘못했다고 빌기도 하고, 왜 나를 괴롭히는지 원망하기도
하고, 도와달라고 하기도 하고, 충성을 맹세하기도 하죠. 유대인들은
이 『시편』을 읊조리듯 노래로 불렀습니다. 나중에 이 노래 방식이 기
독교 음악의 중요한 뿌리가 돼요.

역시 스님들이 불경 읊는 것과 비슷하다고 생각하면 될까요?

오늘날 기준으로 볼 때는 그 정도로 심심하게 불렀다고 상상하면 무리 없을 거예요. 아무튼 이렇게 직접적으로 유대교의 유산을 이어받아 탄생한 기독교는 로마제국의 하층민을 중심으로 무섭게 퍼져 나갔습니다. 로마제국은 결국 313년 기독교를 국교로 받아들이죠. 그러고 나서 제국은 곧 서로마와 동로마로 갈라졌습니다. 그중 서로마는 금세 멸망하고, 서로마가 지배하던 지역에서 이미 국교화가 진행 중이었던 기독교는 방치된 채 지역마다 다른 모습으로 흡수됩니다.

기독교가 여러 모습이 되었다고요?

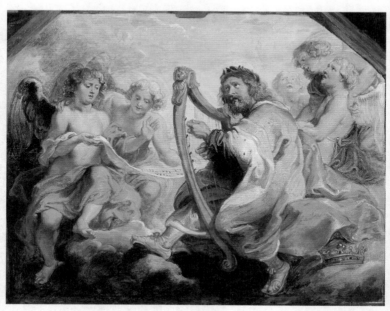

페터르 파울 루벤스, 하프를 연주하는 다윗 왕, 17세기
다윗 왕은 유대교에서 시와 음악의 성인으로
자리매김했다.

그렇습니다. 본보기가 없으니 점점 예배를 드리는 방식이 달라진 거지요. 각 지역의 민속 신앙과 결합하기도 하면서요. 그러니까 사실 기독교는 이때 거의 해체될 뻔했던 겁니다.

그레고리오 대제가 들은 신의 노래

그러다 5세기에 프랑크 왕국이 세워집니다. 프랑스와 독일의 전신이라고 할 수 있는 프랑크 왕국은 서로마 멸망 후 혼란에 빠져 있던 서유럽 지역에 처음으로 만들어진 제대로 된 나라였어요. 이 프랑크 왕국에서 로마제국의 정통성을 가져오기 위해 기독교를 국교로 삼습니다. 기독교는 그렇게 절체절명의 위기에서 재도약의 기회를 잡았죠.

하지만 기독교는 이미 지역마다 다르게 흡수되었다고 하지 않으셨나요?

그래서 프랑크 왕국의 왕들은 교황을 앞세워 기독교를 국가의 통제하에 두려고 했습니다. "이제부터는 이교의 풍습을 버리고 나라에서 정한 방식으로만 예배를 올려라!"고 규범을 강제하기 시작한 거죠. 그 일환으로 예배음악도 재편했는데, 이 시기에 정리되어 나온 게 그레고리오 성가입니다. 민간에서 잘나가던 성가와 로마에서 쓰던 성가를 골라서

알브레히트 뒤러, 샤를마뉴 대제(부분),
1511~1513년

묶은 노래들이죠. 지금도 가톨릭 성가집을 들춰보면 그레고리오 성가라고 표시된 노래를 볼 수 있습니다. 이때부터 전해지는 노래니 천 년이 넘은 노래네요. 아무튼 왕과 교황의 동맹은 점점 강해지다가 교황이 샤를마뉴 대제를 신성로마제국의 황제로 추대하면서 절정에 이릅니다.

그레고리오 성가는 결국 곳곳에서 민요처럼 부르던 성가 중에서 괜찮은 걸 골라서 합친 거라 이해하면 되겠네요.

그렇죠. 거기다 어느 날은 이 노래를 하고 어느 날은 저 노래를 하라는 규범까지 포함되어 있습니다.
지금은 이렇게 간단하게 말해도 서유럽 전역의 모든 성가를 대대적으

그레고리오 성가책

로 통일한다는 건 보통 어려운 일이 아니었을 겁니다. 아직 악보를 쓰는 제대로 된 방법이 없었고 구전으로만 음악을 전하던 시대였으니 얼마나 힘들었을까요? 그 시대 사람들이 음악을 중요하게 여기지 않았다면 엄두를 내지 못했을 대규모 사업이었어요. 아래 그림에 그려진 이가 바로 그레고리오 대제입니다.

그레고리오 대제라니… 그러고 보니 성가집 이름과 연결되네요. 중요한 사람인가요?

그레고리오 대제는 6세기경 재위한 교황이에요. 당시 사람들에게 큰 존경을 받았지요. 그림 속 그레고리오 대제를 보면 성령의 상징인 비둘기가 불러주는 성가를 받아 적고 있는데요, 이 시대 사람들은 그림처럼 신이 그레고리오 대제에게 들려준 음악이 그레고리오 성가라고 믿었습니다. 실제로는 그레고리오 대제 때로부터 2세기나 지난 그레고리오 2세 때 만들어졌지만, 이 전설 때문에 그레고리오 성가가 절대적인 권위를 갖게 되었죠. 아무튼 그레고리오 성가를 계기로 서양음악은 놀라운 발전을 이뤘습니다.

그레고리오 대제, 1700년경

작은 독일 마을의
음악가

098

흔히 중세를 암흑기라고 하지 않나요?

음악만큼은 중세에 아주 많이 발전했어요. 정확히 음악의 발전을 의도한 건 아니었지만 말입니다.

질서를 잡기 위한 노력이 음악에 물을 주다

애초에 그레고리오 성가를 만든 이유는 음악을 위해서가 아니었어요. 국가 통치 수단으로 기독교를 들여오고 정리하는 과정에서 "이러저러한 날은 이런 예배를 드리고 이 노래를 부를 것이며, 매일 여덟 번 예배하고 이런 순서대로 노래해!"라고 질서를 잡기 위해 고안한 거죠.

예배를 하루에 여덟 번 한다고요?

네, 중세에 기독교 신자들이 지켜야 하는 매일의 시간표를 성무일도라고 불렀습니다. 그 성무일도에 아침부터 저녁까지 여덟 번의 예배를 드려야 한다는 규율이 있었죠. 하지만 실질적으로 일반 사람들이 이 규율을 지킨 것은 아니고 수도원에서 지킨 규율이라고 봐야 합니다.

찬미가 ⋯ **시편** ⋯ **찬가** ⋯ **독서** ⋯ **청원 기도** ⋯ **주기도문** ⋯ **마침 예식**

중세 수도사들 사이에서 가장 인기가 있었던 성 베네딕토 규칙서에도 이 성무일도가 나옵니다. 거기에 보면 매일 여덟 번씩 표에 나온 순서

로 예배를 드리라고 해요.

이것만 보면 전혀 상상이 안 되는데요.

먼저 "우리 찬송하면서 시작할까"하는 의미로 찬미가를 부릅니다. 그
다음에 시편을 읽죠. 시편을 읊조리기만 하면 심심하니까 "맞아요"
하는 의미에서 앞뒤에 짧은 후렴을 붙입니다. 그러고 나서 그때그때
맞는 성경 구절을 읽어요. 거기에도 앞뒤로 짧은 후렴이 들어가죠. 그
런 다음 주기도문을 낭송하고, 또다시 기도를 하고 나면 "우리 이제
끝냅시다"는 내용의 노래를 하면서 마무리합니다. 이런 순서로 하루
에 여덟 번 기도를 드리면 못해도 총 두세 시간씩은 소요되었겠지요.

아무리 수도원이라지만 매일 여덟 번 이 절차를 거쳤다니 대단하네요….

일반인들은 보통 성무일도는 사제들에게 맡기고 미사에만 참석했습니다. 그 미사의 형식은 중세로부터 지금까지 크게 변하지 않았어요. 기본적으로 예수가 제자들과 가진 최후의 만찬에서 따왔습니다.

최후의 만찬 이야기는 알아요.

예수가 십자가에 달려 죽기 전 제자 열두 명을 모아놓고, "인간이 타고난 죄가 커서 신의 아들인 내가 너희를 위해 희생하니 앞으로는 양

타테브 수도원 아르메니아 남동부에 자리한 타테브 수도원은 14~15세기에 종교학, 과학, 철학과 세밀화의 발전에 기여했다. 수도원의 수도사들은 하루에 다섯 번에서 많게는 여덟 번씩 매일 예배를 드리는 삶을 살았다.

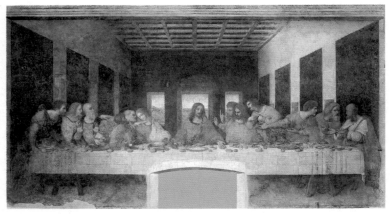

레오나르도 다 빈치, 최후의 만찬, 1490년
예수와 열두 제자의 마지막 만찬을 묘사한 회화는 역사적으로 수도 없이 많이 만들어졌지만, 그중
가장 유명한 작품을 하나만 꼽으라면 15세기 후반에 그려진 레오나르도 다 빈치의 이 벽화일
것이다. 특히 구도와 인물 묘사에서 뛰어난 독창성을 발휘했다고 평가받는다.

을 잡을 필요 없고 대신 나의 죽음을 기억하라"고 하면서 자신의 살
과 피를 의미하는 빵과 포도주를 나누어 주는 이야기죠. 바로 그 만
찬이 그대로 미사로 정착했습니다.

장르가 된 미사곡

참고로 그레고리오 성가가 만들어질 때 악기는 전혀 고려되지 않았습
니다. 그레고리오 성가는 기본적으로 사람 목소리만 써요. 성경 말씀
을 낭송하는 데 의미 없는 잡음이 들어가면 안 좋다고 봤던 거죠.

그럼 사제와 신도가 똑같이 그레고리오 성가를 불렀나요?

일반 신도들은 짧게 호응 정도만 했어요. 그레고리오 성가가 누구나 노래할 정도로 쉬운 음악은 아니거든요. 일단 다 라틴어로 되어 있었으니까요. 교육받은 사제들이 노래하는 걸 주로 들었습니다. 게다가 그레고리오 성가에는 통상문과 고유문이 있는데 통상문의 경우 일년 열두 달 똑같은 가사지만 고유문은 그날그날에 맞는 가사로 바꿔 불렀으니 일반인이 익히기엔 너무 어려웠죠. 이 중에서 통상문만이 나중에 미사곡이라는 음악 장르로 발전했습니다. 고유문의 경우 점차 평범한 낭송 형태로 바뀌어갔고요.

그러니까, 일반인을 위한 예배를 미사라 하고 그 미사 때 항상 부르던 노래가 발전해서 미사곡이라는 음악 장르가 되었다는 거지요?

미사의 순서

		① 개회식	② 말씀의 전례	③ 성찬의 전례	④ 폐회식
노래	고유문	•입당송	•층계송 •알렐루야 •복음 전 노래 •부속가	•봉헌송 •영성체송	
	통상문	•키리에 •대영광송	•사도신경	•거룩하시도다 •하느님의 어린 양	•가시오 끝났으니 •주를 찬미하라
낭송		•본기도	•사도서간 •복음서 •강론	•감사송 •주기도 •영성체 후 기도	

맞아요. 통상문만 미사곡이 된 이유는 통상문이 모든 미사에 적용될 수 있는 핵심 내용을 담고 있기 때문이죠. 더 실질적인 이유는 매번

같은 내용을 반복하는 통상문이 친숙했기 때문일 거예요. 고유문은 가사가 계속 달라진다고 했잖아요? 이를테면 예수가 태어난 성탄절에는 축하하는 노래를, 예수가 죽은 사순절에는 슬퍼하는 노래를 불러야 합니다. 하지만 통상문은 늘 같아요. 늘 부르는 노래고 모든 사람이 외우고 있었을 테니, 대규모 음악 작품으로 만들기에 좋았을 겁니다.

근데 신이 내렸다고 믿은 그레고리오 성가를 마음대로 바꿔도 되는 건가요?

초기에는 감히 그레고리오 성가에 손댈 엄두를 내지 못했습니다. 하지만 몇백 년 동안 아주 조금씩 변형이 일어나다 보니 바흐 때쯤 되면 모습이 너무 많이 달라집니다. 원형을 지키는 의미가 없어져 버려요. 그레고리오 성가가 어떻게 변형되어왔는지, 약 천 년 동안의 변화를 간단히 몇 장면으로 압축해드릴게요.

그레고리오 성가의 진화

먼저 옆으로 길어지는 것부터 시작합니다. 자꾸 중간에 다른 게 들어가는 거예요. 예를 들어 '주여 우리를 불쌍히 여기소서'라는 가사만 두 번 반복하면 되는 키리에 같은 간단한 통상문이 가장 먼저 대상이 되었습니다. 이를테면 아래처럼 '주여'라는 한마디를 '주--여--------' 라고 늘이면서 그 사이에 장식음을 넣어요.

장식음이 붙은 키리에

ky- ri— e e le- i- son

그러다 차츰 가사마저 늘어나기 시작합니다. '주여'라고 하던 걸 '전지전능하신 창조주 하느님 유일한 창조자' 하는 식으로 칭송 명목으로 수식어를 자꾸 붙여갔다는 거죠.

수식어가 붙은 키리에

Cun-cti-po-tens ge-ni-tor, De- us om- ni- um cre-a-tor, e—— lei- son

이러다가 성탄절이나 부활절 같은 큰 명절에는 아예 성가 앞에 연극 같은 걸 끼워 넣기도 했고요.

갑자기 연극을 넣었다고요?

연극이라 해봤자 '천사들이 나타나고 예수님을 발견했습니다. 그리고 승천하셨습니다' 정도의 짧은 노래를 부르며 약간의 연기를 하는 게

전부였지만요. 어쨌든 이런 식으로 원래의 성가가 점점 양옆으로 길어졌습니다. 그런데 이보다 더 중요한 변화는 위아래로 층이 늘어나기 시작했다는 겁니다.

원래 그레고리오 성가에는 반주가 없었습니다. 모두 똑같은 선율을 제창하는 게 기본이었죠. 그런데 언젠가부터 점점 다른 음을 아래에 넣어 함께 부르기 시작했습니다. 그렇게 서로 다른 성부로 부르는 성가를 오르가눔이라 하고, 그 성부를 오르가눔 성부라고 합니다.

처음에 오르가눔 성부의 음은 원래 음과 일정한 간격을 유지했었어요. 그것도 8도, 5도, 4도 간격으로만요.

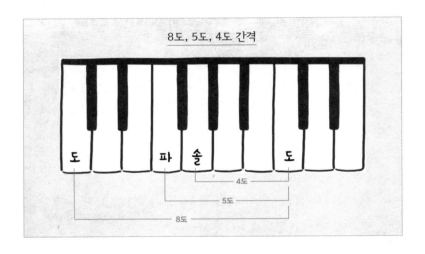

5도라면 다섯 음, 8도라면 여덟 음 떨어져 있는 거죠?

그렇죠. 원래 음을 포함해서요. 예를 들어 도가 원래 음이면 그 음으로부터 아래로 4도 내려가면 솔 음이에요. 5도 내려가면 파 음일 테고

요. 이런 간격만 허용한 이유는 당시에는 이 간격의 음정만 완전하고 아름다운 관계라고 여겼기 때문입니다. 결과적으로 원래 성부가 올라가면 오르가눔 성부도 올라가고, 내려가면 따라 내려가는 병행 오르가눔이 생긴 겁니다.

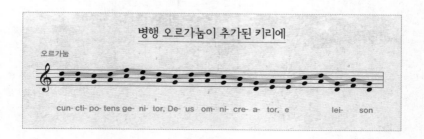

그러다가 나중에는 들을 때 잘 어울리는 음이면 다 붙이기 시작하는데요, 그런 오르가눔은 자유 오르가눔이라고 불러요. 거기서 그치지 않고 더 나아갑니다. 급기야 원래 음 위아래로 하나가 아닌 여러 개의 음들이 붙기 시작한 거예요.

갑갑한 틀에 균열을 내다

그 복잡한 오르가눔이 처음 등장한 곳이 프랑스 중남부의 한 수도원이에요. 수도원 이름을 따 그 오르가눔을 생 마르샬 오르가눔이라고 하거나, 음을 더 넣어 장식했다는 의미로 멜리스마 오르가눔이라고 합니다. 이게 바로 본격적인 다성음악의 시작이었죠.

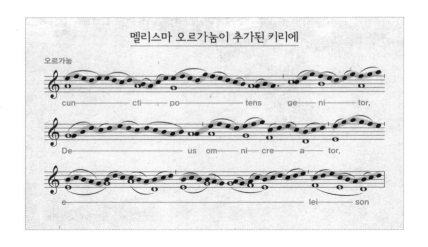

이쯤 되면 원래 모습에서 너무 많이 변한 거 아닌가요?

아무리 달라 보여도 그레고리오 성가에서 출발했다는 건 확실하잖아요. 어쨌든 분명 구분은 필요하겠죠. 그래서 기본 재료가 되는 본래의 그레고리오 성가 선율은 라틴어로 칸투스 피르무스(cantus firmus), 한자어로 정선율, 즉 정해진 선율이라고 합니다.
이렇게 그레고리오 성가가 양옆, 위아래로 늘어나는 동안 프랑스의 한 교회에서 중요한 시도가 일어납니다. 리듬을 넣기 시작한 거죠.

리듬이 기록되는 순간

최초로 리듬을 적어서 노래를 부르기 시작한 곳은 그 유명한 파리 노트르담 대성당입니다. 이 노트르담 대성당에는 『오르가눔 대전』이라는 12세기 예배음악 책이 보관되어 있는데, 그 책에 적힌 음표에 음의

길이가 표시되어 있어요. 현대의 음표로 나타내면 아래와 같습니다.

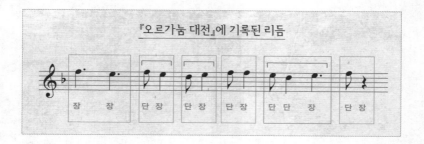

바로 이 리듬이 최초로 기록된 리듬입니다.

단순해 보이네요.

지금 우리가 아는 음악에는 훨씬 복잡한 리듬이 있으니 이 정도 리듬

『오르가눔 대전』, 1250년경
12~13세기 노트르담 대성당에서 활동한 노트르담
악파 음악가들이 만든 성가집으로, 발전된
다성음악과 최초의 리듬 표기를 볼 수 있다.

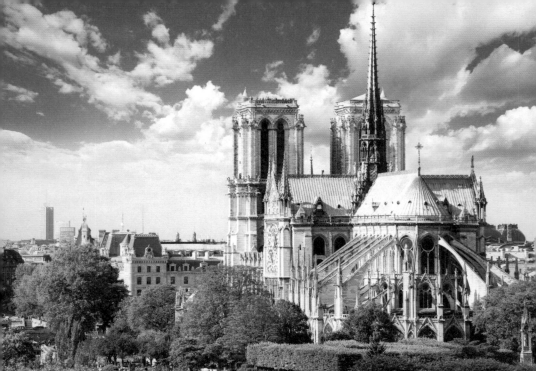

파리의 노트르담 대성당

14세기에 완공된 프랑스 파리의 성당으로, 프랑스에서 가장 많은 관광객을 불러모으던 명소였으나
2019년 대형 화재로 인해 지붕과 첨탑이 소실되었다. 현재 추가 붕괴 위험이 있어 신중하게 복원
중이다.

이 대단해 보이지 않는 건 당연해요. 하지만 그레고리오 성가를 신이 준 선율이라 믿고 모든 음들을 똑같은 길이로 부르는 데 익숙하던 당시 사람들에게 긴 음과 짧은 음을 섞어 리듬 타며 성가를 부른다는 건 대단히 파격적인 일이었을 겁니다. 또한 그 리듬을 기록하려 했다는 것 역시 획기적인 아이디어였고요.

왜 하필 노트르담 대성당에서 리듬을 넣기 시작했던 건가요?

노트르담 대성당은 그 시기 교회 건물 중에서도 이례적으로 큰 건물이었어요. 그 공간을 채우기 위해 특별히 크고 다채롭게 불러야 할 필요가 생겼지요. 실제로 노트르담 대성당에서는 이렇게 리듬을 넣은 것뿐 아니라 2성부이던 오르가눔을 최대 4성부로 확대하는 발전까지 이루어냅니다.

더 길고 두꺼워진 종교음악

한편, 오르가눔이 새로운 음악 장르를 탄생시키기도 했어요. 바로 모테트라는 장르인데, 오르가눔의 일부분만 가져와서 가사를 붙인 음악입니다. 한번 성부가 여러 개인 오르가눔 성가를 부를 때 가사는 어떻게 불렀을지 상상해보겠어요? 결국 원래 성부만 가사를 불렀어요. 나머지 오르가눔 성부는 가사 없이 모음으로만 소리를 냈고요.

아카펠라 같은 느낌이겠네요?

비슷하다고 생각하면 됩니다. 그렇게 오르가눔 선율에 모음이 아닌 가사를 붙여서 만든 음악이 모테트예요. 모테트라는 이름도 프랑스어로 가사란 뜻의 모(mot)에서 나왔습니다. 그레고리오 성가와 완전히 멀어져서인지 모테트에는 세속적인 가사도 붙었어요. 예를 들어 13세기의 어느 모테트를 살펴보면 아래 성부는 그레고리오 성가를, 위 성부는 '5월에 장미가 폈을 때는 너무나 좋아서 노래해야겠어', **'사랑은 나를 고통스럽게 하는구나!'** 등의 가사를 노래하기도 합니다. 이후 모테트는 다양한 변화를 겪었죠. 바흐 시대에 오면 그냥 종교적인 내용이 들어간 라틴어 합창음악이면 다 모테트라고 부르게 되었습니다.

유대교 『시편』부터 미사곡까지… 정말 차례차례 발전했네요.

기독교 음악의 발전

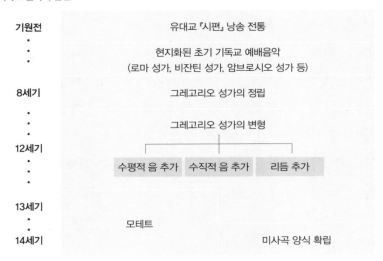

기원전 · · ·	유대교 『시편』 낭송 전통 현지화된 초기 기독교 예배음악 (로마 성가, 비잔틴 성가, 암브로시오 성가 등)
8세기 · · ·	그레고리오 성가의 정립 그레고리오 성가의 변형
12세기 · · ·	수평적 음 추가　수직적 음 추가　리듬 추가
13세기 · 14세기	모테트　　　　　　　미사곡 양식 확립

작은 독일 마을의
음악가

맞아요. 드물게 명확히 역사를 알 수 있는 문화지요. 아무튼 크게 보면 약 천 년 동안 조금씩 음악이 길고 두꺼워졌다고 할 수 있습니다. 원래 단성이었던 그레고리오 성가는 3성부, 4성부로 늘어나고, 리듬도 생기면서 엄청나게 복잡하고 멋있어졌죠. 이제 위대한 교회음악이 나올 수 있는 조건이, 즉 바흐라는 음악가가 활약할 수 있는 토대가 거의 다 만들어진 겁니다.

어떤 음악이 나오게 될지 궁금해지는데요. 기독교를 믿지 않으면 직접 듣기 어렵나요?

예배용 음악이라도 유명한 곡은 이제 음악회장에서 다 들을 수 있어요. 바흐뿐 아니라 모차르트, 베토벤 모두 그런 예배음악이 있죠. 하지만 작곡한 목적은 작곡가마다 조금씩 달랐습니다.

예배용이 아닌 베토벤의 예배음악

베토벤도 예배음악을 만들었나요? 왠지 교회와 어울리지 않는 사람 같은데….

실제로 베토벤은 교회음악가로 근무했던 적이 없습니다. 베토벤이 작곡한 〈장엄 미사〉 Op.123 같은 작품은 애초부터 예배 때 연주할 목적으로 만든 게 아니라 후원자가 추기경으로 추대된 걸 축하하기 위해 만든 작품이에요. 참고로 베토벤 스스로 자기가 제일 잘 쓴 작품으

로 〈장엄 미사〉를 꼽았다고 하죠.

비록 미사에서 쓸 목적은 아니었지만 이 작품은 미사의 전통적인 통상문을 다 포함하고 있습니다.

미사의 통상문이라면 일 년 내내 항상 부르는 성가라고 하셨죠?

맞아요. 일반적으로 다음 표의 다섯 개 곡을 뜻합니다. 보통 가사의 첫 부분을 따서 제목으로 삼아요.

통상문의 종류

제목	첫 부분 가사
키리에	Kyrie, eleison… 주님 자비를 베푸소서
대영광송 (글로리아)	Gloria in excelsis Deo… 하늘 높은 데서는 하느님께 영광
사도신경 (크레도)	Credo in unum Deum… 한 분이신 하느님을
거룩하시도다 (상투스)	Sanctus… 거룩하시도다
하느님의 어린 양 (아뉴스 데이)	Agnus Dei… 하느님의 어린 양

모차르트의 예배음악

모차르트는 가톨릭교회에 고용되어 일했으니 진짜로 예배 때 쓰기 위한 미사곡을 만들었어요. 고용주인 콜로라도 대주교가 화려한 장식음을 못 쓰게 하거나 40분을 넘지 않도록 짧게 만들라며 억지를 부려

갈등을 빚기도 했지만요.

그렇다면 모차르트는 미사곡을 여러 개 작곡했겠네요?

맞아요. 그중에서도 미완성으로 남은 마지막 작품 **〈레퀴엠 d단조〉** 🔊
K.626가 잘 알려져 있습니다. 레퀴엠은 죽은 이의 혼을 달래는 미사 ⑪
로, 우리말로는 위령미사라고 해요. 이 곡 역시 전통적인 통상문을 포
함합니다. 순서대로 키리에, 거룩하시도다, 하느님의 어린 양 순으로
들어가 있죠. 위령미사라는 목적에 맞게 대영광송 대신에 분노의 날
과 라크리모사 같은 게 들어갑니다. 우리는 음악회장에서 듣지만 모
차르트는 실제 예배에서 쓰라고 만든 음악이랍니다.

아마 바흐는 모차르트보다 훨씬 더 많이 예배음악을 만들었겠죠.

맞아요. 그런데 바흐는 루터교라서 가톨릭의 미사곡과는 조금 다른
예배음악을 주로 만들었습니다. 바흐의 합창음악 중 가장 유명하다고
할 수 있는 〈미사 b단조〉가 예외적으로 미사곡이긴 하지만요. 이 작
품은 나중에 다시 이야기할 기회가 있을 겁니다.

그러면 바흐는 지금까지 역사를 훑어봤던 교회음악을 했다고 할 수
없는 건가요?

아니에요. 루터교는 기본적으로 가톨릭을 믿던 사람들이 만든 종교잖

아요? 종교개혁에 앞장선 루터 본인이 전직 가톨릭 사제였고요. 시작이 그랬던 만큼 루터교의 예배음악은 아주 직접적으로 그동안의 가톨릭 교회음악의 전통을 계승했습니다.

루터는 누구인가

앞서 바흐가 태어난 아이제나흐가 루터와 연관이 깊다고 했죠? 루터는 대학 가기 전까지 아이제나흐에서 공부했고 바로 옆에 있는 도시 에르푸르트에서 대학을 나와 석사까지 마쳤어요. 그러고 나서 유명한 '벼락의 계시'를 받았는데요, 아이

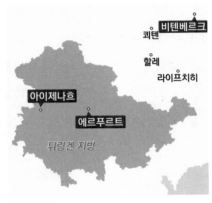

튀링겐 지방

제나흐, 에르푸르트 다 튀링겐에 있는 도시예요. 비텐베르크로부터도 멀지 않고요.

비텐베르크는 왠지 익숙한 지명인데요?

익숙할 만하죠. 종교개혁의 불씨를 당긴 사건이 일어난 곳이니까요. 1517년, 비텐베르크 대학 교수이자 가톨릭 사제였던 마르틴 루터는 면벌부를 남발하는 로마 교황청에 항의하는 95개조 반박문을 교회 정

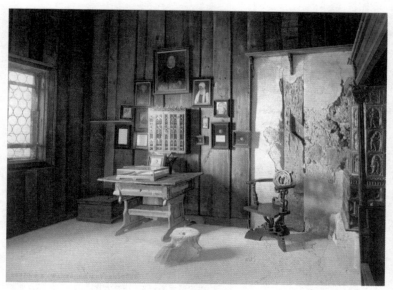

루터의 방
아이제나흐의 바르트부르크 성에는 루터가 성경을
번역하던 방이 그대로 보존되어 있다.

문에 써 붙였습니다. 이 일로 인해 교황청으로부터 파문당한 후 아이
제나흐에 숨어 한동안 라틴어 성경을 자국어인
독일어로 번역하는 일에 매달렸지요. 성
직자들만 신의 말씀이 담긴 성경을 독
점하는 게 아니라 모든 사람이 직접 볼
수 있어야 한다고 생각했기 때문이에요.

번역까지…. 저는 루터라
고 하면 그냥 바른말 잘
한 혈기 넘치는 종교인 정

마르틴 루터

도로 생각했던 것 같아요.

종교인이기 전에 세계사에서 아주 중요한 사람이죠. 가톨릭의 부패를
비판한 종교인으로 한정하기에는 세계 지성의 역사에서 루터가 차지
하는 비중이 굉장히 큽니다. 루터는 민중이 스스로 생각할 수 있도록
물꼬를 터주었어요. 글을 아는 사람은 직접 성경을 읽어서, 글을 모르
는 사람은 노래를 불러서 성찰하도록 했습니다.

개신교가 여러 갈래로 나뉘어 이어지다

루터에서 출발한 종교개혁은 칼뱅과 츠빙글리로 이어지며 개신교의
큰 줄기를 이루게 됩니다.
루터, 칼뱅, 츠빙글리 이 세 명의 공통점은 모든 신도들이 사제를 통해

(왼쪽)칼뱅 (오른쪽)츠빙글리

서가 아니라 직접 구원을 받아야 한다고 강조했다는 겁니다. 그때까지 가톨릭의 사제가 신도들을 대할 때 "내가 대신 노래도 부르고, 먹기도 할 거야. 너희는 구경만 해" 하는 식이었다면 개신교의 목사는 "너희도 나와 함께 직접 신앙고백 하고 직접 회개하고, 노래도 직접 해" 하는 식으로 스스로 행동하기를 요구했어요.

하지만 루터와 칼뱅, 츠빙글리가 예배음악을 대하는 관점은 각각 달랐습니다. 칼뱅은 청렴과 검소함이라는 가치를 중요시했어요. '예배에 쓸데없는 건 더하지 마라'고 했고요. 그래서 칼뱅교 교회에 들어가면 좋게 말해 소박하고 나쁘게 말하면 초라합니다. 장식을 일절 하지 않거든요.

장식이라면 조각 같은 거 말인가요?

네. 일례로 다음 페이지에서 칼뱅교 교회를 그린 그림을 보세요. 일단 교회 건물이라고 하면 으레 보일 법한 스테인드글라스가 눈에 띄지 않죠. 가톨릭교회에는 곳곳에 촛대나 성수 그릇 등 예술품이 있는데 칼뱅교 교회에서는 전혀 보이지 않습니다. 심지어 십자가도 없어요. 가운데 목사는 가톨릭의 사제가 입는 금사로 수놓은 화려한 가운이 아니라 검소한 까만 옷을 입었습니다. 요즘도 청바지 입고 설교하는 소탈한 목사들이 있는데, 칼뱅의 그런 정신을 계승했다고 볼 수 있지요. 칼뱅교의 정신은 노래에도 마찬가지로 적용되었습니다. 칼뱅은 신을 찬양하는 노래가 스스로를 즐겁게 만들면 안 된다고 생각했어요. 그 이유에서 가사를 새로 짓는 게 아니라 성경 구절만 쓰게 했죠. 그런데

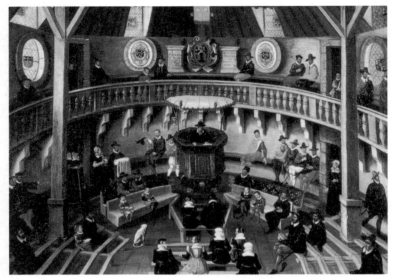

프랑스 리옹에 있는 칼뱅교 교회, 1564년

성경에서 노래로 쓸 만한 경전은 시편 정도예요. 지금도 칼뱅교 교회에서는 시편에 소박하고 밋밋한 곡조를 붙인 노래만 부릅니다.

신성할 수는 있겠지만 확실히 재미는 덜하겠네요.

맞아요. 정말 약간의 기교조차 허용하지 않았습니다. 단적인 예로 화음을 넣으면 안 됩니다. 음악 그 자체를 즐기는 것이 되니까요. 츠빙글리 역시 비슷한 입장이에요. 츠빙글리 본인은 악기를 열두 가지나 연주할 수 있었지만 예배에서는 음악을 아예 연주하지도 부르지도 말라고까지 했습니다.

"소리 나는 것은 무엇이든지"

루터는 그 둘과 입장이 완전히 반대입니다. 일단 앞서 칼뱅교 교회를 보셨으니 루터교 교회의 모습도 보여드릴게요. 아래 사진은 루터교 소속인 비텐베르크의 성 교회 내부입니다. 보다시피 가톨릭교회보다는 검소한 편이긴 해도 느낌이 크게 다르지 않죠. 아주 철저한 개혁과 금욕을 강조했던 칼뱅교와 달리 루터교에는 그래도 어느 정도 관용적인 면이 있었거든요. 개종 후에 가톨릭교회 건물을 그대로 사용한 경우도 많았고요.

정말 그냥 봐서는 성당인지 교회인지 모르겠어요.

성 교회의 내부
마르틴 루터가 1517년 95개조 반박문을 붙였던 교회로, 종교개혁이 시작된 곳으로 여겨진다. 현재 루터의 무덤이 이 교회에 안치되어 있다.

루터는 음악 소양이 아주 높은 사람이었어요. 또한 계승자인 칼뱅이나 츠빙글리와 달리 예배에 음악을 적극 활용하려고 했습니다. 1562년에 출판한 『독일 미사』의 서문에서는 "도움이 된다고 생각될 때는 교회의 종과 오르간을 울릴 것이며 소리 나는 것은 무엇이든지 사용할 것이다"라고 선언했죠.

생각보다 더 자유분방한 기준인데요?

그렇죠. 루터는 노래에 화음을 넣어 부르거나 오르간을 화려하게 장식하거나 연주를 다채롭게 하는 데에도 제한을 두지 않았어요. 스스로 루터교 고유의 찬송가인 코랄을 만들어 보급하기도 했고요.

코랄이요? 그게 뭔가요?

루터교에서 예배 시간에 부르는 노래예요. 쉽게 말해 가톨릭에 그레고리오 성가가 있다면, 루터교엔 코랄이 있다고 생각하면 됩니다.

모든 신도가 함께 부르는 코랄

대표적인 코랄의 예로 〈내 주는 강한 성이요〉를 들 수 있어요. 기품 있는 멜로디의 이 코랄은 루터가 직접 작곡한 곡이죠.
하지만 루터교 초기에는 코랄이 한꺼번에 많이 필요했기 때문에 이 곡처럼 모든 곡을 일일이 새로 작곡하지는 못했습니다. 코랄 상당수

루터가 배포한 코랄 책의 2판
독일 비텐베르크의 루터하우스는 초창기 코랄 책을
소장하고 있다. 펼쳐져 있는 페이지는 루터가 작곡한
코랄 〈내 주는 강한 성이요〉의 악보다.

는 지역 민요에서 가사만 바꾸거나 가톨릭의 성가를 독일어로 번안해
서 만들었어요. 그래서 코랄은 전문 교육을 받지 않아도 누구나 따라
부를 수 있는 노래기도 했지요. 바로 이게 그레고리오 성가와 코랄이
결정적으로 다른 부분이었습니다.

일반 신도가 부를 수 있었다는 점 말인가요?

맞아요. 루터는 신도들에게 코랄 책을 보급하면서 여기 적힌 노래를
매일매일 부르라고 했어요. 그것도 교회에서만이 아니라 어디서나 부

구스타프 슈팡겐베르크, 가족에게 둘러싸여 음악을
만들고 있는 루터, 1875년경

르라고 했죠. 다른 책도 아니고 노래책을 주면서 그런 이야기를 했으
니 사람들이 얼마나 좋아했겠어요.

음악은 그 나라 문화의 자산이다

아무튼 이때 루터가 코랄을 보급한 덕에 독일 사람이라면 다 아는 수
백 개 멜로디가 생겨났어요. 처음에 무반주 단일 성부로 만들어졌던
코랄은 그 후 곧 여러 성부의 합창음악으로 발전해갔습니다. 그건 나
중에 독일 문화의 엄청난 자산이 되었죠.

그게 자산인가요? 코랄의 저작권을 팔 수 있는 것도 아니잖아요.

한 나라에 사는 사람끼리 공감하는 음악이 많다는 건 굉장한 자산이에요. 바로 코랄이 그 증거입니다. 이후 독일 작곡가들은 코랄이라는 공통분모를 이용해 복잡한 곡을 만들 수 있었어요. 생각해보면 당연한 이야기예요. 보통 곡이 길면 듣는 사람들이 중간에 길을 잃기 십상이거든요. 그나마 그 사이에 익숙한 멜로디가 하나 나오면 그걸 기준으로 들으면 되니 좀 쉬워집니다.

때문에 이 시점부터 코랄을 발판 삼아 코랄 모테트, 코랄 칸타타, 코랄 프렐류드, 코랄 파르티타, 코랄 판타지아처럼 여러 파생 음악들이 쏟아져 나왔어요. 그런 음악들로 인해 독일이 서양음악의 발전을 주도하게 되었으니, 루터는 정말 중요한 자산을 독일에 물려준 겁니다.

가장 거대한 악기, 오르간

루터교의 교회음악가였던 바흐는 오르간이라는 악기에 특히 정통했어요. 루터교의 예배음악에서 오르간은 매우 중요한 악기입니다. 그 외에는 쓰는 악기가 거의 없다고 보면 돼요.

다른 악기가 없진 않았을 텐데 왜 오르간만 많이 썼나요?

그레고리오 성가를 떠올려보세요. 처음에는 사람 목소리가 아닌 악기는 교회음악에서 배제했었지요. 오로지 목소리로, 그것도 단 한 선율만 단정하게 노래했습니다. 아무래도 그레고리오 성가가 만들어질 때는 이교도스러운 요란한 제의와 기독교의 경건한 제의를 차별화해야

했으니까요.

그런데 오르간이라는 악기의 소리가 워낙 좋다 보니까 12세기경부터 수도원에서 살짝살짝 쓰기 시작해요. 그러다 차츰 누가 먼저랄 것 없이 일반 신도를 위한 미사에서도 오르간을 써요. 그렇게 14세기에는 교회음악에서 절대 없어선 안 될 악기로까지 자리 잡습니다.

교회 밖에서도 오르간이 일상적으로 사용되었나요?

네, 오르간이야 로마시대부터 있었던 오래된 악기니까요. 오르간은 교

드레스덴 대성당
독일 드레스덴에 위치한 가톨릭교회다. 2차
세계대전에서 폭격을 당해 큰 피해를 입었다가
두 차례에 걸쳐 복원되었다. 정면에 보이는
오르간은 유명한 악기 제작자 고트프리트 질버만이
마지막으로 만든 오르간이다.

작은 독일 마을의
음악가

회가 받아들이면서부터 본격적으로 정교하고 거대한 악기로 진화해요. 교회 건물과 더불어 말이죠. 중세에 고딕 건축 기술이 발전하면서 교회 건물이 어마어마하게 커지는데요, 건물이라는 건 크게 지어놓는다고 끝이 아닙니다. 그 안에서 아무 일도 안 일어나면 쓸데없이 넓은, 죽은 공간이 되지요. 공간이 살아 있으려면 그만큼 내용이 있어야 합니다. 고딕 건축은 그 내용을 빛과 소리로 채웠습니다. 오르간이 소리를 담당한 거고요.

교회 건물의 진가는 오르간이 울릴 때 드러나겠네요.

그럼요. 유럽에서 고딕 교회에 들어가 오르간 소리를 들어본 사람은 알 거예요. 오르간 소리가 울릴 때와 안 울릴 때의 느낌이 하늘과 땅 차이입니다. 오르간 소리가 나기 시작하면 갑자기 건물이 살아나요. 처음 들으면 아주 압도되죠. 왜냐하면 교회 건물 자체가 오르간의 파이프 소리가 진동하는 울림통과 같거든요. 비유하자면 기타 속에 들어가서 기타 연주를 듣는 것과 마찬가지입니다.

그러니 오래된 교회에서 제대로 된 오르간 음악을 듣는 경험을 언젠가 꼭 해보시길 바랍니다. 당연히 집에서 스피커로 듣는 소리와 비교가 불가능하고 세종문화회관 같은 현대적인 음악회장에서 듣는 오르간 연주와도 완전히 다른 감흥을 받을 수 있습니다.

중세시대의 멀티플렉스

옛날 사람들도 오르간 음악을 듣고 많은 감동을 받았겠지요?

감동받는 정도가 우리보다 더하면 더했지 덜하진 않았겠죠. 요즘은
주변에 인공적인 빛과 소리가 넘쳐나서 오히려 사람들의 감각이 둔한
면이 있습니다. 중세 사람들은 완전히 다른 세계에 살았어요. 전기도
빌딩도 아무것도 없는, 우리 기준에서 보면 거의 야생의 자연이에요.
그렇게 우리보다 빛도 소리도 훨씬 희미한 일상을 살고 있었던 중세의
평범한 사람이 주일날 교회에 간다고 상상해보세요.

영화를 매일 작은 모니터 화면으로만 보다가 모처럼 대형 멀티플렉스
영화관에 간 사람의 기분과 비슷했을 것 같아요.

어둡고 좁은 문을 지나 교회 안에 들어갔더니 스테인드글라스를 통과

프랑스 파리에 있는 생트 샤펠 성당

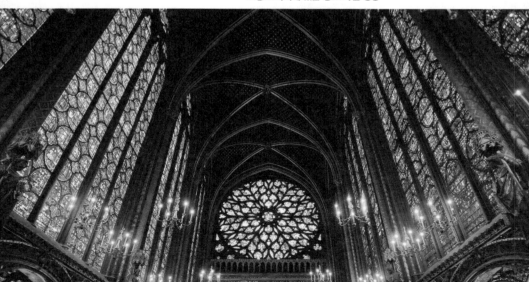

한 바깥의 빛이 색색 쏟아져 내려오고, 신의 목소리 같은 웅장한 오르간 소리가 몸을 웅웅 울려대고⋯. 정말 감각의 홍수가 아니었을까요. 실제로 중세 사람들에게 교회는 중요한 엔터테인먼트 공간이었습니다. 그러니 예배가 길어도 지루하지 않았을 거예요.

예전엔 초등학교에도 오르간이 있었다고 하잖아요. 그것도 같은 종류의 악기인 건가요?

물론 풍금 크기의 오르간도 있고 무릎에 놓고 연주할 수 있는 더 작은 크기의 오르간도 있습니다만 보통 오르간이라고 하면 교회 건물에 설치된 거대한 파이프 오르간을 의미합니다.

교회끼리 경쟁이 붙어 나중엔 오르간이 점점 더 거대해져요. 그 정점을 찍은 게 루터교 교회입니다. 루터교 교회에서는 가톨릭교회에 비해 여력이 닿는 한 좋은 오르간을 들여놓으려고 한 편이에요. 아무래도 후발 주자다 보니 설비에 더 신경을 썼습니다.

여담이지만 현재 기네스북에 등재되어 있는 세계에서

크로이츠 교회 제대화(부분), 15세기
오르간에는 여러 종류가 있는데, 그중에서 무릎에 올려놓고 연주할 수 있는 작은 오르간은 이동이 가능한 오르간이라는 뜻에서 포르타티브 오르간이라 한다.

천년을 흘러
독일에 이르다

가장 큰 오르간은 미국 애틀랜틱시티 보드워크 홀에 있는 오르간으로, 파이프 개수가 무려 3만 3천 개나 된다고 합니다. 가장 소리가 큰 오르간은 의외로 우리나라에 있습니다. 2012년에

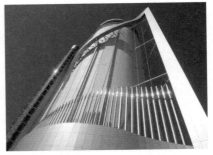

여수 엑스포 공원 스카이타워에 설치된 오르간

열린 여수 엑스포를 기념해 만든 야외 오르간이 그 주인공이죠.

오르간은 관악기다

유럽의 유명하다는 교회에 가보면 보통 맨 뒤에 큰 오르간 하나가 있고, 측면에 오르간이 하나 더 있습니다. 많은 곳은 세 대까지 갖고 있기도 하고요.

동시에 울리면 정말 소리가 우렁찼겠네요.

그 오르간들을 한꺼번에 연주하는 일은 거의 없었을 거예요. 오르간을 여러 대 설치한 이유는 예배 규모와 목적에 따라 다른 오르간이 필요하기 때문이에요. 오르간끼리 합주하려고 여러 대를 놓은 게 아닙니다. 혹시 같이 연주하고 싶어도 쉽지 않았을 테고요. 음높이의 기준이 확실하게 정해지지 않았던 때 만들어진 오르간은 악기마다 다른 음높이를 낼 가능성이 크거든요. 게다가 오르간은 조율하기도 쉽

지 않아요. 일반 관악기는 관을 빼거나 넣어 관의 길이를 바꿔서 음
높이를 조절해요. 그런데 오르간은 관, 즉 파이프가 워낙 크기도 하고
종류도 다양해서 조절하기 힘듭니다.

오르간이 관악기인가요?

기본 구조는 파이프에 바람이 들어가서 소리를 내는 거니까 관악기
죠. 플루트 같은 게 여러 개 합쳐져 있다고 생각하면 쉬워요. 지금은
모터를 이용해 바람을 공급하지만 옛날에는 사람이 직접 풀무질을
해 바람을 공급했고요.

아래 그림을 보니 정말 중노동이었겠어요.

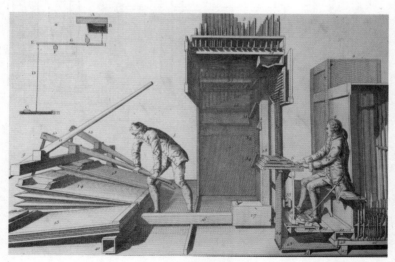

프랑수아 베도스 드 셀레, 「오르간 악기 제작자의
기술」 속 삽화, 1776년

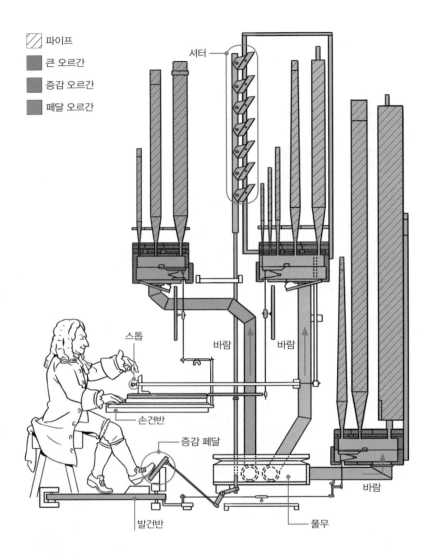

파이프

큰 오르간

증감 오르간

페달 오르간

셔터

스톱

바람 바람

손건반

증감 페달

바람

발건반 풀무

오르간이 소리를 내는 구조

오르간 연주자는 연주대에 앉아 큰 오르간, 증감 오르간, 페달 오르간을 조정한다. 오르간의 소리는 기본적으로 풀무를 통해 만들어진 바람이 파이프를 통해 나가면서 나는 소리다. 연주자는 건반을 눌러 어떤 파이프의 입구를 열어 바람을 통과하게 할지 선택하게 된다. 손건반으로는 큰 오르간과 증감 오르간의 파이프를, 발건반으로는 페달 오르간의 파이프를 선택할 수 있다. 같은 손건반으로 조절하는 큰 오르간과 증감 오르간 둘 중 어떤 오르간에 바람을 넣을지는 스톱으로 바꾼다. 증감 페달로 셔터를 열거나 닫아서 증감 오르간의 음량을 크거나 작게 만들 수도 있다.

작은 독일 마을의
음악가

오르간 연주의 기본

오르간 손건반을 가까이서 보면 아래처럼 생겼어요. 가장 먼저 건반이 여러 단인 게 눈에 띄죠? 바흐 시대의 오르간 건반은 대부분 3단이었는데 가끔 5단 오르간도 볼 수 있습니다. 다만 7옥타브가 넘는 지금의 피아노보다 폭은 훨씬 좁아요. 보통은 5옥타브쯤 되는 건반이 있습니다.

건반 양쪽의 손잡이 달린 막대들은 스톱이라고 부르는 장치입니다. 오르간에서 가장 복잡하고 재미있는 부분이죠. 이 스톱을 넣었다 뺐다 해서 소리의 음높이와 음색을 바꿉니다. 높은 옥타브로 연주하다 낮은 옥타브로 바꾸기도 하고, 현악기 음색을 냈다가 플루트 음색을 내기도 하고, 여러 조합을 만들 수 있어요.

**독일 바인가르텐 수도원 교회에 있는 바로크식
오르간의 연주대**

133

천년을 흘러
독일에 이르다

신시사이저 같네요. 오르간을 연주할 수 있으면 다른 악기가 굳이 필요하지 않겠어요.

맞아요. 거대한 공간을 압도하는 음량뿐 아니라 다채로운 음색까지 표현해낼 수 있으니 오케스트라에 맞먹을 만한 악기입니다. 그래서 저는 오르간 곡을 소개할 때 "오르간 음악을 들을 수 있는 사람은 모든 음악을 들을 수 있다"고 말하곤 해요. 모차르트 역시 오르간을 "악기 중의 왕"이라 표현하며 경탄했습니다.

연주하기는 어려울 것 같아요.

어렵습니다. 오르간 연주자를 실제로 본 적 있을지 모르겠는데요, 처음 보면 무엇보다도 발을 엄청나게 빨리 움직여서 놀랄 거예요. 발도 손처럼 건반을 밟아 낮은 음을 연주하는데, 그래서 오르간 주자들은 아예 오르간용으로 특별히 디자인된 구두를 신습니다. 신고 있는 신발의 굽 높이와 발건반의 높이가 잘 맞아야 건반을 부드럽게 이어서 밟을 수 있거든요.
건반을 밟는 것 외에도 오르간 주자는 몸 아래쪽에서 정말 여러 가지 일을 합니다. 페달로 음량을 키웠다 줄였다 하는 건 기본이고 음량 조절 장치가 무릎 위치에 있는 경우에는 무릎까지 움직입니다.

거의 온몸을 뒤틀면서 연주하겠군요. 그렇게 힘들게 연주하는 줄은 몰랐어요.

스위스 로잔 대성당의 오르간 연주자
오르간 연주자는 손건반, 발건반부터 손건반 양옆의
스톱과 페달까지 연주하며 수많은 부분에 신경을
써야 한다.

바흐도 이 바쁜 악기의 연주자였다

요즘은 교회에 다니는 사람도 자기 교회의 오르간을 누가 치는지 잘
모르지요. 솔직히 노래 반주나 배경음악 연주는 잘 귀담아듣지 않으
니까요. 하지만 바로크 시대에는 모든 교회의 오르간 연주자들이 멋
있게 제대로 된 솔로 연주를 했어요. 바흐는 말할 것도 없었죠. 바흐는
생전에 작곡가라기보다는 거장 오르간 연주자로 더 유명했거든요.
연주자라고 하면 작곡가보다 머리를 안 쓸 것 같지만 절대 그렇지 않
아요. 오르간 연주자는 신체 능력, 음악성이 좋아야 하는 건 물론, 작

품에 대한 이해, 악기의 구조에 대한 지식을 모두 겸비해야 하니 여간 어려운 일이 아니었어요. 앞으로 오르간 음악을 접할 때 꼭 이 점을 염두에 두고 들어보시면 좋겠습니다.

바흐가 큰형 집에서 더부살이하게 되었다는 이야기를 하다 여기까지 와버렸네요. 이제 다시 바흐가 살던 시대로 돌아가 봅시다.

종교와 음악은 언제나 뗄 수 없는 관계였다. 예배음악은 서양음악 발전의 토대를 이룬다. 루터교는 음악을 적극적으로 이용했고, 이때 사용된 코랄은 독일이 음악의 중심으로 설 발판이 되었다.

기독교와 음악	서양음악의 발전에서 기독교와 교회음악은 중요한 위치를 차지함. ❶ **종교와 음악의 긴밀성** 초자연적인 체험이라는 공통점이 있음. 음악이라는 특별한 의식이 신과 소통하는 매개로 작용함. ❷ **유대교 유산, 『시편』** 다윗 왕의 신앙고백이 주 내용인 『시편』을 읊조리듯 노래로 부르던 전통이 기독교 음악에 반영됨. ❸ **그레고리오 성가** 프랑크 왕국에 로마제국의 영광을 가져오기 위해 기독교가 국교로 이용됨. 이때 예배 규범과 예배음악을 재편하면서 정리되어 나온 것이 그레고리오 성가.
그레고리오 성가의 변화	그레고리오 성가의 통상문이 미사곡이라는 장르로 굳어짐. **고유문** 그때그때마다 내용을 바꿔 부름. **통상문** 늘 정해진 내용이 있었음. ⋯▶ 통상문에는 핵심 내용이 담겨 있고 따라 부르기 쉬웠기 때문에 미사곡으로 발전하기에 적절했음. 장식이 생기거나 길이가 길어지는 등 다양한 방식으로 변화. 파리 노트르담 대성당에서는 최초로 리듬을 넣는 시도를 함. ⋯▶ 그레고리오 성가에 추가된 선율 일부만 가져와 가사를 붙여 만든 음악인 모테트 탄생.
루터교의 음악	예배에 음악을 적극적으로 활용함. ⋯▶ 화음을 넣거나 오르간을 화려하게 연주하는 등 연주를 다채롭게 하는 것에 제한을 두지 않음. **코랄** 루터교 고유의 찬송가. 이후 독일 음악이 발전하게 되는 발판이 되어줌. **오르간** 루터교의 예배음악에서 중요한 악기. 고딕 교회의 넓은 내부 공간을 소리로 채우는 역할을 함. 관악기이며 거대한 음량과 다채로운 음색을 지니고 있어 오케스트라에 맞먹음. [참고] 바흐도 생전에는 오르간 연주로 유명했음.

저음이 반복되면서 화음을 이루고

바로크 음악에서는 어떤 화려한 선율이 등장해도
아래서는 늘 낮은 음들이 반복해 나오며 화음을 빚어낸다.
지금 우리가 즐겨듣는 음악에는
과거 사람들이 사랑했던 화음이 여전히 흐르고 있다.
탄탄한 화음의 토대 위에 오른 바흐는 때론 선율 위를 춤추면서,
때론 반복되는 낮은 음처럼 균형을 잡으며 음악가로서 첫발을 뗐다.

위대한 일들은
강요가 아니라 인내에 의해 행해집니다.

- 사무엘 존슨

03

아름다운 코드는
영원히

#파헬벨 #게오르크 뵘 #캐논 #코랄 변주곡
#계속저음 #머니 코드

앞서 바흐가 큰형 집에 얹혀살게 된 데까지 이야기했는데, 그 큰형의
스승이 매우 중요한 음악가라 짚고 넘어가는 게 좋겠네요. 바로 요한
파헬벨이에요. 파헬벨은 바흐보다 한 세대 위 음악가로 그 시대에 명
성이 대단했죠.

파헬벨이 오르간 주자로 일했던 에어푸르트의 교회

대가에게 교육을 받았다니 정말 바흐의 아버지가 장남 교육에 정성을 많이 쏟았나 보네요.

그런데 의아하긴 합니다. 파헬벨이 유명했던 건 맞지만 장남을 맡길 필요까지 있었나 싶거든요. 바흐의 아버지에게는 장남과 이름이 같은 요한 크리스토프 바흐라는, 못지않게 훌륭한 음악가 사촌이 있었어요. 게다가 바흐 가문은 구분하자면 북독일악파에 속했습니다. 남독일악파인 파헬벨과 음악 스타일이 조금 달라요. 왜 굳이 아들을 남독일악파인 파헬벨에게 보냈을까요?

두 악파의 사이가 좋지 않았나요?

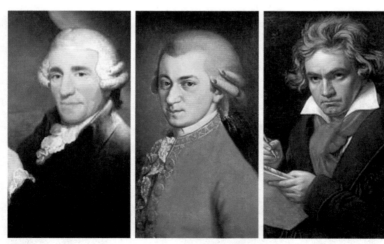

하이든(왼쪽) 모차르트(가운데) 베토벤(오른쪽)
위의 세 사람을 흔히 1차 빈악파라 칭한다. 보통 2차 빈악파로는 쇤베르크, 베르크, 베베른을 꼽는다.

악파라고 해서 꼭 편이 갈리는 건 아닙니다. 특정 지역의 음악가들이 모여서 비슷한 스타일의 음악으로 두각을 드러내면 지역의 이름을 붙여 어디 악파라고 불러요. 빈악파, 네덜란드악파 다 마찬가지예요.

파헬벨에게 큰아들을 맡긴 이유

독일 음악계에서는 북독일악파보다 남독일악파가 먼저 주목을 받았습니다. 지리상 프랑스와 이탈리아처럼 음악 문화가 발전한 지역과 가까워서 유행을 빨리 접할 수 있었으니까요. 게다가 파헬벨을 비롯한 남독일악파가 한참 활동하던 시기는 독일이 그야말로 음악 문화의 불모지였을 무렵입니다. 남독일악파 음악가들이 프랑스와 이탈리아의 음악을 독일에 가져와 체계적으로 발전시키고 있었던 때였죠.

바흐의 아버지에게 장남이 잘나가는 악파의 음악을 배웠으면 하는 바람이 있었던 게 아닐까요.

그럴지도 모르지요. 그래도 얼마 지나지 않아 북독일악파가 훨씬 잘나가기 시작합니다. 루터교의 영향으로 오르간을 기가 막히게 잘 다루는 연주자들이 뤼네부르크, 뤼베크 등 독일 북쪽에서 엄청나게 쏟아져 나왔거든요.

하긴, 우리의 주인공 바흐도 있고요.

바흐는 예외입니다. 바흐를 굳이 북독일악파에 넣진 않아요. 바흐는 그냥 바흐입니다. 그 자체로 하나의 장르이자 악파인 음악가죠.

가장 사랑받는 바로크 음악은?

파헬벨은 에어푸르트에서 1678년부터 오르간 주자로 일했고 바흐의 큰형은 1690년부터 그 파헬벨에게서 3년 동안 음악을 배웠습니다. 바흐가 좀 성장했을 때는 파헬벨이 뉘른베르크로 떠났기 때문에 아마 바흐와 직접 교류할 기회는 없었을 거예요. 만났다 하더라도 바흐가 너무 어려서 그렇게 큰 영향을 주지 못했을 테고요. 하지만 큰형이 파헬벨의 제자였으니 큰형에게 음악을 배운 바흐 역시 파헬벨의 영향을 받았다고 할 수 있습니다.

그런데 파헬벨 말인데요, 혹시 캐논… 아닌가요?

◀)) 역시 〈캐논 D장조〉의 저력
13 은 엄청나네요. 가장 인기 있는 클래식으로 자주 꼽히는 곡이지요. 바로크 음악 치고 이 정도로 사랑받는 작품이 참 드물 겁니다.

파헬벨의 무덤
바로크 시대의 음악가 파헬벨의 초상화는 전해지지 않으며 무덤 위치만 알려져 있다.

작은 독일 마을의
음악가

멜로디가 워낙 아름답잖아요. 복잡하지도 않아서 금세 귀에 익는 것 같아요.

맞아요. 단순한 패턴이 주는 고요한 아름다움을 느낄 수 있죠. 하지만 요즈음의 인기와는 별개로 이 곡 역시 많은 바로크 음악이 그러하듯 출판 자체는 늦었습니다. 1919년에 처음 출판되었고 1940년에야 보스턴 팝스 오케스트라가 최초로 음반을 냈어요. 오케스트라의 이름을 듣자마자 눈치 챈 분이 있겠지만 대중적으로 〈캐논 D장조〉를 풀어내서 크게 히트를 쳤습니다. 그 인기가 지금까지 계속되고 있고요.

연주자가 완성하는 〈캐논 D장조〉

아래는 〈캐논 D장조〉 악보 필사본입니다. 전해지는 필사본 중 가장 오래된 건데, 그중 첫 장 첫 줄이에요. 맨 위부터 바이올린을 위한 성부가 세 개 있고 마지막 줄에는 쳄발로라고 적힌 베이스 성부 한 개가 있습니다. 독일어로 하프시코드를 쳄발로라고 해요.

〈캐논 D장조〉 악보 필사본의 일부

그 쳄발로 줄에는 앞에만 음표가 그려져 있네요? 한두 마디 연주하고 계속 쉬는 건가요?

날카로운 관찰력이네요. 일단 두 마디를 연주합니다. 그리고 셋째 마디에 물결무늬 기호가 있죠? 앞에서 하던 걸 똑같이 계속 반복하라는 의미예요. 컴퓨터처럼 쉽게 복사, 붙여넣기 할 수도 없고 다 손으로 일일이 그리는 게 귀찮으니 이런 기호를 만든 거죠. 아마 바로크 시대 연주자라면 보자마자 '처음의 여덟 음을 반복해야겠구나!'라고 알아차렸을 겁니다. 그러니까 그들에겐 이 악보가 오른쪽 페이지의 악보처럼 번역되어 보였을 거예요.

그런데 주의할 점이 있어요. 맨 아래에 '레-라-시-파#-솔-레-솔-라'가 적혀 있다고 해서 쳄발로더러 이 음을 그대로 연주하라는 뜻이 아닙니다. 이 음은 따로 명시하지 않아도 적당히 첼로 같은 저음 악기가 연주했을 테고 쳄발로는 이 음에 어울리는 화음을 연주했어요. 이 성부는 바로 계속저음 성부니까요.

잘 모르겠지만 계속저음 성부는 좀 특별한 성부인가 봐요?

네, 용어가 조금 생소하죠? 알고 나면 그렇게 어려운 개념은 아닙니다. 계속저음은 바로크 시대 음악의 가장 중요한 특징이에요. '계속 지속되는 저음'이라는 뜻의 이탈리아어, 바소 콘티누오(Basso Continuo)를 번역한 말이지요. 기본적으로 계속저음 악보라고 하면 위 선율과 베이스 성부만 적혀 있고 중간 성부는 비워놓은 악보라고 생각하면 됩니

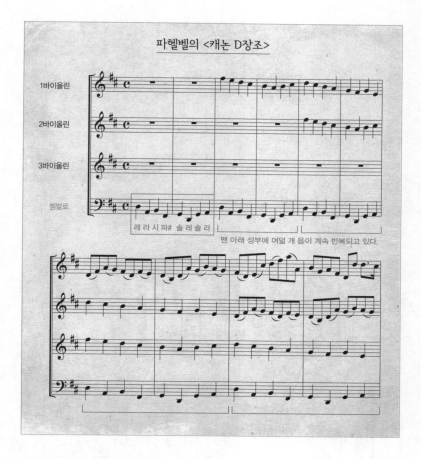

파헬벨의 <캐논 D장조>

1바이올린 / 2바이올린 / 3바이올린 / 쳄발로

레 라 시 파# 솔 레 솔 라

맨 아래 성부에 여덟 개 음이 계속 반복되고 있다.

다. 중간 성부는 알아서 연주를 하는 거니까요.

연주자가 알아서 중간 성부를 채운다는 말인가요?

네, 그러니까 당시 연주자들은 앞서의 <캐논 D장조> 악보를 보고 실제로는 다음 페이지 악보와 비슷하게 연주했겠지요.

<캐논과 지그 D장조>

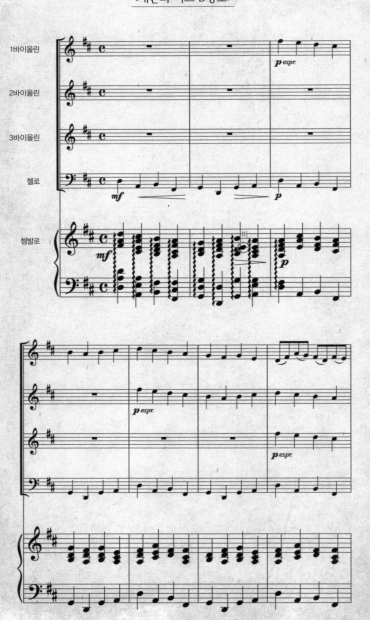

악보에도 없는 음들을 쳐야 했다니, 그러면 쳄발로 주자 마음대로 연주해도 되는 건가요?

마음대로는 아니고요, 아까 베이스 성부에서 본 음들과 잘 어울리는 협화음들로 화음을 만들어 넣습니다. 기본은 베이스 성부의 음부터 3화음을 쌓는 거예요. 베이스 성부의 음을 3화음의 두 번째나 세 번째에 오게 해도 잘 어울립니다.

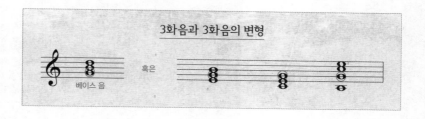

물론 꼭 3화음만 쓰지 않아도 됩니다. 왼쪽 〈캐논과 지그 D장조〉 악보에 표시된 빨간 동그라미 속 미 음처럼 3화음 외의 음을 끼워 넣을 수도 있죠.

누가 연주하느냐에 따라 곡이 달라지겠네요? 그것도 일부가 아니라 전체가요.

맞아요. 요즘 기준으로 보면 바로크 시대 음악들은 덜 완성된 작품이라고 느껴지기도 할 겁니다. 반대로 자기 취향을 넣어 여러 가지 변주를 만들 수 있다는 점에서는 열린 음악이라고 느낄 수도 있고요.

연주는 악보를 소리로 만드는 일이라고 생각했는데 제 상식과 완전 다르네요.

상식은 시대에 따라 변하기 마련이니까요. 아무튼 중요한 건 계속저음 음악은 맨 아래 줄에 표시된 음 하나하나가 화음이 된다는 사실이에요. 곡 처음부터 끝까지 화성이 설계된 음악이라는 거죠. 그런 설계에 집중했던 음악이고요.

오랜 인기 곡의 비밀

이쯤에서 고집저음을 설명하는 게 도움이 되겠네요. 앞서 〈캐논 D장조〉 맨 처음 베이스에 등장한 여덟 음들이 계속 반복된다고 했죠.

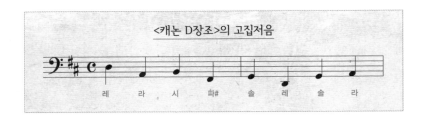

이런 음들을 일컬어 오스티나토 베이스(Ostinato Bass), 번역해서 고집 저음이라고 합니다. 고집해서 계속 나오는 베이스 음을 뜻해요.

그러니까 위에서 선율이 아무리 현란하게 흘러가도 그 밑바닥에서는 결국 이 음을 반복하고 있다는 건가요?

그렇죠. 그런데 계속저음 성부에서 음을 반복한다는 건 결국 화음이 반복된다는 이야기예요. 정리하자면 〈캐논 D장조〉는 아래 성부에서는 일정한 화음이 반복되고, 위의 성부들만 변주를 펼쳐나가는 곡입니다. 이걸 우리가 아는 화음 기호로 적어보면 아래처럼 돼요.

이 패턴을 보면 〈캐논 D장조〉가 꽤히 인기를 끄는 작품이 아니라는 사실을 알 수 있습니다. 딱 사람들이 좋아할 만한 진행이거든요.

〈캐논 D장조〉의 화음 진행

고집저음	레	라	시	파#	솔	레	솔	라
화음	I	V	vi	iii	IV	I	IV	V

돈이 벌리는 '머니 코드'

〈캐논 D장조〉 진행을 단순하게 만들면 I-V-vi-IV 진행이 됩니다. 이 진행이 너무 인기가 있어 '머니 코드'란 별명까지 붙었습니다. 코드(chord)는 우리말로 화음이에요. 화음을 이 순서대로 배치해서 음악을 만들기만 하면 돈이 벌린다는 뜻으로 이런 별명이 붙은 겁니다.

아니, 그런 비법이 있다고요?

예를 들어 C장조의 I-V-vi-IV 진행, 즉 머니 코드를 3화음으로 표현하면 다음과 같죠.

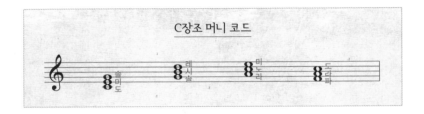

정말 많은 노래가 이 진행을 활용해 만들어졌어요. 그리고 높은 확률로 표절 시비에 휘말리곤 했죠. 유명한 곡 중에도 이 코드로 만들어진 곡이 많습니다. 대표적으로 비틀스의 〈렛 잇 비〉를 들 수 있죠. 애니메이션 〈겨울왕국〉 OST로 널리 알려진 〈렛 잇 고〉도 그렇고, 우리나라의 〈해바라기〉란 가요도 같은 진행을 활용했어요. 이 외에도 수없이 많은 예를 댈 수 있습니다.

가끔 방송에 전문가들이 나와서 "음악은 코드가 만든다"고 하는 말

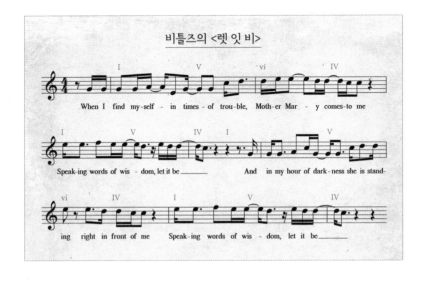

을 하면 이해가 안 됐었는데….

이제는 어렴풋하게나마 무슨 말인지 이해가 되나요? 참, 그리고 보니 잊을 뻔했네요. 이 작품의 제목으로 쓰인 '캐논'이라는 말은 일종의 돌림노래 같은 장르를 의미합니다.

다음 악보를 보세요. 같은 선율이 위 성부부터 돌아가면서 한 번씩 나오는 걸 볼 수 있죠? 이런 식으로 끊임없이 선율을 받아서 연주하는 음악 장르를 캐논이라고 합니다. 영어 단어 캐논(canon)의 뜻은 정전, 규범, 고전 등이라서 헷갈릴 수 있겠지만 여기서는 장르 이름이에요.

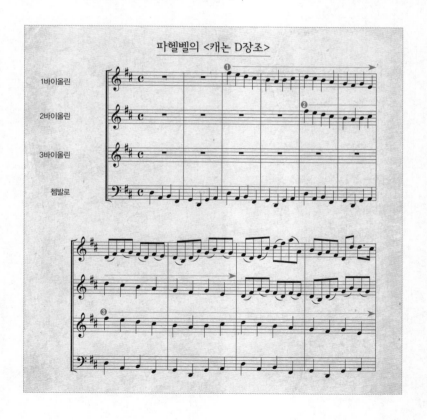

파헬벨의 〈캐논 D장조〉는 그 캐논 중에서도 가장 기본인 정격 캐논입니다.

캐논도 여러 종류가 있나 보군요.

네, 이전 선율을 돌림노래처럼 받을 때 음의 길이를 두 배로 늘인다든가, 반으로 줄인다든가, 조를 바꾼다든가, 거울을 댄 것처럼 거꾸로 받는다든가 하는 등 여러 방법으로 복잡한 캐논을 만들 수 있습니다. 보다시피, 파헬벨의 〈캐논 D장조〉는 아주 친절하게 구절 하나를 똑같이 반복하는 캐논이죠.

큰형을 떠나 교회 기숙학교로

이제 정말 바흐에게 돌아가 봅시다. 남독일악파와 북독일악파의 다양한 음악을 보고 듣고 배우고, 그러면서 형의 일도 도우며 착실하게 자란 바흐는 열다섯이 될 무렵 뤼네부르크의 성 미카엘 교회에 딸린 기숙학교에 입학합니다.

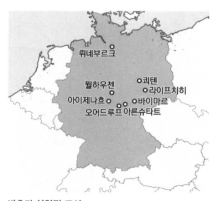

바흐가 살았던 도시

그런데 바흐는 평생 독일을 안 벗어났다고 하지 않으셨나요?

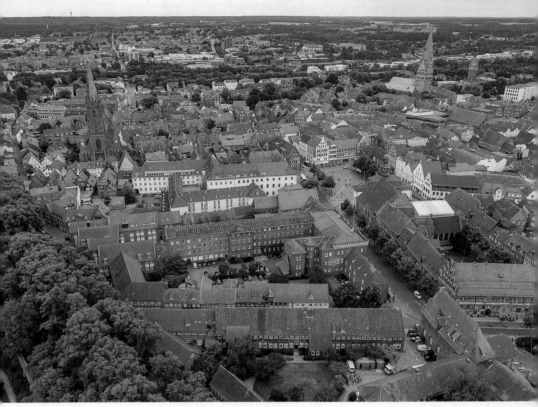

뤼네부르크의 현재 모습
함부르크와 함께 한자동맹의 주요 항구였던 뤼네부르크는 독일 내에서 2차 세계대전 당시 폭격을 당하지 않은 드문 지역 중 하나다. 1230년에 지어진 시청사를 비롯해 고딕, 르네상스, 바로크 등 여러 시기의 건축물들이 섞여 있는 도심 풍경이 눈길을 끈다.

바흐 입장에서 굉장히 멀리 가긴 했지만 이 도시도 현재의 독일 국경 안에 있어요. 참고로 중세 후기에 이 뤼네부르크를 포함해 북유럽과 가까운 뤼베크, 함부르크 등지는 잘사는 축에 속했습니다. 뤼네부르크는 소금의 주 생산지로 상업이 발달했고요.

지도를 보니 바흐치고는 진짜 먼 데까지 갔네요.

형이 거기 괜찮은 맛집을 아는데…

뤼네부르크는 큰형 집이 있던 오어드루프에서 무려 300킬로미터나 떨어져 있어요. 뤼네부르크까지 가는 데에만 약 일주일이 소요됐다고 해요. 아마 하루에 한 열 시간쯤 걸었겠네요.

이때 아직 어린 열다섯의 바흐와 뤼네부르크까지 동행했던 사람이 있었는데 세 살 위의 게오르크 에르트만이란 사람으로, 훗날 러시아에서 외교관으로 일합니다.

하긴 너무 어렸으니 동행이 필요했을 것 같아요.

출중한 능력을 인정받다

성 미카엘 교회 기숙학교에 입학하던 때에 바흐는 열다섯 살이었지만 아직 변성기가 오지 않았던 상태였어요. 덕분에 최고 수준의 메텐코

르 합창단에서 소프라노로 활동할 수 있었죠.

남자인데 왜 굳이 소프라노로 활동했어요?

교회가 기숙학교에서 소년들을 먹이고 공부시켜주었던 주된 이유는 소프라노 파트를 노래할 사람이 필요했기 때문입니다. 당시는 여성이 교회 합창단원이 되는 걸 금했던 시대였어요. 교회에서 높은 음의 노래를 들으려면 소년에게 소프라노를 맡기는 방법뿐이었지요.

그래도 열다섯이면 금방 변성기가 왔을 텐데요.

뤼네부르크의 성 미카엘 교회

맞아요. 바흐도 변성기가 와 학교에서 쫓겨날 뻔했는데 워낙 노래를 잘해서 살아남을 수 있었습니다. 성 미카엘 교회는 이례적으로 바흐를 베이스 파트로 옮겨서 학교에 계속 머무르게 해주었죠.

그런 일이 잘 없는 편인가요?

대부분은 변성기가 오면 학교를 떠나야 했어요. 성인 남성이 맡는 낮은 파트에는 이미 나이 많은 경력자들이 자리 잡고 있기 마련이었으니까요. 바흐가 노래 실력도 좋지만 오르간, 클라비어, 바이올린 등 악기들도 잘 다룰 줄 안다는 점이 교회 측에서 이 같은 이례적인 결정을 내린 이유였을 겁니다.

쉽게 말해서 이곳저곳에 써먹기 좋은 능력자라서 살아남았다는 거네요.

맞아요. 그게 바흐라는 음악가를 만든 중요한 특징이죠. 바흐는 자기가 만들어내는 음악의 하나부터 열까지 모든 과정을 장악했던 음악가예요. 무엇보다도 유서 깊은 연주자 집안에서 자랐기에 그 시대에 존재했던 악기 대부분을 잘 이해하고 있었습니다. 복잡하기로는 당대 어느 기계에도 뒤지지 않던 오르간에도 정통했죠. 얼마나 잘 알았냐면 비싼 오르간을 들여놓은 후 바흐에게 잘 만들어졌는지 봐달라고 의뢰한 교회들의 기록이 많이 남아 있어요. 아예 바흐가 설계부터 개입한 교회도 있었고요. 당연히 고트프리트 질버만 같은 당대의 유명

한 악기 제작자들과도 친분이 있었습니다. 나중에 바흐는 악기에 대한 해박한 지식과 자기가 소장한 악기들을 바탕으로 일종의 악기 대여 사업을 하기도 해요.

바흐가 사업을 했다고요?

별건 아닙니다. 그냥 자기가 가진 악기가 워낙 많으니까 남에게 빌려주고 돈 받고 그랬던 거예요.

난생처음 대가를 만나다

다시 열다섯의 바흐에게로 돌아가 볼까요. 유학을 간 뤼네부르크는 의외로 당대 유행하던 여러 가지 음악 스타일을 학습하기에 좋은 곳이었습니다. 당시에는 상업 활동이 꽤 활발해서 프랑스와 이탈리아 음악 문화와 교류가 많았거든요.
게다가 무엇보다도 게오르크 뵘이라는 대가가 이 시기 뤼네부르크에 살고 있었어요. 바흐는 이때 뵘에게 가르침을 받았을 거라고 추측됩니다. 기록으로 남아 있진 않지만요.

그럼 확실한 건 아니잖아요?

다음 페이지 지도를 보세요. 뤼네부르크의 양대 교회가 표시되어 있습니다. 오른쪽 아래가 바흐가 1700년부터 머물렀던 성 미카엘 교회,

1682년경 뤼네부르크 지도
좌측 상단이 게오르크 뵘이 있던 성 요한 교회. 우측 하단이 바흐가 머물던 성 미카엘 교회이다.

그리고 왼쪽이 뵘이 1698년부터 오르간 주자로 있었던 성 요한 교회입니다.

몇 블록만 걸으면 되니 그다지 거리가 먼 것 같진 않네요.

그렇죠? 걸어서 10분이면 닿는 거리인데, 학구열 높은 바흐가 유명한 음악가인 뵘을 찾지 않았을 리 없죠. 게다가 뵘은 튀링겐 지방의 도시 고타에서 태어났으니 사실상 바흐와 동향 사람이에요. 어쩌면 어렸을 때 고타 음악계를 꽉 잡고 있었던 바흐 가문 사람에게 음악을 배웠을

수도 있었을 겁니다. 바흐가 뵘을 모를 수 없었던 건 물론이고, 아마 뵘도 바흐에 대해 이미 알고 있었을 가능성이 커요. 튀링겐 지방에서 뤼네부르크까지 올라온 소년 음악가가 얼마나 있었겠어요?

반가워서라도 한 수 가르쳐줬을 것 같네요.

바흐가 코랄 변주곡이라는 독특한 장르를 익히고 후일 〈**은혜가 충만** 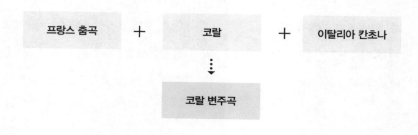 **한 예수를 맞이하라**〉 **BWV768**를 비롯해 걸작 코랄 변주곡을 여럿 남길 수 있었던 건 이때 뵘이 가르쳐줬기 때문일 거예요. 게오르크 뵘 은 코랄 변주곡의 창시자거든요.

코랄 변주곡이라면 아까 말씀하신 코랄과 관련된 장르인가요?

그렇죠. 코랄 변주곡은 코랄 파르티타라고도 해요. 파르티타는 영어의 파트(part)에 해당하는 단어입니다. 즉 코랄 파르티타란 말 자체는 단 순히 코랄을 모았다는 의미예요. 실제로는 그냥 모으지 않았고 변주 해서 모았죠. 뵘은 독일식 오르간 코랄뿐 아니라 자유로운 음악 스타 일, 특히 프랑스의 춤곡과 이탈리아 칸초나라는 장르에 정통했습니다.

프랑스 춤곡	+	코랄	+	이탈리아 칸초나

⋮

코랄 변주곡

그렇기에 두 가지 장르까지 붙여서 새로운 장르인 코랄 변주곡을 만들어낼 수 있었겠지요.

겨우 열다섯에 먼 타지에서 홀로 공부하게 된 어린 바흐가 외롭지 않았을까요?

글쎄요, 어려움이 없지는 않았겠지만 제가 아는 바흐라면 공부하느라 신나서 정신이 없었을 것 같습니다. 성 미카엘 교회 학교에는 1555년에 지어진 훌륭한 도서관이 있었어요. 르네상스 시대 이후의 작곡가 180여 명의 1천 점이 넘는 악보를 포함해 당대 최고의 작곡가라고 인정받던 프로베르거, 북스테후데 같은 대가들의 악보까지 구비하고 있었죠. 바흐는 이곳에서 귀한 악보를 많이 볼 수 있었을 거예요. 몰래 형의 악보를 훔쳐볼 정도로 탐구심이 대단했던 바흐였으니 이 악보들을 그냥 지나치지 않았을 겁니다.

다시 고향으로

물론 계속 성 미카엘 교회 학교의 학생으로 남아 있을 수만은 없었습니다. 1702년, 바흐는 다시 익숙한 고향인 튀링겐 지방으로 돌아옵니다. 뤼네부르크에서 머문 기간은 겨우 2년에 불과했지만 그동안 바흐의 음악 기량은 수직 성장했어요. 직업 음악가로 사회에 진출한 것도 바로 이때부터입니다.

오르간 주자였던 큰형은 요한 파헬벨의 제자였고, 바흐에게도 영향을 미쳤다. 열다섯 즈음 큰형으로부터 독립해 뤼네부르크로 유학을 떠난 바흐는 기숙학교에서 대가들의 악보를 접하는 등 직업 음악가로서 점차 발돋움해나간다.

요한 파헬벨과 〈캐논 D장조〉	바흐의 큰형이 요한 파헬벨에게 음악을 배움. 파헬벨의 〈캐논 D장조〉는 지금까지도 사랑받는 바로크 음악.

〈캐논 D장조〉의 특징

❶ **캐논** 돌림노래처럼 같은 선율을 받아서 연주하는 음악 장르. 〈캐논 D장조〉는 가장 기본적인 정격 캐논.

❷ **오스티나토 베이스** 고집저음. 계속 나오는 베이스 음이라는 뜻.
⋯▸ 계속저음 성부에서 같은 음이 반복되어 화음 패턴도 반복됨. 위 성부들만 변주가 이루어짐.

참고 〈캐논 D장조〉의 코드는 인기를 끌어 이 순서대로 음악을 만들기만 하면 돈이 된다는 뜻으로 '머니 코드'라고 불리기도 함.

❸ **계속저음** 악보 중간 성부가 비어 있어 연주자들이 채워 넣어야 했음.

뤼네부르크로 간 바흐	바흐는 뤼네부르크의 성 미카엘 교회 학교에 입학.

합창단의 소프라노로 활동하던 바흐는 변성기가 왔음에도 뛰어난 노래 실력과 다양한 악기를 다룰 줄 아는 재능을 인정받아 학교에 남을 수 있었음.

참고 당시에는 여성이 교회 합창단원이 될 수 없어 변성기 전의 소년에게 소프라노를 맡겼고, 변성기가 오면 학교를 떠나야 했음.

바흐는 뤼네부르크에서 게오르크 뵘이라는 대가를 만나게 됨.

코랄 변주곡	코랄 파르티타라고도 함. 코랄 선율을 바탕으로 다양하게 변주해 모았다는 의미. 바흐는 코랄 변주곡의 창시자인 게오르크 뵘에게 이 장르를 배웠을 것이라 추정됨. 게오르크 뵘은 프랑스 춤곡과 이탈리아 칸초나에 정통했기 때문에 이 두 장르와 코랄을 접목해 코랄 변주곡을 만들어냄.

⋯▸ 후일 바흐는 〈은혜가 충만한 예수를 맞이하라〉 BWV768를 비롯한 걸작 코랄 변주곡을 여러 곡 남김.

III

장인으로 가는 길
- 현악기의 발전과 오르간

작은 도시에서 큰 도시, 더 큰 도시로

열여덟이라는 이른 나이에 작은 도시의 교회 합창단장이 된 바흐는
신참이라는 이유로 단원들에게 무시당하면서도
음악을 위해서라면 결투도 마다하지 않을 정도로 열정을 불태웠다.
바흐의 이런 열정은 근무하던 교회와 갈등을 불러오기도 하고
소박한 음악을 듣던 사람들에게 불편함을 선사하기도 했지만
바흐가 음악가로 한발 성장해 조금 더 큰 도시에 부임할 수 있도록 이끌어주었다.

위업을 시작하는 것은 천재지만,
그 일을 끝내는 것은 노력이다.

- 주베르

01

젊고 자신만만한
음악가

#북스테후데 #토가타 #푸가 #칸타타

열여덟 살이 되던 1703년, 바흐는 작센-바이마르 궁정에 바이올린 연주자 겸 시종으로 취직합니다. 당시 바이마르 궁정에는 이미 요한 파울 폰 베스트호프와 같은 당대 최고 바이올리니스트를 비롯해 훌륭한 음악가들이 여럿 자리 잡고 있었죠. 하지만 바흐는 겨우 6개월 일하고 이 궁정을 떠났습니다.

왜요? 훌륭한 음악가들에게 기세가 눌려서인가요?

아닙니다. 한 작은 도시의 교회에서 바흐에게 오르간 주자 겸 합창단장 자리를 제안했거든요. 아무리 작은 도시의 교회라 하더라도 오르간 주자 겸 합창단장이라면 그 도시의 음악가 중에서 가장 높은 지위였어요. 바흐로서는 거부할 이유가 없었을 겁니다.

그 눈 밝은 도시가 어디였나요?

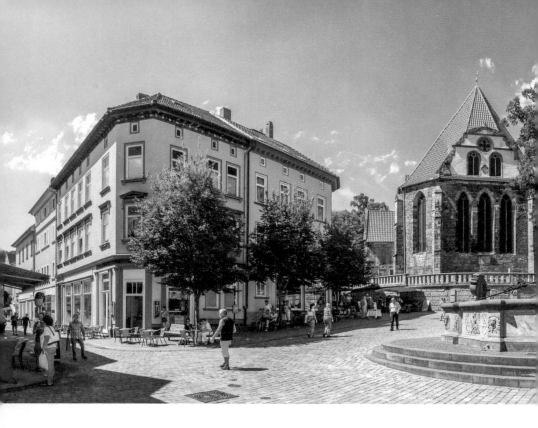

작은 도시에서 사회생활을 시작하다

바이마르에서 차로 밀밭과 숲을 지나 약 30분쯤 달려가면 아른슈타
트라는 도시가 나옵니다. 지금도 전체 인구가 약 2만 5천 명이니 조그
마한 도시지요. 사진에 보이는 길이 사실상 아른슈타트 시내의 전부
라고 보면 됩니다. 중앙 분수대 뒤에 있는 붉은 지붕 건물이 바흐를 합
창단장으로 고용했다는 그 교회인데요, 원래 이름은 독일어로 새로운
교회란 뜻의 노이에키르헤였는데 현재는 바흐 교회라고 이름을 바꾸
었어요. 대 바흐가 처음으로 부임했던 교회니 충분히 이름을 바꿀 만
하죠.

아른슈타트 시가지 중앙에 있는 건물이 바흐가 제대로 된 전문 음악가로 일했던 교회다.

바흐의 발자취를 따라온 관광객이 지역 경제에 큰 도움을 주기도 할 테고요. 그런데 이 교회는 어떻게 바흐라는 보물을 찾아냈나요?

당시 이 교회에서 새 오르간을 하나 마련해요. 알다시피 오르간이라는 악기가 다루기 까다로운 기계잖아요? 이 교회 관계자들이 새 오르간이 잘 만들어졌는지 시연할 연주자를 수소문하다가 바이마르에 있던 바흐를 부릅니다. 그런데 시연 때 보니 그 연주자가 오르간이라는 기계에 대한 지식과 전문적인 식견뿐 아니라 뛰어난 오르간 연주 실력까지 갖추고 있었던 거예요. 그 인연으로 바흐를 오르간 주자 겸 합

바흐 교회 뒤편 발코니 위에 설치된 파이프 오르간

창단장으로 고용했던 거죠.

위 사진은 오늘날 바흐 교회에 설치된 오르간입니다. 온통 희게 칠해
져 성스럽게 느껴지죠? 물론 바흐가 쓰던 오르간은 아니고 나중에 새
로 들여놓은 겁니다.

아무튼 열여덟이면 새파랗게 젊은 나이인데 단장이라니, 사회생활의
첫 출발이 좋은데요.

하지만 역시 첫 사회생활은 만만치 않았습니다. 바흐가 이끌어야 하
는, 아른슈타트 교회의 기성 음악가들은 실력이 들쑥날쑥했을 뿐 아
니라 신참인 바흐를 무시하기 일쑤였어요. 그중에서도 바순 연주자 요
한 하인리히 가이어스바흐와는 이 교회에서 일하는 내내 사이가 나빴
습니다. 1705년에는 격렬한 결투까지 벌였다는 기록이 있을 정도죠.

중간에 말리지 않았다면 누군가는 죽었을 만큼 심각한 결투였다는군요. 그런데 만약 누가 죽었다면 그게 바흐는 아니었을 거라고 합니다. 정당방위라고는 했지만 바흐가 더 심하게 폭력을 썼던 모양입니다.

의외네요. 바흐는 왠지 성스러운 이미지였는데….

젊을 때는 꽤 혈기가 넘쳤던 것 같습니다. 참고로 유골을 통해 유추한 연구 결과에 따르면 바흐의 키는 무려 1미터 80센티에 육박했다고 해요. 한참 후에 태어나는 모차르트와 베토벤이 약 1미터 60센티로 당시의 평균 키였다고 하니 바흐는 아주 건장한 편이었지요.

북스테후데의 연주를 듣기 위해

교회 내에서 이런저런 잡일에 시달리면서도 음악을 향한 바흐의 열정은 전혀 식지 않았습니다. 바순 연주자와 결투를 벌였다던 그해 바흐는 디트리히 북스테후데라는 거장의 오르간 연주를 보러 멀리 여행을 감행했어요. 이 여행이 바흐 생애에서 가장 먼 곳까지 간 여행이었지요.

어디까지 갔는데요?

덴마크 바로 아래, 독일 최북단에 있는 뤼베크라는 도시입니다. 아른슈타트에서는 500킬로미터가량 떨어져 있죠. 지금 자동차를 타고 가도 꽤 시간이 걸리는 거리입니다. 바흐는 걸어서 4주가 걸렸대요.

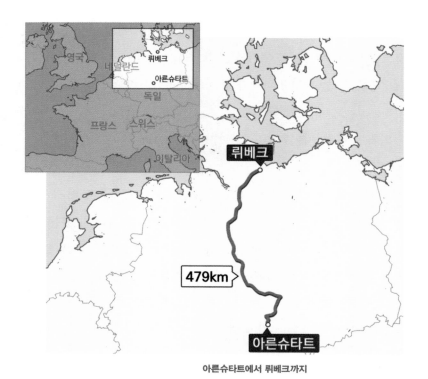

아른슈타트에서 뤼베크까지

겨우 오르간 연주 하나 보겠다고 그 거리를 걸어갔다는 거예요?

이때 바흐의 나이가 만 스물이에요. 아직 젊고 가정을 이루기 전이었기에 훌쩍 떠나는 게 가능했겠죠. 게다가 다른 사람도 아니고 북스테후데의 연주였으니까요. 북스테후데는 앞에서도 잠깐 언급했는데, 기교가 뛰어난 오르간 연주자이자 작곡가로 당대 엄청난 명성을 떨쳤던 사람입니다. 그러니 이 최고 스타가 뤼베크의 성 마리아 교회에서 일종의 공개 연주회를 개최한다는 소식이 전해지자 음악가라면 모두들

들썩들썩했을 겁니다.

연주회를 다시 시작한 호로비츠처럼

현대로 옮겨 비유하면, 피아니스트 블라디미르 호로비츠가 공개 연주
활동을 중단한 지 한참 만에 다시 연주회장에서 독주회를 개최한다
는 소식과 비슷하겠네요. 혹시 호로비츠의 이름을 들어봤나요?

영화 제목으로 더 익숙해요.

호로비츠는 세르게이 라흐마니노프와 안톤 루빈시테인의 계보를 잇
는, 20세기를 대표하는 세계적인 피아니스트입니다. 1904년 현 우크

**1986년 암스테르담의 콘서트홀 앞에서 블라디미르
호로비츠의 공연을 기다리는 사람들**

블라디미르 호로비츠
호로비츠는 러시아에서 태어나 주로 미국에서 활동
한 피아니스트 겸 작곡가다. 역사상 가장 위대한 피아
니스트 중 한 명으로 평가받는다.

라이나 땅인 러시아 키예프에서 태어나 자랐지만 러시아혁명 후에 고
향으로 돌아가지 못하고 미국 국적으로 활동하다 1989년 세상을 떠
났죠. 호로비츠는 생전 압도적인 인기를 누렸습니다만 무대 공포증이
있어서 공개 연주회를 중단한 적이 여러 번 있었습니다. 길게는 그 기
간이 12년씩 이어지기도 했고요. 호로비츠의 연주를 듣는 게 소원이
었던 사람들은 그 기간 동안 정말 안달이 났겠지요.

하긴, 요즘도 인기 뮤지션의 공연 티켓을 구하지 못해 난리가 나기도
하니까요.

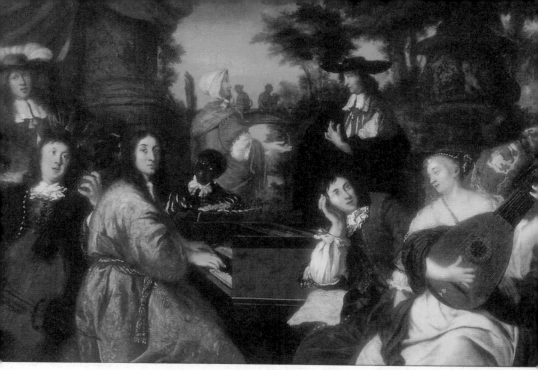

요하네스 포르하우트, 실내 음악회, 1674년
맨 왼쪽에서 비올을 연주하는 이가 북스테후데로, 현
재 유일하게 전해지는 모습이다.
하프시코드를 치는 사람은 친구인 아담 요한 린켄이다.

아무튼 바흐가 뤼베크를 방문할 당시 북스테후데는 뤼베크에서 큰 교
회의 오르간 주자 자리를 40여 년째 지키고 있었습니다. 위 그림에서
앞줄 가장 왼쪽에 있는 사람이 북스테후데입니다. 조금 젊은 모습이
지요? 하지만 이게 유일하게 전해지는 북스테후데의 이미지랍니다. 아
이러니하게도 북스테후데의 특기였던 건반 악기가 아니라 비올을 연
주하고 있네요.

저게 비올인가요? 저는 첼로로 보이는데 어떻게 비올인 줄 아셨나요?

비올은 바이올린족이 아닌 완전히 계보가 다른 악기예요. 이름은 비올라와 비슷하고, 생긴 건 첼로와 비슷해서 헷갈리는 사람들이 많은데 알고 보면 분간하는 게 어렵지 않습니다.

비올과 비올라의 다른 점

몸통 구멍을 보면 비올은 대부분 c자 모양으로 구멍이 뚫려 있지만 첼로나 바이올린, 비올라가 속한 바이올린족 악기는 거의 f자 모양으로 뚫려 있습니다. 현 개수도 달라요. 비올은 대부분 현이 여섯 개고 바이올린족은 현이 네 개입니다. 비올은 현을 동물의 창자 등으로 만들지만 바이올린족 악기는 금속으로 만들죠. 또, 비올은 손가락으로 눌러 연주하는 지판에 얇은 금속을 이용해 구획을 나누어놓습니다. 기타처럼 말이지요. 그걸 프렛이라 부르는데요, 프렛이 있으면 음정을 정확하게 연주하기 쉬워요. 반면 프렛이 없는 바이올린은 익숙해지는 데 시간이 걸리지만 미세한 음의 차이를 구현해내거나 더 다양한 주법을 활용하는 데 용이합니다.

당연히 소리 차이도 있겠네요.

맞아요. 바이올린족 악기가 비올보다 훨씬 크고 선명한 소리를 냅니다. 비올 소리는 바이올린족만큼 명료하진 않아도 나름대로 특유의 깊은 울림이 있어요. 지금도 비올을 연주하는 연주자들이 가끔 있지만, 기본적으로 비올은 16세기부터 18세기 초까지 인기 있다가 바이

올린이나 첼로 같은 바이올린족 악기들로 인해 점차 밀려난 옛날 악기입니다. 18세기가 지나면 바이올린족 악기가 비올의 자리를 완전히 대체해요.

비올도 바이올린족처럼 크기가 다양한데, 그중에서도 그림 속 북스테후데가 무릎에 끼고 연주하는 큰 비올을 '비올라 다 감바'라고 불렀습니다. 손으로 들고 연주하는 비올은 '비올라 다 브라치오'라고 하고요.

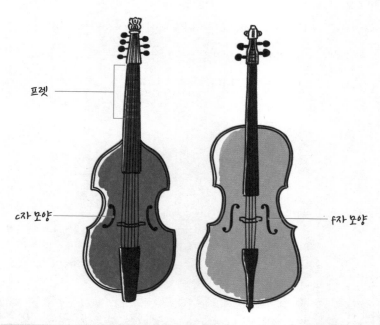

프렛

c자 모양

f자 모양

	비올	바이올린
몸통 구멍	c자 모양	f자 모양
현 개수	6개	4개
프렛	있음	없음
머리 장식	화려함	수수함
소리	부드러움	크고 명료함

비올과 비올라는 나름 라이벌 관계였던 건데 이름을 왜 그렇게 비슷하게 지었을까요? 헷갈리게….

맞아요. 이름을 그렇게 지어놔서 조금 헷갈리죠. 비올라는 이탈리아어로 비올을 뜻합니다. 지금의 비올라가 이탈리아에서 처음 만들어지던 당시에 이미 비올라라고 불리는 비올이 있었는데 굳이 똑같은 이름을 붙인 게 이상하긴 해요. 그나마 우리나라와 미국, 일본에서는 비올은 프랑스어 비올로, 비올라는 이탈리아어 비올라로 칭하니까 덜 혼동되지요. 이탈리아에서는 비올도 비올라라고 부르고 비올라도 비올라라고 해서 정말 헷갈립니다.

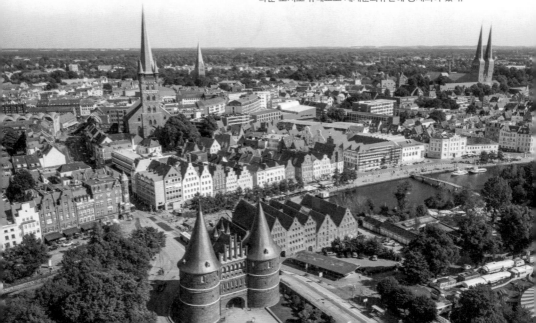

오늘날의 뤼베크
적갈색 벽돌로 지어진 고딕 건축물이 잘 보존된 아름다운 도시로 유네스코 세계문화유산에 등재되어 있다.

한자동맹의 수도로 떠나다

다시 바흐의 야심찬 뤼베크 여행으로 돌아가 봅시다. 여기서 바흐가 하마터면 결혼할 뻔한 사건도 일어나요.

아니, 웬 결혼요?

그 이야기에 앞서 뤼베크라는 도시부터 소개해드릴게요. 현재 인구 약 22만 명인 도시 뤼베크는 앞서 나온 도시들과 비교할 수 없을 정도로 큰 도시입니다. 한자동맹이라고 들어보셨나요? 중세 후기 북유럽 무역을 주름잡았던 도시들의 연합체인데, 뤼베크는 한자동맹에서 우두머리 역할을 했어요. 바흐가 이곳을 방문하던 당시에도 자치권을 갖고 있어서 왕이나 교황의 지배를 받지 않았던 자유도시였고요. 독일 지역에 큰 타격을 주었다던 30년 전쟁 때도 중립을 지킨 덕에 피해를 최소화했지요.

아주 큰 부자 도시처럼 들리네요.

맞아요. 다만 바흐가 방문할 때쯤에는 뤼베크를 거치지 않는 새로운 대서양 무역로가 개척되는 바람에 점점 기세가 누그러지는 중이었습니다. 그래도 여전히 북유럽에선 매우 강력한 도시 중 하나였지만요.

거절하기 어려운 제안을 받다

그런데 결혼할 뻔했다는 건 무슨 이야긴가요?

이때 북스테후데가 바흐를 보고 마음에 들었나 봐요. 후임자로 삼고 싶다며 자기 딸을 바흐에게 소개해줬습니다. 이 당시 북스테후데의 나이가 예순여덟이나 되었으니 후임을 찾는 게 급하긴 했을 겁니다.

사위를 후임으로요?

옛날에는 아들 없는 집에서 데릴사위를 들여 가업을 잇는 일이 흔했습니다. 북스테후데 역시 선임자인 프란츠 툰더의 딸과 결혼해서 자리를 물려받았지요. 혹시 프랑스 작가 에밀 졸라가 쓴 『여인들의 행복 백화점』이라는 소설을 읽어보셨나요? 파리에 처음 백화점이라는 게 들어서면서 골목 상권이 죽고 중소 상인층이 무너져가는 모습을 그린 소설인데요, 주인공이 아버지 상점에서 일하는 점원과 사랑하는 사이가 아닌데도 억지로 결혼해야 하는 처지로 나와요. 가업을 잇기 위해서는 그 길밖에 없었으니까요. 음악가 집안도 마찬가지였어요. 아무튼 북스테후데에게는 딸만 셋 있었는데 그중 큰딸을 바흐와 이어주려고 했어요. 큰딸의 나이는 그때 서른이었습니다. 당시로서는 결혼하기 아주 늦은 나이였죠.

바흐는 스무 살이었는데….

북스테후데가 딸이 서른이 될 때까지 결혼 상대를 찾아주려는 노력을
하지 않았던 건 아닙니다. 다만 후계에 대한 기대치가 높긴 했던 것 같
아요. 한 번쯤 이름을 들어보았을 명성 높은 음악가인 요한 마테존이
나 헨델에게도 같은 제안을 차례로 했거든요.

그런데 아무리 탐이 나는 큰 교회의 오르간 주자 자리라도 다들 북스
테후데의 큰딸과 결혼하고 싶지는 않아 했어요. 두 사람 다 제안을 받
자마자 뤼베크를 서둘러 떠나버렸으니 말이에요. 그 바람에 바흐에게
까지 차례가 돌아와요.

하하… 제가 임자가 있어서….

여기 내 큰딸이라네.

젊고 자신만만한
음악가

설마 바흐가 그 제안을 받아들이나요?

바흐 역시 그 자리를 거절했습니다. 이미 약혼한 상태라는 명분도 있었기 때문에 요한 마테존이나 헨델 등과 달리 북스테후데에게 찍힐까 봐 도망치지 않아도 됐고요. 하지만 진짜 약혼을 했었는지 확실하진 않아요. 부드럽게 거절하기 위해 꾸며낸 말이었을 수도 있겠죠.

북스테후데는 결국 사위를 보긴 하나요?

앞서 물망에 올랐던 음악가들만큼 실력자는 아니었지만 요한 크리스티안 쉬퍼데커라는 사람을 찾았어요. 이 사람은 북스테후데가 사망하자 오르간 주자 자리에 임명됩니다. 그 후 북스테후데의 큰딸과 결혼하겠다는 약속도 지켰다고 합니다.

야성적인 토카타

이제 소개할 〈토카타와 푸가 d단조〉BWV565는 북스테후데를 만났던 이 시기 청년 바흐의 젊음을 강렬하게 느낄 수 있는 오르간 작품입니다.

이 곡 앞부분은 다들 들어보셨을 거예요. TV 예능 프로그램 같은 데에서 충격받았다는 걸 표현할 때 효과음으로 자주 나오지요? 아마 대부분의 사람들은 이 멜로디를 바흐가 작곡했다는 것도, 제목이 〈토카타와 푸가 d단조〉인 것도 몰랐겠지만요.

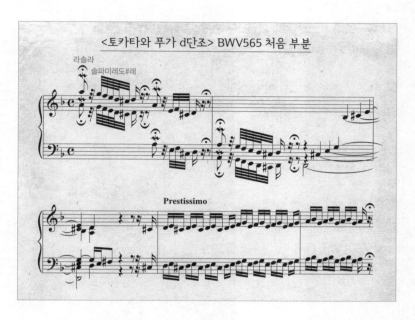

<토카타와 푸가 d단조> BWV565 처음 부분

라솔라
솔파미레도#레

Prestissimo

들어봤어요. 이 '띠로리-'는 유일하게 〈운명 교향곡〉의 첫 네 음 '따다
다단-'에 대적할 만한 멜로디 같아요. 바흐가 이렇게 강렬한 곡도 만
들었군요.

놀랍지 않나요? 전체 분위기 자체는 음산하지만 압도적인 에너지가
넘쳐흐르기 때문인지 바흐의 오르간 음악 중에서는 가장 인기가 있
는 작품입니다. 후대에 다양한 스타일로 편곡되기도 했고요.
바흐의 다른 작품들처럼 정확한 작곡 연대는 알 수 없어요. 북스테후
데를 만난 후 만들어졌다는 것만은 분명합니다. 주제가 강하게 드러
나거나 고도의 연주 기술이 요구되는 등 북스테후데의 음악 스타일이
끼친 영향을 볼 수 있어요. 음악에 관한 거라면 뭐든 스펀지처럼 흡수
했던 바흐가 당대 최고의 오르간 주자인 북스테후데를 직접 만나서

영향을 받지 않았을 리 없으니 당연한 결과였겠지요.

그런데 〈토카타와 푸가 d단조〉는 사실 바흐의 작품 전체를 기준으로 놓고 보면 구조가 미숙하고 세련되지 못한 편에 속합니다. 약간은 우쭐대는 느낌마저 들어요.

어디를 봐야 우쭐대는 걸 알 수 있나요?

예를 들어 아래 악보를 보세요. 앞서 나온 악보에서 얼마 지나지 않은 부분입니다. 중간 줄을 보면 라 음이 계속 들어가죠?

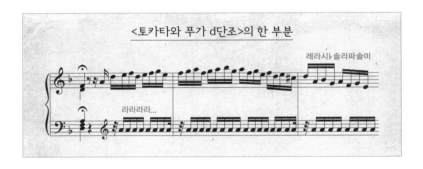

〈토카타와 푸가 d단조〉의 한 부분

오르간의 스톱 장치를 이용하면 윗줄 건반을 누를 때 이렇게 자동으로 라 건반이 눌리도록 할 수 있어요. 그래서 그러잖아도 속도감 있는 곡인데 더더욱 빠른 것처럼 들리게 되죠.

마지막 부분도 한번 볼까요? 담백하게 '레시♭라솔파'로 내려올 수도 있었을 걸 절제하지 않고 '레라시♭ 솔라파솔미파' 하면서 요란하게 내려옵니다.

설명을 들어서인지 확실히 '뭔가 보여주겠다!'는 패기가 느껴지네요. 진짜로 젊을 때 만든 곡이라 그런가 봐요.

문제는 소박한 아른슈타트 신도들이 오르간 주자의 갑자기 달라진 강렬한 연주 스타일을 부담스러워했다는 겁니다. 교회 측이 바흐에게 자제하라고 재차 요청했다는 기록이 있는 걸로 봐서 바흐는 교회의 만류에도 북스테후데식의 연주 스타일을 고수했던 것 같아요.

경건한 예배의 분위기와는 좀 어울리지 않았을 것 같긴 해요.

그렇죠. 예배 시간이 자기 오르간 독주회도 아니고요. 게다가 아무리 루터교 교회가 가톨릭보다 개혁적이었다고 해도, 기본적으로 교회음악은 세속음악보다 변화에 보수적입니다. 어느 날 갑자기 교회 오르간 연주자가 너무 특이한 시도를 하면 대부분의 신자는 일단 불평부터 했을 거예요.

자유와 질서의 균형을 잡다

이 작품 제목의 토카타(Toccata)는 장르 이름이에요. 영어의 터치(Touch)에 해당하는 이탈리아어인데, 즉석에서 건반을 더듬듯 연주한다고 해서 이런 이름이 붙었습니다.

즉석에서요? 즉흥곡과 다른 게 뭔가요?

토카타도 즉흥곡이에요. 그런데 즉흥곡이라는 말은 바이올린 즉흥곡, 첼로 즉흥곡 등 어떤 악기에나 붙지만, 토카타는 건반 악기 음악에만 씁니다. 보통 일반적인 즉흥곡보다 거창하고 긴 편이죠. 그리고 많은 경우 방금 본 바흐의 〈토카타와 푸가 d단조〉처럼 토카타 안에 즉흥적인 부분과 푸가 부분이 교대로 나옵니다. 지나치게 자유롭게 뻗어나가지 않도록 경계하는 이 작곡 관행에서 바로크 음악의 정신을 느낄 수 있어요. 바로 자유와 질서의 균형을 추구하는 정신 말이지요.

푸가는 질서 쪽인가 보죠?

매우 질서 있는 쪽이죠. 푸가는 도망간다는 뜻의 라틴어에서 유래한 명칭인데, 말 그대로 도망가는 주제를 차근차근 쫓아가는 듯한 양식입니다. 먼저 주제가 하나 제시되고, 다른 성부에서 그 주제를 모방하고, 또 다른 성부가 또 다른 방식으로 모방하면서 주제를 계속 이어가요. 이때 제시하고 모방하는 성부의 개수가 세 개면 3성 푸가, 네 개면 4성 푸가 하는 식으로 불러요. 제일 흔한 푸가는 4성 푸가입니다. 오른쪽에 주제와 응답으로 구성되는 4성 푸가의 제시부가 어떤 구조인지 나와 있어요. 처음의 주제 외에 다른 성부에서 모방하는 주제는 응답이라고 부릅니다.

굳이 똑같은 주제를 연주하면서 아래 성부에서는 응답이라고 하는 이유가 있나요?

4성 푸가의 구조

보통 응답은 주제를 모방하지만 완전히 똑같지는 않아요. 만약 제시된 주제가 '솔-레-시♭-라'였다면 음을 약간 내려서 '레-라-파-미' 하는 식이지요. 이때 주제를 제시했던 성부에서도 가만히 있지 않고 그 응답에 대응하는 선율을 연주하는데, 그 선율을 대선율이라고 해요. 역시 아무렇게나 붙이는 게 아니라 대위법에 따라 사용할 수 있다고 규정된 음들만 붙입니다.

대위법… 어려울 거라는 예감이 드는 이름이에요.

지금은 '엄격한 작곡 기법이구나' 하는 정도로 이해하시면 됩니다. 간단히 말해서 음과 음이 어울리려면 그 간격이 어떻게 되어야 하는지 정리한 법칙이에요. 어렵다기보다는 따져야 할 게 많다고 할까요? 대위법에 따라 선율을 만든다는 건 마치 1 더하기 1의 답을 구하는 것처럼 분명한 문제입니다. 맞는 답이 있고 틀린 답이 있죠.

그럼 너무 재미없지 않나요?

글쎄요, 대위법에 따라 작곡을 하고 그 곡을 즐기는 재미는 잘 짜인 수학 문제에서 느낄 수 있는 재미와 비슷합니다. 사실 그 관점에서 보면 〈토카타와 푸가 d단조〉로부터 몇 년 지나지 않은 시점에 작곡되었을 **〈오르간 푸가 g단조〉 BWV578**가 훨씬 치밀하게 잘 짜인 작품이에요. 그러니 함께 소개해드리겠습니다.

배울수록 더 잘 들리는 푸가

〈오르간 푸가 g단조〉를 들으면서 아래에서 시작 부분 악보를 한번 볼까요? **파란색으로 표시된 부분**이 곡의 첫 번째 주제입니다.

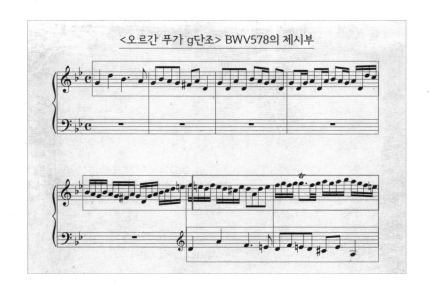

〈오르간 푸가 g단조〉 BWV578의 제시부

빨간색으로 표시된 부분이 파란색 주제에 대한 응답이고, 그동안 초록색 부분이 빨간색 부분의 대선율을 이룹니다. 잘 들리시나요?

아까 〈토카타와 푸가 d단조〉는 익숙한 선율이 나와서 들을 만했는데 이 푸가는 낯설어서 그런지 어렵네요.

그렇게 느끼는 것도 당연해요. 그래도 이 곡은 푸가치고 주제가 정말 예뻐요. 다른 푸가들의 주제는 보통 이렇게 길고 매력적인 선율이 아니라 다소 단조롭거든요. 하지만 아무리 듣기 좋은 주제를 가진 푸가라도 바로 뭉클한 감동을 받을 수 있는 음악이 아니긴 합니다. 아마 푸가는 지구상에서 가장 지적인 음악 장르일 거예요. 하나하나 따져 들으면서 논리적인 구성을 즐기는 음악이죠.
일단 어렵게 느껴져도 잘 모른다고 피해버리기보다는 지금처럼 기회가 되는 대로 조금씩 들어보기를 추천합니다. 처음에 나온 주제가 어떤 식으로 변형되어서 응답을 만드는지, 또 그 응답들이 차곡차곡 겹쳐져 어떤 결과를 이루는지 주의 깊게 듣다 보면 어느 순간 안 들리던 소리가 들리거든요. 그렇게 들리기 시작하면 무척 재미있어요. 물론, 잘난 척하기에도 좋고요.

방 정리할 때 배경음악으로 들어봐야겠어요. 아주 질서정연한 방이 될 것 같습니다.

언제 들어도 참 좋은 바흐의 푸가긴 하지만 특히 마음이 고요하고 차

분해지는 효과가 있다는 건 많은 이들이 느끼는 감상인 것 같습니다. 참고로 푸가에는 **중간에 에피소드라는 간주 부분**이 있어요. 전체적인 규칙에서 자유로운 부분이라 에피소드에서는 주제 선율이 나오더라도 따지지 않고 그냥 편하게 들으면 돼요. 주제가 어떻게 나왔고 응답이 어떻게 전개되는지 신경 쓸 필요 없다는 말이에요.

간주라면 노래 중간에 쉬어가는 부분 아닌가요? 그런 게 왜 있나요?

왜냐하면 푸가는 계속 머리를 쓰면서 들어야 하는 곡이기 때문입니다. 최소한 주제가 어떤 식으로 변형되는지 들으려면 집중해야 하죠. 그래서 이런 에피소드 부분에서 머리를 휴식할 수 있도록 해주는 거예요. 물론 이렇게 에피소드를 통해 머리를 좀 식히고 나면 또다시 주제와 응답의 연쇄가 이어집니다.

아무튼 아른슈타트 사람들이 이해되네요. 저처럼 이 푸가를 처음 듣는 사람이라면 누구나 난감했을 거예요.

확실히 바흐의 음악이 당시 사람들이 듣기에 그렇게 편안하지만은 않았어요. 어렵기도 했고 불협화음을 쓰는 등 실험적인 시도도 많았으니까요. 결국 〈오르간 푸가 g단조〉를 만들던 시점에 바흐는 아른슈타트를 떠날 수밖에 없었지요.

네? 어려운 곡을 만들었다고 쫓아낼 필요까지는….

아른슈타트를 떠나다

고작 난해한 연주 스타일이 아른슈타트에서 떠나게 된 결정적인 문제
는 아니었을 겁니다. 그동안 바흐와 교회 측 모두 서로에게 쌓인 불만
이 많았어요. 특히 교회 입장에서는 바흐가 무단으로 근무지를 이탈
했다는 점, 교회 안에서 문란한 행동을 했다는 점 등을 심각한 결격
사유라고 보았습니다.

바흐가… 문란한 행동이라고요?

요즘 기준으로는 전혀 문제 될 게 없는 일인데, 오르간이 있는 2층 성
가대석에서 한 여성과 앉아 있는 모습을 들키고 말았거든요.

어, 그, 생각하시는 그런 장면은 아닙니다…

이 시기에는 사제들의 타락을 방지한다는 명목으로 성가대석에 여성을 들이는 게 금지되어 있었습니다. 바흐는 이 여성이 약혼 상대였다고 해명했지만 알 수 없는 일이죠.

흠… 진실이 궁금하네요. 무단으로 근무지를 이탈했다는 건 뭔가요?

뤼베크로 북스테후데를 보러 갔다던 그 여행이 문제가 됐어요. 사실 여행을 가기 전에 바흐가 교회 측에 허락을 구해놨던 기간은 고작 4주였습니다. 앞서 아른슈타트에서 뤼베크까지 걸어가는 데 4주나 걸렸다고 했잖아요? 결국 바흐는 뤼베크 체류 기간을 포함해 무려 16주 동안 무단으로 자리를 비운 셈이었습니다. 게다가 그 기간 중에는 크리스마스라는 큰 명절까지 있었어요.

크리스마스에도 음악 없이 예배를 드려야 했을 테니 아른슈타트의 교인들이 화가 날 만했겠네요.

그래도 바흐는 대타 오르간 주자 한 명을 마련해놓고 떠났습니다. 요한 에른스트 바흐라는 사람으로, 바흐의 사촌이었죠. 이 사촌은 바흐와 꽤 친한 사이였을 거예요. 바흐가 뤼네부르크에서 학업을 마치고 돌아왔을 때 한동안 그 집에서 함께 살았던 것 같거든요. 후에 아예 아른슈타트를 떠나게 되었을 때 이 사촌이 오르간 주자 자리를 물려받아요. 어쨌든 이렇게 대타를 세웠어도 교인들에게 트집을 잡힐 만한 일이긴 했습니다.

작고 귀여운 교회의 신혼부부

1707년, 바흐는 이어지는 교회와의 갈등을 참지 못하고 3년을 일해 왔던 아른슈타트의 교회에서 뮐하우젠이라는 조금 더 큰 도시의 교회로 직장을 옮기기로 합니다. 바흐 나이 스물셋이 되던 해의 일이에요. 그렇게 직장을 옮기면서 결혼식도 올립니다.

약혼 상대가 있단 말이 사실이었나 봐요.

그랬을 거예요. 게다가 마침 모피 상인으로 일하던 외삼촌이 자식 없이 사망하면서 바흐 앞으로 반년 치 연봉에 해당하는 유산이 떨어져 결혼 자금이 생긴 참이었어요. 결혼 상대는 같은 바흐 가문의 마리아 바르바라 바흐라는 여성이었습니다. 각자의 할아버지끼리 형제였으니 6촌 관계였죠. 우리 기준으로는 좀 가깝게 느껴지지만 당시 이 정도 거리의 친척과 결혼을 하는 건 이상한 일이 아니었다고 해요.

스물셋에 결혼이라니, 지금 기준으로는 너무 젊은 나이네요.

아른슈타트 근교에서 조금만 나가면 도른하임이라는 작은 마을이 나옵니다. 이 마을에 바흐와 마리아 바르바라가 결혼식을 올렸다고 전해지는 교회가 하나 있어요.
직접 가서 봤는데 작고 귀여운 교회였어요. 종소리도 예쁘고요. 여기서 결혼했을 바흐 부부를 상상하니 흐뭇해졌습니다. 아마 같은 가문

도른하임 교회
12세기에 지어진 이 교회는 오랜 세월 동안 훼손되고
다시 지어지기를 반복했다. 바흐가 결혼식을 한 이 교
회의 보존을 위해 비교적 최근인 1996년부터 대대적
인 수리 공사를 해 지금 모습이 되었다. 로마네스크
양식으로 만들어진 탑과 서쪽 벽은 지어진 당시 모습
그대로 남아 있다.

의 젊은이 두 명의 결혼이었으니 근처에 사는 바흐 가문 사람들은 다
몰려와서 축하해주었겠지요? 떠들썩한 집안 잔치였을 겁니다.

상상이 갑니다. 비슷한 얼굴의 바흐들이 엄청나게 모여 있었겠네요.

뮐하우젠의 인정받는 작곡가

바흐가 이직했던 뮐하우젠의 현재 풍경을 보면 길 너비에서부터 아른

슈타트와는 비교할 수 없는 규모의 도시라는 걸 알 수 있습니다. 실제로 튀링겐 지방에서 에르푸르트 다음으로 큰 도시였어요. 아직 젊었던 바흐는 뮐하우젠에서 일하게 되었을 때 내심 시골에서 벗어난다고 만족했을지도 모르겠어요.

이번에 바흐를 고용한 곳은 성 블라지우스 교회였습니다. 이전처럼 오르간 주자로 채용되긴 했지만 정기적으로 작곡을 해야 하는 의무까지 추가가 되었죠.

일거리가 늘어났으니 바흐 입장에서 썩 좋지 않았겠네요.

작곡 능력이 있다고 정식으로 인정받았던 셈이니 프로 음악가로서는 나름 진일보입니다. 드디어 자기가 작곡한 작품을 사람들에게 선보일 기회를 갖게 된 거니까요.

생각해보니 음악가가 돈을 받고 작품을 파는 시대가 아니었군요. 인정받을 수 있는 곳에서 일하는 게 중요했겠어요.

맞아요. 그런 면에서 뮐하우젠의 사람들은 아른슈타트의 사람들보다 바흐에게 한층 우호적이었죠. 바흐는 부임 후 처음으로 가진 시범 연주회에서 부활절 칸타타 〈그리스도는 죽음의 포로가 되어〉 BWV4 를 시연해 신도들을 크게 만족시켰습니다. 이 작품은 지금도 〈하늘은 웃고 땅은 환호하도다〉 BWV31와 함께 바흐가 만든 부활절 칸타타 중 가장 자주 연주되곤 하지요.

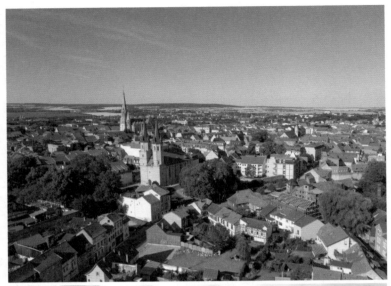

뮐하우젠 전경과 성 블라지우스 교회
바흐는 1707년부터 1708년까지 뮐하우젠 성 블라지
우스 교회의 오르간 연주자로 일했다. 여기서 〈그리
스도는 죽음의 포로가 되어〉 BWV4, 〈하나님은 나의
왕이시로다〉 BWV71 등의 칸타타를 사람들에게 선
보이며 작곡 능력을 인정받는다.

칸타타가 뭔가요? 커피 브랜드 때문에 친숙하긴 한데 어떤 음악인지는 모르겠어요.

칸타타라는 용어 자체는 노래한다는 뜻의 이탈리아어 칸타레(Cantare)에서 나왔어요. 처음에는 특정한 음악 장르를 의미하지 않았지만 오페라가 유행하고 나서부터 오페라식으로 레치타티보와 아리아가 함께 있는 노래라면 다 칸타타라고 불렀습니다. 이게 세속 칸타타의 시작이에요.

그러다 루터교에서 칸타타를 예배음악에 도입합니다. 에르트만 노이마이스터라는 신학자이자 시인이 처음 시도했는데요, 예배음악의 가사를 마치 세속 칸타타처럼 레치타티보와 아리아가 들어가게 썼어요. 그것도 한두 곡이 아니라, 일 년 치 예배에서 부를 양을 한꺼번에 만들었습니다. 이렇게 루터교에서 활용한 종교적인 칸타타를 이탈리아에서 유행한 세속 칸타타와 구별해 교회 칸타타라고 부릅니다.

노이마이스터의 가사로 쓴 칸타타

경건하면서도 극적인 감정까지 담아낸 노이마이스터의 가사는 루터교 신자들의 마음을 완전히 사로잡았어요.

가사가 어땠길래요?

바흐의 칸타타 〈하늘에서 눈과 비가 내리듯이〉 BWV18는 노이마이

스터의 가사를 이용해 작곡한 작품이에요. 성경 내용을 아래와 같은 가사로 노래한 겁니다.

4곡 – 아리아

하나님의 말씀은 우리 영혼의 진정한 보배입니다.

그러나 모든 다른 보배들은 세상과 마귀가 영혼을 속이기 위해 짜놓은 단순한 덫에 불과합니다.

그것들을 모두 가져가소서, 지금.

하나님의 말씀은 우리 영혼의 진정한 보배입니다.

5곡 – 코랄 합창

오 하나님 저는 기도합니다, 깊은 마음으로.

저에게서 당신의 성스런 말씀을 가져가지 마소서.

저의 죄와 수치심이 저를 혼돈케 하지 못하게 하소서.

저는 확신합니다.

말씀에 꾸준히 의지하는 것이 죽음을 보지 않게 할 것을.

확실히 성경을 그냥 읽을 때보다는 극적이네요. 얼핏 낭만적으로 느껴지기도 하고요.

그렇죠. 사람들의 마음을 흔들 만합니다. 물론 바흐를 비롯한 작곡가들

이 이 가사에 맞게 멋진 음악을 작곡해주었던 것도 큰 몫을 했을 테지만요.

칸타타, 여러 곡을 묶은 거창한 작품

그럼 이제 본격적으로 바흐의 부활절 칸타타 〈그리스도는 죽음의 포로가 되어〉를 들으며 교회 칸타타의 구조를 살펴볼까요? 구조는 다음과 같습니다.

〈그리스도는 죽음의 포로가 되어〉 BWV4의 구조

신포니아 →	합창 ⋯ →	이중창 ⋯ →	독창 아리아 ⋯ →	합창 ⋯ →	독창 아리아 ⋯ →	이중창 ⋯ →	코랄 합창

먼저 신포니아, 즉 전주곡으로 시작됩니다. 기악으로만 연주되지요. 그게 끝나면 합창이 나옵니다. 그러고 나서 소프라노와 알토가 이중창을 부르죠. 그리고 테너가 아리아를 부르고, 다시 합창을 합니다. 그다음에는 베이스가 아리아를 불러요. 소프라노와 테너의 이중창까지 끝나면, 마지막으로 모두가 코랄 합창을 부르며 마무리를 짓습니다.

그러면 여러 곡이 묶여 있는 거잖아요. 엄청 긴 작품이네요?

그렇죠. 칸타타는 아른슈타트처럼 작은 곳의 교회에서, 겨우 몇십 명 정도의 신도들을 대상으로 보여주기엔 좀 거창한 장르예요. 뮐하우젠 정도로 큰 도시의 교회가 아니면 공연할 수 없었을 겁니다. 게다가 실

력 있는 성악가들과 악기 연주자들이 없으면 시도조차 불가능하고요. 뮐하우젠은 아른슈타트보다 훨씬 큰 도시였고, 상업 활동으로 꽤 부유했기에 바흐에게 지원을 아끼지 않았습니다. 우선 월급부터 넉넉하게 줬어요. 뿐만 아니라 오르간을 보수해달라는 바흐의 요청도 즉각 들어줬어요. 바흐 생전에 출판한 유일한 칸타타 〈하나님은 나의 왕이시로다〉 BWV71의 출판 비용을 지원해주기도 했죠.

와, 출판 비용까지 대주다니 바흐가 충성을 다했겠어요.

그럼에도 바흐는 뮐하우젠에서 오래 있지 않았습니다. 바이마르의 군주, 빌헬름 에른스트 공작이 뮐하우젠에서 받던 급료의 두 배 가까이를 제시하며 바흐를 궁정음악가로 초빙하거든요.

아른슈타트의 작은 교회에서 합창단장으로 일하던 바흐는 지속적으로 음악의 폭을 넓혀갔다. 그러던 중 결국 교회와의 갈등으로 인해 뮐하우젠으로 이직하게 되었는데, 새로운 도시에서는 칸타타를 선보이며 작곡가로서 명성을 쌓았다.

바흐, **북스테후데를** **만나다**	북스테후데는 기교가 뛰어난 오르간 연주자이자 작곡가로 당대에 엄청난 명성을 떨쳤음. 바흐는 북스테후데의 연주를 듣기 위해 독일 최북단 도시 뤼베크를 방문함. **참고** 이 여행으로 인해 바흐는 교회를 오랜 기간 비움. 후일 이것이 문제가 돼 아른슈타트를 떠나게 됨.

토카타와 **푸가**	**토카타** 'touch'라는 뜻의 이탈리아어. 즉석에서 건반을 더듬듯 연주한다고 해서 붙은 이름. 즉흥곡과 달리, 토카타는 건반 악기 음악에만 쓰는 장르 이름. **예** 〈토카타와 푸가 d단조〉 BWV565 바로크 음악은 지나치게 자유롭게 느껴지지 않도록 경계하는 관행이 있었음. 바흐의 토카타 역시 자유와 질서의 균형을 추구함. **푸가** '도망가다'라는 뜻의 라틴어에서 유래. 제시된 주제를 다른 성부에서 모방하고 또 다른 성부가 새로운 방식으로 모방하면서 주제를 이어가는 방식. **예** 〈오르간 푸가 g단조〉 BWV578

바흐의 **칸타타**	**칸타타** 처음에는 장르를 가리키는 말이 아니었으나 오페라가 유행한 후에 레치타티보와 아리아가 함께 있는 노래를 칸타타라 부르면서 장르 이름이 됨. 루터교에서 칸타타를 예배음악에 도입. 1707년, 바흐는 교회와의 갈등 때문에 아른슈타트를 떠나 뮐하우젠의 성 블라지우스 교회에서 오르간 주자와 작곡가 일을 하게 됨. ···→ 부임 후 처음으로 가진 시범 연주회에서 칸타타 〈그리스도는 죽음의 포로가 되어〉 BWV4를 시연.

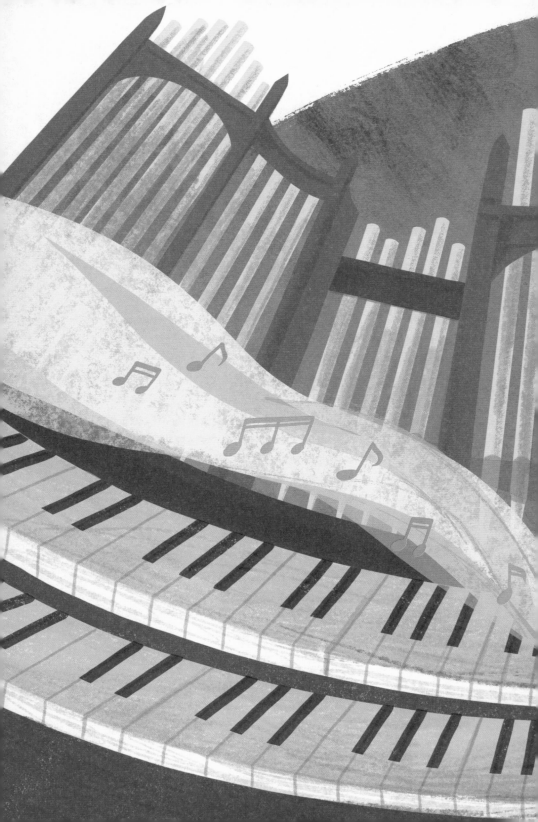

인간의 노력으로 신의 목소리가 지상에 현현할 때

하늘의 성에서 오르간을 연주했던 바흐의 자리는
예배당 위쪽에 있어 눈에 띄지 않았다.
머리 위에서 오르간 소리가 울려 퍼지자
사람들은 그 소리를 신의 목소리라 여겼다.
보이지 않는 곳에서 끊임없이 손발을 움직여야 하는 악기, 오르간.
오르간의 대가였던 바흐는 평생 열정을 바쳤던 이 악기처럼
늘 조용하고 꾸준하게 새로운 음악을 배우려는 노력을 거듭했다.

거룩하구나
녹음과 신록 위에
빛나는 햇빛

- 마쓰오 바쇼의 하이쿠

02

하늘의 성에
오르간이 울리면

#오르간 연주 #비발디 #〈사계〉 #협주곡의 발전
#샤콘느 #파사칼리아

바흐가 지금까지 거쳐 왔던 도시 중에서는 그나마 바이마르가 들어 보셨을 만한 이름일 겁니다. 19세기에 괴테나 실러와 같은 계몽주의 문학가들이 활약했던 도시죠. 그 덕에 독일의 문화 중심지로 떠올랐습니다. 나치가 독일 민족주의를 강조하려고 의도적으로 위상을 높였던 도시기도 하고요. 하지만 바흐 시대에는 그 정도로 중요한 도시는 아니었어요. 작센-바이마르 공국의 수도긴 했지만 공국 자체가 인구 5만 명밖에 안 되는 자그마한 나라였으니까요.

시종에서 궁정음악가로

기억날지 모르겠지만 바흐가 열여덟 살 때 뤼네부르크에서 학업을 마친 후 잠시 바이마르 궁정에서 일했던 적 있었습니다. 약 6개월간 시종을 겸한 바이올린 주자로 일하다가 아른슈타트의 교회로 직장을 옮겼었죠.

기억나요. 가서 바로 합창단장이 되었잖아요.

스물셋의 바흐는 열여덟 살 때보다 훨씬 전문적인 음악가로 인정받으면서 바이마르 궁정에 입성할 수 있었습니다. 이번에는 그냥 시종이 아니라 어엿한 오르간 주자이자 실내악단 단원 신분으로 취직한 거였으니까요.

출세가 빨랐다고 할 수 있을까요?

글쎄요, 실력에 비해서는 특별히 빠르다고 볼 수 없습니다. 사실 바흐는 일생 직장 운이 좋은 편이 아니었어요. 당장 이 바이마르만 해도 겨

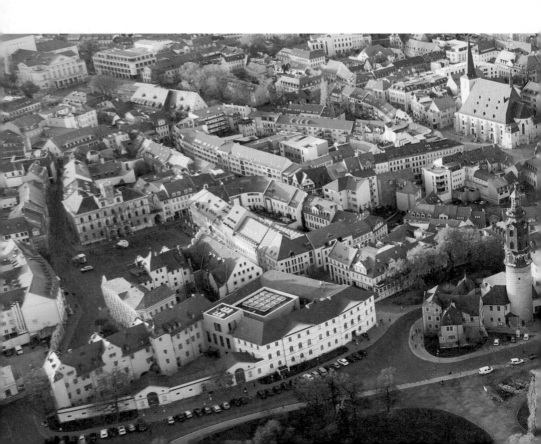

우 인구 5천 명의 작은 도시예요. 멀지 않은 드레스덴이나 베를린에 비해 문화적으로나 정치적으로 그렇게 중요한 곳이 아니었습니다. 헨델과 비교하면 참 명성이 퍼지기 어려운 도시만 골라 갔다고 해도 과언이 아닙니다.

그래도 이때 바흐 개인에게는 즐거운 사건이 여럿 생겼어요. 1708년 바이마르로 오자마자 장녀 카타리나 도로테아가 태어났고 2년 후에는 장남 빌헬름 프리데만까지 태어나며 본격적으로 가족이 늘기 시작했거든요.

하늘에서 본 바이마르
독일 계몽주의 문학의 중심이자 19세기 프란츠 리스트를 비롯해 여러 작곡가가 머물렀던 도시로, 칸딘스키, 파울 클레 등 미술가들이 여기서 미술 학교인 바우하우스를 설립하기도 했다. 오늘날 바우하우스 건물이 유네스코 세계문화유산에 등재되어 있다.

바이마르 국립 극장
바이마르는 독일 계몽주의 문학가들이 본거지로
삼으면서 널리 알려졌다. 그 사실을 증명하듯
국립 극장 앞에 괴테와 프리드리히 실러의 동상이
세워져 있다.

토비 에드워드 로즌솔, 바흐 가족의 아침 찬송,
1870년

결혼도 하고 아이도 태어났으니 이제는 훌쩍 떠나거나 결투를 벌이는 것 같은 돌출 행동을 하기 어렵겠어요.

하늘의 성에서 일하다

바흐의 일터는 정확히 말하면 바이마르 궁정에 딸린 예배당이었습니다. '하늘의 성'이라고 불렸던 이곳은 일반인을 위한 교회가 아니라 소수의 왕족과 귀족을 위한 호화롭고 작은 예배당이었어요. 여기서 예배가 열릴 때마다 오르간을 연주하는 일이 바흐의 핵심 임무였습니다. 이 예배당의 오르간은 다른 교회보다 훨씬 위쪽에 설치되었습니다. 예배 시간에 오르간이 하는 역할의 핵심은 신도들이 신성한 분위기를 느낄 수 있도록 만드는 겁니다. 당시 하늘의 성에서 예배를 보는 사

람들에게는 위에서 들려오는 오르간 소리가 정말 하늘에서 내려오는 신의 음성처럼 느껴졌을 것 같아요.

오르간 주자들이 연주하는 자리는 어디 있나요?

오르간 　　　　　　　　　카펠레, 음악단 회랑

1660년경 바이마르 궁정교회의 내부

오르간 연주대는 대부분 교회 뒤쪽 발코니나 측면 위쪽에 있습니다. 그래서 보통은 오르간 주자가 연주를 하느라 얼마나 애쓰는지 신도들에겐 잘 안 보이지요. 그곳에서 오르간 연주자들은 경건하고 차분한 음악을 연주할 때조차 양손과 양발을 쉴 새 없이 움직이며 고독한 사투를 벌입니다. 마치 물 위를 우아하게 떠다니는 백조가 사실은 물 아래서 재게 발을 놀리는 것처럼 말이죠.

하늘의 성에서 울리는 오르간

참고로 바흐는 평생 약 50대의 오르간을 연주했지만 하늘의 성 예배당에서 사용했던 오르간을 가장 좋아했다고 합니다. 좋아하는 오르간과 함께해서였는지 바흐의 중요한 오르간 작품 대다수가 바이마르에 머물 때 쏟아져 나와요. 오르간 연주 실력 역시 바이마르에서부터 정점에 이르렀다고 봅니다.

실력이 좋다는 건 뭘 의미할까요? 일단 빠르게 칠 수 있는 능력 정도가 떠오르는데요.

빠르게 칠 줄 아는 능력 역시 중요합니다. 바흐도 손을 놀리는 기술이 아주 뛰어났습니다. 스스로 손가락 주법을 개발하고 다른 연주자를 위해 교육용 작품집까지 만들었어요. 그 작품집의 제목이 『오르겔뷔힐라인』, 즉 오르간 소곡집인데 역시 바이마르에서 만든 겁니다.
그런데 손을 잘 쓰는 것만으로는 훌륭한 오르간 연주자라고 할 수 없

습니다. 오르간 연주만의 다양한 테크닉을 구사할 수 있어야 해요. 앞서 얘기했지만 오르간의 경우 피아노와 달리 건반 양쪽에 스톱이라는 장치가 있어요. 이 스톱을 어떻게 쓰느냐에 따라 천차만별로 소리가 달라집니다. 어떤 스톱은 누르면 건반을 칠 때 플루트 소리가 나고 어떤 스톱은 한 옥타브를 올린 소리가 나고 어떤 스톱은 윗줄 건반이 자동으로 함께 눌린다든가 하는 식이죠.

스톱의 기능을 외우는 것도 일이겠네요. 보통 스톱이 몇 개쯤 되나요?

평균 64개 정도라고 해요. 하지만 오르간, 그러니까 파이프 오르간의 경우 공산품이 아니고 필요에 맞게 만들어지는 거라 표준이랄 게 없습니다. 그래서 오르간마다 스톱 개수와 종류가 다 달라요. 자기가 연

파이프 오르간 연주대에 앉아 있는 오르간 주자

주할 오르간이 어떤 개성을 가지고 있는지 파악하는 것도 연주자의 중요한 능력이지요.

전방위 오르간 전문가

바흐는 오르간이라는 악기 자체에 해박했다고 했죠? 실제로 바이마르에서 일하던 1712년에는 오르간을 완전히 분해해서 검사한 후 직접 스톱을 몇 개 새로 설치하기도 하고, 특정한 소리가 나는 스톱을 구해달라고 교회에 요청했을 정도로 오르간이라는 기계 장치에 관심이 많았습니다.

바흐가 요즘 사람이라면 첨단 컴퓨터 기기를 다 꿰고 있는 뮤지션이 되었을 것 같아요.

이번 칸타타엔 랩을 좀 섞어볼까?

하늘의 성에
오르간이 울리면

그렇죠. 게다가 지금은 레코딩, 믹싱, 마스터링 같은 음악 생산 작업을 모두 컴퓨터로 하니 테크놀로지에 대한 이해가 음악성만큼 중요하고요. 어쨌든 바흐는 오늘날의 기술자들이 그러하듯 자기가 쓰는 도구, 즉 악기에 대한 욕심이 있었어요. 일례로 1713년에 할레라는 도시에 있는 교회에 오르간 주자로 지원한 기록이 남아 있어요. 어떤 연구자들은 바흐가 할레에 오르간 주자로 지원한 이유가 그 교회에 3단 건반과 65개의 스톱이 달린 훌륭한 오르간이 있었기 때문일 거라고 추측해요. 바흐는 전에 그 오르간을 직접 시연한 적이 있어서 얼마나 좋은 악기인지 알고 있었거든요.

그래서 이번엔 할레에 있는 교회로 옮기나요?

아뇨, 바이마르 공이 놓아주지 않아서 못 갔습니다. 바이마르 공은 대신 바흐를 연주자들의 대표인 악장에 해당하는 콘체르트마이스터라는 직책으로 승진시켰어요. 아마 바흐를 붙잡고 달래기 위해서였겠죠. 그런데 이 직책은 급조된 거였어요. 바흐가 정식으로 승진한다면 음악 감독, 즉 카펠마이스터가 돼야 맞아요. 하지만 바이마르 공은 당시 카펠마이스터였던 요한 사무엘 드레제를 교체할 생각까지는 없었어요. 게다가 후임으로 드레제의 아들이 이미 내정되어 있던 터라 이런 식의 꾀를 낸 것 같습니다.

그럼 빛 좋은 개살구였겠네요.

또 그렇다고만은 할 수 없어요. 콘체르트마이스터가 되면서 카펠마이스터였던 드레제보다 연봉을 훨씬 더 많이 받게 되었거든요. 드레제는 200플로린을 받았는데 바흐가 250플로린을 받았다고 하니 드레제보다 25퍼센트나 더 높은 연봉을 받았던 셈이죠.

훌륭한 오르간 연주자라는 건 그런 대접을 받을 만한 가치가 있었나 봐요.

맞아요. 일단 음악 자체를 해석할 수 있는 능력, 그리고 의도한 바에 따라 오르간을 자유자재로 다룰 수 있는 지식, 체력, 순발력 등 모든 능력을 종합적으로 갖춰야 했으니까요. 최고의 오르간 주자라고 평가되었던 바흐가 얼마나 대단한 사람이었는지 조금은 실감이 나실지 모르겠네요.

파사칼리아와 샤콘느라는 변주곡

바이마르에 와서부터 바흐는 혈기 넘치던 시절에 비해 확실하게 체계를 갖춘 곡들을 만들어냅니다. 예를 들어 〈파사칼리아와 푸가 c단조〉 BWV582 같은 작품을 보면 확실히 오르간 음악에 대한 이해가 깊어지기 시작했다는 걸 알 수 있어요.

혹시 파사칼리아도 캐논이나 토카타처럼 음악 장르인가요?

맞습니다. 이것도 쉽게 말해서 변주곡이에요. 변주곡 하면 모차르트의 〈작은 별 변주곡〉처럼 주제를 변주하는 걸 떠올릴 텐데, 그런 변주곡은 고전주의 시대 이후에나 나옵니다. 바로크 시대의 변주곡은 거의 베이스 변주곡이었어요.

베이스 변주곡이라고 하면 베이스를 변주하는 건가요?

그 반대예요. 앞서 설명한 고집저음 기억하나요? 베이스 부분에 고집해서 계속 나오는 음을 고집저음이라 했는데요, 이렇게 베이스에서는 같은 선율을 지속해 반복하고, 위 성부의 선율을 변주해나가는 곡을 베이스 변주곡이라고 합니다. 파사칼리아와 샤콘느가 대표적인 베이스 변주곡 장르지요. 이 둘은 출발이 달랐지만 바로크 시대에는 별 구별 없이 사용했습니다.

샤콘느는 어디선가 들어본 것 같아요.

샤콘느는 변주곡 중에서도 역사가 길어요. 셀 수 없이 많은 곡이 있습니다. 그중에서 단 하나의 샤콘느를 꼽으라고 하면 저는 바흐의 **〈바이올린 파르티타 2번 d단조〉 BWV1004**에 나오는 샤콘느를 꼽겠지만, 대중적으로 더 잘 알려진 건 아마 바흐 바로 전에 이탈리아에서 활동한 안토니오 비탈리의 〈샤콘느 g단조〉겠죠.

세상에서 제일 슬픈 음악

한때 FM 라디오에서 비탈리의 **〈샤콘느 g단조〉**를 '세상에서 제일 슬픈 음악'이라고 소개하며 자주 들려줬어요. 들으면 실제로 참 슬픕니다. 이런 슬픈 느낌은 베이스 음이 솔부터 레까지의 음정을 '솔-파-미♭-레'로 한 음씩 차례로 내려가면서 더욱더 강해져요.

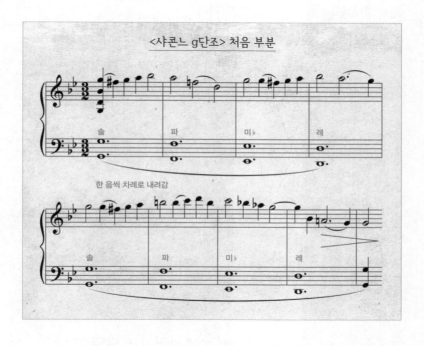

〈샤콘느 g단조〉 처음 부분

화음으로 바꿔 말하자면 으뜸화음에서 딸림화음까지 차례차례 내려가는 진행이에요. 이 진행이 샤콘느의 전형적인 패턴입니다.

어째서 그 패턴이 슬픈 감정을 불러일으키는 건가요?

특정 소리 패턴이 정해진 감정을 불러일으키도록 우리 유전자에 새겨져 있다고 뇌과학을 동원해 설명하는 학자도 있고, 문화적으로 학습된 반응이라고 주장하는 학자도 있어요. 아직 확실하게 결론이 난 이야기는 아니에요.

분명한 건 예부터 지금까지 슬픈 노래들의 베이스를 보면 이렇게 4도 음정을 한 음씩 차례로 내려가는 패턴이 많다는 거죠. 오늘날 만들어지는 대중음악에서도 마찬가지입니다.

예를 들어 엘튼 존이 부른 올드팝 〈Sorry seems to be the hardest word〉의 애절한 후렴에서도 솔부터 레까지 반음씩 하강하는 베이스 화음이 아주 인상적이랍니다.

몇백 년 동안 사람들에게 슬픔을 불러일으킨 패턴이라니 신기하네요.

맞아요. 왜 그런지 탐구해볼 만한 수수께끼인 것 같습니다.

왜 변주곡이 나오게 되었을까

원래 이야기로 돌아가자면, 베이스 변주곡은 기악음악의 발전 역사에서 중요한 의미가 있습니다. 어떻게든 악기 소리만으로 음악 작품을 만들어내려다 나온 양식이라고 할 수 있으니까요.

변주곡이 왜요?

다시 되돌아보죠. 16세기 이전, 음악은 거의 사람의 목소리만으로 채워졌습니다. 악기는 대부분 반주 역할만 했어요. 물론 예외는 있었는데, 춤곡들은 노래 없이 악기만으로 연주되기도 했지요. 그러다 시간이 지나 악기가 개량되고 성능이 점점 좋아지자 악기로만 구성된 기악음악을 원하는 수요가 생깁니다.
이때 처음으로 악기만 가지고 곡을 만들어야 했던 사람의 입장에서 한번 생각해보세요. 가사가 있으면 "예수님이 태어나셨네, 천사들도 축복하네, 오늘을 찬양하세" 하며 내용으로 곡을 구성할 수 있습니다. 그런데 가사가 없다면 어떻게 하나의 곡을 만들까요?

음… 생각해보니 막막해요. 전혀 감이 안 잡히는데요.

그래서 형식을 고안합니다. 가장 기초적으로 시도할 수 있는 형식은 반복이었지요. 다만 계속 반복하면 지루하니까 자연스레 변주가 뒤따릅니다. 꼭 샤콘느처럼 말이죠. 이렇게 변주곡은 기악음악의 가장 초기 발전 단계에서 나타난 형식이라고 할 수 있어요.

친절하면서도 '엣지' 있게

바흐의 〈**파사칼리아와 푸가 c단조**〉로 돌아가 첫 부분을 들어볼까요? 어떤 음들이 계속 반복되고 있다는 게 느껴지실 겁니다. 곡이 시작하자마자 바흐는 "이제부터 이 주제를 계속 반복할 테니까 잘 들어둬!" 라고 하듯 주제로 나오는 베이스 선율을 친절하게 먼저 들려줍니다. 이후 이 베이스 선율이 작품 전체를 통틀어 20번 나옵니다. 그 이야기는 위쪽의 변주 역시 20번 이루어진다는 뜻이에요. 연주자에 따라 다르겠지만 전체 12분이 족히 넘어가는 긴 파사칼리아입니다. 그렇게 20번의 변주가 끝나면 마지막으로 푸가 스타일의 변주가 길게 나와 곡을 절정으로 끌고 가죠.

그러다 여기서 제가 이 곡에서 가장 좋아하는 부분이 나와요. 끝날 무렵 갑자기 **나폴리6화음이라는 희한한 화음**이 등장하거든요.

약간 '어 뭐지?' 하는 느낌이 드는 부분이 있네요.

별것 아닌 것 같지만 이런 데에서 바로 작곡가의 '엣지'를 느낄 수 있어요. 예상치 못한 순간 등장하는 의외의 화음이 너무나 좋은 겁니다.

《파사칼리아와 푸가 c단조》 BWV582 처음 부분

계속 반복되는 베이스 선율

그런 화음을 넣을 수 있느냐 없느냐에 따라 작곡가의 수준이 달라집
니다. 대중음악도 듣다 보면 순간순간 소름이 쫙 끼치는, 짜릿한 코드
를 넣을 줄 아는 뮤지션이 있고, 맨날 맨숭맨숭한 코드만 쓰는 뮤지션
이 있잖아요? 같은 맥락이에요.

엉뚱한 질문이긴 한데, 나폴리에서 많이 쓴 화음이라서 나폴리6화음
인 건가요?

나폴리악파가 그 화음을 많이 사용하긴 했어요. 조금 더 설명하자면,

나폴리6화음과 이탈리아6화음, 프랑스6화음, 독일6화음 등을 묶어서 변화화음이라고 부릅니다. 보통 쓰는 화음에 플랫이나 샵을 붙여서 살짝 야릇한 효과를 내죠. 그런데 나폴리6화음 외에는 이름에 별 의미는 없습니다. 어쩌다 보니 나라 이름이 붙은 것뿐이에요.

텔레만을 만나다

바흐가 게오르크 필리프 텔레만과 알게 된 것도 바이마르에서의 일입니다. 텔레만은 죽을 때까지 바흐와 인연이 있었던 동년배 음악가로, 당대에는 바흐보다 훨씬 유명했습니다.

들어본 적 없는 것 같아요. 지금은 완전히 처지가 뒤바뀌었네요.

그렇지요. 텔레만이 역사적으로 중요한 작곡가기는 하지만 바흐의 위상에는 한참 못 미치니까요. 그런데 텔레만은 너무 많은 작품을 작곡하는 바람에 오히려 저평가된 경향이 있어요. 무려 3천 곡이 넘는 작품을 작곡했는데, 아무래도 이렇게 여러 작품을 써내다 보니 비슷비슷한 작품이 많고 종종 허술한 작품도 나와서 나머지 괜찮은 작품들까지 인정을 제대로 못 받았어요.

게오르크 필리프 텔레만

비슷비슷한 작품 3천 곡 만들 시간에 걸작 하나를 남겼어야 했는데…

텔레만이 걸작을 안 쓴 건 아니에요. 모르고 들으면 바흐가 만든 곡과 구분하기 어려운 곡도 많고요. 개성이 드러나는 작품도 많이 썼어요. 〈**타펠무지크**〉란 제목으로 나온 관현악 모음곡이 좋은 예죠.

처음 들어봐요. 어떤 작품인가요?

이 모음곡은 바흐의 〈브란덴부르크 협주곡〉처럼 다양한 편성의 기악 곡으로 구성되어 있습니다. 전체는 세 파트로 나뉘는데, 한 파트마다 여섯 곡으로 이루어져 있어요. 보통 한 곡당 4악장이지만 각 파트의 처음에 나오는 서곡은 7악장이나 돼요. 그 시대 관현악 양식을 다 모아놨다고 할 수 있는 아주 큰 규모의 작품입니다.

그런데 텔레만만 타펠무지크를 만든 건 아닙니다. 독일어로 타펠이 테이블, 무지크가 음악이라는 뜻이에요. 즉 타펠무지크라고 하면 귀족

〈타펠무지크〉 1집의 구성

1집	서곡	7악장	플루트(2), 현악기, 콘티누오
	4중주	4악장	플루트, 오보에, 바이올린, 콘티누오
	협주곡	4악장	플루트, 바이올린, 첼로, 현악기, 콘티누오
	트리오 소나타	4악장	바이올린(2), 콘티누오
	플루트 소나타	4악장	플루트, 콘티누오
	마무리	1악장	플루트(2), 바이올린(2), 현악기, 콘티누오

들이 식사하는 자리에서 듣는 음악 작품을 뜻합니다.

아하, 배경음악인 거네요.

텔레만의 〈타펠무지크〉를 들어보면 정말 소화가 잘될 것만 같아요. 지나치게 감미로워서 거슬리는 것도 아니고, 부담스럽게 비극적이지도 않아요. 그러면서 내용도 탄탄하고 구성이 치밀한 훌륭한 작품이죠.

풍운의 음악가 비발디

텔레만은 계속 등장할 예정이라 잠깐 소개드린 건데요, 사실 바이마르에서 바흐에게 가장 큰 영향을 주었던 음악가를 한 명만 꼽는다면 텔레만보다는 안토니오 비발디입니다.

비발디라면 〈사계〉를 지은 사람 아닌가요?

네, 바로 그 비발디입니다. 바흐보다 7년 먼저 태어나

안토니오 비발디의 초상, 18세기
베네치아 산 마르코 성당의 바이올린 연주자였던 아버지에게 바이올린과 기본적인 작곡을 배웠다. 오늘날에는 〈사계〉를 비롯한 기악음악이 유명하지만 생전에 오페라 작곡가로 이름이 널리 알려져 있었다. 붉은 머리였기 때문에 '붉은 머리의 사제'라는 별명으로도 불렸다.

주로 베네치아에서 활동했던 음악가예요. 정식 서품까지 받은 가톨릭 사제였지만 천식이 심해 미사를 집전하는 신부가 되지 못했어요. 대신 고아들을 위한 자선병원의 부설 여학교에서 음악 선생으로 일했습니다. 이곳이 워낙 전통 있는 음악 학교라 학생들의 실력이 어지간한 악단에 비할 정도로 출중했다고 합니다.

사제에서 음악 선생님이라니 비발디의 인생도 급변했네요?

교회에서 근무하지 않았을 뿐이지 신분은 여전히 사제였어요. 당시에는 음악가와 사제의 직업을 병행하는 경우가 흔했습니다. 이참에 잠시 베네치아에 있는 유명한 성당을 보고 갈까요?

음악이 흐르는 물 위의 도시

베네치아로 말할 것 같으면 중세부터 르네상스까지, 부유하고 자유롭기로는 그 어디에도 뒤지지 않는 곳이었어요. 서양문화 전반에 엄청난 영향력을 행사했던 선진적인 문화도시기도 했고요.

베네치아의 최고 전성기는 무역이 가장 활발했던 15세기인데, 이때 워낙 자본이 많이 흘러들어 와서 건축을 포함한 여러 분야의 예술이 폭발적으로 발전했습니다. 음악 같은 경우는 그 이후인 16~17세기에 크게 발전했고요.

하늘에서 본 베네치아의 모습
아드리아해의 북서쪽 끝에 자리한 베네치아는 갯벌을 매립해 만들어진 섬에 건설된 해상 도시로, 118개 섬이 수많은 다리와 운하로 연결되어 있다.

음악의 전성기가 늦는 건 왜 그런가요?

사실 음악 문화는 힘이 세고 돈이 많다고 바로 발전하는 게 아닙니다. 다른 예술 장르보다 추상적이라 변화가 있어도 즉각 드러나지 않고요. 물론 금전적으로 여유가 있으면 외국에서 최고의 음악가들을 불러다 연주를 시킬 수 있겠지만, 온전히 그 문화를 자기 걸로 소화하려면 시간이 필요해요. 좋은 음악을 만들고 누리려면 사람을 키워야 합니다.

그래서 시간 차가 나는 거군요.

한창 베네치아가 돈을 많이 끌어모으던 15세기에 음악을 잘하는 사람들은 플랑드르에 있었어요. 그때 플랑드르의 작곡가 몇몇이 처우가 좋은 일자리를 얻어 베네치아까지 옵니다. 이들이 지역 음악가들에게 첨단 음악을 전수해주면서 베네치아의 음악이 발전하기 시작합니다. 그렇게 베네치아악파가 만들어지고 베네치아의 음악 문화는 그야말로 세계 최고 수준을 찍게 되죠.
오른쪽 사진의 건물이 베네치아의 주 교회 산 마르코 성당입니다. 예수의 제자인 성 마르코의 유해를 모시기 위해 지은 교회인데 1063년에 지금의 모습으로 완공되었다고 합니다.

유럽의 교회 중에서도 손꼽히게 화려하고 큰 것 같아요.

맞아요. 그 규모가 건축뿐 아니라 음악이라는 관점에서도 상당히 중요하지요. 산 마르코 성당 내부는 아주 널따랗습니다. 공간이 넓다 보니 그 공간에 소리를 제대로 채우기 위해 음악가들이 최대 네 군데로 흩어졌어요. 합창단이 교회 중앙 제대 양쪽에, 경우에 따라 위층에도 있었죠. 덕분에 신도들에게 음악 소리가 예전보다 우렁차고 입체적으로 들렸을 거예요.

스피커 하나로 음악을 듣다가 스피커 네 개를 설치해서 서라운드 시스템으로 음악을 듣게 됐네요.

그런 셈이죠. 건물도 이토록 화려한데, 천장과 바닥에서 모두 합창단의 노래가 들려오고 오르간 소리는 벽을 크게 울렸을 테니 얼마나 가슴 벅찼겠어요? 환상적인 경험이었을 겁니다.

산 마르코 성당

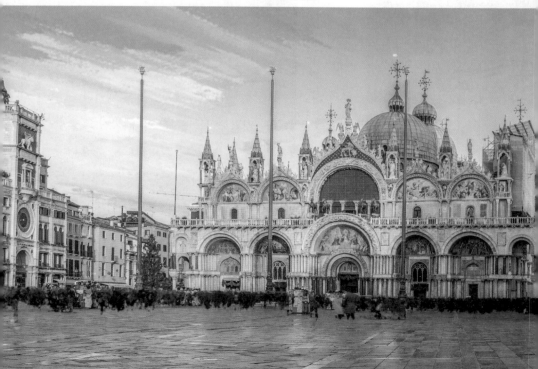

성가대석의 위치

중앙 제대

(왼쪽)산 마르코 성당의 내부
(오른쪽)성가대석의 위치

정상에서 나락으로 떨어지다

비발디는 이렇게 음악의 최신 유행을 선도했던 베네치아에서 태어나 평생을 한곳에서만 활동했지만 다른 이탈리아 지역과 독일에까지 그 명성을 떨쳤습니다. 나중엔 협주곡뿐 아니라 오페라 작곡가로도 유명 해져서 돈을 많이 벌었어요. 하지만 말년에는 사제 신분에 적절하지 않은 염문설이 퍼지면서 인기가 폭락했지요. 많던 재산도 다 탕진해 빈에서 사망했을 때에는 결국 극빈자 장례를 치렀다고 하네요.

대체 그 와중에 언제 바흐를 만나 음악을 가르쳐주었는데요?

바흐가 직접 비발디에게 교육을 받았던 건 아닙니다. 운 좋게 비발디의 악보를 구해 독학으로 익혔어요. 비발디가 협주곡에 남긴 영향은 누구도 따라갈 수 없을 정도로 결정적이었으니, 남보다 먼저 그 선진 협주곡을 배울 수 있었던 건 행운이었죠.

협주곡에 3악장 구조를 정착시킨 사람이 바로 비발디예요. 처음 도입한 사람은 토마소 알비노니라는 작곡가지만, 유행시키지까진 못했습니다. 비발디가 자기의 거의 모든 협주곡을 빠른 악장, 느린 악장, 빠른 악장이라는 대조적인 세 악장으로 만들면서부터 모든 협주곡이 그 구조를 따르게 돼요. 이후 300년 넘게 애용될 협주곡의 표준형을 비발디가 일찌감치 확립한 거예요.

그럼 비발디 전에는 협주곡의 구조가 어땠나요?

그 전에는 정해진 규칙이 없었어요. 대비되는 여러 악기가 함께 협력해서 연주하는 음악이면 협주곡이라고 불렀습니다. 그러니까 지금처럼 독주자와 오케스트라가 연주하는 음악만 협주곡이라고 했던 게 아니에요. 18세기 초반에도 독주자 없이 오케스트라만 내내 나오는 작품까지 협주곡에 넣기도 했어요. 독주악기가 꼭 하나가 아니라 여럿 나오는 작품도 있었고요. 독주악기가 하나면 솔로 협주곡, 여럿이면 합주 협주곡 또는 콘체르토 그로소라고 했죠.

비발디를 필사하는 바흐

그런데 비발디 협주곡의 진정한 가치는 형식에 있다기보다 풍부하고 다양한 표현에 있어요. 〈사계〉를 들었으면 알겠지만, 비발디의 협주곡은 선율이 상큼하고 리듬이 활기차요. 독주악기와 오케스트라가 단순히 선율을 주고받는 걸 넘어 흥미진진하게 극적인 긴장을 이어갑니다. 지루할 틈이 없어요. 분명 비발디 자신이 바이올린을 잘 다루는 음악가라서 악기의 색채와 뉘앙스를 효과적으로 활용할 수 있었던 것 같습니다.

악보가 매우 귀했던 시대였다면서요. 바흐가 어떻게 비발디의 악보를 구한 거예요?

그건 전적으로 요한 고트프리트 발터라는 음악가 덕분입니다. 이 사람은 바흐의 사촌으로 추정되는데요, 바이마르의 군주인 요한 에른스트 공에게 음악을 가르쳤고 이탈리아 협주곡에 관심이 많아 부지런히 악보를 구해다 바이마르 궁에 모아놓았었어요.

덕분에 바흐는 비발디뿐 아니라 지롤라모 프레스코발디, 아르칸젤로 코렐리, 주세페 토렐리, 토마소 알비노니, 알레산드로 마르첼로 등 쟁쟁한 이탈리아 작곡가들의 악보를 필사하며 공부할 수 있었습니다. 그래서 예를 들어 바흐가 작곡한 〈토카타, 아다지오, 푸가 C장조〉 BWV564 같은 곡을 들어보면, 특히 **아다지오 악장** 같은 데에서 이탈리아 협주곡의 영향을 받았다는 게 진하게 드러납니다.

어떻게 만나지도 않은 음악가의 영향을 이토록 크게 받을 수 있었을 까요?

그만큼 바흐가 엄청나게 열심히 비발디를 공부했기 때문이죠. 그러고 보니 바흐는 군주인 요한 에른스트 공의 의뢰를 받아 비발디의 협주 곡 중 가장 훌륭하다고 평가되는 〈화성의 영감〉 Op.3의 다섯 곡을 포 함해 아홉 개 협주곡을 하프시코드용으로 편곡하기까지 했습니다. 이 정도면 비발디의 작곡 방식을 샅샅이 파헤쳐 확실하게 자기 걸로 만 들었다고 봐도 될 겁니다.

사실 비발디는 평생 선진 음악 문화의 중심에 있었던 사람이고 바흐 는 생전에는 변방에서 벗어나지 못했던 사람입니다. 하지만 선진 음악 을 배우고자 하는 바흐의 열망이 그 간극을 뛰어넘은 거예요. 인터넷 은 고사하고 우편 제도도 없었던 그 시대에 말이에요.

정말 노력하는 사람이네요, 바흐는.

그렇죠? 이때 비발디의 협주곡으로부터 협주곡 양식의 가능성과 풍 부하고 유연한 화성의 세계를 접했기에 바흐는 그걸 평생의 자산으로 삼아 이후의 작품에 반영할 수 있었습니다.

작자 미상의 소네트와 〈사계〉

솔직히 비발디라고 하면 〈사계〉밖에 모르겠어요.

그렇다면 〈화성과 창의의 시험〉이라는 제목 역시 들어본 적 없겠지요?

처음 들어봅니다. 무슨 논문 제목 같은데요?

조금 딱딱하죠? 〈화성과 창의의 시험〉은 12개 바이올린 협주곡을 묶은 건데요, 그중 첫 네 곡이 바로 〈사계〉입니다. 봄, 여름, 가을, 겨울 순서지요. 이렇게 좀 거창하게 추상적인 제목을 붙이는 게 당시 유행이었나 봐요. 이보다 앞서 출판된 협주곡 모음에도 〈화성의 영감〉, 〈색다름〉 같은 제목을 붙였거든요.

어려운 원래 제목 대신 이런 친숙한 제목이 붙은 이유는 비발디가 이 곡을 '사계'라는 제목의 소네트에 기초해 만들었기 때문입니다. 소네트의 지은이가 알려져 있지 않아 비발디의 자작시라는 주장도 있죠. 예를 들어 〈봄〉의 1악장에 해당하는 소네트는 다음과 같아요. "드디어 봄이 왔다. 새들은 즐거운 노래로 봄을 맞는구나. 미풍은 살랑이고 샘물은 졸졸 흘러간다. 천둥과 번개가 파란 하늘을 덮어버리지만, 폭풍우가 가라앉은 후 새들은 다시 아름다운 노래를 부른다". 음악을 마치 이 시의 구절을 그대로 옮겨놓은 것처럼 만들어놨어요.

〈사계〉가 시를 묘사한 작품인 줄은 몰랐네요.

잠시 〈봄〉 1악장만 살펴볼까요? 이 1악장만 잘 봐도 바로크 시대의 다른 협주곡을 듣는 데 큰 도움이 됩니다. 먼저 비발디가 정착시킨 바로크 협주곡의 일반적인 구성이 뭔지 구체적으로 알려드릴게요.

바로크 협주곡이란

앞서 바로크 시대 협주곡이 3악장 구조라고 말씀드렸죠? 첫 악장은 빠르고 두 번째 악장은 느린데 대개 이 느린 악장에서 조성이 바뀌어요. 그렇다고 아주 관계없는 조성으로 바뀌는 건 아니에요. 보통 1악장과 친척 관계인 조로 바뀝니다. 예를 들어 1악장이 C장조이면 2악장은 a단조나 G장조 또는 F장조가 되기 마련이에요. 이 조들은 원래 조와 구성 음이 많이 다르지 않기 때문에 관계조라 부릅니다.

아무튼 이렇게 1악장에서 빠르기와 조성을 바꾼 2악장이 지나면 3악장은 다시 1악장의 성격으로 돌아옵니다. 빠르기도 1악장처럼 빠르고 조성도 1악장의 조로 돌아오죠. 또 1악장처럼 리토르넬로 형식이고요.

바로크 시대 협주곡의 구성

1악장	리토르넬로 형식	빠름	으뜸조
2악장	…	느림	관계조
3악장	리토르넬로 형식	빠름	으뜸조

리토르넬로는 무슨 뜻인가요?

이탈리아어로 후렴이란 뜻이에요. 가요에서도 한 절이 끝날 때마다 반복해서 나오는 부분을 후렴이라고 부르니 익숙하죠? 리토르넬로 형식이란 그런 후렴이 등장하는 형식을 말합니다.

리토르넬로 형식의 구조

주제 (후렴)	…	솔로	…	주제 (후렴)	…	솔로	…	주제 (후렴)

이게 다인가요? 그냥 후렴과 솔로가 교대로 나온다는 거네요?

맞아요. 여러 개의 솔로 사이사이에 오케스트라가 후렴을 연주하는 구성입니다. 바로 이 후렴이 곧 주제예요. 이렇게 후렴을 여러 차례 반복해서 연주하니까 자연히 기억에 가장 강하게 남지요.

비발디는 협주곡이라는 양식을 능숙하게 다뤘습니다. 구조는 똑같은데 그 안에 담는 재료만 바꿔서 무려 500개가 넘는 협주곡을 작곡했어요. 그중 솔로 협주곡이 350개로 가장 많습니다.

'드디어 봄이 왔다'

이제 **〈봄〉의 1악장 주제**를 들어볼까요? 소네트의 첫 행 중 '드디어 봄이 왔다'를 표현하는 부분입니다. 어떤가요, 봄이 온 느낌인가요?

〈봄〉 1악장의 첫 소절

미 솔#솔#솔#파#미시 시라 솔#솔#솔#파#미 시 시라 솔# 라시 라솔 파#레#시

그다음 소절인 **'새들은 즐거운 노래로 봄을 맞는구나'** 부분을 보죠.
새들이 지저귀는 소리를 연상할 수 있나요?

앞서 들었던 부분과 달리 오케스트라 연주가 빠져 있는데, 이런 부분
을 솔로라고 합니다. 바로크 시대에는 솔로 부분에 종종 즉흥 연주가
들어가곤 했어요. 이 솔로가 끝나면 앞서 나왔던 후렴이 또 다시 나
옵니다.

후렴은 오케스트라까지 모두 힘차게 연주하니 솔로와 잘 구별되죠.
물론 이때의 오케스트라 규모는 겨우 열다섯 명 정도라 압도하는 느
낌을 주지는 않습니다.

정말 적네요. 요즘 오케스트라는 쉽게 백 명을 넘는 것 같던데요.

그렇죠. 이렇게 솔로와 후렴을 주고받는 구조가 계속 반복됩니다. 즉 다음에는 '미풍은 살랑이고 샘물은 졸졸 흘러간다'에 해당하는 솔로가 나오고 다시 후렴이 그걸 받아주고, '천둥과 번개가 파란 하늘을 덮어버리지만'에 해당하는 솔로가 나오고 다시 후렴이 받아주고… 이제 이후의 전개는 예상 가능하죠? '폭풍우가 가라앉은 후 새들이' 나오고, 다시 후렴, 마지막으로 곡을 끝내기 전 잠시 솔로가 나왔다가 다 함께 피날레를 하면서 끝이 납니다.

음악으로 시를 그대로 표현해내다니 신기해요…. 역시 알아야 들리는 것 같습니다.

음악의 본질을 듣기 위해

그런데 죄송하지만 시를 먼저 읽었기 때문에 그렇게 들리는 겁니다. '드디어 봄이 왔다'는 문장에 대체 어떤 음악이 1대1로 대응할 수 있겠어요? 아까 새소리를 닮았다고 말씀드린 연주 역시 이미 새소리라고

생각하고 들어서 쉽게 연상할 수 있었던 거예요. 일종의 선입관이지요. 사실 우리 강의에서 가장 중요한 건 비발디의 〈봄〉에서 어떤 부분이 새소리를 묘사했다는 지식 같은 게 아닙니다.

그럼 몰라도 된다는 말씀인가요?

당연히 그런 지식이 음악에 흥미를 갖게 하고 핵심에 빠르게 다가가도록 도움을 줄 수 있지요. 하지만 〈봄〉이라는 곡의 근본적인 가치가 새소리를 잘 묘사하는 데에 있을까요? 한번 생각해보세요. 새소리를 듣고 싶으면 새소리를 들으면 되고, 시를 감상하고 싶으면 시를 읽으면 되겠죠. 물론 음악으로 시나 새소리를 모방하는 걸 듣는 재미가 없다는 이야긴 아니에요. 단지 그게 핵심이 아니라는 말입니다.
저는 이 곡이 시 없이도 사람들에게 환희와 즐거움을 불러일으키기에 이만큼 사랑받고 중요하게 여겨진다고 생각해요. 그리고 우리가 이해하고 싶은 건 바로 음악의 그 본질적인 부분입니다.

뭔가 알 듯 말 듯 해요. 듣는 게 가장 중요하다는 건가요?

맞아요. 이왕이면 음악 그 자체를 제대로 듣자는 거죠. 음악이 새소리를 감쪽같이 묘사하는 즐거움을 줄 수는 있겠지만, 그건 있으면 좋고 없어도 좋은 부수적인 즐거움이에요. 음악의 본질에서 오는 즐거움이라고 하긴 어렵습니다.

대체 본질이 뭔가요?

일단 음악의 재료들, 즉 리듬, 화성, 선율 등을 먼저 꼽을 수 있습니다. 형식 역시 빼놓을 수 없겠죠? 가사가 없는 기악음악 같은 경우 음악을 듣는다는 건 형식을 따라가는 것과 같아요. 무엇이 어떤 식으로 반복되는지가 핵심입니다.

가사가 없는 것과 형식이 무슨 상관이에요?

변주곡에서 반복을 왜 하게 되는지 이야기한 걸 떠올려보세요. 기악음악이란 악기 소리만으로 뭔가 전달하려는 음악이에요. 그 뭔가란

도대체 뭐가 좋단 거지…

음악가가 가진 어떤 아이디어일 테고요.

하지만 악기 소리가 담긴 틀이 어떤 모양인지 모르면 작품이 전달하려고 했던 아이디어에 접근하기조차 쉽지 않습니다. 감흥을 느끼는 건 더더욱 불가능하고요. 그런 일이 반복되면 내내 어리둥절하게 길을 헤매다가 '역시 클래식은 잘 모르겠어' 하고 떠나게 되기 마련이죠. 정말 안타깝고 아까운 일입니다.

반면, 음악의 형식이 어떤지 알면 지금 내가 어떤 위치에 있는지 길을 잃지 않을 가능성이 커요. 그렇게 찬찬히 알아가며 듣다 보면 언젠가는 그 음악이 궁극적으로 우리에게 보여주고 싶었던 풍경에 이를 수 있지 않겠어요?

정말 그랬으면 좋겠네요.

새로운 세속 칸타타의 세계

비발디를 소개하다가 이야기가 길어졌네요. 다시 바흐로 돌아가 봅시다. 바흐가 콘체르트마이스터로 임명되었다고 말씀드렸는데, 급조된 직책이긴 했지만 임금이 올랐고 업무 내용에도 변화가 있었습니다.

하긴, 그냥 임금만 올려주는 건 이상하니까요.

이제 바흐에겐 정기적으로 칸타타를 작곡해야 하는 의무가 생겼어요. 그로 인해 바이마르에서 수많은 칸타타가 만들어졌죠. 바흐가 오르간

주자로서의 정체성보다 작곡가로서의 정체성을 우선하게 된 것도 콘체르트마이스터가 되고 나서부터입니다.

콘체르트마이스터가 된 후에는 교회에서 쓸 칸타타뿐 아니라 궁정에서 연주되는 세속 칸타타도 만들었습니다. 그중에서 **〈신나는 사냥은 나의 즐거움이라〉** BWV208가 유명한데 여기서 아홉 번째로 나오는 아리아 **'양들은 평안히 풀을 뜯고'**는 들어봤을 수도 있어요.

제목의 느낌처럼 멜로디가 참 아름답고 평화롭네요.

〈신나는 사냥은 나의 즐거움이라〉 BWV208의 구성

| 1 | → | 2 | → | 3 | → | 4 | → | 5 | → | 6 | → | 7 | → | 8 |
| 레치타티보 | | 아리아 | | 레치타티보 | | 아리아 | | 레치타티보 | | 레치타티보 | | 아리아 | | 레치타티보 |

| 9 | → | 10 | → | 11 | → | 12 | → | 13 | → | 14 | → | 15 |
| 아리아 | | 레치타티보 | | 합창 | | 이중창 | | 아리아 | | 아리아 | | 합창 |

그런 반면 소프라노는 기교가 아주 뛰어나고요. 특히 후반부에서 앞부분을 반복할 때 기교를 많이 뽐냅니다. 혹시 다카포라는 용어를 들어봤나요?

어디선가 들어본 것 같아요.

아마 음악 시간에 배웠을 거예요. 이탈리아어로 '처음부터'라는 뜻인데 악보에는 D.C.라고 줄여서 표시합니다. 이 표시가 나오면 곡 처음으로 돌아가서 연주하면 돼요.

다카포 아리아는 첫 부분을 반복하는 아리아입니다. A 부분을 부르고 B 부분을 부른 다음에 다카포 지시에 따라 다시 A 부분을 부르는 A-B-A 구조죠. 그런데 성악가들이 처음 A 부분을 부를 때는 악보대로 점잖게 부르지만 두 번째로 부를 때는 여러 기교를 넣어 맘껏 기량을 뽐내곤 했어요. 이렇게 화려한 기교를 들을 수 있는 다카포 아리아는 큰 인기를 끌어 바로크 시대 표준 아리아 형식으로 자리 잡습니다.

이 칸타타는 앞에서 봤던 칸타타보다 곡 개수가 많아 보이는데 세속 칸타타라 그런 건가요?

아닙니다. 기본적으로 칸타타의 규모는 17세기에 처음 등장한 이후 점점 커졌어요. 원래는 사적인 모임에서 즐기기 알맞도록 레치타티보와 아리아가 몇 번 교대로 반복되는 정도였습니다. 그러다 점차 오페라의 느낌이 들 정도로 덩치가 커져요. 참고로 이 칸타타의 발전에는 알레산드로 스카를라티라는 이탈리아 작곡가가 큰 기여를 합니다. 무려 600개가 넘는 칸타타를 작곡했지요.

알레산드로 스카를라티의 초상, 18세기

'왕의 연주자'와의 대결

바흐가 서른 살이 되던 1716년, 바이마르의 카펠마이스터였던 드레제가 고령으로 사망합니다. 그리고 그 카펠마이스터 자리는 내정되어 있던 드레제의 아들이 차지했어요. 바흐가 바이마르에서 승진할 가능성은 완전히 사라져버립니다. 이때부터 바흐는 오매불망 바이마르를 떠날 기회만을 노리고 있었을 거예요. 이 시기엔 바흐의 명성이 올라 여기저기에서 바흐를 눈독 들이기도 했고요.

정말요? 얼마나 명성이 높아졌는데요?

유명한 일화가 하나 있어요. 이즈음 작센 공국의 수도, 드레스덴의 콘체르트마이스터가 바흐를 불러서 루이 마르샹이라는 잘나가던 오르간 연주자와의 대결을 주선했습니다. 마르샹이란 연주자는 프랑스 왕궁에 소속되어 '왕의 연주자'라는 직함을 달고 있었던 당대 스타였어요. 거만하고 괴팍한 성격으로도 유명했지요. 사실 당시 프랑스 궁정이라고 하면 바이마르나 드레스덴 궁정과 비교할 차원이 아닙니다. 거대 중앙집권 통일 국가의 왕실이었으니까요.

그래도 우리의 바흐가 이겼겠죠.

아뇨, 아예 대결 자체가 무산되었습니다. 부끄럽게도 마르샹이 경연 날 새벽에 마차를 타고 도망가버렸거든요.

(위)드레스덴 도시 풍경
(아래)드레스덴 츠빙거 궁전
드레스덴은 독일 작센 지역의 대표적인 도시로,
아름다운 건축물과 예술 작품으로 가득해 '독일의
피렌체'라는 별명으로도 불린다. 특히 드레스덴의
츠빙거 궁전은 바로크 양식의 진수를 보여준다.

냉정하게 마르샹의 입장에서 생각하면 이겨봐야 본전이고 혹시 지면 대망신이니 굳이 결투에 응할 이유가 없긴 합니다. 일이 그렇게 되어 불쌍해진 건 바흐지요. 이기면 1년 치 연봉에 해당하는 상금을 주겠다고 해서 드레스덴까지 간 건데, 대결은 이뤄지지도 않고 괜히 자기 돈 써가면서 3개월씩이나 드레스덴에 머무른 꼴이 된 겁니다.

그래도 이 사건이 화제는 되었어요. 1739년 요한 아브라함 비른바움이

라는 독일의 학자 겸 평론가는 이 사건을 "독일의 심오함과 프랑스의 천박성의 대결"이라면서, "바흐는 독일인들의 명예까지 완벽하게 지켜냈다"고 평했습니다. 물론 프랑스에는 그런 기록이 없지만요.

어쨌든 바흐는 허탈했겠네요.

터덜터덜 바이마르로 돌아왔죠. 그런데 뜻밖에도 좋은 소식이 기다리고 있었습니다. 가까운 쾨텐 공국의 레오폴트 공이 카펠마이스터 자리를 제안해왔거든요.

휴, 다행이에요. 좋은 일도 하나쯤 있어야죠.

그런데 또다시 바이마르 공이 바흐의 사임을 받아주지 않았어요. 궁정음악가는 신하의 신분으로 군주가 허락하지 않으면 거취를 옮길 수 없었습니다. 바흐는 쾨텐으로 갈 수 없을까 봐 초조했을 거예요.

아니, 바이마르 공은 바흐가 예전에 오르간이 좋은 교회에 이직하고 싶다고 했을 때도 붙잡지 않았나요? 바흐도 더 이상 물러설 수만은 없었겠네요.

맞아요. 바흐도 이번에는 꽤 강경하게 자신을 놓아달라고 주장했어요. 그러다 감옥에 4주 동안 감금되기까지 해요. 그럼에도 바흐가 고집을 꺾지 않자 결국 바이마르 공은 사임을 받아들입니다.

바흐는 그렇게 계약서에 사인을 하고 몇 달이 지난 후에야 쾨텐으로 떠날 수 있었습니다. 실은 바흐의 가족들은 바이마르 공의 허가도 받지 않고 이미 쾨텐으로 이주를 마친 후였죠.

바흐는 오르간 주자이자 실내악단의 단원으로 바이마르 궁정에 입성한다. 바이마르 공은 오르간에 정통하면서도 작곡 능력이 뛰어났던 바흐를 콘체르트마이스터로 임명한다. 이미 높은 위치에 올랐음에도 바흐는 거장들의 음악을 익히는 노력을 거듭했다.

오르간 주자 **바흐**	바이마르 궁전에 딸린 예배당 하늘의 성에서 오르간을 연주하게 됨. 바흐는 오르간이라는 기계 자체에 관심이 많았음. 할레의 교회 오르간 주자로 지원했지만 바이마르 공이 놓아주지 않음. 대신 악장에 해당하는 콘체르트마이스터로 승진시켜줌.
바흐의 **변주곡**	《파사칼리아와 푸가 c단조》 BWV582 파사칼리아는 베이스 변주곡의 대표적인 장르 중 하나. 곡이 끝날 즈음 나폴리6화음이 등장해 색다른 분위기를 연출함. **베이스 변주곡** 베이스에서 고집저음을 반복하고 위 성부만 변주하는 곡. 참고 나폴리6화음이란 나폴리악파가 많이 사용했던 변화화음을 뜻함. **샤콘느** 대표적인 베이스 변주곡 장르 중 하나. 바로크 시대에는 파사칼리아와 큰 구분 없이 사용됨. 보통 으뜸화음에서 딸림화음까지 차례대로 내려가며 진행됨. 예 비탈리의 《샤콘느 g단조》
텔레만과 **비발디,** **바흐에게** **영향을 주다**	게오르크 필리프 텔레만 죽을 때까지 바흐와 인연이 있었던 동년배 음악가. 3천 곡이 넘는 작품을 남겼으며 《타펠무지크》로 유명함. ⋯▸ 《타펠무지크》는 귀족들이 식사하는 자리에서 듣는 음악이라는 뜻. 관현악으로 구성되어 있음. **안토니오 비발디** 바이마르에서 바흐에게 가장 큰 영향을 준 음악가. 바흐는 비발디의 악보를 구해 독학으로 선진 협주곡을 익혔음. 《사계》로 유명함. 참고 비발디 전에는 여러 대비되는 악기가 협력해서 연주하는 음악을 협주곡이라고 불렀음. 비발디가 협주곡에 3악장 구조를 정착시킴.

1악장	2악장	3악장
빠름	느림	빠름

자유와 가능성의 나날 속에서

당시 많은 음악가들처럼 바흐 역시 교회에서 쓸 음악을 만들면서 많은 시간을 보냈다.
보람찼지만 의무로 가득해 쉴 틈 없는 시기,
바흐에게 짧지만 달콤한 휴식이 찾아온다.
음악을 사랑했던 새로운 군주의 가호 아래
악기와 음악의 가능성을 자유롭게 실험하며
바흐는 이 꿈같은 시기가 영원히 지속되기를 염원한다.

사실 우리에게 중요한 것들은
모두 아주 소박한 것들입니다.

- 버트런드 러셀

03

꿈처럼 편안하던 시절

#기악 독주곡 #카잘스 #소나타의 발전 #트럼펫

쾨텐은 안할트-쾨텐 공국이라는 작은 나라의 수도였습니다. 수도라지만 여기도 조그마한 동네였어요. 당시 쾨텐의 인구가 3천 명밖에 안되었고, 안할트-쾨텐 공국의 전체 인구라 봐야 1만 명에 불과했습니다. 아래 사진은 오늘날 쾨텐의 모습이에요.

지금도 그렇게 크지 않아 보이는데요?

오늘날의 쾨텐

쾨텐의 위치

그렇죠. 이 작은 공국은 하르츠산맥의 기슭에서부터 엘베강 사이에
펼쳐진 널따란 평야에 자리합니다. 주민 대다수는 도시 근교에 펼쳐
져 있는 농지를 경작해 먹고살았고요. 주변에 이름난 큰 도시가 있는
것도 아니었어요. 누군가에게는 분명 지루하고 답답한, 고립감이 들
만한 시골 마을 같았을 거예요.

바흐는 시골만 골라 다니는 것 같아요.

일부러 그런 건 아니지만 이 시기 독일 지역이 다 작은 나라들로 조각난 상황이었으니 좋은 선택지가 딱히 없었어요.

유일하게 남은 아주 작은 궁전

제가 독일 여행을 갔을 때 궁금해서 쾨텐에 들러본 적이 있었습니다. 난생처음 왔으니 궁전을 돌아보는 데 두 시간은 걸리겠지 싶었는데, 너무 규모가 작아서 아무리 꼼꼼히 봐도 한 시간을 채 있지 못하겠더라고요.

그래도 바흐가 일하던 궁전 중에서 오늘날까지 남아 있는 곳은 여기뿐이라 나름대로 감회가 있었어요. 앞서 일했던 바이마르 궁전 같은 경우 2차 세계대전 때 완전히 폭파됐으니까요. 이 궁전도 한쪽 날개는 사라졌지만 사진에 보이는 남쪽 날개만큼은 그대로 남았습니다.

쾨텐 궁전의 남쪽 날개
16세기경 건축된 쾨텐 궁전은 이탈리아의 건축 양식을 차용해 드레스덴의 궁전을 연상시키기도 한다. 오늘날 박물관으로 사용되고 있으며, 1층에는 바흐 기념관이 있어 바흐가 쾨텐에 머물던 당시 궁정의 생활상을 엿볼 수 있다.

그래도 궁전인데 웅장해 보이지 않네요. 유명한 관광지는 아닌가 봐요.

제가 가니 그제야 궁전 내부로 들어가는 문을 열어주더라고요. 그걸 봐서는 관광객이 많은 곳은 아닌 것 같았어요. 결국 이 궁전을 다 돌아보고 떠날 때까지 저 말고 다른 방문객이라고는 한 명도 보지 못했습니다.

음악을 사랑한 젊은 군주

바흐가 쾨텐에 취직했을 무렵 이 궁전의 주인은 레오폴트 공이었습니다. 결혼도 하지 않은 스물세 살의 젊은 군주였지요. 열 살이라는 어린 나이에 아버지가 세상을 떠나 뒤를 잇긴 했지만 스물한 살 때까지는 어머니가 섭정했고, 그 섭정 기간에 레오폴트 공은 해외에서 주로 유학을 겸한 여행을 다녔습니다. 그러고 나서 막 돌아와 통치를 시작한 즈음이었죠.

그렇게나 오랫동안 여행을 다녀왔다고요?

많은 도시를 다녀왔으니까요. 먼저 베를린에서 공부를 마치고 네덜란드의 헤이그와 암스테르담에 갔다가 영국, 독일, 프랑스를 횡단해 베네치아를 찍은 후 로마에서 3개월 동안 체류해요. 그다음 피렌체에 들렀다가, 다시 베네치아, 빈, 프랑스, 드레스덴, 라이프치히를 거쳐 1713년이 되어서야 쾨텐으로 돌아옵니다.

부럽네요. 정말 팔자 좋은 인생이에요….

특별히 레오폴트 공만 이런 유람을 즐겼던 건 아닙니다. 17세기 중반
부터 19세기 초반까지 유럽의 고위 귀족들 사이에서는 자식들을 유
럽 순회 여행 보내는 풍습이 있었어요. 그랜드 투어라고 하는데, 문자
그대로 거대한 여행을 뜻합니다. 짧게는 몇 달부터 길게는 몇 년까지,
가이드 겸 가정교사를 대동하고 유럽의 대도시들을 거친 후 마지막
에는 로마와 베네치아에서 머물다 오는 여행이죠. 유럽의 엘리트들은
몇 세대에 걸쳐 경험한 이 그랜드 투어를 통해 이탈리아에서 발생한
르네상스 문화를 영혼 깊이 받아들이게 됩니다.

아무튼 그랜드 투어를 다녀온 레오폴트 공이 정식
으로 안할트-쾨텐 공국을 통치하기 시작한 게
1715년이에요. 그런데 통치는 만만치 않았어
요. 아무리 농지로 둘러싸인 작은
도시라도 권력의 중심
부는 평화로울 수만
은 없었습니다. 레오
폴트 공이 다스리던
시절에도 형제끼리 권
력 다툼이 있었고 내부에
서는 종교 갈등도 일어났어요.

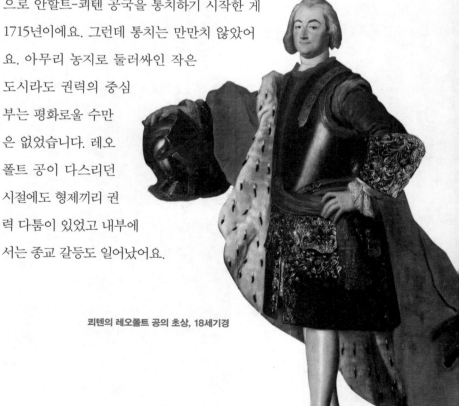

쾨텐의 레오폴트 공의 초상, 18세기경

이 작은 도시 안에서 종교 갈등이 일어났다고요?

원래 안할트-쾨텐의 국교는 칼뱅교예요. 문제는 루터교 신자였던 레오폴트 공의 어머니가 섭정하는 동안에 루터교를 지지했던 겁니다. 이게 나중에는 루터파와 칼뱅파의 알력 다툼으로 번져요.

신교끼리도 갈등이 있었군요.

종교를 구실 삼아 권력 싸움을 벌였던 듯해요. 어쨌든 공식적으로 안할트-쾨텐의 국교는 계속 칼뱅교였습니다. 앞서 칼뱅교가 금욕주의적 성격이 있다고 했죠? 그래서 교회음악이 발전하지 않았고요. 지금도 칼뱅교의 전통을 많이 이어받은 프랑스 개신교는 예배 때 부르는 노래가 아주 단조로워요. 노래 반주가 없는 경우도 많지요.

아무리 국교가 칼뱅교였더라도 레오폴트 공이 바흐의 솜씨를 썩히진 않았을 것 같은데요?

애초부터 교회음악을 위해 바흐를 데려온 게 아니었어요. 레오폴트 공은 그 자신이 바이올린과 비올라 다 감바를 능숙하게 켤 줄 아는, 음악을 깊이 좋아하던 사람이었습니다. 그러니까 정말 음악 그 자체를 즐기려고 집권 2년 차에 바흐를 카펠마이스터로 스카우트한 거예요. 결국 같이 음악에 파묻혀 놀고 싶어서 데리고 온 거죠.

아무리 작은 나라라도 군주긴 군주라 취미 생활이 호화롭네요. 덕분에 바흐도 재밌게 지냈겠어요.

정말이에요. 바흐는 일생을 쉴 새 없이 교회에서 쓸 음악을 공급하느라 쫓기며 살았습니다만, 쾨텐의 카펠마이스터로 있을 때만은 자유롭고 느긋하게 지냈습니다. 가끔 협주곡이나 실내악같이 궁정에서 놀 때쓰는 음악 정도만 만들어주면 됐지요. 교회음악을 하지 않으니 합창단을 관리할 필요도 없었어요. 사람 목소리가 필요할 때만 가수를 불렀고 정규직은 악기 연주자들뿐이었습니다.

와, 정말 바이마르와 딴판이네요.

이 맛에
나라 다스린다니까!

맞아요. 이렇게 환경이 좋아서인지 바흐는 주변 사람들에게 "평생 쾨텐에서 일했으면 좋겠다. 공작님을 정말 존경한다"는 이야기를 많이 했다고 해요. 게다가 연봉도 연 400탈러로 많이 올랐는데 궁정 대신과 비슷한 수준의 대우였습니다. 레오폴트 공은 그 외에도 바흐가 음악에 전념할 수 있도록 지원을 아끼지 않았죠. 특히 바흐는 자기 아래에 있던 열다섯 명의 음악가들이 모두 유럽 최고 수준이었다는 데에 아주 흡족해했어요.

전 국민이 고작 1만 명에 불과한 국가의 수도에 유럽 최고의 음악가들

(왼쪽)프리드리히 빌헬름 바이데만, 프리드리히 1세의 초상, 17~18세기
(오른쪽)앙투안 페느, 프리드리히 빌헬름 1세의 초상, 1733년경
음악에 돈을 아끼지 않았던 프로이센의 초대 국왕 프리드리히 1세와 달리 그 뒤를 이은 프리드리히 빌헬름 1세는 부국강병에 주로 관심을 쏟았다.

이 모여 있었다고요?

운이 좋았죠. 이웃한 강대국 프로이센에서 2대 국왕이 즉위하며 부국
강병에 주력한다고 궁정악단을 다 해산시켰거든요. 음악을 매우 좋아
했던 1대 국왕이 돈을 많이 써서 만든 악단이었는데 말입니다. 덕분
에 레오폴트 공은 순식간에 직장을 잃어버린 훌륭한 음악가들을 쾨
텐으로 데려올 수 있었습니다. 바흐는 이 쾨텐 시절에 만난 음악가들
과 굉장히 친해져 평생 우정을 유지했다고 합니다.

기악 독주곡의 새 지평을 열다

교회음악을 만들어야 하는 의무에서 해방된 덕분인지 쾨텐에서는 기
악음악의 걸작이 줄줄이 탄생했어요. 당장 생각나는 몇 개 작품만 꼽
아봐도 엄청납니다. 〈무반주 바이올린을 위한 소나타와 파르티타〉, 〈무
반주 첼로 모음곡〉, 『평균율 클라비어곡집』, 〈인벤션과 신포니아〉, 〈프
랑스 모음곡〉 등… 끝이 없죠.

자유로운 분위기에서 전폭적인 지원까지 더해지니 창작력이 폭발했
나 봅니다.

그랬나 봐요. 그중 〈무반주 바이올린을 위한 소나타와 파르티타〉와
〈무반주 첼로 모음곡〉 같은 곡들은 최소한의 악기 소리만을 이용해
최대의 효과를 낸 기악 독주곡의 걸작입니다.

바이올린도 그렇지만 특히 첼로만으로 독주곡을 만들 수 있다는 걸 보여준 작곡가는 바흐가 최초였습니다. 그때까지 기교라는 말은 건반 악기에나 어울리는 말이었거든요. 바흐는 바이올린과 첼로의 놀라운 잠재력을 이 곡들로 끌어내 보였어요.

지금껏 바흐는 건반 악기, 그러니까 오르간 연주자로 살아오지 않았나요?

그래서 더 놀랍지요. 더군다나 이전까지 첼로는 솔로 악기로 활용된 적이 전혀 없었어요. 그 음역의 악기는 보통 합주용 저음 악기로만 썼습니다. 그런데 〈무반주 첼로 모음곡〉 BWV1007~1012에서 첼로가 솔로로 중심 선율을 연주하도록 한 겁니다. 그것도 반주 없이 말이죠. 역사상 최초입니다.

어떻게 건반 악기 연주자 출신이 갑자기 그런 획기적인 바이올린과 첼로 작품을 쓸 수 있었을까요?

재미없는 대답이 될 수도 있겠지만, 아마 주문이 들어왔기 때문에 작곡했을 거라고 봅니다. 그러니까 예를 들자면 레오폴트 공이 "다음 주에 파티를 열려고 하는데 이번에는 첼로로 독주곡을 만들어봐라"고 해서 만들어 바쳤을 거예요.

참고로 〈무반주 첼로 모음곡〉은 완전히 잊혔다가 비교적 최근인 1889년에야 악보가 발견되었는데 그 과정이 꽤 흥미롭습니다.

이 악보를 발견한 사람은 파블로 카잘스라는 유명한 첼리스트입니다. 아직 유명해지기 전, 열세 살 때 우연히 스페인 바르셀로나의 한 악기점에서 고악보들을 뒤지다가 발견했대요. 하지만 그 곡은 그냥 연주하기엔 너무 어려웠죠. 카잘스는 그때부터 30년 넘게 홀로 연주법을 연습하고 연구했다고 합니다. 그리고 마흔여덟 살 때 대중 앞에서 이 곡을 공개했어요.

오랜 세월을 바친 카잘스의 노력으로 인해 첼로를 위한 곡 중에서도 최고 걸작인 〈무반주 첼로 모음곡〉이 세상의 빛을 다시 보게 되었답니다.

와, 운명적이네요. 지금도 그렇게 오래 연습해야 〈무반주 첼로 모음곡〉을 연주할 수 있나요?

아닙니다. 무엇이든 처음이 어렵지요. 후배들은 카잘스가 터놓은 지름길을 따라가면 됩니다. 카잘스 이후에도 수많은 음악가들이 여러 가지 테크닉을 개발해놓았고요. 때문에 지금은 웬만한 첼리스트라면 누구나 한 번쯤 도전할 만한 곡으로 여겨집니다.

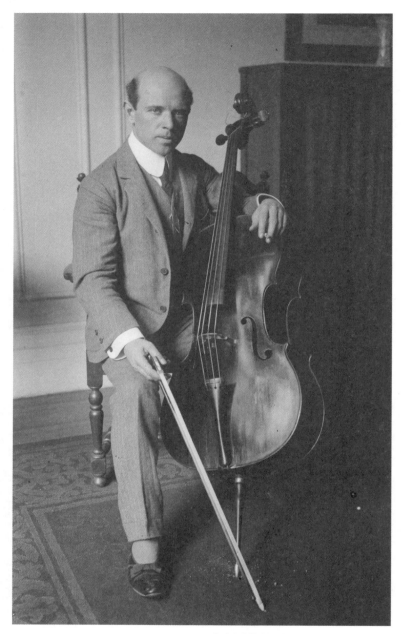

1917년 카네기 홀에서 파블로 카잘스

〈바이올린을 위한 소나타와 파르티타〉

어렸을 때 **〈바이올린을 위한 소나타와 파르티타〉** BWV1001~1006를 처음 듣고 많이 놀랐던 기억이 납니다. 좀 으스스한 기분도 들었고요.

왜요? 그냥 바이올린 곡일 뿐인데요.

그때까지 제가 아는 바이올린 독주곡들은 아무리 독주라고 이름이 붙었어도 항상 피아노가 같이 나와서 반주를 쳐주었거든요. 그런데 이 곡은 바이올리니스트가 처음부터 끝까지 혼자 서서 연주를 하는 거예요. 그런 광경은 난생처음이었어요. 왠지 연주도 너무 비장하다는 느낌이 들었고요.

바흐 시대에는 더더욱 모든 사람들이 이 곡을 듣고 어린 시절의 저처럼 놀랐을 겁니다. 계속저음 반주의 도움 없이 독주악기가 시종일관 곡을 이끌어가는 음악은 보지도 듣지도 못했을 테니까요.

〈바이올린을 위한 소나타와 파르티타〉는 총 여섯 곡이 있습니다. 그중 세 곡은 소나타, 세 곡은 파르티타예요. 여기서 파르티타는 코랄 파르티타의 파르티타처럼 변주곡을 의미해요.

소나타는 〈월광 소나타〉 할 때 그 소나타인가요?

좀 복잡해요. 일단 소나타라는 말은 소리가 울린다는 뜻의 소노레 (sonore)란 단어에서 나왔습니다. 그러니까 이때는 소나타와 칸타타란

말이 그냥 기악음악과 성악음악이라는 뜻이었어요. 앞에서 칸타타가 노래하다란 단어에서 나왔다고 했던 걸 기억하지요?

그러다 17세기 초에 소나타는 하나의 양식으로 자리 잡아요. 이때부터 구분이 확실하게 되어 있는, 즉 대조적인 여러 악장으로 구성된 음악 작품을 소나타라고 부르게 되었습니다.

코렐리의 소나타 유형 정리

17세기 후반에는 코렐리라는 아주 꼼꼼한 작곡가가 나타나서 소나타를 두 개 유형으로 깔끔하게 정리했죠.

초상화만 봐서는 그다지 깐깐해 보이진 않네요. 화가가 실물과 다르게 그렸을지도 모르겠지만….

코렐리는 총 60개가량의 소나타를 작곡했어요. 그 중에서 〈바이올린 소나타〉 Op.3, No.2처럼 느림-빠름-느림-빠름 순으로 악장을 구성한 소나타를 교회 소나타라고 불렀고, 〈바이올린 소나타〉 Op.5, No.10처럼

휴 하워드, 아르칸젤로 코렐리의 초상, 1697년
바로크 시대에 활동한 이탈리아 출신 바이올린 연주자이자 작곡가인 코렐리는 소나타 장르의 확립에 크게 기여했다.

다른 분위기의 춤곡 여러 개를 모은 소나타를 실내 소나타라고 불렀습니다. 아래 두 번째 표에서 프렐류드, 알르망드 등이 모두 춤곡 이름이에요.

빠르기가 대조적인 곡들을 모은 소나타, 춤곡을 모은 소나타로 유형을 정리한 거네요.

그렇죠. 코렐리의 〈바이올린 소나타〉 Op.5, No.10에서는 **가보트 악장**을 한 번쯤 들어보셨을 만합니다. 오후 2시에 클래식 FM에서 나오는 꽤 오래된 프로그램의 시그널 음악이기도 하고요. 🔊 ㉝

코렐리도 바흐처럼 무반주 소나타를 만들었나요?

교회 소나타의 예: 코렐리, 〈바이올린 소나타〉 Op.3, No.2

1악장	2악장	3악장	4악장
무겁고 느리게 (Grave)	빠르고 가볍게 (Allegro)	느리게 (Adagio)	빠르고 가볍게 (Allegro)

실내 소나타의 예: 코렐리, 〈바이올린 소나타〉 Op.5, No.10

1악장	2악장	3악장	4악장	5악장
느리게 (Adagio)	빠르고 가볍게 (Allegro)	느리게 (Largo)	빠르고 가볍게 (Allegro)	빠르고 가볍게 (Allegro)
프렐류드	알르망드	사라방드	가보트	지그

아뇨, 악기 세 개를 위한 트리오 소나타를 주로 만들었습니다. 바흐 이전에 가장 인기 있었던 소나타의 편성은 바이올린 두 대와 첼로 한 대였습니다. 바로크 시대에는 여기에 하프시코드 같은 건반 악기가 계속 저음을 쳐줬을 테고요. 즉 악보는 3성부라고 해도 악기는 총 네 개가 들어가는 거죠.

보통은 반주가 들어간다는 거군요.

맞아요. 사실 무반주 소나타는 변종입니다. 이 시대 무반주 소나타 중에서 유명한 곡은 바흐가 만든 곡들뿐이에요. 저도 그것들밖에 모르고요. 바흐의 다른 소나타 중에도 반주가 있는 소나타가 더 많습니다.

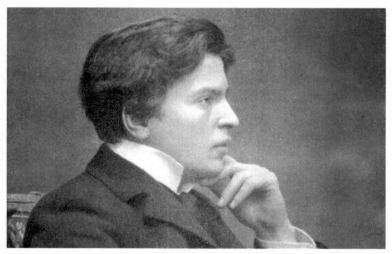

제오르제 에네스쿠(1881~1955년)
루마니아 태생으로, 바이올리니스트이자 작곡가였다. 바흐 작품 해석에 뛰어났던 것으로 널리 알려져 있으며, 〈바이올린을 위한 소나타와 파르티타〉의 연주자로도 유명하다. 1940년대 후반에는 전곡을 녹음하기도 했다.

아내의 사망과 재혼

유흥을 즐겼던 군주 레오폴트 공은 놀러 갈 때도 꼭 바흐를 데리고 다녔습니다. 자주 휴양차 온천으로 유명한 도시, 칼스바트에 가곤 했어요. 1720년에도 두 달간을 머무르고 쾨텐으로 돌아왔는데 바흐는 뜻밖의 소식과 마주해요. 13년 동안 함께 살았던 아내 마리아 바르바라가 죽어서 장례까지 마친 상태였던 겁니다. 아이를 넷이나 남겨두고 말입니다.

정말 막막하고 슬펐겠네요.

비극은 그걸로 끝나지 않았어요. 그다음 해에는 오어드루프에 살던 큰형이, 또 그다음 해에는 스톡홀름에 살던 작은형이 잇달아 사망해요. 가장 가까운 가족들을 줄줄이 잃은 바흐의 충격은 정말 컸을 텐데, 그보다 당장 닥친 큰 문제는 혼자서 어린 네 아이를 양육하는 일이었습니다. 다행히 바흐는 아내와 사별한 지 1년 6개월 후 함께 일했던 동료 트럼펫 주자의 딸, 아나 마그달레나 빌켄과 재혼할 수 있었죠. 마그달레나는 이미 잘나가는 소프라노 가수였어요. 당시 쾨텐 궁정은 대부분의 가수들을 고용하지 않고 필요할 때만 불렀습니다. 그런데 마그달레나에게 임금을 규칙적으로 지급한 기록이 있어요. 꽤 실력이 좋은 가수였으니 그랬겠지요.

동료의 딸이라면 바흐와 나이 차가 많이 나지 않았나요?

맞아요. 나이 차가 열여섯 살이나 났죠. 재혼 당시 바흐는 서른여섯 살, 마그달레나가 스무 살이었습니다. 나이 차이는 많이 났어도 평생 음악을 잘 아는 반려로서 바흐의 작곡 일을 많이 도와줬습니다. 바흐의 악보 필사본 중 아직도 마그달레나가 쓴 건지 바흐가 쓴 건지 헷갈리는 게 있을 정도예요.

이렇게 바흐는 다시금 원만하게 가정생활을 이어나갔습니다. 마그달레나와의 사이에서는 무려 열세 자녀를 더 두었는데, 그중 성인이 될 때까지 살아남은 건 여섯 명뿐입니다.

신이시여, 왜 이런 비극을…

「아나 마그달레나 클라비어 소곡집」 악보

위 악보는 마그달레나와 결혼하고 나서 마그달레나에게 건반 악기 주법을 가르쳐주기 위해 만든 『아나 마그달레나 클라비어 소곡집』의 한 페이지예요. 나중에 바흐가 이 소곡집을 보강해 만든 게 〈프랑스 모음곡〉입니다. 균형 잡힌 총 여섯 곡의 모음곡으로, 손꼽히게 세련된 작품이니 기회가 되면 들어보세요.

젊은 날의 전성기가 끝나다

공교롭게도 바흐가 재혼하고 나서 8일 후, 레오폴트 공도 결혼식을 올립니다. 이 결혼으로 인해 엉뚱하게 바흐의 음악 활동에 위기가 찾아와요.

레오폴트 공의 결혼이 왜 바흐에게 위기가 되죠?

레오폴트 공의 결혼 상대인 프레데리카 헨리에타 공주가 남편이 음악 하는 걸 싫어했거든요. 그 영향으로 음악을 향한 레오폴트 공의 열정은 전만 못하게 되었습니다. 엎친 데 덮친 격으로 이즈음 쾨텐 공국의 재정이 심각하게 안 좋아져요.

요한 크리스티안 고트프리트 프리치, 프레데리카 헨리에타 공주의 초상, 1756년

레오폴트 공은 그동안 조그만 공국에서 나오는 수익의 절반을 다 어머니 쪽 사람들에게 주고 있었어요. 아들이 없었기 때문에 후계자로 삼았던 동생이 돈을 더 달라고 보채기도 했습니다. 부인한테도 연간 2,500탈러를 줬는데 한 해 궁정음악 예산 2,000탈러보다 많은 금액이었죠. 부인이 결혼하고 2년도 지나지 않아 사망해 단 2년뿐이기는 했지만요.

게다가 당시 바흐가 연봉으로 400탈러를 받았습니다. 부인 아나 마그달레나도 연봉으로 300탈러를 받았고요. 그러니까 바흐 부부 인건비만 쾨텐 전체 음악 예산의 3분의 1이 넘었던 거예요.

바흐 스스로 눈치가 보였겠어요.

그래서인지 바흐에게는 악단을 충원할 권한이 있었지만 실제로 단원이 떠나거나 죽은 후에도 충원했다는 기록이 없습니다. 1721년에 열일곱 명이었던 단원 수가 1722년 열네 명까지 줄어들었죠. 여러 모로 바흐가 쾨텐에 눌러앉아 있기에 좀 부담스러운 상황이었어요. 심지어 이때 레오폴트 공은 병에 걸려 호전될 기미가 전혀 없었습니다.

자신을 적극 후원하던 군주는 이제 사라진 거네요.

맞아요. 그래서 바흐의 전성기가 레오폴트 공의 총각 시기라고 하는 말이 틀린 게 아니죠. 어쨌든 이제 바야흐로 일자리를 찾아 다른 곳으로 이동해야 할 시기가 온 겁니다.

자식들을 위해 대도시로

바흐가 다른 도시로 직장을 옮겨야겠다고 마음먹은 이유는 쾨텐의 상황 때문만이 아니었습니다. 자식 교육 문제도 바흐의 고민거리였어요. 바흐 자신은 대학을 못 나왔지만 자식들은 대학을 보내고 싶어 했거든요. 하지만 고작 3천 명 사는 도시인 쾨텐에 대학이 있을 리 없죠. 그래서 바흐는 대학이 있는 대도시로 가길 원했습니다.

그때나 지금이나 자녀 교육 때문에 이사하는 부모들이 많군요.

기록을 보면 1720년 바흐는 쾨텐에서 약 400킬로미터 떨어진 함부르

크까지 가서 오르간 주자로 지원해요. 바흐의 시범 연주를 듣고 당시 97세였던 거장 오르간 연주자가 찬사를 아끼지 않았다죠. 함부르크 시 위원회도 바흐를 채용하자는 쪽으로 의견이 기울었고요. 하지만 결국 다른 사람이 그 자리를 차지했습니다. 거액의 기부금 4,000마르크를 제시한 부유한 상인의 아들 요한 요하임 하이트만이라는 사람에게 돌아갔지요.

오르간 주자를 기부금 순으로 결정하다니… 돈 내고 취업한 거잖아요. 공정한 경쟁은 아닌 것 같네요.

'자소서'로 쓴 협주곡

이때 바흐는 구직 활동의 일환으로 작품을 지어 바친 적도 있습니다. 함부르크에 오르간 주자로 지원했던 그다음 해 3월, 브란덴부르크 공국의 크리스티안 루트비히 폰 브란덴부르크 공작에게 〈브란덴부르크 협주곡〉 BWV1046~1051을 헌정해요. 이게 자신을 채용해 달라고 보낸 일종의 '자소서'였을 가능성이 큽니다. 어떤 학자들은 레오폴트 공이 브란덴부르크 공에게 선물한 작품이라고 보기도 합니다. 바흐는 레오폴트 공의 신하였으니 군주의 승낙 없이 작품을 헌정할 수 없었을 테니까요. 모두 일리 있는 의견입니다.

구직 활동이었든 쾨텐 군주의 명으로 선물했든 훌륭한 작품이었겠죠?

당연하지요. 〈브란덴부르크 협주곡〉은 살면서 한 번쯤은 들어보셨을 거예요. 전체 여섯 곡이고 각 곡은 3~4개의 악장으로 구성되어 있는 데, 이 중 특히 **3번**이나 **5번** 같은 곡은 들으면 "아, 이 곡!" 하고 알아 들을 정도로 널리 연주됩니다.

브란덴부르크 공은 그런 명곡을 여섯 곡이나 선물 받았다니 참 기분 이 좋았겠어요.

아마 자기 생일 축하 연회 같은 때 폼 나게 자랑하지 않았을까요? 공 작이 어떻게 썼건, 〈브란덴부르크 협주곡〉은 무엇보다도 쾨텐 궁정에 서 갈고 닦은 바흐의 실내악 작곡 기술을 가장 화려하게 보여주는 작 품이라는 점에서 의미가 있습니다. 그야말로 실내악 편성에 대한 최고 의 실험이라 할 만한 작품이지요.

〈브란덴부르크 협주곡〉의 곡별 악기 구성

	솔로	오케스트라
1번	호른(2), 오보에(3), 바순, 피콜로	바이올린(2), 비올라, 콘티누오
2번	트럼펫, 리코더, 오보에, 바이올린	바이올린(2), 비올라, 콘티누오
3번	바이올린(3), 비올라(3), 첼로(3)	콘티누오
4번	바이올린, 플루트(2)	바이올린(2), 비올라, 콘티누오
5번	플루트, 바이올린, 하프시코드	바이올린, 비올라, 콘티누오
6번	비올라 다 브라치오(2)	비올라 다 감바(2), 첼로, 콘티누오

앞서 바로크 시대 협주곡은 종류가 세 가지라고 했는데요, 〈브란덴부르크 협주곡〉에는 그 유형에서 상상할 수 있는 모든 특징이 다 나온다고 보면 됩니다. 악기 조합도 다양하고 기발해요. 몇몇 악기 파트는 연주하기 꽤 어려운데, 모든 악기들이 전부 높은 기량을 요구하지만 특히 2번에 등장하는 트럼펫 같은 경우 연주가 어렵기로 아주 유명합니다.

트럼펫 연주가 어렵다는 건 무슨 뜻인가요? 속도가 너무 빠른가요?

빠르기도 빠르지만 일단 엄청 고음이에요. 그리고 현란한 연주 기교가 많이 필요합니다. 실제 연주를 여러 번 봤는데, 이 곡을 완벽하게 소화하는 트럼펫 주자가 잘 없더라고요. 개량된 악기로 연주해도 어려운데 바흐 시대 연주자들은 당연히 더더욱 어려웠겠지요.

트럼펫이 예전과 많이 달라졌나요?

오른쪽 사진을 보세요. 위가 바로크 트럼펫이고 아래가 요즘 트럼펫이에요. 요즘 트럼펫은 연주 중 음을 바꿀 때 피스톤을 누르면 되지만 바로크 트럼펫은 관에 뚫린 구멍을 막아서 음을 조절해야 합니다. 마치 리코더처럼요.

구멍을 막는 게 왜 더 어려웠던 거죠?

악기 자체가 더 길고 투박해질 수밖에 없었어요. 이후에 공기가 더 잘

통과할 수 있도록, 인체공학적으로 연주가 좀 더 편해지도록 개량을 거쳐 지금의 트럼펫으로 발전했습니다. 그렇게 개량되지 않았던 당시에 트럼펫 연주자가 바흐에게 대들 수 있었다면 〈브란덴부르크 협주곡〉의 악보를 받고 "자네가 건반에서 손가락이 돌아간다고 나더러도 트럼펫으로 불라고?"라면서 화를 냈을 만합니다.

바로크 트럼펫과 요즘 트럼펫
오랜 역사를 자랑하는 트럼펫은 금관악기에서 가장 높은 음역을 담당한다. '내추럴 트럼펫'이라고도 불리는 바로크 시대의 트럼펫은 보통 S자나 U자 모양으로 지금보다 관이 훨씬 길었으며 음높이를 조절하는 데 고도로 훈련된 기술이 필요했다. 그런 이유에서 당시 뛰어난 기량을 지닌 트럼펫 연주자는 많은 존경을 받았다. 오늘날 흔히 볼 수 있는 트럼펫의 모습은 19세기에 완성되어 큰 변화 없이 지금에 이른다.

사랑했던 도시를 떠나

쾨텐에 머문 대부분 기간 바흐는 매우 편안한 시간을 보냈습니다. 가장 좋은 때였다 싶어요. 일단 자신에게 한없이 너그러운 군주가 있었고, 교회음악가로 일할 때처럼 쫓기듯이 작품을 생산하지 않아도 괜찮았으니까요. 음악에 관한 한 스트레스 받지 않고 모든 권한을 누릴 수 있었던 데다가 시 소속 단원들의 음악 수준 역시 훌륭했지요. 얼마나 행복했겠어요?

음악을 향한 순수한 열정이 있었던 바흐에게 최적의 직장이었을 것 같아요.

맞아요. 바흐가 만든 혁신적인 기악음악의 대다수가 쾨텐에서 쏟아져 나왔어요. 하지만 쾨텐에서 머문 기간은 겨우 7년이었습니다. 서른여덟 살이 되던 1723년, 바흐는 결국 자신의 마지막 직장이 되는 라이프치히로 떠납니다. 그리고 27년 동안 라이프치히 내 교회의 모든 음악을 책임지는 칸토르로서 맡겨진 업무를 열심히 소화하면서 엄청난 업적을 이루어냈죠. 바흐가 교회음악에서 가닿은 최고의 경지가 어땠는지 느끼러 함께 라이프치히로 가보도록 하지요.

쾨텐에서 일하게 된 바흐는 레오폴트 공의 지원으로 자유로운 분위기 속에 다양한 음악 활동을 펼칠 수 있었다. 교회음악을 만들어야 했던 의무에서 벗어나 기악 독주곡과 협주곡 등을 작곡하며 음악적 기량이 성숙했지만, 아내와 형제의 죽음 등 시련도 마주해야 했다.

바흐의 기악 독주곡	바흐는 바이올린과 첼로의 기교만으로 독주곡을 만들 수 있다는 것을 보여준 최초의 작곡가. 〈무반주 첼로 모음곡〉 BWV1007~1012 사상 최초로 반주 없이 첼로가 중심 선율을 연주함. 〈바이올린을 위한 소나타와 파르티타〉 BWV1001~1006 반주 없이 진행됨. 총 여섯 곡으로, 세 곡은 소나타, 세 곡은 파르티타로 구성됨.
코렐리의 소나타 분류	17세기 후반, 코렐리가 소나타를 두 유형으로 정리함. 소나타는 기악음악이라는 뜻이었다가 17세기 초에 여러 악장으로 구성된 음악 작품을 부르는 용어로 자리 잡음. **교회 소나타** 느림―빠름―느림―빠름 순서로 악장이 구성됨. 예 〈바이올린 소나타〉 Op.3, No.2 **실내 소나타** 다른 분위기의 춤곡 여러 개를 모은 소나타 예 〈바이올린 소나타〉 Op.5, No.10
바흐가 마주한 시련	❶ **가족의 사망** 레오폴트 공을 따라 칼스바트에 두 달간 다녀오고 나서 아내의 사망 소식을 접함. 아내가 사망한 이듬해에 큰형이, 그다음 해에는 작은형이 사망함. ⋯▶ 사별한 지 1년 6개월 후 트럼펫 주자 동료의 딸 아나 마그달레나 빌켄과 재혼. 마그달레나는 유명한 소프라노 가수였기 때문에 음악을 잘 아는 반려로서 바흐의 작곡 일을 많이 도움. ❷ **경제적 여건 악화** 레오폴트 공이 결혼하면서 바흐에 대한 음악 지원이 점차 줄어듦. 레오폴트 공의 아내 헨리에타 공주가 남편이 음악 하는 것을 싫어했고 쾨텐 공국의 재정도 악화됨. ⋯▶ 바흐는 새로운 직장을 찾고자 〈브란덴부르크 협주곡〉을 브란덴부르크 공에게 헌정하기도 함.

IV

성 토마스 교회에 새긴 울림
- 라이프치히의 칸토르 바흐

의무감을 넘어서 도달한 완벽의 경지

바흐는 지금까지 거쳐 온 수많은 도시 중 가장 큰 도시인
라이프치히에 도착한다.
이때 바흐의 명성은 드높아져 있었다.
높은 이름값만큼 의무도 많아 업무는 과중하게 쏟아졌다.
바쁜 가운데서도 음악만은 단 한 순간도 타협하지 않던 바흐는
마침내 바로크 시대 최고의 걸작을 작곡해낸다.

진정한 행복은 자기만족을 통해서가 아니라,
가치 있는 목적을 향한 성실성을 통해 얻어지는 것이다.

- 헬렌 켈러

01

과중한 업무,
빛나는 신앙심

#성 토마스 교회 #칸토르 #코랄 칸타타

라이프치히는 뤼베크만큼 큰 도시입니다. 중세 때 상업의 중심지로 부
상해 현재까지 독일 경제의 중요한 역할을 담당하는 도시면서, 1409년
이라는 이른 시기에 대학이 설립될 정도로 일찍부터 학문과 예술의
중심으로 자리 잡은 도시기도 합니다. 바흐가 머무른 당시에는 작센
공국 소속이긴 했는데, 경제적으로 자립해 있었고 수도인 드레스덴에
서도 비교적 멀리 떨어져 있어 시의회가 상당한 자치권을 누렸죠.

두 번째 고향, 라이프치히

바로 이 라이프치히란 도시가 바흐가 일했던 마지막 도시이자 가장
오래 머물렀던 도시입니다. 바흐는 여기서 세상을 떠날 때까지 27년이
라는 세월을 살았습니다.

27년을 살았다면 거의 고향이라고 할 수 있겠네요.

그렇죠. 라이프치히에서 바흐가 맡은 직책은 칸토르, 즉 음악 감독이었습니다. 전임자는 20년 넘게 그 자리를 지켜왔던 요한 쿠나우라는 음악가로, 오랜 투병 끝에 사망했지요. 아마 처음 들어본 이름일 테지만 쿠나우는 당대에 북스테후데, 파헬벨 등과 어깨를 나란히 하며 높은 명성을 자랑한 음악가입니다.

또 사위가 돼야 하는 조건이 붙진 않았나요?

아니에요. 이번엔 라이프치히 시의회의 까다로운 심사를 거쳐 뽑힌 겁니다. 바흐도 나름대로 젊었을 때보다 명성이 높아지기도 했고요. 다른 데도 아니고 라이프치히에는 당연히 바흐란 이름이 알려져 있었을 거예요. 쾨텐과 라이프치히는 직선거리 60킬로미터 정도로 거기서 거

기거든요. 지금도 차로 1시간이면 닿는 가까운 거리입니다.
그렇다고 처음부터 바흐가 쿠나우의 후임으로 거론된 건 아니었어요.
텔레만, 크리스토프 그라우프너, 요한 프리드리히 파슈 같은 이들이
먼저 물망에 올랐지요.

그럼 바흐는 고작 네 번째 고려 대상이었던 거네요.

다른 후보들이 워낙 막강했습니다. 뛰어난 음악가였을 뿐만 아니라 라
이프치히에서 대학을 나왔다거나 행사 의뢰를 받은 적 있다거나 하는
식으로 어떻게든 라이프치히와 인연을 맺은 적이 있었어요. 그런데 바
흐로서는 다행스럽게도 세 후보가 다 라이프치히 시의 칸토르 자리
를 고사했습니다. 텔레만은 함부르크 궁정에 들어간 지 얼마 되지 않

라이프치히 전경
교통의 요지에 자리해 예부터 상업 활동이 활발했다. 지역 대부분이 평지다.

왔던 참이었고, 그라우프너와 파슈는 소속 궁정이 이직을 허락하지
않았거든요.

그렇게 약간의 운이 겹치면서 우선순위가 아니었던 바흐에게까지 기
회가 돌아옵니다. 1723년 2월, 바흐는 라이프치히 시의회 앞에서 칸
토르 자리를 위한 시범 연주회를 가졌습니다. 그로부터 두 달 후 칸토
르 선정 회의에서 쿠나우의 후임으로 뽑혀 그 해 5월 5일 칸토르 직
에 취임할 수 있었지요.

카펠마이스터였다가 칸토르가 되었다면 직급이 높아진 건가요, 낮아
진 건가요?

게반트하우스 오케스트라
라이프치히 시를 중심으로 활동하는
이 오케스트라는 18세기 중반에 창단된, 세계에서
가장 오래된 오케스트라 중 하나다.

비교하기 어렵습니다. 카펠마이스터나 칸토르나 도시의 직업 음악가 중에선 가장 높은 사람이에요. 우리나라 책에서는 대부분 두 직책 모두 음악 감독으로 번역합니다. 어차피 한 도시 안에 카펠마이스터와 칸토르가 다 있는 경우는 없었으니까요.

라이프치히의 가장 높은 음악가

엄밀한 의미에서 카펠마이스터와 칸토르의 역할은 조금 달라요. 카펠마이스터가 궁정 소속이라면 칸토르는 교회의 보직입니다. 칸토르의 경우 성가 학교의 노래 교사에서 출발한 직책이에요. 그래서 음악 관련 업무뿐 아니라 교회에서 일하는 사람들을 관리하고 교회 학교의 학생들을 교육할 의무가 있었어요. 카펠마이스터는 종교음악이든 세속음악이든 궁정에서 필요한 음악을 제공했고요.

아무튼 그 큰 도시의 가장 높은 음악가가 되었으니 이제는 확실히 출세했다고 할 수 있겠어요.

그렇죠. 지금으로 따지면 서울시립교향악단이나 빈 필하모닉 오케스트라의 대표가 된 거니까요. 당시 함부르크 신문에서조차 새롭게 라이프치히의 칸토르가 된 바흐의 가족이 마차 네 대를 나누어 타고 라이프치히에 입성했다는 소식을 실었을 정도입니다.

바흐가 라이프치히에서 하게 된 일이 정확히 뭔가요? 당연히 작곡과

오르간 연주겠죠?

정확하게는 라이프치히에 있는 모든 교회의 음악을 책임지는 일이었어요. 휘하에 있는 성 토마스 교회 학교 합창단과 시 소속 음악가를 교육하는 일까지 포함해서요. 당시 라이프치히 시에는 오른쪽 그림에서 보듯 교회가 총 다섯 개 있었습니다. 이 중에서 성 바울 교회는 대학 부설 교회라 바흐가 거의 관여하지 않았어요. 하지만 성 바울 교회를 제외한 네 교회의 예배음악은 모두 바흐의 책임이었습니다. 그중에서도 가장 신경 써야 했던 교회는 시의 주 교회인 성 토마스 교회와 성 니콜라우스 교회였지요.

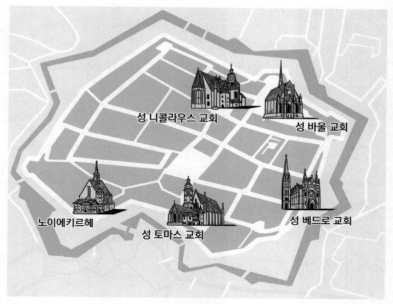

라이프치히의 교회들
노이에키르헤, 성 바울 교회, 성 베드로 교회는 현재
사라졌고 성 토마스 교회와 성 니콜라우스 교회는
남아 있다.

그 당시에 라이프치히에서 최고로 훌륭한 음악을 듣고 싶으면 두 교회 중 하나로 가면 됐겠네요.

이왕 음악을 들으러 가는 거니 칸토르가 직접 감독하는 축일 예배가 열릴 때 가는 게 좋겠죠. 다른 예배보다 훨씬 수준 높은 음악을 들을 수 있었을 테니까요. 참고로 바흐는 라이프치히에서 27년 동안 대규모 연주회를 1500회가량 열었는데, 한 회마다 사람들이 평균 2000명씩 몰려들었대요. 저라도 엔터테인먼트가 거의 없었던 이 시대에 살았다면 "이번엔 우리 칸토르가 또 어떤 음악을 들려줄까?" 하면서 꼬

과중한 업무,
빛나는 신앙심

박꼬박 예배에 참석했을 것 같습니다.

무슨 마음인지 알겠어요. 저도 이왕이면 크고 멋진 화면을 구비한 극장에서 영화를 보려고 하니까요.

오른쪽 사진은 바흐가 주로 합창단을 지휘하고 오르간을 연주했던 성 토마스 교회입니다. 아주 넓어 보이진 않지요? 유럽의 교회들은 겉에서 보면 굉장히 커 보여도 안에 들어가면 아늑한 느낌이 있습니다. 구조상 높은 천장을 지탱하기 위해 양쪽 측면에 두꺼운 기둥과 벽체 등이 들어가서 내부 공간이 넓지 않거든요.

사진에 보이는 오르간이 바흐가 쓰던 오르간인가요?

그렇진 않아요. 악기의 수명상 바흐가 쓰던 걸 지금까지 그대로 쓸 수는 없습니다. 저건 훨씬 이후에 만들어진 오르간이에요.
앞서 괜찮은 교회에는 오르간이 몇 대씩 있다고 했었는데요, 성 토마스 교회에는 총 두 대가 있습니다. 그중 방금 본 성가대석 뒤쪽에 자리한 오르간은 19세기 말에 제작된 거예요. 손건반 3개와 발건반, 스톱 88개로 이루어진 오르간이지요.

아직도 연주되는 바흐 오르간

사진에는 보이지 않지만 북쪽 측면에 오르간이 한 대 더 있습니다. 원

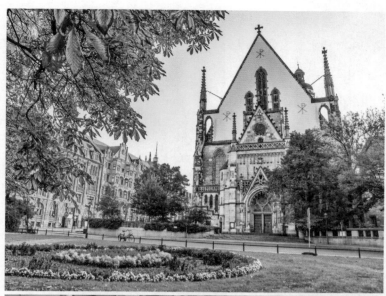

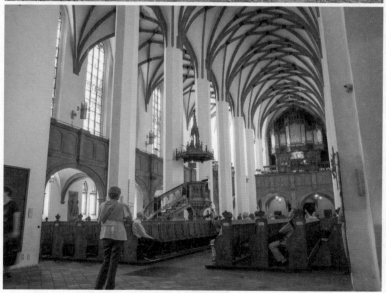

(위)성 토마스 교회의 서쪽 입구 (아래)내부
라이프치히 시는 1539년에 공식적으로 루터교로
개종한다. 마르틴 루터는 이를 기념하기 위해 성
토마스 교회에 와서 설교를 했다.

과중한 업무,
빛나는 신앙심

래 있던 오르간을 철거한
후 2000년에 설치한 오르
간이에요. 손건반 4개와 발
건반, 61개의 스톱이 있고,
주로 바흐의 오르간 음악을
재현하는 데에만 씁니다. 그
래서 '바흐 오르간'이라는
별명이 붙었죠.

바흐 오르간

아무리 바흐라지만 살아 있
는 연주자도 아닌데 굳이
전용 오르간까지 둘 필요가 있을까요?

어쩔 수 없어요. 19세기에 만들어진 오르간과 바로크 시대의 오르간
은 음높이나 음색, 효과 면에서 차이가 나거든요. 오르간은 만들어지
고 나서 조율이 어렵다고 했죠? 바흐의 음악을 오르간으로 제대로 재
현하려면 바로크 시대 방식으로 만들어진 오르간이 필요합니다.

음, 이 교회에서 바흐의 오르간 음악을 듣고 싶어 하는 사람들이 많을
테니 반드시 필요하겠네요.

맞아요. 성 토마스 교회는 바흐를 사랑한다면 꼭 가보는 말 그대로 성
지입니다. 이 교회의 스테인드글라스에까지 바흐가 그려져 있어요. 혹

시 갈 기회가 있다면 한번 찾아보세요. 바흐 외에도 스웨덴의 사자왕 구스타프 아돌프, 마르틴 루터 등 루터교 역사에서 중요한 인물들이 묘사되어 있답니다.

바흐 말고도 이 교회와 인연이 있는 유명한 음악가가 또 있습니다. 비록 태어나기만 라이프치히에서 태어나고 오래 살진 않았지만, 19세기 음악가인 리하르트 바그너가 바로 이 교회에서 세례를 받았어요. 펠릭스 멘델스존도 이 교회와 인연이 깊습니다. 바흐가 죽고 약 50년 후에 태어난 멘델스존은 라이프치히 출신은 아니었지만 세상을 떠나는 순간까지 이 도시에서 카펠마이스터로 활동했던 음악가입니다.

성 토마스 교회의 스테인드글라스 일부
왼쪽부터 차례로 구스타프 아돌프, 바흐, 마르틴 루터가 묘사되어 있다.

바흐의 직장, 성 토마스 교회 학교

성 토마스 교회는 처음부터 부속 학교 설립을 염두에 두고 지어졌습니다. 한때 라틴어 학교로 명성이 높았죠. 칸토르와 그 가족이 살던 관저기도 했던 이 학교 건물은 예전에 허물어버려서 지금은 없어요.

라이프치히에 가도 바흐가 살았던 건물은 못 보는 거군요. 어쩐지 아쉬운걸요….

그래도 현재 학교가 있던 곳 맞은편에 바흐박물관과 아카이브가 꾸며져 있습니다. 여기 들어가 아쉬움을 달랠 수 있으니 지나치지 말고 들러보면 좋겠네요.

바흐 시대의 성 토마스 교회와 교회 학교
약간 왜곡되어 그려졌지만 교회 앞 광장을 둘러싸고
교회와 학교가 직각으로 바로 붙어 있는 모습을
확인할 수 있다.

바흐가 부임할 당시 성 토마스 교회 학교의 기숙생은 50~60명에 불과했습니다. 통학생을 합쳐도 약 150명 정도밖에 안 되었다고 해요. 개중에 음악 재능이 있는 학생은 몇 명 없었고요. 학교의 규율도 엉망이었던데다 시설 역시 낙후되어 있었습니다. 바흐는 어중이떠중이 학생들을 이끌고 네 교회에서 필요로 하는 예배음악을 다 소화해내야 하는 열악한 상황에 부임했던 거예요. 그럼에도 음악의 완성도에 대해서 끝내 타협하지 못했습니다. 라이프치히에 부임한 후 한동안 일주일 중 5일을 학생 교육에 매달릴 정도로 연습부터 엄청 시켰다니 얼마나 노력했을지 눈에 선합니다.

연주와 작곡만 해도 바빴을 텐데 학생 교육까지 해야 했군요.

맞아요. 칸토르는 학생 교육 외에도 중요한 할 일이 엄청 많습니다. 가장 주된 업무는 작곡이었죠. 일요 대예배가 성 토마스 교회와 성 니콜라우스 교회에서 주마다 번갈아 열렸으니 예배에 들어갈 음악을 만드는 것만 해도 큰일이었습니다. 이 시기 성가대는 매주 새로 작곡한 음악을 부르는 게 원칙이었기 때문에 일요 대예배에 맞춰 2주마다 새로운 곡을 만들어야 했어요. 그뿐만이 아니에요. 축일만 1년에 59일입니다. 그 축일 때마다 네 군데 교회에 적절한 음악을 주어야 했어요. 결국 바흐는 라이프치히에 부임한 초기에 칸타타만 1주에 평균 한두 작품을 작곡했대요.

칸타타라면 앞서 나왔던 그 노래 묶음이잖아요?

라이프치히 성 토마스 교회의 북쪽 광장

성 토마스 교회에
새긴 울림

(왼쪽)바흐박물관 겸 아카이브
성 토마스 교회 학교가 있던 곳
맞은편에 자리한 이 건물은 교회
광장을 둘러싸고 있는 가장 오래된
건물 중 하나다. 바흐가 살아 있을
당시에는 바흐와 절친했던 보제 가문의
저택이었다. 2010년 내부 공사를 끝내고
재개관했다.
**(아래)바흐박물관에 소장된 성 요한
교회 오르간의 연주대**

과중한 업무,
빛나는 신앙심

맞아요. 앞서 뮐하우젠에서 만든 부활절 칸타타 〈그리스도는 죽음의 포로가 되어〉를 살펴본 적 있었습니다. 마치 오페라처럼 극적인 예배 음악이었죠. 곡이 여럿 들어가 있어서 길기도 길고, 소프라노와 알토, 테너, 베이스 등 다양한 음역의 가수들과 아리아의 기교를 소화할 수 있는 독창자가 필요한 만만치 않은 장르입니다. 그런데 사실 칸타타는 바흐가 자처한 일이기도 했어요.

무슨 말씀인가요? 자처했다니요?

라이프치히 시와 맺은 계약에 따르면 매주 칸타타를 공연할 필요까지는 없었거든요. 그냥 합창곡만 불렀어도 괜찮았다고 합니다. 이때 합창곡이라고 하면 모테트인데요, 칸타타보다 훨씬 단순한 장르입니다. 극적인 구성이나 줄거리가 없지요. 그 모테트만으로도 충분한데 굳이 장대한 칸타타를 보여주려고 했던 거예요. 그것도 매주 하나씩 다른 작품을 말입니다.

작곡한다고 끝이 아니라 또 그 작품을 학생들에게 가르쳐야 했을 거 아니에요….

그렇죠. 악기와 악보 관리 역시 칸토르가 직접 했습니다. 지금도 마찬가지지만 악기의 유지 보수는 까다롭고, 악보 관리에도 어렵고 자질구레한 일이 많아요. 단 한 곡을 공연하더라도 모두가 똑같은 악보를 보는 게 아니니까요. 악기마다, 성부마다, 편성 규모에 따라 필요한 악

성 토마스 교회에서 오르간을 치는 바흐, 1882년

보의 종류와 개수가 다 다릅니다. 그러니까 바흐의 업무가 과중할 수밖에 없었죠.

노력하는 사람, 바흐

그런데 바흐만 힘들었던 건 아니에요. 다른 음악가들 역시 바흐가 요구하는 수준을 맞추기 벅차했습니다. 점점 바흐의 음악을 억지스럽다고 비판하는 사람들이 생기기 시작했어요. 연주자들을 너무 몰아붙이면서 어려운 테크닉을 요구했던 대가였지요.

'워라밸'을 지키며 살고 싶었던 음악가들에게는 날벼락 같았겠네요.

그랬을 거예요. 주변에서 "이 정도 했으면 충분해, 이제 그만해도 돼"라고 말리는데 더 잘하고 싶어서 멈추지 못하는 사람들 있잖아요? 바흐가 딱 그런 성격이었던 것 같습니다.

어쨌든 결과만 보면 바흐는 원하는 바를 다 이루어냅니다. 칸토르로 부임한 지 두 달여 만에 자기가 지휘하는 합창단이 칸타타를 소화해내게끔 높은 수준으로 끌어올렸거든요.

참고로 바흐 시대의 칸타타를 부르는 데에는 생각보다 인원이 많이 필요하지 않습니다. 아카펠라 중창단 정도를 떠올리면 돼요. 심한 경우 바흐는 4~8명만으로 칸타타를 소화한 적도 있었대요. 물론 그러고 싶어서 그랬던 건 아니었겠죠. 적은 학생들로 합창단을 네 팀이나 꾸려야 했으니 노래 부를 사람이 부족했던 게 큰 이유였을 겁니다.

**성 십자가 수도원에서 열린 바흐의 칸타타
공연(왼쪽)과 빈 음악협회에서 열린 말러 교향곡
공연(오른쪽)의 규모 비교**

그렇잖아도 학생이 몇 명 없는데 왜 네 팀으로 나눴나요?

음악을 공급해야 하는 교회가 네 곳이었기 때문입니다. 주일이나 축일에 예배음악이 필요한 건 당연히 어느 교회나 마찬가지죠. 즉 동시에 합창단이 네 군데로 돌아가야 한다는 뜻입니다. 하지만 모든 곳에 우수한 학생을 배치할 수는 없었어요. 주 교회인 성 토마스 교회와 성 니콜라우스 교회로 가는 합창단에는 가장 잘하는 고학년 학생들을, 나머지 팀에는 단순한 합창을 소화할 수 있을 정도인 학생들을 넣을 수밖에 없었답니다.

일요일에 네 팀이 동시에 공연을 하면 바흐는 어디로 갔을까요?

성 토마스 교회와 성 니콜라우스 교회를 번갈아 갔어요. 당시 두 교회는 교대로 일요 대예배를 열었고, 그 예배에 제일 실력이 좋은 합창단이 갔습니다. 바흐는 칸토르로서 칸타타 같은 어려운 노래를 하는 팀을 이끌었지요. 그다음으로 잘하는 팀은 두 교회 중 대예배가 열리고 있지 않은 곳으로 갔습니다. 지휘는 부지휘자가 맡았고요.

악기 소리가 합창을 감싸 안듯

말이 나온 김에 라이프치히의 또 다른 주 교회, 성 니콜라우스 교회를 보러 갈까요? 성 토마스 교회와 다른 매력이 있습니다. 오른쪽에서 교회 내부를 보세요. 합창단은 정면에 보이는 오르간의 아래, 2층 중앙 발코니에 서게 됩니다. 그 양쪽에는 합창단을 에워싸듯 오보에나 바순, 플루트 연주자가 자리했을 테고요. 물론 지금의 오르간이나 내부 인테리어 모두 바흐 때와는 달라졌습니다. 그래도 합창단을 악기 소리로 감싸 안는 구조는 바흐가 원했던 그대로 남아 있죠.

왜 그런 구조를 원했나요?

여러 이유가 있겠지만 노래 부를 학생이 몇 없었던 게 큰 영향을 미쳤으리라 봐요. 1층 중앙에 앉아 있는 신도들에게 최대한 또렷하고 크게 목소리가 전달되도록 합창단을 배치한 거지요.

(위)라이프치히의 성 니콜라우스 교회
(아래)성 니콜라우스 교회의 내부
유럽의 교회들은 여러 층으로 건축되었다. 보통 위층에
오르간과 오케스트라 등 악기가 자리한다.

풍성한 소리를 포기하지 않고

바흐는 쾨텐의 카펠마이스터 시절 줄곧 풍족한 지원을 받으며 기악음악을 했었습니다. 악기 소리가 주는 즐거움을 잘 알았죠. 그 즐거움을 맛본 이상 당연히 이제 어디에든 사용하고 싶지 않았겠어요? 라이프치히에서도 다양한 악기 소리를 풍성하게 넣고자 했습니다. 하지만 라이프치히 시에서 정기적으로 급여를 받는 악기 연주자는 겨우 여덟 명이었어요. 그럼에도 늘 고집스럽게 연주자가 열 명씩은 필요한 음악을 만드는 바람에 보조 연주자를 고용하는 비용 문제로 시의회와 트러블을 많이 빚었습니다.

연주자 열 명을 쓰는 게 많은 건가요?

예배음악치고 유례없을 정도로 많은 편이에요. 바흐의 예배음악에는 기본적으로 베이스 저음을 연주할 현악기 하나, 오보에 두셋, 바순 한둘, 때때로 플루트까지 들어갔습니다. 축제 때처럼 신나는 날에는 트럼펫이나 팀파니 같은 악기까지 추가되었고요.

음악에 관해서는 확실히 타협이 없는 사람이었네요.

맞아요. 부임한 첫 해의 성탄절을 위해 작곡한 〈마니피카트 Eb장조〉 BWV243a 같은 작품이 좋은 예죠. 이 작품은 그 시점까지의 작품 중 가장 대규모 악기 편성이었는데다가 합창단이 두 팀이나 필요한 이

성 토마스 교회에
새긴 울림

중 합창 구조였어요. 기독교 신자가 아니라도 많이들 알고 있을 수태고지 일화를 다뤘죠. 마리아라는 신앙심 깊은 젊은 여자에게 갑자기 천사가 나타나서 "네가 예수를 잉태하게 될 것"이라 전하자 그 이야기를 들은 마리아가 혼란스러워하며 신에게 기도를 드리는 내용이에요. 많이 애창되는 곡 중에 하나라 잠깐 짚어보았습니다. 마리아와 관련된 작품은 사람들이 유독 좋아해요.

이 정도면 종교를 믿지 않는 사람도 믿게 만들 만한 선율이지 싶어요.

네, 노래가 정말 성스럽지요. 언제 들어도 매우 아름다운 음악입니다.

마음과 입과 행위와 삶으로

이제 바흐가 라이프치히에 부임한 바로 그 해에 공연한 칸타타 하나를 소개해드릴게요. 〈마음과 입과 행위와 삶으로〉 BWV147라는 작
품입니다.
총 열 곡으로 구성된 이 작품은 크게 1부와 2부로 나뉩니다. 이 중 가장 주목할 곡은 고민할 여지없이 코랄 합창곡 **'예수, 인류의 소망과**
기쁨'입니다. 들어보시면 꽤 귀에 익은 멜로디일 거예요.

배경음악으로 많이 들어봤던 것 같습니다.

이렇게 코랄을 활용한 칸타타를 코랄 칸타타라고 해요. 이제 코랄이

뭔지는 확실히 기억나지요? 루터가 보급에 힘썼던 찬송가입니다. 독일 사람이라면 '예수, 인류의 소망과 기쁨'이라는 코랄의 선율이 친숙했겠지요. 그러니 처음 듣는 복잡하고 긴 칸타타라도 낯설지 않게 감상할 수 있었을 거예요. 이처럼 독일 지역에서는 누구나 공감할 수 있는 기초가 되는 음악이 코랄이었어요. 왜 코랄이 독일의 음악 문화를 발전시킬 수 있었는지 이해가 가죠?

그런데 아래 표를 보니 코랄이 두 번이나 나오네요?

맞아요. 1부와 2부의 끝에 나옵니다. 원래 1부와 2부 사이에는 사제가 설교를 했습니다. 지금은 1부와 2부를 연이어 연주합니다만 실제 바흐가 지휘한 예배에서는 1부 연주가 끝나고 설교를 들은 후에 2부를 연

〈마음과 입과 행위와 삶으로〉 BWV147의 구성

순서		장르	제목
제1부	제1곡	합창	마음과 입과 행위와 삶으로
	제2곡	테너 레치타티보	축복 받은 입이여
	제3곡	알토 아리아	오오 영혼이여, 부끄러워할 것 없노라
	제4곡	베이스 레치타티보	완고한 마음은 권력자를 맹목으로 만들고
	제5곡	소프라노 아리아	예수여, 길을 만드소서
	제6곡	코랄 합창	예수, 인류의 소망과 기쁨
제2부	제7곡	테너 아리아	도와주소서, 예수여
	제8곡	알토 레치타티보	전능하신 기적의 손은
	제9곡	베이스 아리아	나는 노래하리, 예수의 상처를
	제10곡	코랄 합창	예수, 인류의 소망과 기쁨

주했을 겁니다.

앞서 교회 칸타타를 처음 구상한 사람이 신학자이자 시인인 에르트만 노이마이스터라고 했던 걸 기억하나요? 코랄 칸타타 역시 노이마이스터가 처음 시작했습니다. 1710년에 일 년 동안의 예배에서 부를 칸타타의 가사집, 『칸타타 연곡』을 출간하자 곧 어울리는 음악도 만들어졌죠. 가사가 음악의 발전을 이끌었던 셈입니다.

좋은 가사와 아름다운 선율이 만나

칸타타 연곡이라고 하면 계속 이어지는 칸타타란 뜻인가요?

교회력에 따라 만들어진 칸타타 한 세트를 칸타타 연곡이라고 부릅니다. 교회력이란 성탄절, 부활절, 성령강림절 등 해마다 돌아오는 기독교의 중요한 기념일을 정해 표기한 달력이에요. 기념일마다 사용할 칸타타를 만들면 총 60개가 돼요.

노이마이스터는 『칸타타 연곡』의 세 번째 연곡부터 코랄을 활용해 가사를 만들기 시작합니다. 이 가사에 음악을 붙이면 코랄 칸타타가 되는 건데요. 이렇게 코랄 칸타타라는 신생 장르를 정교하면서도 감동적인 음악으로 완성한 사람이 바로 바흐입니다.

어쨌든 스토리도 있고 잘 아는 선율까지 나오니까 일반 사람들도 재밌게 감상했을 것 같아요.

맞아요. 참고로 처음부터 자국어로 노래를 부르고 들을 수 있었던 루터교와 달리 가톨릭에서는 오랫동안 라틴어 미사를 고수했어요. 일반 신도들은 미사 때 사제가 무슨 말을 하는지 잘 모르면서 엄숙하게 듣고 있어야만 했고요. 그러다 1965년에 로마교황청에서 각국의 언어로 된 미사를 허용합니다. 미사에서 우리가 알아들을 수 있는 말로 성가를 부른 지 겨우 50년이 된 거예요. 물론 이제는 거의 대부분의 미사가 각국의 언어로 치러지지요. 우리나라 명동성당 같은 큰 성당에서 가끔 라틴어 미사를 들을 수 있다고 하지만요.

1965년 2차 바티칸 공의회
성 베드로 대성당에서 열린 이 공의회의 결정으로
각국의 언어로 미사를 행할 수 있는 길이 열렸다.

무슨 말인지도 모른 채 앉아 있어야만 하는 예배에 기꺼이 참석했던 옛날 사람들이 신기한데요.

심지어 가톨릭이든 루터교든 옛날 예배는 지금보다 훨씬 길었어요. 똑같이 정식으로 따라 하면 무려 네 시간 정도 걸린다고 합니다. 예를 들어 아래에서 1723년 바흐가 이끌었던 한 주일 예배가 어떤 순서로 진행되었는지 보여드릴게요.

정말 기네요. 스마트폰도 없던 시절에 어떻게 이 시간을 견뎠을까요?

1723년 강림절(크리스마스 전 4주간) 첫 주일 예배 식순

1	프렐류드
2	모테트
3	키리에 전 프렐류드
4	제단 앞에서의 영창
5	서간문 낭독
6	탄원기도 찬송
7	코랄 프렐류드와 코랄 합창
8	복음서 낭독
9	첫 번째 칸타타 연주
10	사도신경 찬송
11	설교
12	설교 후 찬송가의 여러 절 부름
13	성찬식 제정 선언
14	칸타타 연주, 영성체가 끝날 때까지 코랄 프렐류드와 합창을 교대로 연주

과중한 업무,
빛나는 신앙심

그렇지만 옛날에 예배를 견디는 거라고 느낀 신도는 별로 없었어요. 자신이 당시 사람이라고 상상해보세요. 다시 강조하건대 옛날 사람들에게 예배란 신앙 생활인 동시에 엔터테인먼트였습니다. 사제가 베푸는 설교부터 합창단의 고운 노랫소리, 압도적으로 울리는 오르간 음악, 교회라는 거대한 공간까지, 모든 것이 평소의 시시한 일상과는 다른 흥미진진한 체험이었을 거예요. 일주일 내내 그 예배를 기다려왔을 텐데 네 시간이 대수였겠어요?

하긴, 게다가 라이프치히에서는 매주 교회에 가면 바흐가 지휘하는 공연을 볼 수 있었던 거잖아요. 갑자기 부러워지는데요.

오늘은 어떤 노래를 들려주실까?

눈뜨라고 부르는 소리가 있어

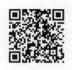

라이프치히에서 바흐가 만든 칸타타 중 〈마음과 입과 행위와 삶으로〉에 필적할 만큼 인기 있는 칸타타가 하나 더 있습니다. 바로 〈눈뜨라고 부르는 소리가 있어〉 BWV140입니다.

〈눈뜨라고 부르는 소리가 있어〉 BWV140의 구성

순서	장르	제목
제1곡	코랄	눈뜨라고 부르는 소리가 있어
제2곡	테너 레치타티보	보라 신랑이로다 맞으러 나오라
제3곡	이중창(소프라노, 베이스)	언제 오시나요, 나의 구원
제4곡	코랄	시온은 파수꾼의 노래를 듣다
제5곡	베이스 레치타티보	그러니 내게로 오라
제6곡	이중창(소프라노, 베이스)	내 친구는 나의 것/나는 너의 것
제7곡	코랄	영광이 그대에게 노래하니

이 칸타타도 맨 처음 가사에서 제목을 따왔습니다. 깨어 있으라고 위엄 있게 호통을 치는 코랄 합창곡이라 예배를 시작하면서 잠도 깨고 좋았을 것 같습니다.

그러고 나서는 테너가 부르는 레치타티보가 나옵니다. 마태복음 25장 1절부터 13절까지의 내용인데요, 당연히 다음 페이지와 같이 성경을 줄줄 읽는 것보다야 레치타티보로 곱게 불러주는 게 훨씬 재밌었겠죠.

"그때 하늘나라는 등불을 들고 신랑을 맞이하러 나간 열 명의 처녀와 같을 것이다. 그 가운데 다섯 명은 어리석었고 다섯 명은 슬기로웠다. 어리석은 처녀들은 등불은 가져왔지만 기름은 챙기지 않았다. 하지만 슬기로운 처녀들은 등불과 함께 그릇에 기름을 담아 가지고 왔다. 신랑이 늦도록 오지 않자 처녀들은 모두 졸다가 잠이 들어버렸다. 한밤중에 갑자기 '신랑이 온다! 어서 나와서 신랑을 맞으라!' 하는 소리가 들렸다. 그러자 처녀들은 모두 일어나 자기 등불을 준비했다. 어리석은 처녀들은 슬기로운 처녀들에게 '우리 등불이 꺼져가는데 기름을 좀 나눠다오' 하고 부탁했다. 슬기로운 처녀들은 '안 된다. 너희와 우리가 같이 쓰기에는 기름이 부족할지도 모른다. 기름 장수에게 가서 너희가 쓸 기름을 좀 사라' 하고 대답했다. 그러나 그들이 기름을 사러 간 사이에 신랑이 도착했다. 준비하고 있던 처녀들은 신랑과 함께 결혼 잔치에 들어갔고 문은 닫혀버렸다. 어리석은 처녀들은 나중에 돌아와 애원했다. '주여! 주여! 우리가 들어가게 문을 열어주십시오!' 그러나 신랑은 대답했다. '내가 진실로 너희에게 말한다. 나는 너희를 알지 못한다'. 그러므로 너희도 깨어 있으라. 그 날짜와 그 시각을 알지 못하기 때문이다".

(마태복음 25:1~13)

테너 레치타티보가 끝나면 소프라노와 베이스가 이중창을 부릅니다. 모르고 들으면 세속 가곡이 아닌가 싶을 정도로 낭만적이에요. 가사도 "예수님, 언제 오세요?", "신랑이 간다, 기다려라" 하는 식으로 애틋합니다. 그다음에 다시 코랄 합창곡이 나와요. 앞서 본 칸타타에서는

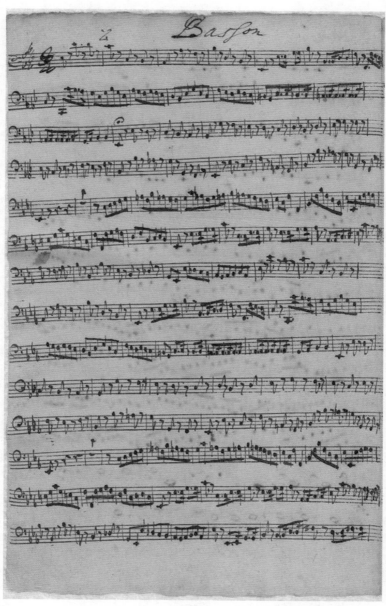

⟨눈뜨라고 부르는 소리가 있어⟩의 바순 파트
바흐가 성 토마스 교회에서 남긴 악보 중 유일하게
전해지는 자필 악보다.

같은 코랄이 반복해 나왔는데 여기서는 맨 처음 나왔던 코랄의 일부가 쪼개져 들어갔습니다.

종교음악이 흥미진진할 수 있다고 생각해보지 못했는데… 독일어를 알면 정말 음악극을 보는 것 같았겠어요.

아무래도 독일어를 모르면 이 칸타타가 멋있는 합창곡이면서도 오페라 같다는 점을 바로 느끼기 어려우니 아쉽긴 합니다. 어쨌든 종교음악이라고 하면 대부분이 지루하다고 생각하는데 안 그런 곡들도 많답니다.

아무도 억지로 시키지 않았지만

〈눈뜨라고 부르는 소리가 있어〉는 전체 30분가량 돼요. 칸타타로서는 그리 긴 편도 아닙니다. 길지 않은 게 이 정도니 보통 칸타타 하나를 작곡하려면 굉장한 집중력과 창의력이 필요했으리라는 게 짐작 가시죠? 요즘 작곡가들은 이런 긴 극음악을 1년에 하나씩만 작곡하라고 해도 힘들어할 겁니다. 그런데 바흐는 칸타타를 거의 한 주마다 하나씩 만들었어요. 아무도 시키지 않았는데도요.

대단하긴 대단한데, 왜 이렇게까지 열심히 했을까요?

아마 바흐에게는 자신만의 칸타타 연곡을 완성하겠다는 목표가 있었

던 것 같아요. 앞서 노이마이스터가 칸타타 연곡 가사를 썼다고 했었는데요, 바흐는 가사가 아니라 음악으로 칸타타 연곡에 도전했던 거지요. 그것도 아주 열심히요. 라이프치히에 부임한 첫 해인 1723년에는 기존에 만들어놓은 곡을 수정해서 칸타타를 만들었고, 그다음 해부터는 일관된 콘셉트를 지닌 새로운 칸타타 연곡을 만들어나가기 시작했습니다.

이왕 하는 거 제대로 해보자는 마음이 들었던 걸까요?

그건 모르겠어요. 아무튼 이때 집중적으로 칸타타 작곡에 몰두했다는 건 확실합니다. 특히 1724년 6월부터 1725년 3월까지의 40주 동안은 매주 하나씩 40개의 칸타타를 써내려갔어요. 대체 어떻게 그럴 수 있었는지 저로서는 도저히 상상이 불가능한 생산력입니다.

그만큼 음악을 향한 열정이 대단했나 보죠. 요즘 말로 하면 '워커홀릭'이었나 보네요.

더 대단한 건 단 한 계절만 그랬던 게 아니라는 거예요. 바흐는 라이프치히에 부임한 후 7년 동안 3~4세트의 칸타타 연곡을 만들어냅니다. 그중에서 지금까지 비교적 온전하게 전해지는 건 세 번째 연곡 세트까지고 네 번째부터는 많이 소실되었어요. 다섯 번째 연곡 세트는 만들었다는 기록은 있지만 아예 전해지지 않습니다.

그 이후에는 칸타타를 안 만들었나요?

만들긴 했는데 이전처럼 처음부터 새로운 연곡 세트를 만들어가는 게 아니라 기존 연곡을 보완하는 정도에 그쳤어요. 이쯤 되면 예전에 만들어둔 곡도 많고 하니 더 이상 도전할 만한 프로젝트로 여기지 않았던 것 같아요.

바흐가 가족을 중요하게 생각했다고 하셨는데 이렇게 바빴다면 가정을 거의 등한시했을 것 같아요.

남자가 집안일을 돌보던 때는 아니었으니까요. 당연히 바흐도 그랬을 테고요. 다만 바쁜 와중에도 바흐는 매년 부지런히 자식을 가졌습니다. 집에 가면 늘 꼬물꼬물한 애들이 기어 다니고 있었을 테죠.

바로크 최고의 걸작이 탄생하다

그러던 1727년, 드디어 〈마태 수난곡〉 BWV244이 만들어집니다. 수많은 음악학자들이 바로크 시대 최고의 걸작으로 꼽기를 마다치 않는 작품이지요. 혹시 수난곡이 무슨 뜻인지 알고 있나요?

글쎄요, 수난을 당하는 내용일까요?

맞아요. 가시면류관을 쓴 예수가 십자가를 지고 채찍질 당하며 골고다 언덕을 올라가는 비극적인 성경 내용을 소재로 한 곡입니다. 가톨릭의 전례극이 기원인데, 수난곡이라는 극음악 장르로 발전시킨 건 루터교입니다. 사실상 음악만 들으면 수난곡과 칸타타가 별로 다르지 않아요. 다만 바흐의 수난곡이라고 하면 엄청난 대작입니다. 〈마태 수난곡〉만 해도 전체 68곡이고 연주 시간만 3시간 정도 됩니다. 가사로 마태복음 본문과 피칸더라는 시인이 쓴 대본이 쓰였는데, 당시 세속음악과 종교음악에서 쓰이던 상징, 이미지, 신

엘 그레코, 십자가를 진 예수, 1580년

학적 해석 등이 종합된 장대한 대본이었죠.

바로크 시대 최고의 걸작이라니 3시간짜리라도 들어보고 싶네요.

한번 들어보세요. 의심할 여지 없이 바흐 음악의 종결 그 자체거든요. 하지만 저도 〈마태 수난곡〉을 멈추지 않고 끝까지 연주하는 공연을 딱 한 번밖에 보지 못했어요. 농담이 아니라 정말 도 닦는 기분이 듭니다. 워낙 긴 곡이다 보니 나중에는 청중뿐 아니라 노래 부르는 사람들도 지쳐버려요. 게다가 〈마태 수난곡〉 자체가 듣기 편한 곡이 아니에요. 음악으로 만들어진 변증법이라고 할까요? 예수의 수난이라는 주제 자체도 무거운데 음악적으로도 아주 복잡합니다. 처음부터 계속 불안정하게 화성 진행을 이어가다가 맨 마지막에야 해결을 지어줘요.

거의 해탈의 경지에 이르겠는데요.

정말이에요. 그런데 의외로 〈마태 수난곡〉이 초연될 당시 청중들은 "이번에 바흐가 무리를 했군" 정도의 감흥밖에 느끼질 못했대요. 특별한 걸작이라기보다 이때까지 자신들이 듣던 음악과 별다를 바 없다고 생각했던 거예요. 이 작품이 본격적으로 조명을 받게 된 건 그로부터 백년 후, 1829년에 멘델스존이 다시 무대에 올리면서부터입니다. 그 이야기는 마지막에 또 하겠습니다.
참고로 바흐가 작곡한 수난곡은 복음서 종류대로 총 네 개였다고도 하고 다섯 개였다고도 합니다만 현재는 〈마태 수난곡〉과 〈요한 수난

요한 제바스티안 바흐의 동상
성 토마스 교회 바로 옆에 1908년 라이프치히 출신
조각가 카를 제프너가 봉헌한 바흐의 동상이 서 있다.

곡), 그 외에 〈마가 수난곡〉의 한 악장만이 전해집니다.

알아주는 사람 하나 없어도 최선을 다해 대작들을 만들었군요.

존경스럽지요. 바흐 말고 어느 누가 칸토르라는 의무감만으로 이런 일을 해내겠어요. 단단한 신앙심으로 무장한 걸출한 천재가 스스로를 부단히 채찍질해 이룩해낸 기적 같은 성과라고 할 수 있을 겁니다.

바흐는 학문과 예술의 중심지 라이프치히에서 칸토르로 취임해 27년간 일했다. 방대한 업무량에도 불구하고 칸타타에 열정을 쏟았으며, 바로크 시대의 최고 걸작인 〈마태 수난곡〉을 완성했다.

| 칸토르가 된 바흐 | 라이프치히의 칸토르가 되면서 바흐는 라이프치히에 있는 모든 교회의 음악을 책임짐. |

참고 칸토르는 교회의 보직이었기 때문에 교회에서 일하는 사람들을 관리하고 교회 학교의 학생들을 교육하는 일도 맡아야 했음.

바흐는 라이프치히에 있는 다섯 개의 교회 중 시의 주 교회인 성 토마스 교회와 성 니콜라우스 교회에 집중했음.

칸타타에 열성을 다하다

바흐는 엄청난 업무량에 시달렸음에도 장대한 칸타타를 보여주고 싶어 했음. …→ 작품의 완성도를 포기하지 않고 풍성한 악기 소리와 합창단 교육을 통해 높은 수준을 만들어냄.

〈마니피카트 Eb장조〉 BWV243 부임한 첫해 성탄절을 위해 작곡한 곡. 그때까지의 작품 중 가장 대규모 편성에 이중 합창 구조.

코랄 칸타타

〈마음과 입과 행위와 삶으로〉 BWV147 이 중 가장 유명한 곡은 '예수, 인류의 소망과 기쁨'. 독일 지역에서는 익숙했던 코랄의 선율이었기에 많은 사람들이 공감할 수 있었음.

〈눈뜨라고 부르는 소리가 있어〉 BWV140 큰 인기를 누림. 세속 칸타타처럼 흥미진진하게 진행됨.

코랄 합창곡	레치타티보 (테너)	이중창 (소프라노, 베이스)	…
위엄 있게 호통을 치는 내용	마태복음 25장 1~13절의 내용	애틋한 분위기	…

바로크 시대의 최고 걸작을 완성하다

〈마태 수난곡〉 BWV244 68곡, 연주 시간 3시간에 달하는 대작. 예수가 십자가를 지고 골고다 언덕을 올라가는 비극적 성경 내용을 소재로 함. 루터교가 가톨릭의 전례극을 극음악 장르로 발전시킨 것. …→ 당시에는 반향이 크지 않았음.

가장 위대한 스승이 된 아버지

수없이 많은 의무를 지고 있었지만 어떤 순간에도 바흐는
스승으로서의 역할과 아버지로서의 역할, 무엇도 소홀히 하지 않았다.
제자들은 자식처럼, 자식들은 제자처럼 키워내는 동안
바흐의 음악은 그들의 음악 속에 깃들어 바흐가 잊힌 뒤에도
언제나 조용히 끊임없이 연주되어왔다.

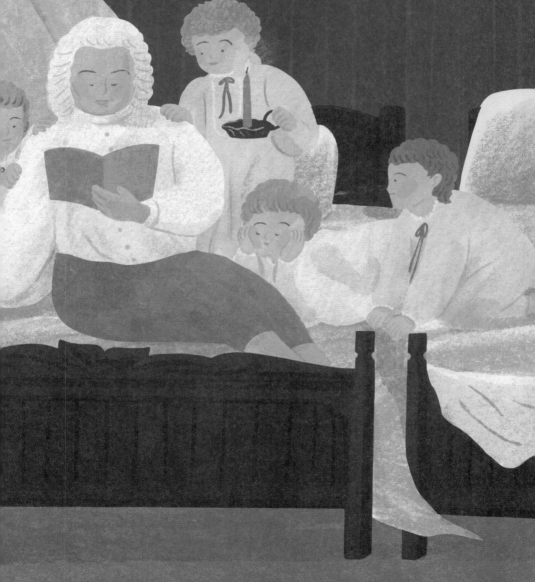

'감동적인'이라는 말을 내가 많이 쓰는 이유는
다른 사람들이 이제 그 말을 거의 쓰지 않기 때문이다.

- 요아힘 카이저

02

세상에 퍼지는
'작은 바흐'들

#세속 칸타타 #콜레기움 무지쿰

1729년은 바흐가 라이프치히에 온 지 6년이 지났을 시점입니다. 열심히 일한 만큼 칸토르로서 바흐의 위상은 아주 확고해졌어요. 게다가 이 해부터 콜레기움 무지쿰의 감독을 맡으면서 바흐의 명성이 서서히 라이프치히 밖까지 퍼지기 시작합니다.

콜레기움 무지쿰이 뭔가요?

라틴어인데, 번역하면 음악 학교쯤 되겠지만 독일에서는 보통 도시마다 대학생들이 중심이 되어 운영했던 음악 단체를 가리킵니다.

커피하우스에서의 공연

혹시 텔레만이라는 이름이 기억나나요? 바흐가 바이마르에서부터 인연을 맺게 된 유명한 음악가 말입니다.

아래 얼굴을 보니 기억이 나는 것 같네요.

이 텔레만이 1702년에 라이프치히의 콜레기움 무지쿰을 재조직하고 이끌었습니다. 그 후 콜레기움 무지쿰의 감독은 전통적으로 라이프치히 최고 음악가가 맡았어요. 텔레만이 라이프치히를 떠나는 1705년부터는 게오르크 호프만이란 음악가가 10년간 감독을 맡았습니다. 그때 콜레기움 무지쿰의 단원이 50명 정도였고 매주 2회씩 연주회를 열었다고 해요.

그러다 1723년에는 라이프치히의 가장 큰 커피하우스 주인인 고트프리트 치머만이 콜레기움 무지쿰의 공동 운영자로 나섭니다. 그러면서 1년 내내 여름에는 치머만의 커피하우스 정원에서, 겨울에는 치머만의 저택에서 주마다 두 시간짜리 음악회가 시리즈로 열립니다.

아쉽게도 치머만이 운영한 커피하우스 외관을 그린 그림은 있는데, 이곳에서 열린 콜레기움 무지쿰 음악회 풍경을 그린 그림은 없습니다. 대신 라이프치히에서 멀지 않은 도시, 예나의 콜레기움 무지쿰 야외 연주회 그림을 통해 라이프치히에서의 풍경을 상상해볼 수 있습니다.

그림을 보니 생각보다 꽤 큰 이벤트 같아요.

발렌틴 다니엘 프라이슬러, 게오르크 필리프 텔레만의 초상, 1750년

성 토마스 교회에 새긴 울림

(왼쪽)고트프리트 치머만의 커피하우스, 18세기
커피하우스에 대한 기록은 17세기 오스만제국에서 처음 등장한다. 유럽에서는 오스만제국과 긴밀하게 교류하던 베네치아에 최초로 커피하우스가 들어선 이후 급속히 퍼졌다.
(아래)1740년대 예나 대학의 콜레기움 무지쿰 야외 연주회
대학생들이 광장에서 연주하거나 노래를 부르고 있다. 그 모습을 보기 위해 몰려든 사람들이 광장을 빙 둘러쌌다.

세상에 퍼지는
'작은 바흐'들

이런 기악음악을 전에는 주로 궁정에서나 볼 수 있었어요. 그러니 시민들 입장에서는 신기하기도 하고 호화롭기도 한 구경거리였겠죠. 아무튼 바흐는 1729년부터 라이프치히 콜레기움 무지쿰의 감독을 맡아 자기 입맛에 맞게 콜레기움 무지쿰을 다 바꿉니다.

이미 교회 일로 눈코 뜰 새 없이 바빴던 것 같은데 왜 굳이 자처해서 또 일을 맡았을까요?

시간이나 내용이 정해져 있는 교회음악과 달리 콜레기움 무지쿰에서 하는 음악에는 아무런 제약이 없었어요. 바흐는 콜레기움 무지쿰을 이용해 교회음악에서 벗어나 다양한 음악을 마음껏 하고 싶었을 거예요. 물론 현실적인 고려 사항도 있었습니다. 예배 때 칸타타를 공연할 연주자가 많이 부족했고 시의회에서는 비용을 지원해주지 않아 고민이 크던 차였거든요. 콜레기움 무지쿰 감독이 되면 실력 있는 대학생 음악가들을 예배 때 데려다 연주를 시킬 수 있었어요. 그게 얼마나 구미가 당기는 일이었겠어요? 게다가 콜레기움 무지쿰이 자기가 키우던 제자들을 위한 정기적인 무대가 되어주기도 했고요. 물론 바흐 개인에게 돈 되는 일은 아니었으니 괜한 업무만 늘어났다고 볼 수도 있겠지만요.

그 일도 열심히 했나요?

그럼요. 도중에 잠깐 대행에게 맡겼던 적을 제외하면 1729년부터

1741년까지 계속 콜레기움 무지쿰을 이끌었고, 이 기간에 총 연주회를 500회 이상 개최했습니다. 나중에는 그 연주회가 큰 인기를 끌어 프로그램도 인쇄할 정도였죠. 실내에서 연주할 때는 200부 정도를 찍었고 야외 연주 땐 700부를 찍었대요. 이 연주회를 보러 시골에서 올라오는 사람도 많았다고 하니 이쯤 되면 단순히 대학생 연주회라고 하기엔 굉장히 거창한 이벤트였습니다.

오페라 대신 칸타타

어쨌든 콜레기움 무지쿰이 아니었다면 라이프치히에서 바흐는 교회 음악이 아닌 다른 시도를 해볼 기회가 없었을 겁니다. 〈쳄발로 협주곡〉 BWV1052~1058이나 〈관현악 모음곡〉 BWV1066~1069

라이프치히의 카페 리히터, 1800년경
비교적 자유로웠던 도시 라이프치히는 독일에서 가장 먼저 대중적인 커피하우스가 들어서기 시작했던 지역 중 하나다.

등이 나올 수 있었던 것도 콜레기움 무지쿰 덕분일 테고, 『클라비어 위붕』이나 『평균율 클라비어곡집』 2권 같은 건반 음악 작품집들도 콜레기움 무지쿰이 있었기에 초연할 수 있었어요. 바흐의 얼마 안 되는 세속 칸타타 역시 콜레기움 무지쿰을 통해 공연되었고요.

세속 칸타타를 교회 칸타타보다 훨씬 적게 만들었나 봐요.

네, 그렇습니다. 바흐는 일생 약 300개의 칸타타를 만들었는데 그 대부분이 교회 칸타타였어요. 세속 칸타타는 몇 작품 안 됩니다. 세속 칸타타로는 1735년경에 만든 〈커피 칸타타〉 BWV211 같은 작품이 대표적이지요. 왠지 방정맞은 광대들이 나올 것 같은 분위기의 곡입니다. 원래 제목은 〈조용히 하세요, 말하지 말고〉인데요, 나름 회심의 농담 아니었을까요? 커피하우스에서 공연하려고 만든 칸타타인데 조용히 하라는 건 말이 안 되니까요.

바흐가 이렇게 가벼운 곡도 썼군요.

〈커피 칸타타〉는 칸타타지만 내용적으로는 가장 희극 오페라에 가까운 작품이죠. 사실 바흐는 당대의 거의 모든 음악 장르에 손을 댔지만, 오페라만큼은 단 한 곡도 만들지 못했어요. 알고 보면 기회가 없었을 뿐 내내 오페라를 만들어보고 싶었을지도 몰라요.

안타깝네요. 작은 궁정이나 교회에서 일했으니 오페라를 만들 기회가

라이프치히의 가장 오래된 카페 그룬트만
1880년에 지어진 유서 깊은 커피하우스 그룬트만은
라이프치히에 남아 있는 가장 오래된 커피하우스다.
아르데코 스타일의 내부 장식이 잘 보존되어 있다.

없었겠죠.

그렇죠. 만약 바흐가 오페라를 썼다면 오페라 역사가 달라졌을 거예
요. 틀림없이 이탈리아 음악가들이 발전시켜온 오페라 양식을 자기 스
타일대로 멋지게 변신시켰을 것 같거든요.

바흐는 분명 오페라 장르에 관심이 많았습니다. 오페라를 보러 라이
프치히에서 드레스덴까지 약 120킬로미터라는 먼 거리를 뻔질나게
왔다 갔다 했을 정도로요. 하지만 오페라 감상만을 위해 드레스덴을
기웃거렸던 건 아니었습니다. 이때가 시의회 측과 예산 문제 등으로
갈등을 겪고 있을 무렵이에요. 그런데 마침 드레스덴 궁정의 카펠마이

스터 자리가 나 있었습니다. 바흐는 그 자리가 간절히 탐났을 거예요. 라이프치히의 칸토르보다 보수나 명성 면에서 훨씬 나은 자리였으니까요.

그럼 그 자리에 지원하면 되지 않았을까요? 이즈음엔 바흐의 진가를 모두가 알아줄 수 있었을 텐데요.

당시 드레스덴 궁정이 찾고 있던 카펠마이스터는 오페라단을 맡아 운영할 수 있는 작곡가였어요. 힘 좀 쓰는 궁정으로 인정받으려면 호화로운 오페라 공연을 정기적으로 열어야 했거든요. 그 사실을 뻔히 아는 바흐로서는 그 자리에 지원서를 내밀지 못했습니다. 자기는 이탈리아어도 못했고 어쨌든 오페라 전문가는 아니었으니 말이에요. 실제로 그 자리에는 오페라 전문 작곡가인 하세가 초빙되었습니다. 그런데 하세조차도 1년 넘게 정식 임명을 받지 못했어요. 드레스덴 궁정이 굉장히 까다롭게 카펠마이스터를 골랐던 듯해요.

발타자르 데너, 요한 아돌프 하세의 초상, 1740년경
독일의 작곡가이자 가수. 18세기 오페라 발전에
중추적인 역할을 했다.

바흐는 어차피 안 될 걸 알아서 지원을 안 했던 거군요.

그래도 바흐가 직접 가르친 큰아들 빌헬름 프리데만 바흐가 1733년 드레스덴 소피아 교회의 오르간 연주자로 임명돼요. 바흐는 못다 이룬 꿈을 이룬 것 같아 내심 기쁘지 않았을까요?

아들의 교육을 위해

바흐는 아들들의 미래를 위해 매우 노력한 아버지였습니다. 특히 장남 빌헬름 프리데만에게 가장 힘을 쏟았죠. 아들을 위해『클라비어뷔힐라인』이라는 소곡집을 만들어준 건 물론, 직업을 구할 때도 팔을 걷어붙이고 도왔어요. 아는 사람들에게 편지를 쓰고, 추천서도 써주고, 시범 연주회에서 그대로 연주하라고 직접 사보도 해줬습니다. 하지만 정작 음악가로 크게 성공하는 사람은 둘째 아들인 카를 필리프 에마누엘 바흐예요.

(왼쪽)첫째 빌헬름 프리데만 (가운데)둘째 카를
필리프 에마누엘 (오른쪽)막내 요한 크리스티안

셋째 아들은 별로 유명하진 않은데 요한 고트프리트 베른하르트라고 합니다. 여기까지가 첫째 부인 마리아 바르바라의 소생이에요.

아, 그러니까 요한 고트프리트 베른하르트가 첫 번째 부인의 마지막 아들인 거죠?

맞아요. 음악 재능은 많은 아이였는데 말썽을 많이 피웠대요. 바흐는 셋째 아들 역시 좋은 자리에 취직시켜주려고 이리 뛰고 저리 뛰며 고생했습니다. 예전에 일했던 도시 뮐하우젠의 시장을 비롯해 여러 사람들에게 청탁 편지도 쓰고, 뮐하우젠으로 가서 무료로 오르간 감정을 해주기도 했어요.

셋째 아들이 '부모 찬스'를 너무 썼네요.

본인이 그걸 바랐는지는 알 수 없지만요. 결국 셋째 아들은 뮐하우젠 시의회에서 시범 연주의 기회를 얻었어요. 그리고 교회 오르간 주자로 임명되는데, 아들이 거기서 잘 견디지 못하고 뛰쳐나와요. 바흐는 1년 4개월 만에 다시 장어하우젠 시 오르간 주자 자리에 셋째 아들을 집어 넣기 위해 노력했고 또 성공합니다.

어쨌든 셋째 아들이 아예 실력이 없지는 않았나 봐요. 계속 채용이 되는 걸 보니….

성 토마스 교회에
새긴 울림

네, 괜찮은 연주자였던 건 분명합니다. 그런데 이번에는 이 아들이 장어하우젠에서 취직되고 난 후 1년 만에 잠적했어요. 그렇게 사라졌다 뜬금없이 다음 해인 1739년에 예나 대학 법학과에 입학한 기록이 나옵니다. 그러고 나서 4개월 뒤에 열병으로 죽어버리죠.

허망하네요. 두 번째 부인 아나 마그달레나와의 사이에서 낳은 자식들은 어땠나요? 역시 다 음악가가 되었겠죠?

아나 마그달레나와의 사이에서 낳은 자식 중에 가장 유명해진 음악가는 막내아들인 요한 크리스티안 바흐예요. 어려서 아버지와 형들에게 음악을 배우다가 이탈리아에서 직업 음악가로 활동을 시작했죠. 나중에는 근거지를 런던으로 옮겨 널리 이름을 떨쳤고요.
하지만 추측컨대 재능 자체가 누구보다 뛰어났던 바흐의 아들은 아나 마그달레나가 낳은 첫 번째 아이이자 바흐의 넷째 아들인 고트프리트 하인리히 같아요. 둘째 아들인 카를 필리프 에마누엘은 이 배다른 동생에 대해 "탁월한 천재였지만 자기 재능을 발전시키지는 못했다"고 회고해요. 자폐증과 비슷한 정신 장애가 있었다고 전해집니다.

수많은 제자들의 음악 안에서 숨 쉬다

바흐의 자식 중에 음악가로 자란 딸은 없었나요?

아쉽게도 바흐가 딸들은 교육하지 않았어요. 물론 시대가 시대이니

딸을 교육하지 않았다는 것만으로 특별히 매정한 아버지였다고 할 수는 없습니다. 이 시대는 여성이 가수가 아닌 전문 음악가가 되는 길은 전혀 없었으니까요.

아쉽네요. 바흐의 핏줄이니만큼 재능이 있는 딸도 있었을 텐데….

그러게요. 사실 어머니가 음악 교육을 시킬 수도 있었을 거예요. 두 번째 부인인 아나 마그달레나는 바흐와 결혼하기 전에 이미 가수였고 첫 번째 부인 역시 바흐 가문에서 자랐으니 두 부인 모두 음악에 조예가 깊었을 테지요. 그러나 어머니들조차 딸들에게 제대로 음악을 가르치지 않았어요. 고작 음악가들이 연주할 때 옆에서 도울 수 있을 정도로만 노래를 가르쳐주었다고 하네요.
아무튼 흥미로운 점은 바흐가 이렇게 아들들의 음악 교육에 힘썼지만 정작 바흐의 음악 스타일을 그대로 이어받은 아들은 한 명도 없다는 겁니다. 직업 음악가가 된 아들 네 명의 스타일이 각자 다 다릅니다. 아마 아버지가 이상적이라고 여겼던 '개성'을 좇아 자신만의 음악 언어를 발전시켰던 결과가 아닐까 해요.

각자의 개성을 추구하게 교육하다니 아무리 생각해도 바흐는 참 좋은 교육자예요.

그렇죠. 돈도 안 되는데 교육용으로 〈인벤션과 신포니아〉 같은 작품집을 만들어주는 훌륭한 선생이 바흐 말고 어디 있겠어요? 요즘도 피아

노를 조금 배우면 인벤션을 치기 시작합니다. 이게 푸가의 쉬운 버전이에요. 그러니까 바흐가 제자들이 대위법을 체계적으로 재밌게 배울 수 있도록 만들어놓은 연습용 곡을 요즘 학생들도 똑같이 배우고 있는 거죠.

후배 음악가들이 닳도록 연습하는 작품은 〈인벤션과 신포니아〉만이 아니에요. 혹시 "세상의 음악이 다 사라진대도 바흐의 『평균율 클라비어곡집』만 있으면 복원할 수 있다"라는 말, 기억나나요?

바흐에 대해 막 배우기 시작할 때 인용하셨죠?

네, 1977년 발사된 우주탐사선 보이저에 지구 음악을 대표해서 실린 스물일곱 개 곡 중 세 곡이 바흐가 만든 곡입니다. 앞에서 본 〈브란덴부르크 협주곡〉, 〈바이올린을 위한 소나타와 파르티타〉 그리고 바로 이 『평균율 클라비어곡집』이 실려 있지요.

평균율이라는 건 이 시기에 주목받기 시작한 새로운 조율법의 이름입니다. 음악가 대다수가 순정률이라는 조율법을 사용했던 때였기에 논란을 일으키고 있었죠. 『평균율 클라비어곡집』이 어떤 가치가 있는지 알게 되면 바흐가 왜 바로크 시대를 종결짓고 새 시대로 나아가게 만든 음악가였는지 비로소 이해할 수 있습니다.

"너희가 음악을 못해서 그래!"

『평균율 클라비어곡집』에는 만들 수 있는 모든 조마다 프렐류드와 푸

가가 한 쌍씩 실려 있어요. 열두 개 장조와 단조로 만들어진 프렐류드와 푸가, 총 마흔여덟 곡이죠. 그것만으로도 대단한데 모두 하나같이 아름답기까지 합니다. **첫 번째 프렐류드**를 들어보세요. 아마 이 곡이 이 작품집에서 가장 유명할 텐데요, 19세기에 구노가 〈**아베 마리아**〉 반주로 사용해서 더욱 유명해졌어요. 지금 들어도 너무나 아름다운 선율입니다.

그러니까 바흐가 『평균율 클라비어곡집』을 통해 증명하고 싶었던 건 이거죠. "평균율은 아름다운 곡을 만드는 데 아무런 문제가 없다!"는 사실이요. 평균율을 거부하던 사람들에게 제대로 한 방 먹인 거예요.

왜 그런 걸 증명하려 했던 거죠?

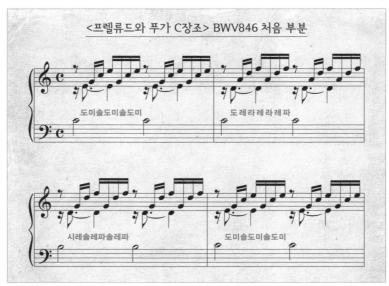

<프렐류드와 푸가 C장조> BWV846 처음 부분

도미솔도미솔도미 도레라레라레파

시레솔레파솔레파 도미솔도미솔도미

곧 더 설명하겠지만 그동안 음악가들은 다소 불편하더라도 순정한 비율로 만들어진 순정률을 고집했었거든요. 물론 이전에도 바흐처럼 평균율의 장점을 부각해보려고 한 작곡가가 없었던 건 아니에요. 하지만 절대로 바흐만큼 완성도 있게 증명해낸 사람은 없었습니다.

더 멋진 건 바흐가 이 작품집을 만든 이유예요. 작곡 실력을 뽐내거나 돈을 벌어보겠다는 의도에서가 아니라 음악가를 위한 교육용으로 만들었거든요. 이 작품집 표지에는 작곡의 목적이 아래와 같이 적혀 있습니다.

간절히 배움을 원하는 젊은 음악가들이 활용하고
이득을 볼 수 있기를 바라며
Zum Nutzen und Gebrauch der Lehrbegierigen Musicalischen
Jugend

이 작품집에는 미래의 음악가들이 순정률의 문제를 답습하지 않고 더 넓은 세상에서 자유롭게 음악을 할 수 있길 바라는 바흐의 마음이 담겼다고 볼 수 있습니다.

이래서 바흐가 모든 음악가의 스승이라고들 하는 거군요.

실제로 피아노를 전공하는 학생들은 아직도 『평균율 클라비어곡집』

「평균율 클라비어곡집」 1권 바흐의 자필 표지
제목의 클라비어는 건반 악기를 의미하는 독일어로,
오늘날에는 주로 피아노로 연주된다. 1권은
1721년에, 2권은 1741년에 쓰였는데 출간은
1801년에야 이루어졌다. 전체를 연주하면 약
4시간이 걸린다고 한다.

을 '바이블'처럼 여기며 닳도록 연습한답니다. 음표가 빽빽하지 않아서 쉬워 보이지만 생각보다 어려운 작품집이에요.

슬슬 순정률의 문제가 대체 뭐였는지 좀 궁금한데요.

섬세하고 정확한 음을 위하여

그 질문에 답하려면 일단 이 질문부터 해야 합니다. 왜 음은 '도레미파솔라시'인지 생각해본 적이 있나요?

글쎄요. 그냥 그렇게 정한 거 아니었나요….

맞아요. 음계는 음악가끼리의 약속이라고 보면 돼요. 예를 들어 옛 우리나라 음악가들은 '중임남황태'의 5음계로, 서양에선 12음계로 약속을 정한 거죠. 그런데 간신히 그렇게 약속했는데 문제가 생겼어요. 이제 그 약속을 어떻게 맞추느냐가 문제가 된 거예요. "12시에 만나자"라고 시간 약속을 해도 각자의 시곗바늘이 다른 곳을 가리키고 있으면 만나기 힘들지 않겠어요?

하긴, 아무리 도레미파솔라시라고 부른다 하더라도 이름만 같지 실제로는 각자 다른 높이의 소리를 낼 수도 있겠죠?

그래서 역사적으로 수많은 사람들이 음의 기준을 어떻게 잡을지, 즉

조율을 어떻게 할지 고민해왔습니다. 무려 기원전부터 연구했어요. 피타고라스를 포함해 온갖 수학자, 과학자, 천체물리학자까지 음악, 소리, 정확한 조율이라는 문제에 매달렸죠.

그러니까… 정확한 도 음이 뭔지, 레 음이 뭔지 찾으려고 엄청난 학자들이 오랫동안 노력했다는 건가요?

그렇습니다. 당연하지만 조율은 음과 음 사이를 어떻게 잡을 건지가 핵심입니다. 아까 시계 비유를 들었으니 계속 그 비유를 들어볼게요. 원시인이든 현대인이든 해가 뜨고 지는 하루라는 구간을 반복해서 겪는 건 같습니다. 하지만 원시인과 달리 우리에게는 시계가 있어요. 그래서 60분을 한 시간으로 쳐서 지금 하루 중 몇 시인지 숫자로 이야기할 수 있죠. 음도 마찬가지예요. 음 역시 한 옥타브라는, 누구에게나 명백한 하나의 구간이 있어요. 그걸 일정하게 나눠 음 이름을 붙이는 방법이 바로 조율법인 겁니다.

되게 중요한 거네요.

처음에는 5도 화음 간격으로 음을 만들기 시작했어요. 우리 귀에 가장 완벽하게 들리는 화음이 5도 화음이라고 하거든요. 실제로 현악기를 보면 각 현의 기본 음높이가 5도 간격으로 만들어져 있어요. 예를 들어 바이올린의 경우 솔-레-라-미 현이 매여 있는데 이웃한 현끼리 딱 5도 차이가 납니다. 지금까지도 바이올리니스트들은 먼저 라 현의

음을 잡은 후, 라-미를 조율하고, 라-레, 레-솔 순으로 이웃한 5도 간격의 현을 차례로 그어가며 올바른 음을 찾아가지요.

현 길이의 비밀

그런데 5도 화음은 알고 보면 재미있어요. 한번 상상해보세요. 팽팽하게 잘 당겨서 튕기면 일정한 높이로 소리가 나는 현이 있다고 해봅시다. 이제 그 소리를 5도 높여볼 거예요. 여기서 현이 길어져야 높은 소리가 날까요, 짧아져야 높은 소리가 날까요?

짧아져야 높은 소리가 나겠죠?

맞아요. 현을 원래 길이의 $\frac{2}{3}$로 짧게 만들어 튕겨보면, 정확히 원래보다 5도 높은 음이 납니다. 만약 원래 길이로 튕겼을 때 울린 음을 도 음이라고 한다면 솔 음이 난다는 거죠.

신기하네요. 딱 $\frac{2}{3}$라니. 5도 화음이 우리 귀에 완벽하게 들릴 법한데요.

그 비율을 잘 기억해두세요. 이제 도 음에서 8도 높은, 즉 한 옥타브 높은 도 음을 만들어보죠. 어떻게 할까요? 이번엔 현의 길이를 절반, 즉 $\frac{1}{2}$로 만들면 돼요. 그러면 정확히 한 옥타브 높은 음이 나옵니다.

와, 딱딱 맞아떨어지니까 좋네요.

여기까진 좋아요. 솔 말고 다른 음들도 한번 만들어보죠. 도 음이 나는 현의 길이를 1이라고 하면 5도 높은 솔 현의 길이는 $\frac{2}{3}$ 겠죠? 솔에서 5도 더 올라가면 솔라시도 다음이니 레 음인데요, 그 현의 길이는 얼마일까요?

솔 현 길이의 $\frac{2}{3}$ 여야 하는 거니 $\frac{2}{3} \times \frac{2}{3}$ 겠네요.

잘 따라오셨군요. 원래 길이의 $\left(\frac{2}{3}\right)^2$ 이 레 현의 길이예요. 지금 레가 어떤 음인지 찾은 겁니다. 그런데 이 레는 맨 처음 도 바로 옆의 레는 아닙니다. 그보다 한 옥타브 높은 레 음이죠. 피아노 건반으로 보면 얼마나 떨어져 있는지 잘 드러나요.

그럼 처음 출발한 도 바로 다음에 나오는 레 음의 현 길이를 알고 싶다면 어떻게 하면 될까요?

글쎄요… 잘 모르겠어요.

아까 한 옥타브를 높이려면 현의 길이를 $\frac{1}{2}$, 즉 절반으로 만들면 된다고 했지요? 한 옥타브를 낮추려면 반대로 하면 됩니다.

그럼 두 배로 길이가 길어지면 되나요?

맞아요. 높은 레 음이 나는 현 길이를 두 배로 늘이면 한 옥타브가 내려갑니다. 즉 현의 길이가 $\left(\frac{2}{3}\right)^2 \times 2$가 되면 원래 도 옆의 레 음을 찾을 수 있다는 거죠.

이런 식으로 $\frac{2}{3}$을 곱해 5도를 올리고, 옥타브가 바뀌면 2를 곱해서 낮추는 식으로 열두 개의 음을 하나하나 다 찾을 수 있습니다. 도, 솔, 레로 시작해 가장 마지막으로 미#까지 찾을 수 있지요. 그걸 정리하면 아래 표와 같은 식입니다.

음이름	도	솔	레	라	미	시	⋯
현의 길이	1	$\frac{2}{3}$	$\left(\frac{2}{3}\right)^2$	$\left(\frac{2}{3}\right)^3$	$\left(\frac{2}{3}\right)^4$	$\left(\frac{2}{3}\right)^5$	⋯
현의 길이 (동일 옥타브 내)	1	$\frac{2}{3}$	$\left(\frac{2}{3}\right)^2 \times 2$	$\left(\frac{2}{3}\right)^3 \times 2$	$\left(\frac{2}{3}\right)^4 \times 2^2$	$\left(\frac{2}{3}\right)^5 \times 2^2$	⋯
⋯	파#	도#	솔#	레#	라#	미# (=파)	
⋯	$\left(\frac{2}{3}\right)^6$	$\left(\frac{2}{3}\right)^7$	$\left(\frac{2}{3}\right)^8$	$\left(\frac{2}{3}\right)^9$	$\left(\frac{2}{3}\right)^{10}$	$\left(\frac{2}{3}\right)^{11}$	
⋯	$\left(\frac{2}{3}\right)^6 \times 2^3$	$\left(\frac{2}{3}\right)^7 \times 2^4$	$\left(\frac{2}{3}\right)^8 \times 2^4$	$\left(\frac{2}{3}\right)^9 \times 2^5$	$\left(\frac{2}{3}\right)^{10} \times 2^5$	$\left(\frac{2}{3}\right)^{11} \times 2^6$	

한 옥타브 내 열두 음의 위치를 이런 방법으로 찾아 정의하기 시작했

던 건 기원전 6세기경 활동한 수학자 피타고라스까지 거슬러 올라갑니다.

음악이 꼭 수학처럼 느껴져요. 너무 어려운걸요….

그렇게 느끼시는 것도 무리는 아닙니다. 그래도 다시 한번 한 음 한 음 천천히 따져서 따라가다 보면 이해가 될 거예요.

이상한 오류가 생기는 순간

그런데 이 방법에는 사실 오류가 있습니다. 계산상으로만 따지면 5도씩 열두 번 올리면 시#, 즉 도 음까지 도착해야 해요. 그걸 현의 길이로 표현하면 $\left(\frac{2}{3}\right)^{12}$가 되죠. 그런데 그 도는 앞서 중심으로 삼은 도보다 일곱 옥타브 올라간 도예요. 앞서 한 옥타브를 올리기 위해서는 현을 $\frac{1}{2}$로 줄이면 된다고 했죠? 도를 1이라고 했으니 일곱 옥타브 높은 도는 $\left(\frac{1}{2}\right)^{7}$입니다. 그런데 $\left(\frac{2}{3}\right)^{12}$와 $\left(\frac{1}{2}\right)^{7}$이 같다고 할 수 있을까요?

모르겠지만 왠지 아닐 거 같은데요….

맞아요. 5도씩 열두 번 올려서 나온 도는 일곱 옥타브 높은 도 소리가 나야 하는데 그보다 아주 약간 높습니다. 즉 피타고라스의 계산대로 음을 조율하면 딱 그 도 음으로 안 돌아온다는 얘기지요. 물론 계산기 두드려보면 얼추 비슷한 수치지만 실제 연주에선 문제가 될 만한

오차예요. 그런 오차를 없애기 위해 도미솔처럼 자주 사용하는 음들은 어울릴 때 좋은 소리를 낼 수 있도록 조정했어요. 순수하고 올바른 비율, 그러니까 순정한 비율로 말이죠. 이게 순정률입니다.

그럼 끝난 건가요?

C장조로만 음악을 만들면 이대로도 아무 문제 없습니다. 하지만 예를 들어 C장조 음악을 D장조로 바꿔서 연주하고 싶으면 문제가 됩니다. 조를 옮기면 자주 사용하는 음도 달라지니까요. 옮긴 조에서 화음이라도 낼라치면 아름답게 어울리던 협화음이 갑자기 불협화음이 되어버리는 거죠. 예를 들어 D장조에서 가장 중요한 화음은 레, 파#, 라로 만들어지는데, 순정률에서 이 화음은 '순정'한 비율로 조정하지 않았으니까요.

음, 이제 문제가 뭔지는 알겠어요.

옛 음악가들은 그 문제를 해결하기 위해 정말 많이 노력했어요. 왜냐하면 사람들은 점점 더 많은 자유를 원하기 마련이고, 곡 중간에 조를 마음대로 옮기고 싶은 마음 역시 점점 더 간절해졌기 때문입니다. 실제로 요즘 가요는 중간에 조를 바꾸는 일이 흔해요. 보통 곡의 분위기를 극적으로 전환하거나 감정을 고조하는 하이라이트 부분에서 조가 바뀌곤 합니다.

음의 조율 방식을 바꾸다

점차 음악가들 사이에서 그냥 한 옥타브를 똑같이 열두 부분으로 쪼개서 음을 정하자는 주장이 나오기 시작했어요. 이게 바로 평균율이에요. 평균율의 요점은 다른 음정들의 순수성은 포기하고 "옥타브의 순수성만 완벽하게 지키자"는 겁니다. 도는 1, 한 옥타브 높은 도는 $\frac{1}{2}$로 놓고 그 사이에 있는 음들은 정확하게 똑같은 비율로 높아지게 만들면 조를 옮길 때 문제가 없으니까요. 간단하죠?

잘 모르겠어요. 전혀 간단하지 않은데요?

사실 그래요. 평균율로 음을 조율하려면 방정식을 풀어야 합니다. 열두 번 곱해서 $\frac{1}{2}$이 되는 수치를 찾아야 하니까요. 식으로 만들면 $x^{12}=\frac{1}{2}$이죠. 여기서 x값이 평균율로 반음 올리고 싶을 때 곱하면 되는 값입니다. 다행히 이 시대 수학자들에게 이 정도 방정식을 푸는 건 일도 아니었어요. 그전에 수학이 발전하지 않았으면 평균율도 나오지 못했을 겁니다.

그렇게 방정식을 풀어 x값을 찾았는데 또 다른 문제가 생깁니다. 현실의 연주자들이 평균율을 거부한 거예요. 이제는 평균율이 보편화되어 있고 현대의 디지털 조율기 역시 평균율을 바탕으로 만들어지지만, 바흐가 살던 시대의 연주자들에게는 순정률이 훨씬 익숙했죠. 많은 음악가들이 평균율로 조율해서 연주하는 곡들은 아름답지 않다고, 기존에 쓰던 5도 화음의 청량함이 없다고 평균율을 싫어했어요.

뭐, 혁신에는 언제나 반대 세력이 있기 마련이죠.

그때 바흐가 앞서 본 것처럼 『평균율 클라비어곡집』을 통해 증명해낸 겁니다. 조율법이 뭐든 음악의 아름다움과는 큰 상관이 없다는 걸 말이지요.

제자들은 바흐의 가르침을 안고

아무튼 바흐가 자식처럼 끼고 살면서 도제 교육을 시켰던 제자들, 즉 단순한 학생이 아니라 제자라고 할 수 있었던 사람들만 약 백 명입니다.

사실상 유사 가족이 백 명이었다는 거잖아요. 대단하네요.

네, 이렇게나 제자가 많으니 음악가로서 바흐의 약점이 너무 교육에만 전념했다는 점이라고 아쉬워하는 이들이 있는 거겠죠. 텔레만이나 헨델, 라모처럼 여러 도시를 돌아다니지 못하고 한곳에, 그것도 작은 도시에만 머물러 있었던 이유가 바로 제자 교육 때문이라고요. 하지만 설사 그런 점이 약점이라 하더라도 결국 나중에 빛을 볼 수 있었던 요인이기도 합니다.

바흐가 죽고 난 후 백 명이나 되는 제자들은 바흐처럼 구석에만 머물지 않았어요. 바흐의 가르침을 안고 유럽 전역으로 퍼져 나갔고 곳곳의 교회에서, 궁정에서 이름을 날리고 영향력을 끼쳤습니다.

결과적으로, 작은 독일 시골 마을에서 평생을 조용하게 살았던 이 음

악가는 시대를 뛰어넘어 자신의 유산을 전 세계에 뿌리내리고 '음악의 아버지'라는 말까지 듣는 엄청난 존재가 되었습니다. 그런 걸 보면 참 인생은 알 수 없는 것 같아요.

성 토마스 교회에
새긴 울림

라이프치히에서 명성을 쌓은 바흐는 콜레기움 무지쿰의 감독이 되어 명성이 더욱 높아졌다. 또한, 바흐는 아들들과 제자 교육도 소홀히 하지 않아 훗날 제자들은 유럽 전역에서 영향력을 행사하는 음악가가 되었고, 결과적으로 바흐에게 영광을 안겨주었다.

콜레기움 무지쿰의 감독 바흐	**콜레기움 무지쿰** 도시마다 대학생들이 중심이 되어 운영했던 음악 단체. 교회음악과는 달리 자유롭게 음악 활동을 할 수 있었음. ⋯→ 실력 있는 대학생 음악가들을 예배 때 데려다 연주시킬 수 있는 권한도 있었음. 바흐는 1729년부터 1741년까지 콜레기움 무지쿰을 이끌며 500회 이상의 연주회를 개최함.

바흐의 음악 교육

바흐는 아들들의 미래를 위해 노력한 아버지였음.

❶ 『클라비어뷔힐라인』 장남 빌헬름 프리데만을 위해 지음.
❷ 아들의 구직을 도움 장남과 셋째 아들 요한 고트프리트 베른하르트가 직업을 가질 수 있도록 갖은 노력을 다함.
⋯→ 바흐의 아들은 모두 개성이 뚜렷해 바흐의 스타일을 그대로 이어받지 않음.

순정률과 평균율

조율법 12음계로 이뤄진 한 옥타브를 일정하게 나누어 음 이름을 붙이는 방법. 대표적인 조율법에는 순정률과 평균율이 있음.

❶ **순정률** 한 옥타브 높은 음을 내기 위해 현의 길이를 원래 길이의 $\frac{1}{2}$, 5도 높은 음을 내기 위해서 현의 길이를 $\frac{2}{3}$로 조정하는 조율법.
⋯→ 같은 조에서 연주할 경우에는 문제없지만 조바꿈을 하면 조정되지 않은 음들이 불협화음을 냄.

❷ **평균율** 12음계로 이뤄진 한 옥타브를 같은 비율로 나누어 조율하는 방법. 바흐가 『평균율 클라비어곡집』을 통해 조율법에 관계없이 음악이 아름다울 수 있다는 것을 증명해냄.

V

영원히 빛나는 별이 되다
- 재조명되는 서양음악의 기원

흩어진 악보들을 다시 찾아내는 것처럼

말년에 이르러서도 바흐는 더 나은 기회를 얻기 위해 노력했다.
이 시기 푸가에 사로잡혀 있던 바흐는 죽음이 곁으로 다가올 때까지
푸가 작품들을 붙잡고 있었다.
바흐가 남긴 악보들은 유족들과 함께 흩어졌는데,
그 음악 역시 흩어진 악보처럼 잊힌 채 발견되기를 기다리다 천천히 되살아나기
시작한다.

우리 모두는 시궁창에 있지만
우리 중 누군가는 별을 바라보고 있다.

- 오스카 와일드

01

신이 곁으로
부를 때까지

#〈미사 b단조〉 #〈골드베르크 변주곡〉

앞서 보았듯 바흐는 라이프치히의 칸토르로 부임하고 나서 최선을 다
해 일했습니다. 믿을 수 없이 빠른 속도로 훌륭한 칸타타를 계속 만들
어냈고, 몇 안 되는 학생들을 이끌어서 그 칸타타들을 공연했죠. 성
토마스 교회 학교의 열악한 환경을 고려하면 엄청난 업적이었어요.

하지만 시 당국에서는 바흐가 칸토르인데도 라틴어를 가르치는 데에
소홀하다며 불만이 많았습니다. 음악 감독 업무만 해도 너무나 바빴
던 바흐는 그런 요구 사항까지 다 들어주지 못했거든요.

바흐에게 음악이 아니라 라틴어를 가르치라고 했다고요?

라이프치히 시 당국의 입장도 이해가 되긴 해요. 성 토마스 교회 학교
는 원래 명문 라틴어 학교로 유명했으니까요. 물론 바흐 입장에서는
죽을 만큼 노력하는데 제대로 지원해주지도 않으면서 자꾸 라틴어 수
업 타령만 하는 시 당국이 답답하기 짝이 없었겠죠.

1729년에는 다행히 상황이 조금 나아졌습니다. 성 토마스 교회 학교

의 교장으로 새로 부임한 사람이 바이마르에서부터 알고 지낸 지인이었어요. 이 교장은 낡은 학교 건물도 고치고 다른 사람에게 바흐의 라틴어 수업을 넘겨줬습니다. 바흐의 부담은 크게 줄었죠.

갈등은 점점 커져가고

그런데 얼마 되지 않아 다시 갈등이 불거졌어요. 바흐가 그다음 해에 자꾸 합창단의 처우 개선과 인원 보충을 시 당국에 요구했기 때문입니다. 그러니까 예산을 더 달라 한 겁니다. 시 당국에서는 이런 바흐를 다루기 힘든 골치 아픈 음악가라고 여겼습니다. 그래서 오히려 라틴어 수업을 충실히 하지 않았다는 이유로 바흐에게 감봉 조치를 내렸어요.

현재의 라이프치히 시가 바흐의 덕을 보고 있는 걸 생각하면 아이러니하네요. 바흐는 안 억울했을까요?

앞서 얘기했듯 일기나 편지가 거의 남아 있지 않아 바흐 자신의 자세한 심경을 알 수 없으니 아쉬울 뿐입니다. 본인이 남긴 자료 없이 주로 관청과 교회의 기록을 토대로 삶을 재구성하다 보니 항의를 했다거나 징계를 받았다는 부정적인 사건 위주고요.
바흐가 직접 쓴 편지는 딱 한 통 남아 있다고 했었죠? 그게 바로 이 시기에 쓴 거예요. 혹시 게오르크 에르트만이라는 이름이 기억나나요?

잘 모르겠는데, 누구인가요?

큰형 집에서 더부살이하다
가 뤼네베르크로 공부하러
떠날 때 동행했다던 그 사
람이에요. 한참 시 당국과
갈등을 빚고 있던 차에 얼
마나 답답했으면 폴란드에
서 외교관으로 일하고 있었
던 이 사람에게까지 편지를
썼을까요. "라이프치히에서
받는 봉급은 쾨텐에서 받던
것의 반의반밖에 안 되는데

바흐가 에르트만에게 보낸 편지

물가는 세 배 높고 따로 부수입도 없다"면서, "혹시 좋은 자리가 있으
면 나를 추천해달라"고 부탁하는 내용이지요.

이게 유일하게 전해지는 바흐의 친필 편지라니… 딱하네요.

야속하게 흐르는 시간

이 편지 외에도 당시 어떻게든 라이프치히를 떠나려고 돌파구를 찾은
흔적이 여럿 전해옵니다.

예를 들어 1733년에는 작센 선제후 아우구스트 2세에게 곡을 지어
서 헌정했어요. 그로 인해 간신히 '선제후 작센과 폴란드 왕정의 궁
정 작곡가'라는 호칭을 받는 데에 성공합니다. 앞에서 미사곡 장르에

대해 이야기했던 게 기억날지 모르겠는데, 이때 헌정한 곡을 기초로 나중에 〈미사 b단조〉 BWV232를 완성했던 겁니다.

실제 작센 선제후의 궁정 작곡가가 된 게 아니라 그냥 이름만 받았다는 건가요?

네, 그래도 명예로운 일이었어요. 요즘으로 치면 이력서의 수상 내역 못지않은 효과가 있었습니다. 사실 칭호는 많으면 많을수록 좋거든요. 쾨텐의 카펠마이스터를 관둔 후에도 바흐는 같은 이유로 카펠마이스터라는 칭호를 유지했습니다. 칭호를 내린 레오폴트 공이 죽고 나서야 칭호를 뗐고요. 그러니 라이프치히에 칸토르로 부임하고 나서도 한동안 '카펠마이스터 칸토르 바흐'라 불렸을 거예요.

옛날 귀족들은 호칭 정리만 해도 굉장히 까다로웠겠어요.

맞아요. 어쨌든 라이프치히보다 더 나은 곳으로 옮기고자 했던 바흐의 노력은 빛을

루이 드 실베스트르, 아우구스트 2세의 초상, 18세기

364

보지 못했습니다. 오히려 상황은 더 나빠지기만 했죠. 이 시기는 바흐 같은 정통파 음악가에게 불리한 시기였어요. 보통 로코코 양식이라고 부르는 갈랑 양식이 유행해 쉽고 달콤한 음악이 인기를 끌었거든요. 모차르트가 등장하기 바로 전 시기지요.

이런 로코코 양식의 유행에 휩쓸려 암암리에 바흐의 음악을 한물 간 걸로 취급하는 사람들이 늘어나기 시작해요. 한걸음 더 나아가 어떤 사람들은 공식적으로 비판하는데요, 대표적으로 1737년 라이프치히 의 한 음악 비평지에 요한 아돌프 샤이베라는 사람이 바흐의 작품 세 계를 비판한 글이 전해지고 있어요. 요지는 바흐의 음악이 너무 어렵 고 부자연스럽다는 겁니다.

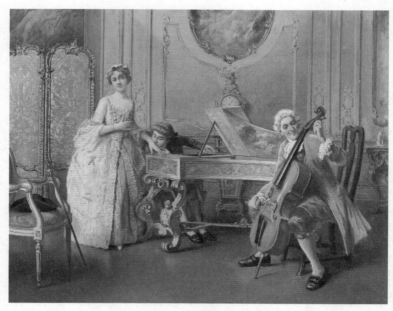

안토니오 조피, 로코코 음악의 장면, 1926년

열심히 했을 뿐인데 참 야박하네요….

샤이베는 한 번의 비판으로 그치지 않고 1745년에 또 같은 내용의 비판을 실었어요. 그래도 두 번째 비판이 나왔을 때는 비른바움이라는 천재 학자가 바흐를 옹호하는 논문을 발표했습니다.

누군지 몰라도 칭찬해주고 싶어요.

비른바움의 논문에서 바흐는 '타의 추종을 불허하는, 특기할 만한 완전함을 가진 인물'이라고 평가되지요. 이때 나온 완전함이라는 단어는 지금까지도 바흐를 묘사하는 가장 적합한 표현으로 자주 이야기됩니다.

계속되는 구직 활동

1741년, 바흐는 작센의 수도 드레스덴을 방문합니다. 앞서 작센 선제후에게 음악을 헌정한 것과 같은 이유에서였어요. 어떻게든 드레스덴에서 권력자의 눈에 들어 새로운 길을 개척해보려 했던 것 같습니다. 바흐는 드레스덴에서 선제후를 만나지는 못했습니다만 러시아 외교관이었던 헤르만 카를 폰 카이저링크 백작에게 작품을 의뢰 받았습니다. 카이저링크 백작은 바흐에게 자기가 불면증에 시달리고 있다며 자장가로 들을 만한 건반 악기 곡을 만들어달라고 부탁했어요. 그렇게 만들어진 작품이 〈여러 개 변주가 있는 아리아〉입니다. 현재는 〈골

베르나르도 벨로토, 엘베강 유역에서 본 드레스덴, 1748년
체코와 폴란드 국경 지대에 위치한 리젠산맥에서 발원해 함부르크의 북해로 빠져나가는 엘베강에서 본 드레스덴을 그렸다. 드레스덴 대성당, 아우구스트 다리 등 2차 세계대전 때 폭격당하기 전의 풍경을 그대로 담아내고 있다.

드베르크 변주곡〉 BWV988이라고 부르죠. 골드베르크는 카이저링크 백작이 데리고 있던 연주자의 이름으로, 백작이 이 사람에게 연주를 시켰다고 해서 원래 제목 대신 골드베르크라는 명칭이 붙었다고 해요. 그런데 이건 사람들이 잘못 알았을 가능성이 높아요. 왜냐하면 당시 골드베르크는 열네 살에 불과했으니까요.

누군지 처음 이름을 붙인 사람이 너무 성급했네요.

몇 년 전 역사학자 유발 하라리가 쓴 『호모 데우스』란 책의 '스토리텔러' 부분을 흥미롭게 읽은 기억이 납니다. 유발 하라리는 이 책에서 인간이라는 종을 이야기의 힘을 극도로 키워 허구인 실체를 진실이라고

믿는 종족으로 규정합니다. 이 경우가 딱 그래요. 바흐가 정말 골드베르크를 염두에 두고 작곡했는지 전혀 알 수 없는데도 '백작이 이 곡을 너무 좋아한 나머지 골드베르크에게 매일 이 곡만 연주하라'고 했다거나, '이 곡에 연주자를 배려한 바흐의 자상함이 묻어난다'는 둥의 얘기들이 만들어지고 또 당연한 사실처럼 회자되거든요.

과연 자장가였을까

작곡가가 직접 붙이지도 않았으니 여기서 제목의 의미가 크게 중요하진 않습니다. 중요한 건 〈골드베르크 변주곡〉이 연주자의 선율 표현 능력을 가감 없이 보여준다는 거지요. 그래서 뛰어난 피아니스트들이 한 번씩 시험대에 오르듯 이 곡을 들려주려 하고요. 글렌 굴드도 이 곡 연주로 데뷔해 유명해졌다고 했죠? 굴드는 그 데뷔 앨범을 낸 지

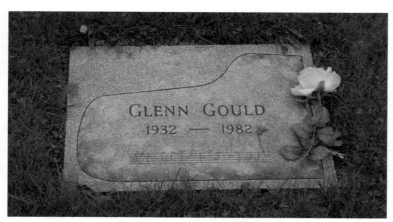

글렌 굴드의 무덤
생몰년 아래 골드베르크 변주곡의 처음 몇 음이
새겨져 있다.

거의 30년 만인 1981년에 정교하고 진지한, 완전히 다른 해석의 **〈골드베르크 변주곡〉**을 발표합니다. 여전히 1955년에 녹음한 〈골드베르크 변주곡〉이 사랑받고 있었기에 더욱 값진 도전이었어요. 굴드는 그로부터 1년이 지나지 않아 사망합니다.

자기 인생에서 해야 할 일은 다 끝냈다는 거였을까요….

잠시 **〈골드베르크 변주곡〉의 첫 아리아**를 들여다볼까요. 너무나도 잘 알려진 선율이죠. 사라방드 춤곡풍으로 지어졌는데 아리아라는 이름에 참 잘 어울리는 우아한 선율입니다.

조용하니 정말 자장가로 쓰기 괜찮았을 것 같아요.

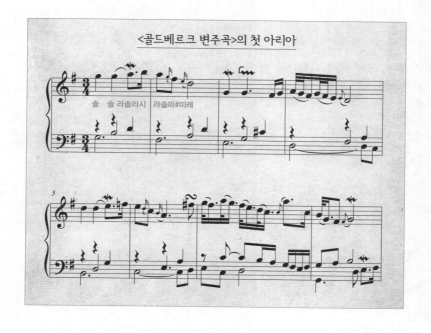

사실 자장가라는 설에는 이견이 많아요. 이 곡은 자장가로 쓰기에는 과하게 치밀하고 복잡하거든요. 이 아리아만 해도 곡의 제일 처음과 끝에 짝 맞춰 들어가는데, 그 사이에 주제가 30번 변주됩니다. 거기다 이 30개의 변주는 또 3개씩 총 열 묶음으로 구성돼요. 이 변주 중에서 3의 배수인 변주곡, 즉 3, 6, 9…번째 변주곡들은 예외 없이 캐논 형식으로 되어 있고요.

정말 집요하네요. 바흐가 3을 매우 좋아했나 봐요.

개인 취향이라기보다는 삼위일체라는 질서를 곡 안에 구현한 결과라고 보는 게 옳은 해석일 겁니다. 치밀함은 여기서 끝이 아니에요. 이 캐논 형식으로 된 변주곡들의 첫 음을 살펴보면 3번 변주곡은 1도 간격, 6번 변주곡은 2도 간격 하는 식으로 차례차례 간격이 멀어져요. 그렇게 27번 변주에 이르면 9도 간격까지 떨어집니다. 그런데 **마지막 3의 배수인 30번 변주**에서는 첫 음이 10도 간격이 아니라 지금까지 유지되어 왔던 공식을 깨뜨려요. 그 변주에는 '크보틀리베트(Quodlibet)'라고 적혀 있죠. 대중적으로 잘 알려진 선율을 뒤죽박죽 섞어서 만든 음악을 뜻합니다.

세계를 구성하고 맘대로 다시 그 세계를 무너뜨리는 거네요?

멋지죠. 이렇게 구성이 워낙 탄탄해서 전체 연주 시간이 40분이나 되는데도 전혀 지겹지 않습니다. 물론 30번이나 변주를 반복해서 듣다

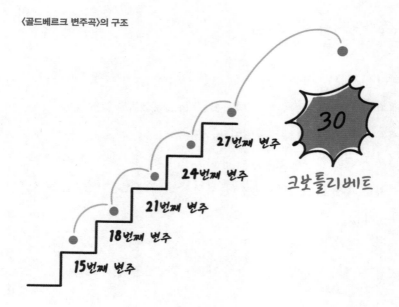

〈골드베르크 변주곡〉의 구조

15번째 변주
18번째 변주
21번째 변주
24번째 변주
27번째 변주
30
크봣틀리베트

보면 마치 최면에 걸리듯 잠 오는 효과가 있다는 점은 부인할 수 없지만요.

밤에 들으면 감상도 못하고 자버릴 것 같아요.

이 작품 역시 열광하는 매니아들이 많아요. 처음에는 잘 안 들리지만 자꾸 듣다 보면 점점 변주가 들리면서 빠져들기 시작합니다. 참고로 〈골드베르크 변주곡〉은 바흐가 건반 악기를 위해 만든 곡 중에서는 가장 대곡이에요. 마지막으로 만든 건반 악기 작품이기도 하고요.

대왕을 만나러 베를린으로

드레스덴에서 〈골드베르크 변주곡〉을 카이저링크 백작에게 헌정한 그 해 바흐는 내처 베를린까지 방문합니다. 드레스덴이 작센의 수도라면 베를린은 프로이센의 수도였어요. 하지만 바흐는 베를린에서도 제일 높은 사람을 만나지 못했습니다. 다만 이때 왕의 시종이자 플루트 주자인 프레더스도르프를 만나 **〈플루트 소나타〉** BWV1035를 작곡해 주었지요.

왕들은 바흐가 일개 음악가라서 접견을 거절했던 건가요?

일부러 피한 건 아닐 거예요. 프로이센의 왕은 대부분의 기간 베를린이 아니라 베를린 바로 옆에 붙어 있는 포츠담에서 머물렀거든요. 포츠담에는 상수시 궁전이라고, 프랑스의 베르사유 궁전을 본따 만든 궁전이 있어요. 베르사유 궁전을 따라 한 수많은 유럽의 궁전 중에서도 매우 흡사하게 지어진 궁전이지요. 베르사유보다는 좀 짧긴 해도 큰 진입로가 중앙에 나 있고 양옆에 작은 마차길이 따로 있는 모습까지 똑 닮았습니다.

바흐가 상수시 궁전에서 프로이센 왕국의 왕을 알현할 수 있게 된 건 그로부터 6년 후입니다. 둘째 아들이 자리를 주선해준 덕택이죠.

둘째 아들이 바흐의 아들 중에서 가장 성공한 아들이라고 하셨죠?

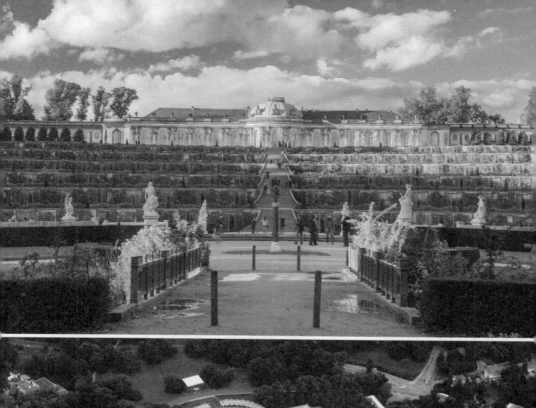

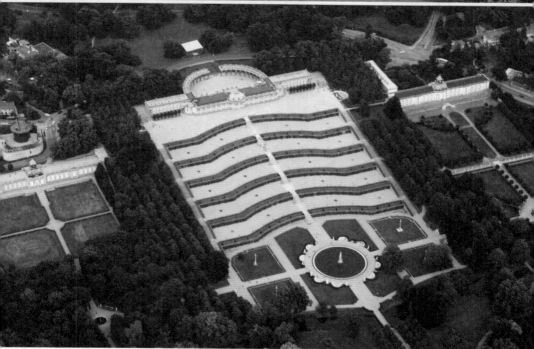

포츠담 상수시 궁전의 전경
프리드리히 2세가 조용히 휴가를 즐길 수 있도록
세운 로코코 양식의 궁전으로 넓은 정원이 유명하다.
프리드리히 2세는 프랑스 문화에 영향을 많이
받았으며, 상수시(Sans Souci)라는 명칭 역시
'근심이 없다'는 뜻의 프랑스어다. 1990년 유네스코
세계문화유산에 등재되었다.

맞아요. 둘째 아들은 프로이센 왕 프리드리히 2세가 왕자이던 시절부터 그 밑에서 음악가로 일했어요. 그러다 프리드리히 2세가 스물여덟 살에 왕위에 오르면서 왕의 음악가가 됩니다.

아버지와 달리 줄을 잘 섰네요.

그러게 말입니다. 아무튼 프로이센의 3대 국왕인 프리드리히 2세는 지금까지 나온 군주 중에서는 가장 잘 알려진 인물일 텐데요, 흔히 프리드리히 대왕이라고도 불립니다. 스스로 국가의 첫 번째 종이라고 공언했던 계몽군주예요.

이 왕은 예술 전반에 깊은 관심과 애정이 있었어요. 즉위 후 제일 먼저 한 일 중 하나가 오페라 극장 건립이었을 정도입니다.

어렸을 때부터 워낙 음악을 좋아했다고 해요. 앞서 프로이센 2대 국왕인 프리드리히 빌헬름 1세가 음악을 싫어해서 궁정 악단을 해산했다고 했죠? 그런데 프리드리히 2세는 그런 아버지 몰래 베를린 성당의 오르간 주자에게 음악 수업을 받기도 하고 열여섯 살 때는 플루트의 거장을 찾아가 연주법을 배우기도 하는 등 단순히 음악

빌헬름 캄프하우젠, 프리드리히 2세의 초상, 1870년
플루트 연주와 문학에 소양이 깊었으며 어려서부터 예술가의 면모를 보였다. 동시에 전쟁에서 여러 차례 승리하며 프로이센을 강국으로 만든 영웅이기도 하다.

을 감상하는 수준이 아니라 악기 연주에까지 내공이 깊었습니다.

아니, 듣고 보니 꽤 재미있는 인연이네요. 바흐는 프리드리히 빌헬름 1세가 음악을 싫어해서 좋은 연주자들을 얻을 수 있었는데 이번에는 그 아들인 프리드리히 2세가 음악을 좋아해서 자기 아들이 이렇게 출세했군요.

왕 앞에서 선보인 재주

아들의 주선으로 바흐는 1747년 5월, 예순두 살의 몸을 이끌고 상수시 궁전에 도착해 왕을 접견하게 됩니다. 라이프치히에서 포츠담까지의 거리는 약 160킬로미터로 긴 여정이었기에 맏아들 빌헬름 프리데만이 아버지인 바흐를 모셨지요.

아들들을 키워놨더니 이렇게 아버지를 챙기기도 하고 뿌듯했겠어요.

바흐와 프리드리히 2세의 만남에 대해선 상당히 자세한 묘사가 전해집니다. 상수시 궁전에 도착했을 때 프리드리히 2세는 마침 연주 중이었는지 플루트를 들고 있었다고 합니다. 참고로 플루트를 연주하는 프리드리히 2세의 모습을 담은 다음 페이지 위 그림이 굉장히 유명해요. 이렇게 악기를 직접 연주하는 왕을 묘사한 그림이 없거든요. 이때가 그림 속 가로 플루트가 막 나온 때예요. 프리드리히 2세가 특히 이가로 플루트를 좋아했고 연주 실력도 탁월했습니다.

**(위)아돌프 멘첼, 상수시 궁에서 플루트를 연주하는
프리드리히 2세, 1850~1852년**
프리드리히 2세 앞에서 하프시코드를 연주하는
사람이 바흐의 둘째 아들이다. 실제 일어난 사건을
묘사한 것이 아닌 상상화다.
**(아래)헤르만 폰 카울바흐, 바흐의 오르간 연주를
듣는 프리드리히 2세, 1876년**

아무튼 프리드리히 2세는 바흐와도 친분이 있었던 악기 제작자 질버 만이 만든 피아노포르테를 몇 대 소장하고 있었는데요, 먼 길을 온 바흐에게 그 피아노포르테의 소리가 괜찮은지 한번 쳐보라고 했대요. 이때 바흐가 피아노포르테를 쳐보고 "이 정도 음량으로는 하프시코드랑 비교했을 때 경쟁력이 없습니다"라고 얘기하죠. 피아노의 역사에서 꼭 등장하는 에피소드입니다.

나름대로 건반 악기 전문가로서 왕에게 대우를 받았다고 할 수 있는 건가요?

그렇죠. 바흐는 프리드리히 2세를 알현해 신이 났던지 갑자기 이런 제안을 올리기도 해요. "왕께서 저에게 주제를 하나 주시면 제가 그 주제로 푸가를 만들어 보이겠습니다". 그 제안을 들은 프리드리히 2세는 **아래와 같은 주제**를 하나 내려줬어요.

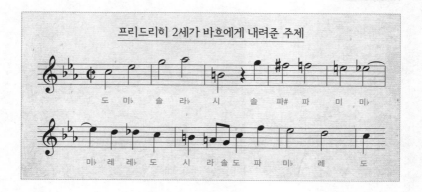

프리드리히 2세가 바흐에게 내려준 주제

바흐는 즉석에서 이 주제를 이용해 3성부의 활기찬 푸가를 만들어냈고, 그 자리에 있는 모든 음악가들의 찬사를 받았죠.

캐논의 음표가 많아질수록

그해 7월에는 라이프치히로 돌아와 왕이 내린 주제를 더 발전시켜 〈음악의 헌정〉 BWV1079이라는 작품을 만들어 정식으로 프리드리히 2세에게 바칩니다. 그리고 재치 있게도 헌정사로 '왕의 지시에 따라 만든 노래이며 그 외의 것은 캐논 기법에 따라 풀었다(Regis Iussu Cantio Et Reliqua Canonica Arte Resoluta)'라는 라틴어 문장을 적었어요. 이 문장에서 각 단어의 첫 글자만 따면 리체르카레(Ricercare)가 됩니다. 푸가의 옛 이름이지요. 총 13개 곡으로 이루어진 〈음악의 헌정〉에 3성부 리체르카레 한 곡과 6성부 리체르카레 한 곡까지 총 두 곡이나 리체르카레가 들어갔으니 꽤 절묘한 헌정사였죠?

요즘도 첫 글자 따기 놀이를 많이 하는데 이때도 마찬가지였군요. 나름 재미있네요.

앞서 파헬벨의 〈캐논 D장조〉를 정격 캐논이라고 알려드린 걸 기억하나요? 앞의 성부를 다음 성부가 똑같이 모방하는 캐논을 정격 캐논이라고 하는데, 이 작품에는 확대 캐논과 전조 캐논이 들어갑니다. 그 캐논 두 종류를 활용하면서 바흐는 또 재치 있는 설명을 덧붙이죠. "점점 많아지는 음표들과 함께 왕의 행복도 증대되고, 점점 상승하는

조성과 함께 왕의 명성도 상승할지어다".

대체 무슨 뜻인가요? 뭔가 아부 같은데요?

확대 캐논은 주제 선율의 길이를 몇 배로 늘여서 돌림노래로 받는 캐논이에요. 그게 음표가 많아진다는 설명에 해당하는 구절이에요. 조성이 상승한다는 건 샵이 하나 붙고, 둘 붙고, 셋 붙는 식으로 점점 복잡한 조성으로 옮겨가는 전조 캐논에 대응하는 구절입니다.

바흐조차 음악으로 아부를 하다니 왠지 의외네요.

신분제가 없는 요즘에는 이해하기 어렵지만, 모두가 당연히 왕에게 아부하던 시절입니다. 특별히 비굴했던 것도 아니에요. 숨 쉬듯 으레 취하는 태도였지요. 사실 이 정도 아부는 예의를 갖추는 것과 같이 굉장히 품격 있는 편이고요.

마지막 페이지를 놓다

바흐는 생의 마지막 10년 동안 푸가라는 장르에 사로잡혀 있었습니다. 특히 죽기 2년 전인 1748년경부터는 온전히 **〈푸가의 기법〉**
BWV1080을 완성하는 데에만 매달렸을 정도입니다. 총 18곡으로
완결할 예정이었던 이 거대한 작품은, 푸가로 만들 수 있는 모든 걸 보
여주려고 했던 야심찬 프로젝트였습니다. 하지만 **15번째 푸가**를 작

〈푸가의 기법〉 BWV1080 중 15번째 푸가의
완성되지 못한 페이지
악보에 남긴 글씨가 삐뚤빼뚤하다.

곡하던 1749년의 어느 봄날, 뇌출혈로 쓰러지면서 영원히 미완성으로
남게 되었지요.

바흐는 죽기 바로 전을 제외하면 심각하게 아픈 적이 거의 없었어요.
1729년 여름, 고열이 나서 할레에 방문한 헨델과 만나지 못했던 게 아
주 예외적인 경우였죠. 그런데도 대체 무슨 이유에선지 라이프치히
시의회는 1749년 5월 말 바흐가 쓰러지자마자 그 다음 달 초, 바흐의
후임자를 재빠르게 구합니다. 어차피 죽을 노인이라고 생각해서인지
당장 연주를 대신할 사람이 필요해서였는지는 알 수 없습니다. 공교롭
게도 이렇게 후임이 결정되고 나서부터 바흐의 건강이 진짜 많이 안
좋아집니다.

바흐가 시의회와 사이가 안 좋았으니 '잘됐다' 하고 재빨리 바꾼 거

아닐까요? 쓰러졌다고 바로 죽은 사람 취급이라니 너무하네요.

모르겠어요. 어쨌든 그해 겨울에 바흐가 한 서명을 보면 많이 삐뚤어져 있어요. 펜을 제대로 쥘 힘조차 남아 있지 않을 정도로 병이 깊어졌다는 사실을 알 수 있습니다.

신의 곁으로

죽기 전에 바흐를 가장 괴롭혔던 건 눈병이에요. 현대 의학의 관점으로 보면 노인성 당뇨 때문에 생긴 합병증이었을 거라고 추정됩니다. 1750년 봄에는 그 눈병을 고치기 위해 마침 독일에 온 영국의 저명한

죽기 전에 끝내야 하는데...

외과의사 존 테일러에게 두 차례씩이나 눈 수술을 받기도 했어요. 그런데 오히려 수술 끝에 완전히 실명해버리고 말죠. 기묘하게도 그다음 해에는 동갑내기 헨델 역시 런던에서 이 의사에게 눈 수술을 받고 실명에 이릅니다.

완전히 돌팔이 아닌가요?

그렇죠. 망막과 각막에 자극을 줘서 피를 돌게 하고 신경을 자극한다는 등 말도 안 되는 방법으로 수술을 했대요. 신경 마취제가 없었던 시절이잖아요. 노인에게 그 과정 자체가 얼마나 고통스러웠겠어요. 그 때문이었는지, 수술 후 얼마 지나지 않은 1750년 7월 28일 바흐는 결국 정신을 잃고 쓰러져 다시 일어나지 못했습니다. 평생 신실하게 살

성 토마스 교회에 있는 바흐의 묘소
바흐의 묘소는 성 토마스 교회의 성가대석에
자리한다. 뒤쪽으로 보이는 제대화는 2차 세계대전
때 파괴된 성 바울 교회로부터 옮겨온 것으로,
15세기 고딕 양식으로 제작되었다. 2014년까지 성
토마스 교회에 있다가 성 바울 교회가 있던 자리로
돌아갔다.

왔던 음악의 장인, 요한 제바스티안 바흐는 그렇게 신의 곁으로 불려 올라갔지요.

바흐의 시신은 처음엔 라이프치히의 한 외진 교회에 매장되었다가 2차 세계대전 때 그 교회가 폭격으로 무너지고 나서 성 토마스 교회 내부로 이장되었습니다. 인생 대부분을 보냈던 장소로 영원히 돌아온 겁니다.

바흐가 남긴 것들

바흐는 총 1,150탈러의 유산을 가족들에게 남겼습니다. 칸토르 연봉 2년 치니 적진 않지만 결코 많다고도 할 수 없는 금액이지요.

사실 바흐의 유산 중 돈보다 귀중했던 건 자필 악보였습니다. 그중 둘

아이제나흐 바흐하우스에 소장되어 있는 바흐의 자필 악보

째 아들이 소장했던 악보
는 완벽하게 베를린 주립도
서관에 보존되어 있는 반면,
고정된 직장 없이 이리저리
흘러 다녔던 첫째 아들이 소
장한 악보들은 사방으로 흩
어졌어요. 지금까지도 그 악
보의 행방을 찾는 데 애를
먹고 있습니다.

바흐가 죽었을 당시 남아 있
던 자식은 총 아홉 명으로,

어린 시절 요한 크리스티안 바흐의 초상

그 가운데서 첫째 아들, 둘째 아들, 넷째 아들까지는 장성해 괜찮게 살
고 있었습니다. 엘리자베트라는 딸도 결혼해서 잘 살고 있었고요. 그
러나 나머지 가족들, 그러니까 부인 아나 마그달레나와 아들 둘, 그리
고 딸 셋은 경제적 능력이 없었습니다. 그래서 손위 형제들이 조금씩
부담을 나눠 가졌어요. 일단 결혼한 딸 엘리자베트가 발달 장애가 있
는 고트프리트 하인리히를 책임지고 데려갔고, 후에 '런던 바흐'라고
불리는 막내 요한 크리스티안은 둘째 아들이 베를린으로 데려갔지요.

그럼 이제 세 딸과 부인만 라이프치히에 남겨진 건가요?

그렇죠. 그 네 명에게는 유산의 약 3분의 1이 분배되었지만 전혀 벌이
를 하지 못하고 쓰기만 해서 금세 바닥나 버렸습니다. 1760년부터는

베를린 주립도서관 운터덴린덴관
〈미사 b단조〉를 비롯한 많은 바흐 악보를 소장 중인
베를린 주립도서관은 동베를린의 운터덴린덴관과
서베를린의 포츠담관, 두 관으로 나뉘어 있다. 그중
1914년에 개관한 운터덴린덴관은 2차 세계대전 때
손상되었다가 보수 작업을 거쳐 1992년부터 다시
도서관으로 사용된다. 건물 앞에 서 있는 동상은
프리드리히 2세의 동상이다.

관청의 도움을 받아 겨우 끼니만 때우며 연명했다고 합니다. 나중에 부인 아나 마그달레나는 바흐를 존경했던 변호사인 그라프 박사의 집에 얹혀살다가 쉰아홉 살이 되던 해에 사망했어요.

한때는 촉망받는 가수였던 아나 마그달레나였는데 말년에는 초라하게 죽었네요….

그러게요. 성공한 아들들이 어머니를 돌보았다면 좋았을 텐데 전혀 그러지 않았습니다. 사실 첫째와 둘째 아들은 전처소생인데다 첫째 아들은 함부르크에, 둘째 아들은 베를린에 살았어요. 라이프치히까지 와서 계모를 챙기기는 힘들었겠죠. 자신이 낳은 막내아들, 요한 크리스티안 역시 계속 런던에서 살다가 죽었으니 아나 마그달레나를 챙기기 어려운 처지였을 테고요.

바흐가 이 모습을 보았다면 안타까워했을 텐데….

그랬을지도 모르겠네요. 아무튼 이렇게 바흐라는 한 인간은 죽었고, 그 시대 대부분의 음악가가 그랬듯 사람들의 머릿속에서 서서히 잊혔습니다. 하지만 그 음악은 숨죽인 채 부활을 기다리고 있었지요. 바흐가 남긴 진정한 유산은 조금 더 시간이 흐르고서야 모두의 앞에 찬연히 드러납니다. 그 자신이 가진 재능에 비해 너무나도 조용히 살다 간 이 거장이 어떤 식으로 부활하는지 그 광경을 함께 보러 가죠.

바흐는 성실하게 일했지만 라이프치히 시와는 계속 마찰을 빚었다. 새로운 직장을 찾기 위해 고군분투했지만 모두 성공하지 못하고 1750년에 병으로 세상을 떠났다.

라이프치히 시 당국과의 갈등	라틴어 학교로 유명했던 성 토마스 교회 학교는 라틴어를 제대로 가르치지 않는 바흐에게 불만을 가졌고, 바흐의 예산 보충 요청까지 더해지자 갈등의 골은 더욱 깊어짐.
새로운 직장의 모색	❶ 〈미사 b단조〉 BWV232 1733년, 작센 선제후 아우구스트 2세에게 헌정한 곡을 기초로 완성. ❷ 〈골드베르크 변주곡〉 BWV988 1741년, 드레스덴에 방문해 헤르만 카를 폰 카이저링크 백작에게 의뢰를 받아 작곡. ❸ 〈플루트 소나타〉 BWV1035 베를린을 방문해 왕의 시종이자 플루트 주자인 프레더스도르프를 만나 작곡. ❹ 〈음악의 헌정〉 BWV1079 1747년, 둘째 아들을 통해 음악 애호가였던 프리드리히 2세를 접견하고 완성한 곡.
상반된 당대의 평가	**부정적 평가** 로코코 양식이 유행하면서 정통파 음악가였던 바흐가 시대에 뒤처진다고 생각하는 사람들이 늘어남. 공식적인 비판도 있었음. 참고 로코코 양식: 바로크 시대 이후, 모차르트 등장 전에 유행했던 경쾌하고 달콤한 음악 양식. **긍정적 평가** 비른바움은 바흐를 '타의 추종을 불허하는, 특기할 만한 완전함을 가진 인물'이라고 평가함. 프리드리히 2세도 바흐에게 피아노포르테의 소리를 자문함.
마지막	바흐는 죽기 전 마지막 10년 동안 푸가에 집중함. ⋯→ 〈푸가의 기법〉 BWV1080의 15번째 푸가를 작곡하다가 뇌출혈로 쓰러지고 그 이듬해에 결국 숨을 거둠.

찬란한 음악은 시간에 바래지 않는다

세상을 떠난 바흐는 오랫동안 잠들어 있었다.
그로부터 백여 년 후 젊은 음악가 멘델스존은 할머니로부터
한 악보를 선물 받는다.
그 안에서 그는 아무리 시간이 흘러도 바래지 않는 찬연함을 발견했다.
1829년, 멘델스존이 그 음악을 무대 위로 불러냈을 때 바흐는 이전과는 다른
방식으로 삶을 얻었다.
그 선물은 이제 우리 모두의 보물이 되었다.

내가 초록색을 칠했다고 해서 그것이 곧 잔디가 아니야.
내가 파란색을 칠했다고 해서 하늘을 의미하지는 않지.
나의 모든 색깔은 다 같이 모여서 노래해. 마치 음악의 화음처럼.

- 앙리 마티스

02
바흐, 다시 살아나다

#〈마태 수난곡〉 #멘델스존

1829년 3월 11일, 스무 살의 젊은 음악가 펠릭스 멘델스존은 베를린 징 아카데미에서 바흐의 〈마태 수난곡〉을 무대에 올렸습니다. 초연되 었다고 알려진 때로부터 정확히 100년째 되던 해였어요. 바흐 재발견 의 신호탄을 쏘아 올린, 음악사에서 가장 드라마틱한 순간 중 하나였 습니다.

그 전까지는 다들 바흐를 잊고 있었나요?

이름은 들어봤을지언정 바흐가 남긴 음악을 연주하려 드는 사람은 없
었죠. 유독 바흐만 빠르게 잊혔다고 할 수는 없어요. 맨 처음에 이야
기했듯, 지금은 과거의 음악을 쉽게 찾아 들을 수 있지만 옛날에는 동
시대에 만들어진 음악만 주로 연주되었거든요.
게다가 바흐는 존경받긴 했어도 군주들이 서로 자기 궁에 데려가고
싶어 했던 인기 있는 음악가는 아니었잖아요? 그냥 요구하는 대로 성
실하게 음악을 만들었던 장인이었을 뿐입니다. 그러니 흘러가는 시간
속에서 자연스럽게 잊혔을 법 했지요.

그러다 혹시 멘델스존이 우
연히 고서점에서 〈마태 수
난곡〉 악보를 발견하기라도
했나요?

우연히 벌어진 일은 아닙니
다. 일단 〈마태 수난곡〉 악
보는 계속 전해지고 있었어
요. 다만 그 악보에 적힌 음
악의 진가를 발견하고 연주
하려는 사람이 없었습니다.
악보 자체는 음악에 조예가

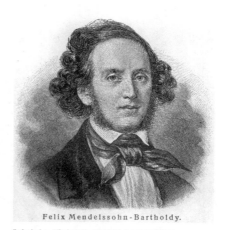

Felix Mendelssohn-Bartholdy.

『마이어스 백과사전』 21판에 수록된 펠릭스
멘델스존의 초상, 1905~1909년
흔히 음악사에서 모차르트 다음가는 천재라고
불리는 펠릭스 멘델스존은 부유한 집안에서 태어나
다양한 문화를 접하고 양질의 교육을 받으며
성장했다.

깊었던 멘델스존의 할머니가 멘델스존에게 선물한 거라고 합니다. 멘델스존은 그 선물을 받자마자 엄청난 작품이라는 사실을 알아봤죠. 그리고 그 작품을 무대에 올리기로 마음먹었습니다.

젊은 천재 음악가 멘델스존

멘델스존이 바흐의 흘러간 음악을 건져 음악사에 길이 빛나는 자리에 올려놓을 수 있었던 건 가정 환경의 영향이 큽니다. 악보를 선물 받았다는 이야기에서 눈치챈 분이 있을지도 모르겠지만 일단 아주 부유한 집안이었어요. 멘델스존은 어려서부터 음악에 흥미를 느꼈고, 징

멘델스존이 사용한 〈마태 수난곡〉 악보
1827년, 멘델스존은 할머니에게서 〈마태 수난곡〉
악보를 선물 받고 그 곡을 무대에 올리기로
결심한다. 이 악보는 〈마태 수난곡〉 중 62번째 곡 '나
언젠가 세상을 떠나야 할 때'의 알토 파트 악보로,
멘델스존이 1829년 공연 당시 사용된 것으로
추정된다.

막심 고리키 극장
1791년 카를 프리드리히 크리스티안 파슈가
설립한 징 아카데미의 건물로 쓰였다. 2차 세계대전
때 폭격으로 큰 피해를 입은 후 재건축을 거쳐
1952년부터 막심 고리키 극장으로 이름이 바뀌었다.

아카데미의 교장인 프리드리히 첼터의 제자로 들어갔습니다. 그런데
이 사람은 징 아카데미를 설립한 카를 프리드리히 크리스티안 파슈란
사람의 제자였어요. 파슈는 바흐 친구의 아들이었고요. 정리하자면
천재 소년 멘델스존은 바흐 음악을 직접 보고 들었던 사람들의 유산
을 물려받기 좋은 환경에서 자랐던 거예요.

멘델스존이 바흐를 좋아할 만하네요. 혹시 멘델스존이 아니었다면 바
흐는 역사 속으로 사라졌을까요?

글쎄요, 모를 일입니다. 멘델스존이 바흐 부활의 신호탄을 쏘아 올리

긴 했지만 그 전부터 아예 조짐이 없지 않았거든요. 여기서 중요한 역할을 한 사람이 요한 니콜라우스 포르켈이에요.

포르켈의 바흐 전기

포르켈은 조금 독특한 이력을 가졌습니다. 아버지가 음악가였던 까닭에 포르켈 역시 어렸을 때부터 음악 교육을 받았는데 부모가 갑자기 법을 공부하라고 해서 법을 공부해요. 그러다 결국엔 다시 음악으로 돌아와 50년 동안 음악 이론가로 교육에 헌신했지요.

포르켈은 뤼네부르크와 괴팅겐에서 자랐습니다. 바흐의 흔적을 여기 저기서 볼 수밖에 없었던 환경이었죠. 자연스럽게 바흐에 매료된 젊은 포르켈은 당시에 아직 살아 있었던 바흐의 아들들을 찾아가 직접 인터뷰해요. 그 자료를 바탕으로 바흐의 전기를 집필하기 시작해 1802년 완성했고요. 그러고 나서 누구한테 이 책을 헌정하면 좋을까 고민하다 그 유명한 고트프리트 판 슈비텐 남작에게 헌정합니다.

카를 트라우고트 리델, 요한 니콜라우스 포르켈의 초상, 1813년

어디서 들어본 것 같은 이름인데요?

그럴 거예요. 모차르트와 베토벤을 후원했던 그 귀족이니까요. 사실 슈비텐 남작은 포르켈이 헌정한 바흐 전기를 읽기 전에도 이미 바흐라는 음악가를 알고 있었어요. 후세에는 베토벤의 작품처럼 진지한 음악이 살아남을 거라고 생각했던 이였으니 바흐의 음악을 좋아했을 법하죠. 어쨌든 후원했던 음악가인 모차르트한테 바흐의 악보를 주면서 공부해보라고 권했을 정도로 잘 알고 있었습니다.

그런 식으로 알게 모르게 조금씩 사람들이 바흐의 가치를 제대로 알아가기 시작하던 참에, 멘델스존이라는 매력적인 젊은 천재가 〈마태 수난곡〉을 마스터해서 '짠' 하고 무대에 올렸으니 사람들이 "이런 위대한 곡이 다 있었다니!" 하면서 일제히 환호하는 것이 어쩌면 당연했을 겁니다.

요한 니콜라우스 포르켈,
『바흐의 생애와 예술, 그리고 작품』, 1802년
독일의 음악 이론가 요한 니콜라우스 포르켈이
집필한 이 책은 완전히 잊혔던 바흐를 최초로 발굴한
연구서로 바흐 재평가에 결정적으로 기여했다.

그렇게 바흐가 부활하자 뒤를 이어 비발디 등 다른 바로크 시대 음악가들이 차례차례 부활했습니다. 과거에 위대한 음악가들이 많았고 그 음악가들이 만든 음악은 언제 들어도 좋다는 걸 모두가 깨닫게 되었지요. 바로크 음악이라는 말이 그러면서 생겨났고요.

바흐가 아니었으면 모든 바로크 시대 음악가들은 다 잊혔거나 영원히 고리타분한 옛날 음악으로만 여겨졌겠네요.

그럴지도 모르지요. 이쯤에서 끝내면 참 아름다운 마무리가 될 텐데요, 껄끄러운 점을 하나 짚고 가려고 합니다. 사실 바흐의 부활은 단지 순수한 미담으로 읽을 수만은 없어요. 그 부활에 음험한 정치적 의도가 상당히 큰 영향을 끼쳤기 때문입니다.

독일이 바흐를 숭배한 음험한 이유

순수하다는 바흐의 음악에 음험한 정치적 의도가 있었다고요?

19세기에 독일 사람들은 민족의 고유한 정체성을 문화를 통해 규정해 나가려고 했습니다. 바흐는 독일의 음악이 어디서부터 시작되었는지, 누구에서부터 훌륭한 음악의 역사가 출발하는지 물었을 때 가장 근원으로 삼기 적절했던 음악가였지요.
바흐뿐만이 아닙니다. 특히 19세기 말에 우리가 아는 독일이 건국되고 국가와 민족의 서사를 강조하던 무렵 클래식계의 위인들이 우수수 발

굴되었어요. 국가 정체성과 민족의 우수성을 '독일적인' 문화에서 찾았던 학자들의 이론이 유행했거든요. 그 학자들이 나치와 같은 정치 세력의 후원을 받기도 했고요. 1, 2차 세계대전이 끝난 뒤 그 이론은 전 세계로 퍼져 나가 지나친 바흐 숭배 풍조를 만들어냈습니다.

이 강의를 듣기 전에 저는 바흐를 숭배하기는커녕 솔직히 잘 알지도 못했는데요.

네, '음악의 아버지' 운운하는 이야기도 잘 안 하게 되었지요. 이후 우상화된 바흐의 이미지를 깨뜨리기 위해 많은 학자들이 노력을 거듭했기 때문이지요. 그 노력이 마침내 다시금 바흐의 음악 자체에만 집중할 수 있는 시대를 불러온 겁니다.

뭐, 음악의 아버지라고 말하고 싶을 정도로 바흐가 멋지고 대단한 음악가였다는 건 분명해요.

그렇게 느낀다니 다행이에요. 바흐는 베토벤이나 모차르트처럼 유명한 음악가뿐 아니라 수많은 무명의 음악가, 또 현대의 음악가에 이르기까지 누구나 기본으로 삼는 음악의 재료를 손에 쥐여주었습니다. 음악을 배우는 사람이라면 백이면 백 바흐에게 친근함과 존경심을 갖게 될 수밖에 없어요. 그러다 보니 약간은 간지러운 '음악의 아버지'라는 표현도 왠지 용인하고 싶어지는 것 같습니다.

음악의 어머니는?

그런데 바흐와 함께 '음악의 어머니'로 자주 불리곤 했던 헨델의 경우
는 사정이 또 다릅니다.

헨델은 바흐와 동갑내기로 비슷한 지역에서 태어났지만 모든 부분에
서 대조적이었어요. 젊은 시절부터 유럽 전역을 종횡무진하면서 이름
을 날렸고, 영국 왕의 총애를 받으며 호화로운 삶을 누렸죠.

바흐가 훌륭한 음악이 무엇인지 알려주는 교과서 같은 음악가였다
면 헨델은 미래의 음악 산업을 미리 보여준, 앞서 나간 '비즈니스맨'이
었습니다. 그 이야기는 다음 권에서 마저 이어 하도록 할게요.

필리프 메르시에,
헨델의 초상, 18세기

마치며

살아 있는 유명한 바흐 학자 중에 크리스토퍼 볼프라는 사람이 있어요. 그 학자는 자신이 펴낸 바흐 전기의 결론을 최초의 전기 작가 포르켈이 쓴 문구로 대신해두었습니다. 볼프의 지혜를 빌려 저도 그 문구로 강의를 마치려고 합니다. 볼프와 마찬가지로, 저 역시 이보다 더 바흐를 잘 표현하는 문장을 본 적이 없기 때문입니다.

> 바흐의 음악은 위대하며 숭고하다. 동시에 극도로 세련되었으며, 우아하고, 각 부분이 모두 매우 정교하다. 어떤 작곡가들은 단순히 듣기 좋은 음악만을 작곡했지만, 바흐는 아니었다. 바흐는 아주 작은 부분까지 완벽하지 않으면 그것이 모인 전체 역시 완벽하지 않다고 생각했다.
>
> (…) 요한 제바스티안 바흐는 위대한 재능을 가졌으면서도 언제나 지치지 않고 연구했다. 후대 음악가들이 소화하기 버거울 정도로 예술의 영역을 드넓게 확장했으며, 많은 수의 완벽한 작품을 써냈다. 이 이상적인 작품들은 음악의 본보기라 할 수 있으며 그 위대함은 변하지 않을 것이다.

필기노트

바흐는 살아생전에 훌륭한 음악가였지만 사람들의 기억에서 점차 잊혀갔다. 그러나 젊은 천재 음악가 멘델스존 덕분에 바흐의 음악은 다시 사람들에게 알려지게 되었으며, 지금까지도 많은 음악가들의 스승으로 살아 숨 쉬고 있다.

바흐를 다시
살려낸
음악가들

❶ 펠릭스 멘델스존 1829년에 〈마태 수난곡〉을 무대에 올림.
❷ 요한 니콜라우스 포르켈 『바흐의 생애와 예술, 그리고 작품』을 집필해 바흐의 업적을 알림.
⋯→ 바흐를 시작으로 바로크 시대 음악가들이 차례로 재조명됨.

부활의
이면

바흐의 음악이 훌륭한 것은 맞지만, 부활한 데에는 정치적 의도가 있었음.
⋯→ 독일에서 국가 정체성과 민족의 우수성을 자국 문화에서 찾기 위한 정책의 일환으로 바흐를 치켜세움.

요한 포르켈의
헌사

"요한 제바스티안 바흐는 위대한 재능을 가졌으면서도 언제나 지치지 않고 연구했다. (⋯) 이 이상적인 작품들은 음악의 본보기라 할 수 있으며 그 위대함은 변하지 않을 것이다".

전 세계 각국에서 만들어진 바흐 우표

1 1961년경 독일에서 발행한 바흐 우표
2 독일에서 〈브란덴부르크 협주곡〉 작곡
　250주년을 기념해 발행한 바흐 우표
3 1985년경 파라과이에서 발행한 바흐 우표
4 1985년경 콩고공화국에서 발행한 바흐 우표
5 1985년경 헝가리에서 발행한 바흐 우표
6 1985년에 불가리아에서 발행한 바흐 우표
7 1997년경 쿠바에서 발행한 바흐 우표
8 중국에서 발행한 바흐 우표

바흐 동상(위)과 멘델스존 동상(아래)
라이프치히 성 토마스 교회를 가면 멘델스존이 1843년에
바흐에게 헌정한 바흐 동상을 볼 수 있다. 멘델스존의 동상
역시 바흐 동상 근처에 자리한다.

바흐 작품 목록

BWV번호가 있는 중요한 작품을 중심으로 정리한 바흐의 작품 목록
입니다. 책에서 언급되었던 작품은 진하게 강조 표시가 되어 있습니다.

※ 지면의 한계로 인해 더 완전한 작품 목록은 따로 홈페이지(nantalk.kr)에 수록해두었습니다.

교회 칸타타 (BWV1~200)

그리스도는 죽음의 포로가 되어 BWV4

저녁이 되니 나와 함께 있으라 BWV6

하늘에서 눈과 비가 내리듯이 BWV18

하늘은 웃고 땅은 환호하도다 BWV31

나 기꺼이 십자가를 지겠노라 BWV56

하나님은 나의 왕이시로다 BWV71

우리의 하나님은 견고한 성이시도다
BWV80

눈뜨라고 부르는 소리가 있어 BWV140

마음과 입과 행위와 삶으로 BWV147

세속 칸타타 (BWV201~216)

뵈부스와 판의 대결 BWV201

신나는 사냥은 나의 즐거움이라(사냥 칸타타) BWV208

조용히 하세요, 말하지 말고(커피 칸타타) BWV211

라틴어 전례 음악, 마니피카트 (BWV232~243)

미사 b단조 BWV232

마니피카트 E♭장조 BWV243a

수난곡, 오라토리오 (BWV244~249)

마태 수난곡 BWV244

요한 수난곡 BWV245

누가 수난곡 BWV246

크리스마스 오라토리오 BWV248

부활절 오라토리오 BWV249

오르간 음악 (BWV525~771)

오르간 소나타 1~6번 BWV525~530

환상곡과 푸가 g단조(대 푸가) BWV542

토카타, 아다지오, 푸가 C장조 BWV564

토카타와 푸가 d단조 BWV565

오르간 푸가 g단조(소 푸가) BWV578

파사칼리아와 푸가 c단조 BWV582

오르간 협주곡 d단조(비발디 협주곡 11번의 편곡) BWV596

『오르겔뷔힐라인』 BWV599~644

은혜가 충만한 예수를 맞이하라 BWV768

건반악기 음악(BWV772~994)

인벤션 1~15번 BWV772~786

신포니아 1~15번 BWV787~801

영국 모음곡 1~6번 BWV806~811

프랑스 모음곡 1~6번 BWV812~817

프랑스 서곡 BWV831

『평균율 클라비어곡집』 1권 프렐류드와 푸가 1~24번 BWV846~869

『평균율 클라비어곡집』 2권 프렐류드와 푸가 1~24번 BWV870~893

프렐류드와 푸가 B♭장조 BWV898

반음계적 환상곡과 푸가 d단조 BWV903

이탈리아 협주곡 BWV971

골드베르크 변주곡 BWV988

사랑하는 형의 여행에 즈음해 B♭장조 BWV992

요한 크리스토프 바흐를 찬양하며 BWV993

실내악(BWV995~1040)

무반주 바이올린을 위한 소나타와 파르티타 1~3번 BWV1001~1006

무반주 첼로 모음곡 1~6번 BWV1007~1012

플루트 소나타 E장조 BWV1035

오케스트라 음악(BWV995~1040)

바이올린 협주곡 a단조 BWV1041

바이올린 협주곡 E장조 BWV1042

두 대의 바이올린을 위한 협주곡 d단조 BWV1043

플루트, 바이올린, 쳄발로를 위한 협주곡 a단조 BWV1044

브란덴부르크 협주곡 1~6번 BWV1046~1051

쳄발로 협주곡 BWV1052~1058

관현악 모음곡 1~4번 BWV1066~1069

만년의 작품

음악의 헌정 BWV1079

푸가의 기법 BWV1080

사진 제공

1부

글렌 굴드 ⓒBridgeman Images

연주 중의 글렌 굴드 ⓒAlamy Stock Photo-INTERFOTO

필라델피아 아카데미 오브 뮤직에서 연주하는 요요마 ⓒ게티이미지코리아-Gilbert Carrasquillo/FilmMagicPianist Vladimir Horowitz Concert

2부

바흐하우스의 과거 ⓒBachhaus.eisenach

바흐하우스의 현재 ⓒBachhaus.eisenach

양금 ⓒ국립국악원

바흐 아카이브에 걸려 있는 바흐 부자의 초상화 ⓒ게티이미지코리아-Pool/Getty Images News

오어드루프의 성 미하엘 교회의 탑 ⓒOberlehrer70

바흐 바이 바이크 ⓒBACH BY BIKE

자전거로 튀링겐 숲을 달리는 사람들의 모습 ⓒBACH BY BIKE

라이프치히 바흐 페스티벌의 풍경 ⓒClaudio Divizia / Shutterstock.com

지역의 전통 음악을 시연하는 칠레 사람들 ⓒJeremyRichards / Shutterstock.com

중세 초기의 악보 ⓒ게티이미지코리아-David Lees/Corbis Historical

네덜란드 암스테르담 예술대학 음악원 ⓒAlamy Stock Photo-Ger Bosma

솔즈베리 대성당 합창단 ⓒ1000 Words / Shutterstock.com

예루살렘의 서쪽 벽에서 시편을 읽고 있는 현대 유대인 남성 ⓒBrian Jeffery Beggerly

타테브 수도원 ⓒDiego Delso

프랑스 리옹에 있는 칼뱅교 교회 ⓒAlamy Stock Photo-World History Archive

성 교회의 교회 내부 ©Pxel

루터가 배포한 코랄 책의 2판 ©Ptmccain

드레스덴 대성당 ©1AdesiA1 / Shutterstock.com

여수 엑스포 공원 스카이타워에 설치되어 있는 오르간 ©Windchest

프랑수아 베도스 드 첼레스, 『오르간 악기 제작자의 기술』 속 삽화 ©SVpellicom

독일 바인가르텐 수도원 교회에 있는 바로크식 오르간의 연주대 ©Andreas Praefcke

파헬벨이 오르간 주자로 일했던 에어푸르트의 교회 ©Oliver Kurmis

파헬벨의 무덤 ©Hostelli

뤼네베르크의 현재 모습 ©Ichwarsnur

뤼네베르크의 성 미카엘 교회 ©DerHexer

3부

성 블라지우스 교회 ©Shamsiya Saydalieva / Shutterstock.com

파이프 오르간 연주대에 앉아 있는 오르간 주자 ©Glogger

안토니오 비발디의 초상 ©Alamy Stock Photo–Lebrecht Music & Arts

산 마르코 성당 ©Evgeny Shmulev / Shutterstock.com

산 마르코 성당의 내부 ©Evgeny Shmule / Shutterstock.com

드레스덴 츠빙거 궁정 ©Sergey–73 / Shutterstock.com

오늘날의 쾨텐 ©Alamy Stock Photo–Hans Blossey

프리드리히 빌헬름 1세의 초상 ©Alamy Stock Photo–Lebrecht Music & Arts

4부

게반트하우스 오케스트라 ⓒJens Gerber

성 토마스 교회 내부 ⓒClaudio Divizia / Shutterstock.com

성 토마스 교회의 스테인드글라스 일부(바흐) ⓒpixy / Shutterstock.com

성 토마스 교회의 스테인드글라스 일부(마르틴 루터) ⓒYair Haklai

바흐 시대의 성 토마스 교회와 교회 학교 ⓒAlamy Stock Photo-INTERFOTO

라이프치히 성 토마스 교회의 북쪽 광장 ⓒVal Thoermer / Shutterstock.com

바흐박물관 겸 아카이브 ⓒGeisler Martin

바흐박물관에 소장된 성 요한 교회 오르간 연주대 ⓒAlamy Stock Photo-imageBROKER

성 토마스 교회에서 오르간 건반을 치는 바흐 ⓒ게티이미지코리아-Stefano Bianchetti/Corbis Historical

성 십자가 수도원에서 열린 바흐의 칸타타 공연 ⓒRandy Greve

빈 음악협회에서 열린 말러 교향곡 공연 ⓒLi Sun

성 니콜라우스 교회의 내부 ⓒJörg Blobelt

1965년 2차 바티칸 공의회 ⓒLothar Wolleh

요한 제바스티안 바흐의 동상 ⓒGaid Kornsilapa/ Shutterstock.com

1740년대 예나 대학의 콜레기움 무지쿰 야외 연주회 ⓒAlamy Stock Photo-Heritage Image Partnership Ltd

라이프치히의 카페 리히터 ⓒAlamy Stock Photo-INTERFOTO

라이프치히의 가장 오래된 카페 그룬드만 ⓒMartin Geisler

5부

바흐가 에르트만에게 보낸 편지 ⓒAlamy Stock Photo-Heritage Image Partnership Ltd

글렌 굴드의 무덤 ©mtsrs

포츠담 상수시 궁전의 전경 ©Mike Mareen / Shutterstock.com

포츠담 상수시 궁전의 전경 ©Sven Scharr

바흐의 오르간 연주를 듣는 프리드리히 2세 ©게티이미지코리아-Stefano Bianchetti/
Corbis Historical

성 토마스 교회에 있는 바흐의 묘소 ©paparazzza / Shutterstock.com

아이제나흐 바흐하우스에 소장되어 있는 바흐의 자필 악보 ©Shamsiya Saydalieva /
Shutterstock.com

베를린 주립도서관 운터덴린덴관 ©Kumpel / Shutterstock.com

멘델스존이 사용한 〈마태 수난곡〉 악보 ©Bachhaus.eisenach

막심 고리키 극장 ©Holger Boehm / Shutterstock.com

부록

1961년경 독일에서 발행한 바흐 우표 ©tristan tan / Shutterstock.com

독일에서 〈브란덴부르크 협주곡〉을 기념해 발행한 바흐 우표 ©spatuletail / Shutterstock.
com

1985년경 파라과이에서 발행한 바흐 우표 ©rook76 / Shutterstock.com

1985년경 콩고공화국에서 발행한 바흐 우표 ©svic / Shutterstock.com

1985년경 헝가리에서 발행한 바흐 우표 ©Lefteris Papaulakis / Shutterstock.com

1985년에 불가리아에서 발행한 바흐 우표 ©Olga Popova / Shutterstock.com

1997년경 쿠바에서 발행한 바흐 우표 ©svic / Shutterstock.com

중국에서 발행한 바흐 우표 ©wantanddo / Shutterstock.com

멘델스존 동상 ©fapsep / Shutterstock.com